# CHANTS POPULAIRES
## DE LA
# GRÈCE MODERNE.

DE L'IMPRIMERIE DE FIRMIN DIDOT,

IMPRIMEUR DU ROI, RUE JACOB, N° 24.

# CHANTS POPULAIRES

## DE LA

# GRÈCE MODERNE,

### RECUEILLIS ET PUBLIÉS,

AVEC UNE TRADUCTION FRANÇAISE, DES ÉCLAIRCISSEMENTS
ET DES NOTES,

Par C. FAURIEL.

---

## TOME II.

CHANTS HISTORIQUES, ROMANESQUES ET DOMESTIQUES.

A PARIS,

Chez { FIRMIN DIDOT PÈRE ET FILS,
LIBRAIRES, RUE JACOB, n°. 24;
DONDEY-DUPRÉ PÈRE ET FILS,
RUE DE RICHELIEU, n°. 67.

1825.

# LA PRISE DE BÉRAT.

## ARGUMENT.

Je ne sais si l'histoire des méchancetés humaines offrirait un second exemple d'une inimitié comparable à celle d'Ali, pacha de Iannina, pour son voisin Ibrahim, pacha de Bérat; je veux dire d'une inimitié aussi injuste et aussi longue, aussi calme et aussi forte, aussi habilement ménagée, et satisfaite avec plus de mesure et plus en détail. Depuis le jour où Ali se brouilla avec Ibrahim, qui lui fut préféré pour gendre par Kourd pacha, jusqu'à celui où il l'enferma dans un cachot pratiqué sous l'escalier de son palais, afin d'avoir le plaisir de lui passer tous les jours sur la tête, trente années s'écoulèrent, dont pas un jour ne fut perdu pour ce triomphe graduel de la haine. Il serait beaucoup trop long de tout dire là-dessus, et je ne pourrais d'ailleurs que répéter ce qu'en a dit M. Pouqueville dans la vie d'Ali pacha; je ne toucherai qu'au fait indispensable pour l'intelligence de cette pièce.

Ce fut en 1810 qu'Ali, tout puissant en Albanie, en Épire, en Acarnanie, et maître, par ses fils, du reste

de la Grèce, jusqu'au cœur de la Morée, se crut en position de porter un coup décisif à Ibrahim, et de le chasser de son pachalik. Tout le ménagement qu'il garda, dans cette affaire, envers le divan qui s'intéressait à Ibrahim, et aurait voulu le maintenir, fut de ne pas marcher en personne contre la ville de Bérat, et de remettre les forces nécessaires pour la prendre au fameux bey albanais, Omer Vrionis, qui eut l'air de les employer comme siennes, et de guerroyer pour son compte, en les menant contre Ibrahim, avec lequel il avait d'anciens démêlés. Huit mille hommes arrivèrent sous les murs de Bérat et en firent le siége. Ibrahim n'était pas en état de se défendre; il capitula au bout de quelques jours, livra Bérat et tout le reste de son pachalik à son ennemi, et n'obtint pas sans difficulté la permission de se retirer à Avlone, en donnant son fils unique pour otage.

C'est à cette expédition d'Ali pacha, sous le nom d'Omer Vrionis, et à la reddition de Bérat par Ibrahim, que se rapporte la pièce suivante. Je n'en ai eu qu'une seule copie, où il manquait quelques vers à la fin; mais la lacune était aisée à remplir et l'a été heureusement. La chanson n'est pas remarquable du côté poétique; mais une particularité historique qui la rend intéressante, c'est une liste des principaux capitaines de Klephtes alors soumis à Ali pacha, qui se trouvèrent à cette expédition peu digne de leur bravoure. Le capitaine Iskos, que l'on y voit figurer, est le père du chef du même nom qui se distingue aujourd'hui dans

l'armée grecque. Ce Varnakiotis qui s'y trouve aussi est le même qui depuis s'est couvert d'opprobre par la seule trahison dont on ait entendu parler dans la révolution de la Grèce.

# CHANTS POPULAIRES

## DE LA

# GRÈCE MODERNE,

RECUEILLIS ET PUBLIÉS,

AVEC UNE TRADUCTION FRANÇAISE, DES ÉCLAIRCISSEMENTS
ET DES NOTES,

Par C. FAURIEL.

---

## TOME II.

CHANTS HISTORIQUES, ROMANESQUES ET DOMESTIQUES.

A PARIS,

Chez { FIRMIN DIDOT PÈRE ET FILS,
LIBRAIRES, RUE JACOB, n° 24;
DONDEY-DUPRÉ PÈRE ET FILS,
RUE DE RICHELIEU, n° 67.

1825.

# LA PRISE DE BÉRAT.

## ARGUMENT.

Je ne sais si l'histoire des méchancetés humaines offrirait un second exemple d'une inimitié comparable à celle d'Ali, pacha de Iannina, pour son voisin Ibrahim, pacha de Bérat; je veux dire d'une inimitié aussi injuste et aussi longue, aussi calme et aussi forte, aussi habilement ménagée, et satisfaite avec plus de mesure et plus en détail. Depuis le jour où Ali se brouilla avec Ibrahim, qui lui fut préféré pour gendre par Kourd pacha, jusqu'à celui où il l'enferma dans un cachot pratiqué sous l'escalier de son palais, afin d'avoir le plaisir de lui passer tous les jours sur la tête, trente années s'écoulèrent, dont pas un jour ne fut perdu pour ce triomphe graduel de la haine. Il serait beaucoup trop long de tout dire là-dessus, et je ne pourrais d'ailleurs que répéter ce qu'en a dit M. Pouqueville dans la vie d'Ali pacha; je ne toucherai qu'au fait indispensable pour l'intelligence de cette pièce.

Ce fut en 1810 qu'Ali, tout puissant en Albanie, en Épire, en Acarnanie, et maître, par ses fils, du reste

ΙΑ΄.

# ΑΛΩΣΙΣ ΤΟΥ ΜΠΕΡΑΤΙΟΥ.

Μαῦρον πουλὶ ἐκάθονταν 'ς τοῦ Μπερατιοῦ τὸ κάστρον·
Μυριολογοῦσε θλιβερὰ, κ' ἀνθρώπινα λαλοῦσε·
« Σήκου, πασᾶ, νὰ φύγωμεν, νὰ πᾶμεν 'ς τὸν Αὐλῶνα.
« Ἀλῆ πασᾶς μᾶς πλάκωσε μὲ δεκοχτὼ χιλιάδαις·
» Φέρει καὶ τὸν Ὀμέρμπεην, τὸν ἔχει χασνατάρην,
» Γιὰ νὰ σὲ δώσῃ ζωντανὸν 'ς τὰ χέρια τοῦ Βεζίρη.
« Ἔρχονται καὶ τῶν χριστιανῶν πολλὰ καπετανάτα,
» Ὁ Ἴσκος ἀπ' τὴν Δούνισταν, ὁ υἱὸς τοῦ Γρίβα Γεώργου,
» Ζόγκος ἀπ' τὸ Ξερόμερον, ὁ Γεώργης Βαρνακιώτης,
« Τοῦ Μπουκοβάλλα τὰ παιδιὰ, καὶ οἱ Σκυλλοδημαῖοι,
» Ὁ Διάκος καὶ ὁ Πανουργιᾶς, κ' οἱ δυὸ Κοντοϊανναῖοι. »—
Σὰν ἄναψεν ὁ πόλεμος, καὶ ἡ φωτιὰ ἐπῆρεν,
Ἔπεφταν βόλια σὰν βροχὴ, κανόνια σὰν χαλάζι·
Κ' οἱ Κλέφτες ἐξεσπάθωσαν, κ' ἐπήδησαν 'ς τὸ κάστρον.
Τότε φωνὴ ἀκούσθηκε μέσα ἀπὸ τὸν πύργον·
« Παιδιά μου, τί σκοτόνεσθε; σταθῆτε, παλληκάρια!
» Τί τόσον αἷμα χύνετε; ψυχᾶτε τὴν ἀνδριά σας!
» Σταθῆτε! τώρα τὰ κλειδιὰ σᾶς φέρομεν τοῦ κάστρου. »

## XI.

# LA PRISE DE BÉRAT.

Un oiseau noir s'est posé sur la citadelle de Bérat; — il se lamente tristement, et parle en langue humaine : — « Lève-toi, pacha, fuyons, sauvons-nous à Avlone. — Ali pacha fond sur nous avec dix-huit mille (combattants) : — il amène Omer Vrionis dont il a fait son trésorier, — pour qu'Omer te livre vivant entre ses mains. — (Avec lui) viennent encore plusieurs capitaines des Chrétiens, — Iskos de Dounista, les fils de George Grivas, — Zongos de Xéroméron, George Varnakiotis, — les descendants de Boukovallas, les Skyllodimos, — Diakos, Panourgias et les deux Kontoghiannis. » — Dès que le feu eut commencé, dès que la bataille s'anima, — les coups de canon tombaient comme pluie, les boulets comme grêle. — Les Klephtes tirèrent leurs sabres, et sautèrent dans la ville. — Alors, de la tour, une voix fut entendue : — « Mes enfants, pourquoi vous entre-tuez-vous? Arrêtez, ô braves : — pourquoi versez-vous tant de sang? épargnez votre bravoure : — arrêtez! nous vous portons sur l'heure les clés de la ville.

# LA SOUMISSION
# DE GARDIKI.

### ARGUMENT.

Le massacre de Gardiki est peut-être le plus horrible des crimes d'Ali pacha, celui dont il a été parlé le plus et avec l'horreur la plus unanime. On en a plusieurs récits; mais celui qu'en a donné M. Pouqueville, dans dans le III<sup>e</sup> volume de son voyage, est, à ma connaissance, le plus complet et le plus intéressant de tous. Je devrais le copier en entier, si j'avais besoin de tout dire sur cet effroyable chapitre de la vie d'Ali; mais ce sera bien assez d'en retracer sommairement les circonstances principales.

Gardiki est, ou, pour mieux dire, fut une petite ville de l'Albanie, sur les frontières de l'Épire. Vers l'année 1768, ou peut-être un peu plus tard, cette ville fut en guerre avec Ali de Tébélen, lequel n'était encore alors qu'un petit bey aventurier, subsistant de menus brigandages. Dans une des rencontres de cette guerre, il fut battu et fait prisonnier, avec Khamko, sa mère, alors veuve, et avec Khaïnitsa sa sœur. La première était abhorrée, dans toute la basse Albanie, pour ses intri-

gues et pour ses vices, pour son ambition et pour l'ardeur avec laquelle elle excitait Ali au brigandage et au crime. Khaïnitsa était trop jeune encore pour avoir l'occasion de se faire abhorrer personnellement; mais elle fut enveloppée dans la haine que l'on portait à sa mère; et toutes deux furent indignement outragées par des chefs gardikiotes.

Au bout de quelque temps, les trois prisonniers furent relâchés, moyennant une forte rançon, et Khamko fit prêter alors à son fils le serment d'exterminer un jour les Gardikiotes, en punition des outrages qu'elle et sa fille avaient reçus de quelques-uns.

A l'époque où Ali prêtait ce serment, il avait beaucoup à faire pour acquérir le pouvoir de le tenir; et il ne l'accomplit pas aussitôt qu'il l'aurait pu. En 1811, Gardiki était encore florissant et libre, et même, avec Argyrocastron, la seule ville libre qui fût encore dans toute l'étendue de sa domination. Mais ce retard n'était point un oubli; on va voir qu'il en prit bonne usure.

Au mois de février 1812, il envoya une armée en Albanie, avec le projet avoué de soumettre Gardiki et Argyrocastron à sa domination. Il commença par cette dernière ville, qui avait passé jusque-là pour imprenable, et se rendit presque sans résistance. Gardiki, ayant plus à craindre, se défendit mieux; et réduit à capituler, capitula du moins à des conditions honorables. Les plus importantes étaient, 1° que les Gardikiotes seraient traités par le vizir comme ayant toujours été ses amis, et que nul d'entre eux ne serait ni recherché ni molesté pour des faits antérieurs à la capitulation; 2° que soixante

et quinze beys des plus distingués du pays, et entre autres Moustapha pacha, Demir Dost, et Sali Goka, se rendraient comme otages à Iannina, où ils seraient traités avec tous les égards dus à leur rang.

Peu de jours après leur arrivée à Iannina, ces soixante et quinze otages furent jetés dans une prison pour y être étranglés au bout de quelques autres jours. Ali prit de nouveau, avec son armée, la route de Gardiki, et fit halte dans un de ses châteaux nommé Khendria, situé au sommet d'un rocher, peu loin et à la vue de Gardiki. A cette nouvelle apparition du pacha, la surprise et la consternation se répandirent parmi les Gardikiotes; mais un héraut chargé de les rassurer ne tarda pas à paraître, pour leur annoncer que, si le vizir revenait si vite auprès d'eux, c'était par l'extrême empressement qu'il avait d'assurer leur bonheur, et pour inviter toute la population mâle de Gardiki, depuis l'âge de dix ans, jusqu'à la dernière vieillesse, à se rendre sur-le-champ auprès du pacha, afin de recevoir les témoignages de son affection.

Les Gardikiotes hésitèrent à obéir : leurs alarmes n'étaient point dissipées par ce bénin message ; il y avait dans toutes ces démonstrations de tendresse de la part d'Ali, quelque chose d'étrange à quoi ils ne pouvaient croire. Mais ils avaient déjà fléchi : en livrant pour otages les hommes les plus puissants du pays, ils s'étaient comme livrés eux-mêmes; et leurs courages n'étaient plus montés à l'idée de la résistance. Ils se décidèrent donc à accepter l'invitation du pacha, et prirent le chemin de Khendria avec de tristes pressentiments, se

retournant plus d'une fois pour regarder les murs de la ville natale, et les demeures où ils venaient de laisser leurs femmes et leurs filles. Toute la population mâle de Gardiki était là, au nombre de six cent soixante-dix têtes. Sur ce nombre, il n'y en avait peut-être pas cent qui fussent nés à l'époque où la mère et la sœur d'Ali avaient été outragées, et probablement pas un seul de ceux qui avaient commis l'outrage.

Ali reçut les Gardikiotes de l'air tendre et ravi d'un père qui se retrouverait au milieu de ses enfants, après une longue absence. Quand il les eut bien rassurés, biens caressés, il les pria d'aller l'attendre dans l'enceinte d'un caravanserail voisin, où il leur dit qu'il allait les suivre, et où il pourrait s'entretenir plus commodément avec eux de ce qu'il lui restait encore à leur dire. Les Gardikiotes se rendent au caravanserail; ils y entrent; Ali les a suivis à la tête de ses gardes, et vient se poster à l'unique entrée de l'enceinte. Là, son projet et sa rage éclatent : il donne l'ordre à ses soldats de tirer sur les Gardikiotes, et de tirer jusqu'à ce qu'il n'en reste pas un avec un souffle de vie. Les soldats refusent d'obéir; mais le massacre n'en aura pas moins lieu. L'infâme Athanase Vaïas, le chef des valets du palais, s'offre pour l'exécuter, avec ceux auxquels il commande. Son offre est acceptée, et aussitôt la porte et les murs du caravanserail se garnissent d'une hideuse valetaille de sérail qui, le fusil à la main, tire de tous côtés sur les Gardikiotes, que rien ne couvre, que rien n'abrite dans l'enceinte vide et nue où ils sont enfermés, et le feu ne cesse qu'au moment où il

n'y a plus ni bruit ni mouvement dans cette enceinte.

Pendant que cela se passait au caravanserail de Khendria, d'autres sicaires entrés à Gardiki les armes à la main, en arrachaient les femmes, après toutes sortes de violences et d'insultes, et les traînaient devant Khaïnitsa qui........mais je ne veux point achever le détail de ces horreurs.

Je n'ai eu de la chanson suivante qu'une seule copie, qui n'est peut-être pas complète. Il me semble qu'il doit y manquer, à la fin, un ou deux vers. Elle ne comprend pas le massacre de Gardiki, mais seulement la reddition et la capitulation qui en furent le prélude. Le poète s'est arrêté à la partie la moins pathétique et à l'intérêt purement local et politique de son sujet. Peut-être la pièce fut-elle composée dans l'intervalle de la capitulation au massacre. Du reste, la forte impression de surprise et de tristesse que causa en Albanie, et même en Épire, la soumission des deux seules villes libres que l'ont eût pu croire jusque-là oubliées par Ali pacha, explique suffisamment l'existence de la chanson, et même le ton exalté et passionné du prologue. Il existe, sur le massacre de Gardiki, une ou deux autres pièces fort touchantes, que je n'ai pu me procurer.

## ΙΒ'.

## ΥΠΟΤΑΓΗ ΤΟΥ ΓΑΡΔΙΚΙΟΥ.

Κοῦκκοι, νὰ μὴ λαλήσετε, πουλιὰ, νὰ βουβαθῆτε!
Καὶ σεῖς, καϊμέν' Ἀρβανιτιὰ, ὅλοι νὰ πικραθῆτε!
Τὸ Κάστρον ἐπροσκύνησε, κ' αὐτὴ ἡ Χουμελίτσα·
Γαρδίκι δὲν προσκύνησε, δὲν θὲ νὰ προσκυνήσῃ·
Μόνον γυρεύει πόλεμον, θέλει νὰ πολεμήσῃ.
Κ' Ἀλῆ πασᾶς σὰν τ' ἄκουσε, πολὺ τοῦ κακοφάνη·
Πιάνει καὶ γράφει μπουϊουρδὶ μὲ τὸ δεξί του χέρι·
« Σ' ἐσέν', Ἰσούφη κεχαϊᾶ, σ' ἐσέν' Ἰσοὺφ ἀράπη·
» Καθὼς ἰδῇς τὸ γράμμα μου, κ' ἰδῇς τὸ μπουϊουρδί μου,
» Θέλω Δεμίρην ζωντανὸν, κ' αὐτὸν καὶ τὰ παιδιά του.
» Θέλω τὸν Μουσταφᾶ πασᾶν μ' ὅλην τὴν γενεάν του. » —
» Μετὰ χαρᾶς, ἀφέντη μου, ἐγὼ νὰ σὲ τοὺς φέρω. »

## XII.

# LA SOUMISSION DE GARDIKI.

Coucous, ne chantez plus; oiseaux, soyez muets; — pauvres Albanais, affligez-vous tous : — Argyrocastron s'est soumis, et Khoumelitsa de même, — mais Gardiki ne s'est point soumis, et ne veut point se soumettre : — il préfère la guerre; il aime mieux combattre. — Ali pacha, dès qu'il l'apprend, s'en courrouce fort; — il se met à écrire un boïourdi; (il l'écrit) de sa main droite : — « A toi Iousouph Kékhaïa, à toi, Iousouph Arabe : — dès que tu auras vu ma lettre, dès que tu auras vu mon boïourdi, — je veux Demir (Dost) vivant, lui et ses enfants; — et je veux Moustapha pacha, avec toute sa famille. » — « Avec plaisir, mon maître, (avec plaisir,) je (vais et) vous les mène..... »

# HYMNE DE GUERRE DE RIGAS.

## ARGUMENT.

J'espère que plus d'un lecteur me saura gré d'avoir ajouté à ce recueil la pièce suivante, déja célèbre et populaire, parmi les Grecs, même avant de devenir leur hymne de guerre contre les Turks, et d'acquérir par là une importance historique, indépendante et bien au-dessus de son mérite poétique.

Rigas, l'auteur de cet hymne, était de Vélestinos en Thessalie. Ayant reçu une éducation libérale, il suivit d'abord la carrière de l'enseignement, et fut professeur de grec ancien et de français à Bucharest. Il était dans toute la ferveur de la jeunesse, lorsque le bruit de la révolution française pénétra en Grèce, et fit sur lui une impression qui décida de son sort. Né avec une imagination très-vive, avec une grande susceptibilité d'enthousiasme, il s'enflamma aisément pour les idées de patrie, de gloire et de liberté, et n'eût bientôt plus qu'un rêve, celui de la restauration morale et politique de la Grèce; plus qu'une affaire, celle de concourir de toutes ses facultés à cette restauration. Beaucoup de ses compatriotes étaient animés des mêmes sentimens: quelques-uns des plus courageux et des plus

riches se concertèrent avec lui, et s'engagèrent à seconder de tous leurs moyens ses plans patriotiques.

Il connaissait trop bien la Grèce, et le poids que mettraient dans ses moyens la bravoure et les forces des capitaines de Klephtes, pour négliger de s'assurer de leur secours. Il se mit donc à chercher dans leurs montagnes, dans leurs postes d'Armatoles, partout enfin, où il pouvait espérer de les rencontrer, les plus renommés et les plus puissants d'entre eux. Il les entraîna par ses discours, et leur fit promettre de prendre les armes pour la délivrance de la Grèce, au signal qu'il en donnerait.

Ces premières dispositions faites, il se rendit à Vienne, avec cinq ou six des conjurés les plus dévoués, pour s'y occuper d'autres préparatifs également indispensables au succès de la conspiration, et trop difficiles ou même impossibles en Grèce. Ce fut là qu'il composa et fit imprimer un petit recueil d'hymnes destinés à réveiller, dans l'ame des Grecs, l'amour de la patrie, le besoin de l'indépendance, et l'indignation d'être opprimés par les plus durs et les plus incorrigibles des barbares. Rigas se donna toutes les peines, employa toutes les ruses imaginables, et fit beaucoup de dépenses, pour envoyer et répandre ce petit volume, parmi les Grecs; il y réussit peu : la plupart des exemplaires furent arrêtés sur les frontières; et ce ne fut que par des hasards heureux, qu'il en pénétra quelques-uns en Grèce. Mais il n'en fallut pas davantage pour que l'effet sur lequel l'auteur avait compté fût produit; il y eut bientôt une infinité de copies à la main de ces hymnes patriotiques;

et tant d'hommes les surent par cœur qu'il importait peu désormais qu'ils fussent imprimés ou non.

Un autre travail de Rigas, également relatif à sa grande entreprise, et dont il s'occupa de même à Vienne, fut celui d'une carte topographique de la Grèce qu'il dessina et fit graver sous ses yeux, et qui, malgré toutes ses imperfections, n'en passe pas moins, en son genre, pour un monument distingué de patience et d'instruction.

Malheureusement Rigas n'avait pas à beaucoup près autant de prudence que de zèle : le bien qu'il pouvait faire par ses lumières, par son activité et son désintéressement, il était toujours prêt à le compromettre par son humeur pétulante et fanfaronne. Ce qu'il avait fait, faisait ou allait faire, tout le monde le savait, sans en excepter l'ambassadeur turk à Vienne, qui du reste n'y fit pas grande attention : c'était un Turk indolent et superbe, qui ne comprenait guère quel mal pouvaient faire au sublime Sultan les rêveries d'un *codja* grec. Mais des dénonciations plus graves parvinrent au divan, qui les comprit mieux. Rigas et ses compagnons furent demandés par lui, rendus et décapités dans la première ville turke où ils entrèrent au sortir de l'Allemagne, c'est-à-dire à Belgrade. Heureusement pour beaucoup de braves Grecs, à ses nombreuses imprudences, Rigas n'avait pas ajouté celle de laisser aucun écrit capable de compromettre les conjurés de l'intérieur, et il brava avec un courage admirable les tortures par lesquelles on essaya de lui arracher leurs noms.

On s'attend peut-être à ce que je dise ici quelque chose des hymnes patriotiques de Rigas. J'avouerai qu'à les apprécier d'après des principes d'art et de goût un peu relevés, ces hymnes ne me semblent pas d'un grand mérite poétique. Celui même que je donne ici ne paraîtra peut-être pas une composition distinguée en son genre; et c'est néanmoins de beaucoup le meilleur, le plus original pour le ton, le sentiment et les idées; celui, en un mot, qui va le plus franchement au but pour lequel tous ont été faits. Mais à juger de cet hymne et des autres par l'impression qu'ils ont produite et produisent encore sur les Grecs, on est obligé d'en prendre une opinion plus favorable. Enre les divers faits que je pourrais alléguer pour prouver que Rigas a su toucher, dans le cœur et l'imagination de ses compatriotes, des cordes très-sensibles, j'en rapporterai un qui me paraît intéressant et décisif.

En 1817, un Grec de mes amis voyageait en Macédoine, de compagnie avec un moine ou caloyer. Arrivés dans un village dont je n'ai point retenu le nom, ils s'arrêtèrent, pour se reposer et se rafraîchir, dans la boutique d'un boulanger qui était, en même temps, l'aubergiste du lieu. Dans cette boutique se trouvait un garçon boulanger dont l'aspect les frappa. C'était un jeune Epirote d'une taille superbe, d'une figure de la beauté la plus fière, et dont les bras, la poitrine et les jambes nues auraient pu donner le type de l'élégance fondue dans la vigueur. Il regarde d'abord attentivement les deux voyageurs, et se tournant vers le laïc: « Savez-vous lire? » lui demanda-t-il. Celui-ci répondit oui, sur

quoi le jeune Epirote le prie de vouloir bien venir un instant avec lui, dans le champ voisin. Le voyageur accepte, suit le garçon boulanger dans une espèce de jardin ou d'enclos cultivé; et tous les deux s'asseyent sur un bloc de pierre, au bord d'un champ de blé. Le jeune homme plonge alors la main dans sa poitrine, et en tire quelque chose d'attaché au bout d'une ficelle passée autour de son cou. C'était un petit livre qu'il présenta au voyageur, en le priant de lui en lire quelque chose, et ce petit livre c'étaient les chansons de Rigas. Le voyageur les prend et se met, non à les chanter, mais simplement à les lire avec un peu de déclamation. Au bout d'un moment, il lève les yeux sur son auditeur; mais quelle n'est pas sa surprise? son auditeur n'est plus le même homme : son visage est enflammé, et tous ses traits peignent l'exaltation; ses lèvres entr'ouvertes frémissent, deux torrents de larmes tombent de ses yeux, et tout le poil qui ombrage sa poitrine se redresse, s'agite et se crispe vivement en tout sens. « Est-ce pour la première fois que vous entendez lire ce petit livre? » lui demande le voyageur. « Non, répondit-il; je prie tous les voyageurs qui passent de m'en lire quelque chose; et j'ai déja entendu tout cela. » « Et toujours avec la même émotion? » ajouta le premier. « Avec la même », répliqua l'autre. — Si ce garçon boulanger vit encore aujourd'hui, je gagerais volontiers que ce n'est plus dans une boutique, et à pétrir du pain, que ses bras sont employés.

ΙΓ'.

# ΡΗΓΑ ΘΟΥΡΙΟΣ.

Ὡς πότε, παλληκάρια, νὰ ζοῦμεν 'ς τὰ στενά,
Μονάχοι, σὰν λεοντάρια, 'ς ταῖς ῥάχαις, 'ς τὰ βουνά;
Σπηλιαῖς νὰ κατοικοῦμεν, νὰ βλέπωμεν κλαδιά;
Νὰ φεύγωμεν τὸν κόσμον γιὰ τὴν πικρὴν σκλαβιά;
Ν' ἀφίνωμεν ἀδέλφια, πατρίδα καὶ γονεῖς,
Τοὺς φίλους, τὰ παιδιά μας κ' ὅλους τοὺς συγγενεῖς;
  Καλήτερα μιᾶς ὥρας ἐλεύθερη ζωὴ
Παρὰ σαράντα χρόνων σκλαβιὰ καὶ φυλακή.
Τι σ' ὠφελεῖ, ἂν ζήσῃς καὶ ἦσαι 'ς τὴν σκλαβιά;
Στοχάζου πῶς σὲ ψένουν καθ' ὥραν 'ς τὴν φωτιά·
Βεζίρης, Δραγουμάνος, αὐθέντης κ' ἂν γενῆς,
Ὁ τύραννος ἀδίκως σὲ κάμνει νὰ χαθῇς.
Δουλεύεις ὅλ' ἡμέρα εἰς ὅ,τι κ' ἂν σ' εἰπῇ,
Κ' αὐτὸς κυττάζει πάλιν τὸ αἷμά σου νὰ πιῇ.
Ὁ Σοῦτσος, ὁ Μουρούζης, Πετράκης, Σκαναβῆς,
Γκίκας καὶ Μαυρογένης καθρέπτης εἶν' νὰ ἰδῇς.

XIII.

# HYMNE DE GUERRE.

Jusques à quand, ô braves, nous faudra-t-il, comme des lions, — vivre seuls dans les défilés, sur les hauteurs, dans les montagnes? — habiter les cavernes, n'avoir devant les yeux que des forêts; — fuir le monde, pour (éviter) la dure servitude; — quitter frères, patrie, parents, — nos amis, nos enfants et tous nos proches? —

Une heure seule de vie libre — vaut mieux que quarante ans de servitude et de captivité. — A quoi t'est bon de vivre, si tu es en esclavage? — Songe que l'on te fait subir à chaque heure le martyre. — Tu as beau être un drogman, un prince, un vizir, — le tyran ne t'en fera pas moins périr injustement. — Tu as beau t'asservir chaque jour à ce qu'il dit, — il n'en épiera pas moins (l'occasion) de boire ton sang. — Soutsos, Mourousis, Petrakis, Skanavis, — Ghikas, Mavroghénis sont des miroirs où tu peux regarder. — De braves capitaines, des papas, des laïcs, — des

Ἀνδρεῖοι καπετάνοι, παπάδες, λαϊκοὶ
Ἐσφάχθηκαν κ' ἀγάδες ἀπ' ἄδικον σπαθί·
Κ' ἀμέτρητ' ἄλλοι τόσοι καὶ Τοῦρκοι καὶ Ῥωμηοὶ
Ζωὴν καὶ πλοῦτον χάνουν χωρίς τιν' ἀφορμή.

Ἐλᾶτε μ' ἕνα ζῆλον εἰς τοῦτον τὸν καιρὸν
Νὰ κάμωμεν τὸν ὅρκον ἐπάνω 'ς τὸν σταυρόν·
Συμβούλους προκομμένους μὲ πατριωτισμὸν
Νὰ βάλωμεν εἰς ὅλα νὰ δίδουν ὁρισμόν·
Ὁ νόμος νὰ 'ναι πρῶτος καὶ μόνος ὁδηγὸς,
Καὶ τῆς πατρίδος ἕνας νὰ γένῃ ἀρχηγός·
Ὅτι κ' ἡ ἀναρχία ὁμοιάζει τὴν σκλαβιὰ,
Νὰ τρώγ' ἕνας τὸν ἄλλον, σὰν τ' ἄγρια θηριά·
Καὶ τότε μὲ τὰ χέρια 'ψηλὰ 'ς τὸν οὐρανὸν
Νὰ ποῦμ' ἀπὸ καρδίας τοῦτα πρὸς τὸν Θεόν·

« Ὦ βασιλεῦ τοῦ κόσμου, ὁρκίζομαι εἰς σὲ,
» 'Σ τὴν γνώμην τῶν τυράννων νὰ μὴν ἐλθῶ ποτέ·
» Μήτε νὰ τοὺς δουλεύσω, μήτε νὰ πλανεθῶ,
» Εἰς τὰ ταξίματά των νὰ μὴ παραδοθῶ·
» Ἐνόσῳ ζῶ 'ς τὸν κόσμον, ὁ μόνος μου σκοπὸς
» Τοῦ νὰ τοὺς ἀφανίσω νὰ ἦναι σταθερός·
» Πιστὸς εἰς τὴν πατρίδα, συντρίβω τὸν ζυγὸν,

agas ont été égorgés par un glaive inique; — et une infinité d'autres, Turks et Grecs, — perdent (à chaque instant) leur bien et la vie, sans aucune raison. —

Venez tous aujourd'hui, de la même ardeur, — faire le serment sur la croix. — Qu'un conseil d'hommes éminents en patriotisme, — soit préposé par nous à l'organisation publique : — que la loi soit la première et l'unique règle; — et qu'un seul homme soit le chef de la patrie; — car elle équivaut à la servitude, l'anarchie, — où les hommes se dévorent l'un l'autre, comme les bêtes féroces. — Les mains levées au ciel, proférons donc, du fond du cœur, ces paroles à Dieu : —

O roi de l'univers, je te jure, — de ne jamais me rendre à la volonté des tyrans, — de ne jamais les servir, de ne point m'en laisser séduire; — de n'être point gagné par leurs promesses : — aussi long-temps que je vivrai dans ce monde, mon unique but — sera de les anéantir. — Fidèle à la patrie, je combattrai pour briser son joug, — et serai inséparable de mon général. — Si je viole

» Κ' ἀχώριστος νὰ ζήσω ἀπὸ τὸν στρατηγόν.
» Κ' ἂν παραβῶ τὸν ὅρκον, ν' ἀστράψ' ὁ οὐρανὸς,
» Καὶ νὰ μὲ κατακαύσῃ, νὰ γέν' ὡσὰν καπνός. »

'Σ ἀνατολὴν, καὶ δύσιν, καὶ νότον καὶ βορεὰν
Γιὰ τὴν πατρίδα ὅλοι νά 'χωμεν μιὰν καρδιάν·
Βουλγάροι κ' Ἀρβανῖται καὶ Σέρβοι καὶ Ῥωμηοὶ,
Νησιῶται κ' ἠπειρῶται, μὲ μιὰν κοινὴν ὁρμὴ,
Γιὰ τὴν ἐλευθερίαν νὰ ζώσωμεν σπαθί·
Πῶς εἴμεθα ἀνδρεῖοι, παντοῦ νὰ ξακουσθῇ.
Καὶ ὅσοι τοῦ πολέμου τὴν τέχνην ἀγροικοῦν,
Ἐδῶ ἂς τρέξουν ὅλοι τυράννους νὰ νικοῦν·
Ἐδῶ Ἑλλὰς τοὺς κράζει μ' ἀγκάλας ἀνοικτὰς,
Τοὺς δίδει βίον, τόπον, ἀξίας καὶ τιμάς.
Ὡς πότ' ὀφικιάλος εἰς ξένους βασιλεῖς;
Ἔλα νὰ γένῃς στύλος τῆς ἰδίας σου φυλῆς.
Κάλλια γιὰ τὴν πατρίδα κάνένας νὰ χαθῇ,
Ἢ νὰ κρεμάσῃ φοῦνταν γιὰ ξένον 'ς τὸ σπαθί.

Σουλιῶται καὶ Μανιῶται, λεοντάρια ξακουστὰ,
Ὡς πότε 'ς ταῖς σπηλιαῖς σας κοιμᾶσθε σφαλιστά;
Μαυροβουνιοῦ καπλάνια, Ὀλύμπου σταυραετοὶ
Κ' Ἀγράφων τὰ ξεφτέρια, γενῆτε μιὰ ψυχή.

mon serment, que le ciel me foudroie, — qu'il me consume, et que je sois réduit en fumée.—

Au levant, au couchant, au nord, au midi, — ayons tous le même cœur pour la patrie. — Bulgares, Serviens, Albanais, Grecs, — insulaires ou du continent, du même élan, — ceignons tous l'épée pour la liberté. — Qu'il soit su partout que nous sommes braves : — que ceux (de nous) qui ont appris l'art de combattre — accourent tous ici pour vaincre les tyrans. — La Grèce les appelle les bras ouverts : — elle leur offre du bien, un séjour, des dignités et des honneurs. — Jusques à quand voulez-vous être les officiers des rois étrangers? — Venez, et soyez les colonnes de votre propre nation. — Il est plus beau de périr pour sa patrie, — que de suspendre des glands d'or à une épée dévouée à l'étranger. —

Souliotes et Maniotes, lions renommés, — jusques à quand dormirez-vous tranquillement dans vos cavernes?—Lionceaux de Mavrovouni, aigles du mont Olympe, — éperviers des monts Agrapha, n'ayez tous qu'une même ame. — Frères chrétiens

## ΡΗΓΑ ΘΟΥΡΙΟΣ.

Τοῦ Σάβα καὶ Δουνάβου ἀδέλφια χριστιανοὶ,
Μὲ τ' ἄρματα 'ς τὰ χέρια καθεὶς σας ἂς φανῇ·
Τὸ αἷμά σας ἂς βράσῃ μὲ δίκαιον θυμόν·
Μικροὶ, μεγάλ', ὁμῶστε τυράννων τὸν χαμόν.
Ἀνδρεῖοι Μακεδόνες, ὁρμήσατ' ὡς θηριὰ,
Τὸ αἷμα τῶν τυράννων ῥοφήσατε μὲ μιά.
Δελφίνια τῆς θαλάσσης, ἀσδέρια τῶν νησιῶν,
Ὡς ἀστραπὴ χυθῆτε, κτυπᾶτε τὸν ἐχθρόν.
Θαλασσινὰ τῆς Ὕδρας καὶ τῶν Ψαρῶν πουλιὰ,
Καιρὸς εἶν' τῆς πατρίδος ν' ἀκοῦστε τὴν λαλιά.
Κ' ὅσ' εἶσθε 'ς τὴν ἀρμάδα, σὰν ἄξια παιδιὰ,
Ὁ νόμος σᾶς προστάζει, νὰ βάλετε φωτιά.
Μὲ μιὰ καρδία ὅλοι, μιὰ γνώμη, μιὰ ψυχὴ
Κτυπᾶτε, τοῦ τυράννου ἡ ῥίζα νὰ χαθῇ.
Ν' ἀνάψωμεν μιὰν φλόγα εἰς ὅλην τὴν Τουρκιὰν,
Νὰ τρέξ' ἀπὸ τὴν Βόσναν ἕως τὴν Ἀραπιάν.
Ψηλὰ εἰς τὰς σημαίας σηκῶστε τὸν σταυρὸν,
Κ' ὡσὰν ἀστροπελέκια κτυπᾶτε τὸν ἐχθρόν.
Ποτὲ μὴ στοχασθῆτε, ὅτ' εἶναι δυνατός·
Καρδιοκτυπᾷ καὶ τρέμει σὰν τὸν λαγὸν κ' αὐτός.
Τριακόσιοι Κιρζαλῆδες τὸν ἔκαμαν νὰ ἰδῇ,
Πῶς δὲν 'μπορεῖ μὲ τόπια ἐμπρός τους νὰ σταθῇ.

des bords du Danube et de la Save, — que chacun de vous se montre les armes à la main ; — et que votre sang bouillonne d'une juste colère. — Petits et grands, conjurez la ruine de la tyrannie. — Vaillants Macédoniens, élancez-vous comme des animaux de proie, — et versez tous à la fois le sang de vos tyrans. — Dauphins de la mer, dragons des îles, — fondez comme la foudre, fondez sur l'ennemi. — Oiseaux marins, d'Hydra et de Psara, — il est temps d'écouter la voix de la patrie. — Et vous tous, ses dignes enfants, qui servez dans la flotte, — la loi vous commande de lancer le feu. — D'un même cœur, d'un même esprit, d'une même ame, — frappez tous : que le tyran périsse jusque dans sa racine. — Allumons en Turquie une flamme, — qui, de la Bosnie, s'élance jusqu'en Arabie. — Élevez la croix au haut de vos bannières, — et frappez votre ennemi comme la foudre. — Ne vous imaginez pas qu'il soit fort : — le cœur lui bat et il tremble comme le lièvre. — Trois cents (brigands) kirsales lui ont fait voir, — qu'avec ses canons devant lui, il n'a pu tenir contre eux. —

Λοιπὸν γιατὶ ἀργεῖτε; τί στέκεσθε νεκροί;
Ξυπνήσετε, μὴν ἦσθε ἐνάντιοι, ἐχθροί.
Ὡς οἱ προπάτορές μας ὡρμοῦσαν σὰν θηριὰ,
Γιὰ τὴν ἐλευθερίαν πηδοῦσαν 'ς τὴν φωτιά,
Οὕτω κ' ἡμεῖς, ἀδέλφια, ν' ἁρπάξωμεν μὲ μιὰ
Τὰ ὅπλα, νὰ ἐβγοῦμεν ἀπὸ πικρὴν σκλαβιά.
Νὰ σφάξωμεν τοὺς λύκους, 'ποῦ τὸν ζυγὸν βαστοῦν,
Καὶ Ἕλληνας τολμῶσι σκληρὰ νὰ τυραννοῦν.
Στερεᾶς καὶ 'ς τὰ πελάγη νὰ λάμψῃ ὁ σταυρὸς,
Νά 'λθῃ δικαιοσύνη, νὰ λείψῃ ὁ ἐχθρός·
Ὁ κόσμος νὰ γλυτώσῃ ἀπὸ φρικτὴν πληγὴν,
Κ' ἐλεύθεροι νὰ ζῶμεν, ἀδέλφια, εἰς τὴν γῆν.

## HYMNE DE GUERRE.

Que tardez-vous donc? pourquoi semblez-vous morts? — Réveillez-vous, et ne soyez plus divisés, plus ennemis. — De même que nos ancêtres se levèrent comme des lions — pour la liberté, et se précipitèrent dans le feu (de la guerre), — de même nous, ô mes frères, prenons tous à la fois — les armes et sortons de la cruelle servitude. — Détruisons les loups (cruels) qui souffrent le joug, — et osent durement tyranniser les Grecs. — Que la croix brille sur la terre et sur les mers, — que la justice arrive, et que l'ennemi disparaisse; — que le monde soit délivré d'un horrible fléau; — et vivons libres et en frères sur la terre.

# LA MORT DE DIAKOS.

## ARGUMENT.

Voici une pièce où le mérite poétique de l'exécution se trouve réuni à l'intérêt bien supérieur encore du sujet. Ici du moins le poète populaire ne sera pas le seul historien de son héros; et lorsque, comme tant d'autres, cette franche et naïve inspiration de la Muse nationale de la Grèce moderne, tombera dans l'oubli, le fait et l'homme auxquels elle est consacrée ne seront pas entraînés dans cet oubli. L'Europe entière aura appris auparavant le nom de Diakos; elle saura que Diakos fut, dans la lutte actuelle de la Grèce, le premier brave qui secoua le joug des Turks, le premier qui combattit pour l'indépendance de la terre natale, le premier qui mourut pour elle.

Diakos était un ancien Klephte ou Armatole de la Livadie, très-renommé pour sa bravoure, pour la noble loyauté de son caractère, et même pour l'étonnante beauté de sa personne. Lorsque Odyssée fut envoyé par Ali pacha en Livadie, en qualité de commandant militaire ou de chef d'Armatoles, Diakos fut désigné pour son lieutenant, ou commandant en second; et il s'é-

leva bientôt entre les deux braves un démêlé sérieux, dans lequel Odyssée, qui n'était alors que le capitaine d'Ali pacha, n'eut pas l'avantage. Heureusement pour la Grèce, ces débats durèrent peu; et les deux héros unis par les mêmes sentiments et par le même intérêt, se trouvèrent prêts d'avance à combattre pour la même cause.

En 1820, Odyssée ayànt été obligé de se rendre à Iannina auprès d'Ali pacha, qui avait à se défendre contre l'amée turke, Diakos se réfugia dans les montagnes, et se trouva, en son absence, le seul commandant militaire de la Livadie, avec toute l'influence que lui assuraient sa probité et son courage. Durant toute l'année 1820, il se tint tranquille, et se contenta d'attendre les événements et l'issue douteuse encore du siége de Iannina, dont la conduite venait d'être confiée à Khourchid, pacha de la Morée.

Ce fut au milieu des difficultés et des incertitudes de ce siége fameux, que les Souliotes, réconciliés avec Ali pacha, recouvrèrent la possession des montagnes dont ils avaient été chassés, il y avait seize ans; et levèrent les premiers, contre la Porte, l'étendard de l'indépendance. Presque au même instant, Diakos stimulé par des instigations téméraires, proclamait, de son côté, la liberté grecque, en Livadie, et donnait à la Morée l'exemple et le signal de l'insurrection. Tous ces mouvements coïncidaient avec ceux de la Valachie et de la Moldavie; et ils éclataient tous si à propos pour Ali pacha, alors serré de près dans sa forteresse de Iannina, qu'ils avaient l'air d'être suscités par lui.

Khourchid pacha pensa qu'en envoyant de suite des troupes dans les parties insurgées de la Grèce, il ferait aussitôt rentrer ce pays dans l'obéissance, et préviendrait, par-là, de nouveaux troubles. En conséquence, il détacha du siége de Iannina huit ou dix mille hommes, avec lesquels il ordonna à Omer Vrionis de se porter en Morée pour y réprimer la sédition, et de châtier, en passant, les Livadiens et Diakos.

Informé de la marche d'Omer Vrionis, Diakos se prépara à la défense, et leva, dans le pays, quelques troupes dont il renforça sa bande d'Armatoles. A la tête de cette petite armée, il alla occuper le pont d'Alamanna sur le Sperchius, poste naturellement avantageux, et de plus fortifié par quelques mauvais ouvrages réputés redoutables par les Turks. A peine Diakos s'était-il établi dans ce poste, qu'il y fut attaqué par Omer Vrionis; mais les milices qu'il commandait, n'ayant aucune idée de la guerre, et épouvantées de l'énorme disproportion de leur nombre avec celui des Turks, lâchèrent pied au premier feu. Diakos resta seul au milieu des ennemis, avec une vingtaine de ses Pallikares, et le reste se passa comme le raconte la chanson.

J'ai eu deux copies de cette pièce, dont je dois l'une aux soins d'un Grec dont l'amitié m'est chère, et qui l'a prise sur les lieux mêmes où la pièce a été composée : j'ai choisi dans chacune de ces deux copies les leçons qui m'ont paru les meilleures.

## ΙΔ'.

## Ο ΘΑΝΑΤΟΣ ΤΟΥ ΔΙΑΚΟΥ.

Πολλὴ μαυρύλλα πλάκωσε, μαύρη σὰν καλιακοῦδα·
Κ' ἂν ὁ Καλύβας ἔρχεται, κἂν ὁ Λεβεντοϊάννης.
Οὐδ' ὁ Καλύβας ἔρχεται, οὐδ' ὁ Λεβεντοϊάννης·
Ὁμὲρ Βριόνης πλάκωσε μὲ δεκοχτὼ χιλιάδαις.
Ὁ Διάκος σὰν τ' ἀγροίκησε, πολὺ τοῦ κακοφάνη·
Ψηλὴν φωνὴν ἐσήκωσε, τὸν πρῶτόν του φωνάζει·
« Τὸ στράτευμά μου σύναξε, μάσε τὰ παλληκάρια.
» Δός τους μπαρούτην περισσὴν, καὶ βόλια μὲ ταῖς φούχταις.
» Γλίγωρα· καὶ νὰ πιάσωμεν κάτω 'ς τὴν Ἀλαμάνναν,
» Ὅπου ταμπόρια δυνατὰ ἔχει καὶ μετερίζια. » —
Ἐπῆραν τ' ἀλαφρὰ σπαθιὰ καὶ τὰ βαρεὰ τουφέκια,
'Σ τὴν Ἀλαμάνναν ἔφθασαν, κ' ἔπιασαν τὰ ταμπόρια·
« Καρδιὰ, παιδιά μου, φώναξε, παιδιὰ, μὴ φοβηθῆτε·
» Ἀνδρεῖα, ὡσὰν Ἕλληνες, ὡσὰν Γραικοὶ, σταθῆτε. » —
Ἐκεῖνοι ἐφοβήθηκαν, κ' ἐσκόρπισαν 'ς τοὺς λόγκους.
Ἔμειν' ὁ Διάκος 'ς τὴν φωτιὰν μὲ δεκοχτὼ λεβένταις.
Τρεῖς ὥραις ἐπολέμαε μὲ δεκοχτὼ χιλιάδαις.
Σχίσθηκε τὸ τουφέκι του, κ' ἐγίνηκε κομμάτια.
Καὶ τὸ σπαθί του ἔσυρε, καὶ 'ς τὴν φωτιὰν ἐμβῆκεν.
Ἔκοψε Τούρκους ἄπειρους κ' ἑφτὰ μπολουκμπασάδαις.

## XIV.

# LA MORT DE DIAKOS.

Une grosse nuée de combattants s'avance; noire comme (une nuée de) corbeaux. — « Est-ce Kalyvas qui arrive? est-ce Leventoïannis? » — « Ce n'est point Kalyvas qui arrive; ce n'est point Leventoiannis — C'est Omer-Vrionis qui fond (sur les Grecs), avec dix-huit mille Turks. » — Aussitôt que Diakos l'apprend, il en est en grand souci; — il élève fortement la voix, il dit à son lieutenant: —« Rassemble mon armée, réunis mes braves; — donne-leur de la poudre en abondance, des balles à poignées. — Vite! allons nous poster là-bas, dans Alamanna, — où il y a de forts retranchements, où il y a des abris. » — Ils prirent leurs sabres légers, (ils prirent) leurs pesants mousquets, — s'en allèrent à Alamanna, et occupèrent les retranchements. — « Courage, mes enfants, s'écrie Diakos; (mes) enfants, n'ayez point peur: — soyez vaillants comme des Hellènes; tenez ferme comme des Grecs. » — Ils eurent peur; ils se dispersèrent dans les bois; — et Diakos resta dans le feu avec dix-huit braves : — il combattit trois heures contre dix-huit mille. — Son fusil éclata et se mit en pièces; — il tira son sabre, s'élança dans le feu,

Πλὴν τὸ σπαθί του ἔσπασεν ἀπάν' ἀπὸ τὴν χούφταν,
Κ' ἔπεσ' ὁ Διάκος ζωντανὸς εἰς τῶν ἐχθρῶν τὰ χέρια.
Χίλιοι τὸν πῆραν ἀπ' ἐμπρὸς καὶ δυὸ χιλιάδες πίσω.
Κ' Ὀμὲρ Βριόνης μυστικὰ 'σ τὸν δρόμον τὸν ἐρώτα·
« Γένεσαι Τοῦρκος, Διάκο μου, τὴν πίστιν σου ν' ἀλλάξῃς;
» Νὰ προσκυνᾷς εἰς τὸ τσαμὶ, τὴν ἐκκλησιὰν ν' ἀφήσῃς; »—
Κ' ἐκεῖνος τ' ἀπεκρίθηκε, καὶ μὲ θυμὸν τοῦ λέγει·
« Πᾶτε, κ' ἐσεῖς κ' ἡ πίστις σας, μουρτάτες, νὰ χαθῆτε.
» Ἐγὼ Γραικὸς γεννήθηκα, Γραικὸς θέλ' ἀπαιθάνω.
» Ἂν θέλετε χίλια φλωριὰ καὶ χίλιους μαχμουτιέδαις,
» Μόνον πέντ' ἕξη ἡμερῶν ζωὴν νὰ μοῦ χαρίστε,
» Ὅσον νὰ φθάσ' ὁ Ὀδυσσεὺς καὶ ὁ Θανάσης Βάϊας. »—
Σὰν τ' ἄκουσ' ὁ Χαλίλμπεης, μὲ δάκρυα φωνάζει·
« Χίλια πουγγιὰ σᾶς δίνω 'γώ, κ' ἀκόμα πεντακόσια,
» Τὸν Διάκον νὰ χαλάσετε, τὸν φοβερὸν τὸν κλέφτην·
» Ὅτι θὰ σβύσῃ τὴν Τουρκιὰν καὶ ὅλον τὸ Δεβλέτι. »—
Τὸν Διάκον τότε πήρανε, καὶ 'σ τὸ σουβλὶ τὸν βάλαν·
Ὀλόρθον τὸν ἐστήσανε, κ' αὐτὸς χαμογελοῦσε.
Τὴν πίστιν τους τοὺς ὕβριζε, τοὺς ἔλεγε μουρτάταις·
« Ἐμέν' ἂν ἐσουβλίσετε, ἕνας Γραικὸς ἐχάθη·
» Ἂς ἦν' καλὰ ὁ Ὀδυσσεὺς κ' ὁ καπιτὰν Νικήτας.
» Αὐτοὶ θὰ κάψουν τὴν Τουρκιὰν κ' ὅλον σας τὸ Δεβλέτι. »

## LA MORT DE DIAKOS.

— tua des Turks sans nombre, et sept bouloukbachis. — Mais son sabre se brisa par le haut, par la poignée, — et Diakos tomba vivant entre les mains des ennemis. — Mille le tenaient par-devant, deux mille par-derrière ; — et Omer Vrionis le questionne secrètement en chemin : — « Veux-tu te faire turk, Diakos ? Veux-tu changer de croyance ? — Abandonner l'église, et adorer (Dieu) dans la mosquée ? » — Et Diakos lui répond ; il lui dit avec colère : — « Laissez-moi, vous et votre religion, Turks impurs, puissiez-vous périr ! — Je suis né Grec, et Grec je veux mourir. — Mais si vous voulez mille pièces d'or et mille makhmoutis (je vous les donne), — pour me laisser la vie seulement quatre ou cinq jours, — jusqu'à ce que vienne Odyssée ou Athanase-Vaïas. » — Khalil-bey, dès qu'il entend ces paroles, dit en pleurant : — « Et moi, je vous donne mille bourses, et cinq cents en sus, — pour que vous fassiez périr Diakos, ce terrible Klephte : — sinon il détruira les Turks, et tout leur pouvoir. » — Ils prirent alors Diakos et le mirent au pal ; — ils le levèrent tout droit, et lui souriait : — il insultait à leur croyance ; il les nommait impurs : — « Si vous m'avez empalé, ce n'est qu'un Grec de mort. — Que le capitaine Odyssée, que le capitaine Nikitas soient saufs ; — et ils extermineront la Turquie, et tout votre pouvoir ! »

# LA MORT

## DE GEORGAKIS ET DE PHARMAKIS.

### ARGUMENT.

Les deux chansons suivantes sont toutes les deux relatives à la mort du capitaine Georgakis et de son ami Pharmakis, mort que l'on peut regarder comme la vraie catastrophe des révolutions de la Moldavie et de la Valachie, en 1821. L'histoire rendra justice aux efforts héroïques de ce brave capitaine, pour assurer le succès d'une entreprise où il n'y a eu de glorieux et de sensé que ce qu'il y a fait lui-même. Je me serais estimé heureux de pouvoir, sur ce point, devancer de quelque temps les éloges souvent tardifs de l'histoire; et c'était dans cet espoir que j'avais recueilli sur la vie et les actions de Georgakis, beaucoup de renseignements sur l'exactitude desquels il m'était permis de compter. Mais le temps me manque pour rédiger ces matériaux, même en consentant à les rédiger avec négligence; et je me borne à donner sur Georgakis la courte notice qui suit : elle m'a été fournie par un jeune Grec d'un esprit distingué qui s'est trouvé à portée d'avoir sur son brave compatriote des renseignements précis et certains, et qui, s'il eût entrepris d'en écrire la vie en

détail, m'eût épargné et la peine de chercher moi-même des informations sur ce sujet, et le regret de ne pouvoir en ce moment les communiquer au public.

Georges, ou Georgakis Olympiote, naquit dans un village du mont Olympe en Thessalie ; c'était un homme d'un extérieur simple et modeste ; la réputation de bravoure qu'il s'était faite dans sa jeunesse lui attira la persécution des pachas, et le força de se retirer en Valachie, où peu après il trouva l'occasion de se montrer avec honneur dans la carrière militaire. On le vit, durant la guerre des Russes avec les Turks, harceler continuellement l'ennemi, lui enlever ses convois, et battre parfois des corps entiers avec la poignée de braves dont il s'était entouré. Le traité de Bukarest ayant réconcilié les parties belligérantes, Georges, impatient de trouver de nouvelles occasions de se signaler contre les tyrans de sa patrie, accourut en Servie, où un peuple belliqueux et ami de sa liberté s'efforçait de briser ses fers. Il y combattit avec distinction jusqu'au moment où, perdant tout espoir d'un secours extérieur et se voyant accablés par toutes les forces de la Turquie, restées disponibles à la suite du traité de Bukarest, les Serviens succombèrent et furent décimés par leurs oppresseurs. Il repassa alors en Valachie, et prit le commandement d'un corps d'Albanais préposés à la garde du pays, jusqu'au moment où l'entreprise téméraire d'Hypsilantis vint lui fournir une nouvelle occasion de déployer son courage et ses talents, et lui prépara la mort la plus glorieuse.

Les dissensions que faisaient naître en Valachie les intrigues des boyards se disputant le pouvoir après la mort de leur hospodar, facilitèrent l'exécution d'un plan que Georges avait depuis long-temps médité, pour susciter des embarras à la Porte, loin de la Grèce, dont il connaissait les mouvements. Il résolut de paraître attaché aux boyards, et, en s'attirant leur confiance, de se faire donner le commandement des troupes, qu'on devait opposer à une insurrection qu'il avait lui-même fomentée par le moyen d'un de ses agents connu depuis sous le nom de Théodore Vladimiresko, qu'il avait fait secrètement passer à Krajowa, et qui parvint bientôt à réunir deux à trois mille pandours, montagnards aguerris. Il ne se trompa point dans ses calculs. Chargé de réduire Vladimiresko, il vint camper à deux ou trois lieues des insurgés, et, sous prétexte d'aviser aux moyens de les détruire, il usa des sommes d'argent que le conseil des boyards lui avait fournies, pour assembler un corps de troupes bien entretenues qu'il offrit à Hypsilantis lorsque celui-ci s'annonça comme le chef suprême de la grande insurrection des Grecs.

Consulté sur le plan de campagne à suivre, il représenta inutilement à Hypsilantis, en différentes occasions, l'impossibilité de battre les Turks en rase campagne, vu l'immense supériorité numérique de leurs forces, et fut constamment d'avis de débarrasser l'armée de tout le train inutile, et de commencer avec les Turks une guerre de montagne, à laquelle les Grecs étaient depuis long-temps accoutumés; en assurant que par ce moyen on parviendrait à détruire en détail tous les corps de

troupes turkes qui oseraient s'aventurer dans les montagnes de la petite Valachie. Cet avis salutaire fut rejeté, et la malheureuse issue de la bataille de Dragaschan ne prouva que trop bien le tort qu'on avait eu de mépriser les conseils d'un homme dont l'habileté avait été à l'épreuve dans les guerres précédentes des Serviens.

Hypsilantis annonçait déja, par une retraite précipitée, le dessein de dissoudre son armée et de se constituer le suppliant de l'Autriche; Georges essaya vainement de le dissuader de ce parti, et le quitta au monastère de Kosia, à quelques heures de la frontière autrichienne. Il occupa différentes positions dans le district de Rymnik, avec la résolution d'y réunir les débris de l'armée d'Hypsilantis; mais la défaite de plusieurs corps grecs qui se trouvèrent isolés après la bataille de Dragaschan, vint ôter à Georges tout espoir de renfort, et l'obligea de se jeter dans les montagnes de la Moldavie, toujours poursuivi, et toujours battant les Turks. Parvenu aux montagnes de Torneo qui dominent le district de Phalazi, position inexpugnable, il y ramassa des subsistances, et s'y fortifia de manière à y soutenir un long siége, lorsque la perfidie vint déranger tous ses plans.

L'évêque de Romano ne rougit point d'avilir le caractère sacré de la religion pour perdre un de ses plus zélés défenseurs. S'étant secrètement concerté avec les Turks, il manda à Georges, dont il connaissait la piété, que les infidèles avaient le dessein d'occuper, la nuit suivante, le monastère de Sekos et de profaner les saintes reliques qu'il disait s'y trouver déposées. Georges s'empressa d'aller arracher à la fureur sacrilége des barbares

les restes révérés des Pères de l'Église. Incapable de soupçonner la noire perfidie du prélat, il partit avec environ cinq cents hommes qui lui restaient, pour couvrir le monastère menacé; mais à peine se trouvait-il engagé dans un défilé qui y conduisait, qu'il fut inopinément attaqué par un corps turk vingt fois plus nombreux que le sien. Après un combat opiniâtre de six heures, il parvint à se dégager avec des prodiges de valeur, et occupa Sékos, où il fut immédiatement après assiégé par huit mille Turks, qui employaient jusqu'à la grosse artillerie pour renverser les faibles murs d'un couvent.

Georges, affaibli par ses blessures, soutint néanmoins pendant cinq jours des assauts continuels, jusqu'au moment où, sentant approcher sa fin, il se fit sauter par l'explosion de quelques barils de poudre.

Tel fut le sort de ce vaillant capitaine qui, dans le court espace de quatre mois, qu'il soutint la guerre après la fuite honteuse d'Hypsilantis, tua douze mille hommes aux Turks, d'après le rapport officiel du commandant autrichien de la frontière, et inscrivit un des premiers son nom sur la liste des braves morts pour la défense de la patrie.

## ΙΕ΄.

# ΘΑΝΑΤΟΣ
## ΤΟΥ ΓΕΩΡΓΑΚΗ ΚΑΙ ΦΑΡΜΑΚΗ.

Πέντε πασάδες κίνησαν ἀπὸ τὴν Ἰμπραΐλαν·

Στράτευμα φέρουν περισσὸν, πεζοῦραν καὶ καβάλλαν·

Σαίρουν καὶ τόπια δώδεκα, καὶ βόλια χωρὶς μέτρον.

Ἔρχεται κ' ὁ Τσαπάνογλους ἀπὸ τὸ Βουκορέστι·

Ἔχει ἀνδρεῖον στράτευμα, ὅλον Γιανιτσαραίους·

'Σ τὰ δόντια σαίρουν τὰ σπαθιὰ, 'σ τὰ χέρια τὰ τουφέκια.

Τότ' ὁ Γεωργάκης φώναξεν ἀπὸ τὸ μοναστῆρι·

« Ποῦ εἶσθε, παλληκάρια μου, λεβέντες μ' ἀνδρειωμένοι;

» Γλίγωρα· ζῶστε τὰ σπαθιὰ, πάρετε τὰ τουφέκια·

» Πιάστε τὸν τόπον δυνατὰ, πιάστε τὰ μετερίζια,

» Ὅτι Τουρκιὰ μᾶς πλάκωσε, καὶ θέλει νὰ μᾶς φάγῃ. »

Δίχως ψωμὶ, δίχως νερὸν, τρεῖς μέραις καὶ τρεῖς νύχταις·

Βαρεὰ βαροῦσαν τὸν ἐχθρὸν κάτω 'σ τὸ Κομπουλάκι·

Τούρκων κεφάλια ἔκοψαν κοντὰ τρεῖς χιλιάδαις·

Καὶ ὁ Φαρμάκης φώναξεν ἀπὸ τὸ μοναστῆρι·

XV.

# LA MORT

## DE GEORGAKIS ET DE PHARMAKIS.

Cinq pachas sont partis d'Ibraïla; — ils conduisent une puissante armée à pied et à cheval; — et traînent douze canons, avec des boulets sans nombre. — De Boukarest vient aussi Tsapan Oglou; — il a une brave armée, toute de janissaires, — (qui) ont le sabre aux dents, et le fusil à la main. — Georgakis crie alors du monastère: — « Où êtes-vous, mes braves? mes vaillants beaux-hommes, (où êtes-vous!) — Vite! ceignez vos épées; (vite)! saisissez vos fusils: — prenez bravement vos postes; prenez vos abris: — les Turks tombent sur nous; ils veulent nous exterminer. » —

Sans pain, sans eau, trois jours et trois nuits, — ils (combattirent), repoussèrent fortement l'ennemi jusqu'à Kombolaki, — et coupèrent la tête à près de trois mille Turks. — Pharmakis (alors) cria du monastère: — « Laissez là vos fusils, tirez vos

« Ἀφῆτε τὰ τουφέκια σας, σύρετε τὰ σπαθιά σας,
» Γιουροῦσ' ἀπάνω κάμετε, 'ς τὸν Ἀηλιᾶν ἐβγῆτε. »
Οἱ Τοῦρκοι τὸ ἐχάρηκαν, τρέχουν 'ς τὸ μοναστῆρι.
Τότ' ὁ Φαρμάκης ζωντανὸς φώναξ' ἀπὸ τοῦ Σέκου·
« Ποῦ εἶσαι, Γεώργο μ' ἀδερφὲ, καὶ πρῶτε καπετάνε;
» Τουρκιὰ πολλὴ μᾶς πλάκωσε, καὶ θέλει νὰ μᾶς φάγῃ·
» Ῥήχνει τὰ τόπια σὰν βροχὴν, τὰ βόλια σὰν χαλάζι. »
Ὁ Γεώργης τότ' εἶχε χαθῆ, καὶ πλέον δὲν τὸν εἶδαν.

sabres; — prenez d'assaut la hauteur; portez-vous sur Aïlia. » — Les Turks profitent de cette (sortie); ils courent au monastère. — Alors Pharmakis (encore) vivant crie (du haut) de Sekos : — « Où es-tu, Georgakis, mon frère, premier capitaine? — des milliers de Turks tombent sur nous, et vont nous exterminer; — ils nous envoient une pluie de coups de canon, une grêle de boulets. » — Mais Georgakis alors avait péri; l'on ne le revit plus.

## ΙϚ΄.

## ΑΛΛΟ ΕΙΣ ΤΟΥΣ ΙΔΙΟΥΣ.

Ἦρθεν ἡ ἄνοιξη πικρὴ, τὸ καλοκαῖρι μαῦρον,
Ἦρθε καὶ ὁ χινόπωρος πικρὸς, φαρμακωμένος.
Μαζὶ ἐσυμβουλεύονταν Γεωργάκης καὶ Φαρμάκης·
« Γεωργάκ᾽, ἔλα νὰ φύγωμεν, ϛὴν Μοσκοβιὰν νὰ πᾶμεν. » -
« Καλὰ τὸ λὲς, Φαρμάκη μου, καλὰ τὸ συντυχαίνεις.
» Πλὴν εἶν᾽ ὀλίγον ἐντροπὴ· κ᾽ ὁ κόσμος θὰ γελάσει.
» Καλήτερ᾽ ἂς βαστάξωμεν ᾽ς τοῦτο τὸ μοναστῆρι·
» Ἴσως ἐϐγῇ κ᾽ ὁ Μόσκοβος, κ᾽ ἔρθ᾽ εἰς βοήθειάν μας. » —
Καὶ τὰ λιμέρια φώναξαν πέρα ἀπὸ τοῦ Σέκου·
« Πολλὴ μαυρύλλα ἔρχεται, καὶ τὰ βουνὰ μαυρίζουν. » —
« Μήνα βοήθεια ἔρχεται; μήνα συντρόφοι εἶναι· —
« Οὔτε βοήθεια ἔχεται, οὔτε συντρόφοι εἶναι,
» Μόναι Τουρκιὰ μᾶς πλάκωσε, χιλιάδαις δεκαπέντε. »
᾽Σ τοῦ Σέκου καθὼς ἔφθασαν, καὶ ἔπιασαν τὸν τόπον,
Ἔστησαν τόπια ἀρκετὰ γύρου ᾽ς τὸ μοναστῆρι.
Πέντε τὸ κροῦν ἀπὸ μεριὰν, καὶ πέντ᾽ ἀπὸ τὴν πόρταν,

## XVI.

# LA MORT

## DE GEORGAKIS ET DE PHARMAKIS.[2]

Triste est venu, (cette fois), le printemps, sombre l'été, — cruel et pernicieux l'automne. — Georgakis et Pharmakis délibéraient ensemble : — » Viens, Georgakis, partons; allons-nous en Moscovie. » — « Tu parles sagement, Pharmakis; sagement tu raisonnes; — mais il y a (là) un peu de honte, et le monde rirait ( de nous ). — Mieux vaut que nous tenions dans ce monastère : — le Moscovite se mettra peut-être en campagne, et viendra à notre secours. » — Et tout-à-coup les postes en avant de Sékos crient : — « Voici venir une épaisse nuée de guerre ! les montagnes (en) sont noires. » — « Serait-ce du secours qui (nous) arrive? Seraient-ce des compagnons? » — « Ce n'est point du secours qui (nous) arrive; ce ne sont point des compagnons : — ce sont des Turks, quinze mille Turks qui fondent sur nous. » — Quand ils furent à Sékos, quand ils eurent pris leurs postes, — ils plantèrent force canons autour du monastère; —

## Ο ΑΛΛΟ ΕΙΣ ΤΟΥΣ ΙΔΙΟΥΣ.

Τ' ἄλλα τὰ μεγαλήτερα τὸ κροῦν ἀπὸ τὴν ῥάχην·
Ὡς χίλιοι Τοῦρκοι ἔπεσαν μέσα 'ς τὸ παλαιοκκλῆσι.
Χίλι' ἄλλοι ἐσκοτώθηκαν ἐμπρὸς ἀπὸ τὸ τεῖχος.
Τότ' ἡ Τουρκιὰ ἐσύρθηκε πίσω 'ς τὸ Κομπουλάκι.
Ἕνας πασᾶς ἀγνάντευεν πέρα ἀπὸ τοῦ Σέκου.
Ὑψηλὴν φωνὴν ἐσήκωσεν· « Ἀμέτη, Μωαμέτη!
» Πιάστε τὸν τόπον δυνατά, ζῶστε τὸ μοναστῆρι. »
Ὅση Τουρκιὰ κ' ἂν ἤτανε, ὅσοι καὶ γιανιτσάροι,
Τὸν τόπον ὅλον ἔζωσαν, καὶ ἔκλεισαν τὸ Σέκο.
  Φαρμάκης ἐπικράθηκε, καὶ βαραναστενάζει·
Τὰ παλληκάρια φώναξεν ἀπὸ τὸ μοναστῆρι·
« Ποῦ εἶσθε, παλληκάρια μου, κ' ἀνδρεῖοί μου λεβέντες;
» Πιάστε με, πάρτε τὰ φλωριά, καὶ τὰ χρυσᾶ γελέκια,
» Πάρετε καὶ τ' ἀσήμια μου, νὰ ἐλαφρώσ' ὀλίγον·
» Καὶ τὰ σπαθιά σας σύρετε, σπάσετε τὰ φηκάρια,
» Γιουροῦσι γιὰ νὰ κάμωμεν, νὰ διώξωμεν τοὺς Τούρκους »
Ἕνα προτοπαλλήκαρον στέκεται, καὶ τοῦ λέγει·
« Μαῦρα μᾶς εἶναι τὰ σπαθιά, πικρά μας τὰ τουφέκια·
« Εἶν' ἡ Τουρκιὰ ἀμέτρητη, καὶ τὰ βουνὰ μαυρίζει. »
Τὸν λόγον δὲν ἀπόσωσε, τὴν συντυχιὰν δὲν εἶπε,
Καὶ ζωντανὸς ἐπιάσθηκεν ὁ Ἰάννης ὁ Φαρμάκης.
  « Δὲν σὲ τὸ εἶπα μιὰν φοράν, Ἰάννη, καὶ τρεῖς καὶ πέντε,

cinq le battent de côté, cinq de face, — et les autres, les plus forts, le battent par le faîte. — Mille Turks tombent près de la vieille église; — mille autres sont tués sous la muraille; — et l'armée turke alors recule jusqu'à Kombolaki. — Mais un pacha était en observation de l'autre côté de Sékos: — « Ahmet! Mahomet! se met-il à crier d'une voix haute; — emparez-vous bravement des postes; entourez le monastère! — Et tout ce qu'il y avait là de Turks, tous janissaires, — entourent le lieu; ils enferment Sékos.

Pharmakis fut saisi de tristesse, et soupira profondément; — du monastère, il appelle ses braves: — « Où êtes-vous, mes braves, mes vaillants beaux hommes? — Tenez! prenez mes pièces d'or et ma veste d'or; — prenez mes plaques d'argent: j'en serai plus léger, (pour combattre). — Tirez vos sabres; brisez-en les fourreaux, — et fondons brusquement sur les Turks pour les repousser. » — Mais un protopallikare s'arrête et lui dit: — « Mornes sont nos sabres, et tristes, nos fusils: — les Turks sont innombrables; les montagnes en sont noires. » — Il n'a point dit la parole, il n'a point achevé le propos; — et déja Pharmakis est pris vivant.

« Ne te l'avais-je pas dit, Pharmakis, une, trois et cinq fois, — de ne pas rester en Valachie, de

## ΑΛΛΟ ΕΙΣ ΤΟΥΣ ΙΔΙΟΥΣ.

» Μὴν ἀπομείνῃς ςὴν Βλαχιὰν, ςοῦ Σέκου μὴν καθήσῃς; »-

« Ποῦ νὰ τὸ ξεύρω ὁ πικρὸς, ςὸν νοῦν μου ποῦ νὰ μ' ἔρθῃ,

» Ὅτι κονσόλοι χριστιανοὶ ποτὲ θὰ μᾶς προδώσουν! »

Ἐσεῖς πουλιὰ, ὅσα ψηλὰ πετᾶτε 'ς τὸν ἀέρα,

Εἴδησιν δόστε ςὴν Φραγκιὰν, 'ς τῶν χριστιανῶν τοὺς τόπους·

Δόστε καὶ τὴν Φαρμάκαιναν μαντάτα τοῦ θανάτου.

ne pas t'arrêter à Sékos?» — «Eh! comment le savoir, malheureux! comment me le mettre dans la pensée, — que des consuls chrétiens nous trahiraient?» — O vous, oiseaux, qui volez là-haut, dans les airs, — allez le raconter dans le pays des Franks, dans les terres des Chrétiens, — et dites (en passant) à la femme de Pharmakis, que Pharmakis est mort.

ne pas s'arrêter à Sekos". — « Eh ! comment, le savoir, malheureux ! comment me le mettre dans la pensée, — que des consuls chrétiens nous traversaient ? — O vous, oiseaux, qui volez là-haut, dans les airs, — allez le raconter dans le pays des Franks, dans les terres des Chrétiens, — et dites (en passant) à la femme de Pharmakis, que Pharmakis est mort.

# LA PRISE DE TRIPOLITSA

ET

# LA CAPTIVITÉ DE KIAMIL-BEY.

## ARGUMENT.

Voici deux pièces qui, dans l'unique copie qui m'en soit parvenue, ne forment qu'une seule et même composition. A n'en juger que par le sentiment du poète, le principal motif de cette composition est de déplorer le malheur et la captivité de Kiamil-bey, fait prisonnier à Tripolitsa, en 1821, par les Grecs insurgés de la Morée : à la prendre dans ce qu'elle a de plus détaillé et de plus intéressant, c'est un récit du siège et de la prise de Tripolitsa ; dans son ensemble, c'est quelque chose de vague et de diffus, d'incohérent et d'obscur. En dégageant la partie historique de la pièce de ce que je nommerais volontiers sa partie sentimentale, il m'a semblé que l'une et l'autre devaient y gagner en intérêt et en clarté.

J'en ai donc fait deux morceaux distincts, bien que d'ailleurs intimement liés par le sujet. Le premier est un tableau assez vif des principaux incidens du siège de Tripolitsa : La prise de la ville n'y est pas expressément énoncée ; mais elle y est suffisamment indiquée,

Le second morceau peut être regardé comme une espèce de complainte ou d'élégie sur les revers des Turks de la Morée, en général, et de Kiamil-bey, en particulier, dans la première année de l'insurrection grecque. Les vers en ont de la grace, et le ton en est fort pathétique : un Grec montagnard n'aurait probablement pas été si attendri des infortunes de ses despotes. Mais il n'y a du reste, dans la pièce, rien qui l'empêche d'être populaire : les vainqueurs chantent volontiers les misères des vaincus. Quant aux principaux faits que le poète a eus en vue, et qu'il faut se retracer, pour saisir les détails et les traits caractéristiques de sa composition, je les indiquerai en peu de mots.

Kiamil, bey de Corinthe et possesseur d'une immense étendue de terres en Morée, passait pour le plus riche et le plus puissant seigneur de l'empire ottoman. En 1821, lorsque l'insurrection grecque, faisant tous les jours de nouveaux progrès, menaça d'envahir toute la péninsule, il convoqua à Tripolitsa les proestos et les archevêques de la province, dans la vue de les déterminer à intervenir pour le gouvernement auprès des Grecs, et à contenir dans l'obéissance tout ce qui n'en était pas encore sorti. Ceux-ci refusèrent et furent arrêtés ; et quelques jours après, les Grecs insurgés vinrent assiéger Tripolitsa, ayant à leur tête Kolokotronis, avec ses pallikares, et Mavromichalis avec les siens. Par un prodige de courage et d'audace, la place fut emportée d'assaut, au mois de septembre 1821, et Kiamil bey y fut pris. On le traita d'abord avec douceur :

on voulait avoir ses immenses trésors, et on le somma à plusieurs reprises de déclarer l'endroit où il les tenait cachés; mais il refusa cette déclaration, demeura quelque temps prisonnier et ensuite fut mis à mort.

Le Kekhaïa ou lieutenant de Khourchid pacha commandait dans la place; il avait quelque temps auparavant marché sur Patras, pour y réprimer l'insurrection, et commis de grandes cruautés à Vostitsa.

ΙΖ´.

## ΑΛΩΣΙΣ ΤΗΣ ΤΡΙΠΟΛΙΤΣΑΣ.

Ἦταν ἡμέρα βροχερὴ, καὶ νύχτα χιονισμένη,
Ὅταν γιὰ τὴν Τριπολιτσὰν κίνησεν ὁ Κιαμίλης.
Νύχτα σελλόνει τ' ἄλογον, νύχτα τὸ καλιγόνει·
Καὶ εἰς τὸν δρόμον τὸν Θεὸν παρακαλεῖ καὶ λέγει·
« Θεέ μ', ἐκεῖ τοὺς προεστοὺς, ἐκεῖ τοὺς δεσποτάδαις
» Νὰ εὕρω, 'ς τὸ κεφάλι τους νὰ πάρουν τοὺς ῥαϊάδαις,
» Νὰ μὴ σηκώσουν ἄρματα, καὶ πᾶγουν μὲ τοὺς κλέφταις. »
Σὰν ἔφθασε, καὶ οἱ Γραικοὶ ἐπλάκωσαν τὸ κάστρον·
Τοὺς Τούρκους ἔκλεισαν στενὰ, βαρεὰ τοὺς πολεμοῦσαν·
Κολοκοτρόνης φώναξεν ἀπὸ τὸ μετερίζι·
« Προσκύνησε, Κιαμίλμπεη, 'ς τοὺς Κολοκοτροναίους,
» Νὰ σὲ χαρίσω τὴν ζωὴν, ἐσὲ καὶ τὰ παιδιά σου,
» Ἐσὲ καὶ τὰ χαρέμια σου, κ' ὅλην τὴν γενεάν σου. » —
« Μετὰ χαρᾶς σας, Ἕλληνες, κ' ἐσεῖς καπεταναῖοι,
» Εὐθὺς νὰ προσκυνήσωμεν 'ς τοὺς Κολοκοτροναίους. »
Μπουλούκμπασης ἐφώναξεν ἀπάν' ἀπὸ τὴν τάμπιαν·
« Δὲν προσκυνοῦμεν, ἄπιστοι, 'ς ἐσᾶς βρωμοραϊάδαις·

# XVII.

# LA PRISE DE TRIPOLITSA.

Le jour avait été (un jour) de pluie, la nuit était (une nuit) de neige, — lorsque Kiamil-Bey partit pour Tripolitsa. — De nuit il selle son cheval; de nuit il le ferre; — et dans le chemin, il prie Dieu et lui dit : — «Mon Dieu! puissent, là (où je vais) les Proestos, puissent là (où je vais) les archevêques, — se rendre garants pour les Raïas, — que les Raïas ne prendront pas les armes, ne se joindront pas aux Klephtes! » — A son arrivée, les Grecs attaquent la place; — ils assiègent étroitement les Turks; ils les combattent rudement, — et Kolokotronis crie de son poste : — «Kiamil-Bey, rends-toi aux enfants de Kolokotronis, — et je t'accorderai la vie à toi et à tes enfants, — à toi, à ton harem et à toute ta famille. » — «Avec plaisir, ô Hellènes, et vous capitaines, — nous allons nous rendre à l'instant aux enfants de Kolokotronis. » — (Mais) un Boulouk-bachi cria d'en haut de la batterie : — «(Non), infidèles, nous ne nous rendons pas à vous, (à vous) vils Raïas. — Nous avons de fortes citadelles, et un empereur dans Constantinople. —

» Ἔχομεν κάστρα δυνατὰ, καὶ βασιλεᾶν 'ς τὴν πόλιν·

» Ἔχομ' ἀνδρεῖον στράτευμα, καὶ Τούρκους παλληκάρια·

» Τρώγουνε πέντε 'ς τὸ σπαθὶ, καὶ δέκα 'ς τὸ τουφέκι,

» Καὶ δεκαπέντε 'ς τ' ἄλογον, διπλοῦς 'ς τὸ μετερίζι.» —

« Τώρα νὰ ἰδῆτε, φώναξε τότ' ὁ Κολοκοτρόνης,

» Νὰ ἰδῆτ' Ἑλληνικὰ σπαθιὰ, καὶ κλέφτικα τουφέκια·

» Πῶς πολεμοῦν οἱ Ἕλληνες, πῶς πελεκοῦν τοὺς Τούρκους.»

Τρίτη, τετράδη θλιβερὴ, πέφτη φαρμακωμένη,

Παρασκευὴ ξημέρωσε (ποτὲ νὰ μ' εἶχε φέξει!)

Ἔβαλαν οἱ Γραικοὶ βουλὴν τὸ κάστρον νὰ πατήσουν.

Σὰν ἀετοὶ ἐπήδησαν, ἐμβῆκαν σὰν πετρίτες,

Κ' ἄδειασαν τὰ τουφέκια τους, τὴν λιανομπαταρίαν.

Κολοκοτρόνης φώναξεν ἀπ' τ' Ἁϊγεωργίου τὴν πόρταν·

« Μολᾶτε τὰ τουφέκια σας, σύρετε τὰ σπαθιά σας·

» Βάλετε τὴν Τουρκιὰν ἐμπρὸς, σὰν πρόβατα ςὴν μάνδραν.

Τοὺς πῆγαν καὶ τοὺς ἔκλεισαν εἰς τὴν μεγάλην τάμπιαν.

Ἀπελογᾶτ' ὁ Κεχαϊᾶς πρὸς τὸν Κολοκοτρόνην·

« Κάμε ἰνσάφι 'ς τὴν Τουρκιὰν, κόψε, πλὴν ἄφσε κι' ὅλας.»—

« Τί φλυαρεῖς, βρωμότουρκε; τί λὲς παλαιομούρτάτη;

» Ἰνσάφι ἔκαμες ἐσὺ εἰς τὴν πικρὴν Βοστίτσαν,

» Ὅπ' ἔσφαξες τ' ἀδέρφια μας καὶ ὅλους τοὺς δικούς μας;»

Nous avons une vaillante armée et de braves turks, — dont un bat cinq (de vous) à l'épée, dix au fusil, — quinze à cheval, et le double sur des remparts. »—« A présent donc vous allez voir ! cria Kolokotronis : — vous allez connaître les sabres des Hellènes et les mousquets des Klephtes ; — comment combattent les Hellènes, comment ils taillent en pièces les Turks ! »

(C'était) le mardi : triste (fut) le mercredi, lamentable le jeudi : — vint le vendredi ; (oh ! plût à Dieu qu'il n'eût pas lui !) — les Grecs délibérèrent de forcer la citadelle. — Ils s'y élancèrent comme des aigles ; ils y entrèrent comme des éperviers, — en déchargeant leurs mousquets, la menue batterie. — Mais Kolokotronis cria de la porte de Saint-George : — « Laissez là vos fusils : tirez vos sabres, — et poussez les Turks devant vous, comme des brebis à l'étable. »—

Ils les poussèrent et les enfermèrent dans la grande batterie ; — et le Kekhaïa dit à Kolokotronis : — « Fais un accord avec les Turks ; coupe (des têtes), mais laisse-s-en toutefois. » — « Que déraisonnes-tu (là), vilain turk ? que dis-tu (là), vilain infidèle ? — En as-tu fait, toi, d'accord avec la pauvre Vostitsa, — où tu as égorgé nos frères et tous nos proches ? »

ΙΗ'.

# ΑΙΧΜΑΛΩΣΙΑ ΤΟΥ ΚΙΑΜΙΛ ΜΠΕΗ.

Πῆραν τὰ κάστρα, πῆράν τα, πῆραν καὶ τὰ δερβένια,
Πῆραν καὶ τὴν Τριπολιτσὰν, τὴν ξακουσμένην χώραν·
Κλαίουν 'ς τοὺς δρόμους Τούρκισσες, πολλὲς Ἐμιροποῦλες,
Κλαίει καὶ μιὰ χανούμισσα τὸν δόλιον τὸν Κιαμίλην.
« Ποῦ εἶσαι καὶ δὲν φαίνεσαι, καμαρωμέν' ἀφέντη ;
» Ἤσουν κολόνα τὸν Μωρεὰν, καὶ φλάμπουρον τὴν Κόρθον,
» Ἤσουν καὶ 'ς τὴν Τριπολιτσὰν πύργος θεμελιωμένος.
» 'Σ τὴν Κόρθον πλεὰ δὲν φαίνεσαι, οὐδὲ εἰς τὰ σαράϊα.
» Ἕνας παπᾶς σοῦ τά 'καψε τὰ ἔρημα παλάτια.
» Κλαίουν τ' ἀχούρια γι' ἄλογα, καὶ τὰ τσαμιὰ γι' ἀγάδαις·
» Κλαίει καὶ ἡ Κιαμίλαινα τὸν δόλιον της τὸν ἄνδρα·
» Σκλάβος ραϊάδων ἔπεσε, καὶ ζῇ ραϊᾶς ἐκείνων. »

## XVIII.

## CAPTIVITÉ DE KIAMIL-BEY.

Ils ont pris les citadelles; ils les ont prises, (les Hellènes); — ils ont pris les défilés; il ont aussi pris Tripolitsa, cette ville de renom. — Les femmes des Turks, les filles des émirs pleurent le long des chemins; — et (de son côté) pleure aussi une princesse; (elle pleure) Kiamil, le malheureux bey: — «Où es-tu, que tu ne parais plus, puissant seigneur, — toi, qui étais la colonne de la Morée, l'étendard de Corinthe; — toi, qui étais à Tripolitsa (comme) une tour solide? — Tu ne parais plus à Corinthe, ni dans tes palais : — un papas les a brûlés tes pauvres palais; — tes écuries pleurent leurs chevaux; les mosquées pleurent les agas; — et l'épouse de Kiamil-bey pleure aussi son malheureux époux; — il est devenu l'esclave des Raïas; il vit maintenant leur Raia.

# FRAGMENT.

## LES DEUX ESCLAVES GRECS ET LA DAME TURKE.

## LA FEMME DE CONSTANT.

### ARGUMENT.

Comme je l'ai dit ailleurs, ce n'est pas seulement sur les événements publics et d'un intérêt plus ou moins général, que les rapsodes de la Grèce moderne exercent leur verve ou leur mémoire; c'est aussi, et tout aussi volontiers, sur les aventures de la vie domestique, pour peu qu'elles présentent quelque chose de singulier ou de frappant. Mais les compositions de cette espèce étant toujours beaucoup moins répandues, et plus tôt oubliées que celles qui roulent sur des faits publics, sont aussi, par cela seul, beaucoup plus rares.

Les trois morceaux suivants peuvent être regardés comme des échantillons de cette branche domestique de la poésie populaire des Grecs. Le premier n'est qu'un fragment : il appartient à une pièce composée sur la

mort de deux jeunes gens de Larisse qui se noyèrent dans le Pénée, en s'y baignant dans un moment où il était débordé. Cet accident fit assez de sensation, parce que les deux jeunes gens qui en furent les victimes étaient frères, et les fils du proestos du pays. Quelque peu considérable qu'il soit, ce fragment m'a paru mériter d'être conservé, à cause du mouvement pathétique par lequel débute le récit de l'événement.

Quant au second morceau, il roule sur une dispute de religion entre deux jeunes Grecs esclaves, et la dame turque leur maîtresse. Il manque à la chanson les deux ou trois derniers vers, dans lesquels il est dit que c'est la dame turque qui se convertit et se fait chrétienne. Toutefois la pièce peut être considérée comme complète; les traits de naïveté qui en font tout le mérite et tout le caractère, se trouvant dans la partie que j'en donne.

La troisième pièce est la plus curieuse des trois, et la seule dans le tour et l'exécution de laquelle il y ait de l'originalité. Le sujet en est fort délicat, et tel même que j'ai hésité à admettre la pièce dans ce recueil. Il y est question d'un trait infame de noirceur d'une belle-mère envers sa bru. Celle-ci, mariée à un Grec qu'elle aime, et auquel elle est fidèle, est aimée par un Albanais qu'elle repousse. C'est par la trahison de la belle-mère que ce dernier est introduit, de nuit, dans la chambre de la pauvre Grecque. Il y a, ce me semble, quelque chose de frappant dans la concision, la simplicité et la vivacité décente avec lesquelles le poète populaire a effleuré son sujet.

ΙΘ´.

# KOMMATION.

———◆———

Τρία πουλάκια κάθονταν ψηλὰ ’σ τὴν Κατερίνην·
Τό ’να τηρᾷ τὴν Λάρισσαν, τ’ ἄλλο τὴν Ἀλασσῶναν,
Τὸ τρίτον, τὸ φαρμακερὸν, μυριολογᾷ καὶ λέγει·
« Ποιὰ μάννα εἶχε δυὸ παιδιὰ, ποιὰ μάννα προεστίνα;
» Εἰπὲ, νὰ μὴν τὰ καρτερῇ, νὰ μὴν τ’ ἀπαντυχαίνῃ·
» Ἡ Σαλαμβριὰ κατέβασε, μὲ ἥλιον, μὲ φεγγάρι,
» Κ’ αὐτὰ ’σ τὴν μέσην κολυμβοῦν, σὰν ψάρια πελαγήσια.

. . . . . . . . . . . . . . . . . . . . . . . . . . . .

# XIX.

# FRAGMENT.

Trois oiseaux se sont posés sur les hauteurs de Katérine : — l'un regarde Larisse; l'autre, Alassone; — et le troisième, le plus triste, se lamente et dit : — « Quelle est la mère, quelle est la femme de proestos qui avait deux fils ? — Dites-lui de ne plus les attendre, de ne plus les espérer. — La Salambrie avait crû, malgré la beauté du soleil, malgré la beauté de la lune ; — et eux y ont plongé comme poissons marins.............
...................................

## Κ΄.

## ΟΙ ΔΥΩ ΔΟΥΛΟΙ ΚΑΙ Η ΚΥΡΑ.

Φεγγαράκι μου λαμπρὸν,
Φέγγε καὶ περπάτειγε,
Γιὰ νὰ σ' ἐρωτήσωμε
Διὰ δυὸ Γραικόπουλα
Καὶ Γρεβενητόπουλα·
Χήραν Τούρκαν δούλευαν,
Ὅλ' ἡμέραν ς' τὸν ζυγὸν,
Τὸ βραδὺ 'ς τὸν κρεμασμόν.
« Βρὲ παιδιὰ Γραικόπουλα
» Καὶ Γρεβενητόπουλα,
» Γένεσθε Τουρκόπουλα,
» Νὰ χαρῆτε τὴν Τουρκιὰ,
» Τ' ἄλογα τὰ γλίγωρα,
» Τὰ σπαθιὰ τὰ δαμασκιά. »—
« Βρὲ κυρά μου τούρκισσα,
» Γένεσαι καὶ σὺ Ῥωμιὰ,
» Νὰ χαρῆς τὴν λαμπριὰ
» Μὲ τὰ κόκκινα τ' αὐγά·
» Νὰ χαρῆς τὴν ἐκκλησιὰν,
» Τ' ἅγιον . . . . . . . . . .

## XX.

## LES DEUX ESCLAVES GRECS ET LA DAME TURKE.

Claire lune, — brille en faisant ton chemin, — pour que nous t'interrogions — au sujet de deux enfants des Grecs, — de deux enfants de Grevena, — qui servaient une veuve turke, — au joug tout le jour, — et le soir à la chaîne. — « O enfants des Grecs, — enfants de Grevena, — voulez-vous devenir enfants des Turks ? — et vous jouirez des avantages de la Turquie, — des rapides chevaux — et des épées de Damas. » — «O dame turke, — et toi, veux-tu devenir chrétienne ? — Tu jouiras de la Pâque — et des œufs rouges ; — tu jouiras de l'église — et du saint évangile. »

## ΚΑ΄.

## ΤΗΣ ΚΩΣΤΑΙΝΑΣ.

Δὲν φταίεις, μαύρη Κώσταινα, δὲν φταίεις σὺ, καϋμένη·
Μόν' φταί' ἡ σκύλλα πεθερὰ, ποῦ σ' εἶπε γιὰ νὰ στρώσῃς·
« Στρῶσε, νυφοῦλα, 'ς τὸν ὀντᾶν, ψηλὰ εἰς τὸ κρεββάτι.
» Ὅτι θὰ ἔρθ' ὁ Κωσταντῆς, νὰ σὲ γλυκοφιλήσῃ. »
Κ' αὐτοῦ πρὸς τὸ ξημέρωμα, δύ' ὥραις πρὸ τοῦ νὰ φέξῃ,
Βαροῦν τ' ἀσήμια 'ς τὰ βυζιὰ, καὶ τὰ κομπιὰ 'ς τὰ στήθη.
Καὶ τότε τὸν ἀπείκασεν, ὅτ' εἶναι ὁ Ζαβέρης·
Βάνει καὶ σκούζει τρεῖς βολαῖς, ὅσον κ' ἂν ἠμποροῦσε.

## XXI.

# LA FEMME DE CONSTANT.

La faute n'est point à toi, femme de Constant; la faute n'est point à toi, pauvrette! — elle est à ta méchante belle-mère : c'est elle qui t'a dit de faire un lit : — « Ma petite bru, fais un lit dans la chambre, ou bien en haut, dans le kiosk; — Constant va venir; il viendra (cette nuit) t'embrasser. » — Et voilà qu'avant le point du jour, deux heures avant que le jour ne paraisse, — des plaques d'argent battent sur sa gorge, des boutons (d'argent) sur sa poitrine. — Elle comprend alors que c'est le traître Xavier, — et se met à crier trois fois aussi haut qu'elle peut.

## ΜΕΡΟΣ ΔΕΥΤΕΡΟΝ.

―――・―――

**ΤΡΑΓΟΥΔΙΑ ΠΛΑΣΤΑ.**

# SECONDE PARTIE.

## CHANSONS ROMANESQUES.

# SECONDE PARTIE.

## PROBLÈMES ÉCONOMIQUES.

# L'ESPRIT DU FLEUVE.

## ARGUMENT.

Les onze pièces suivantes sont en tête de la seconde partie de ce recueil, comme un groupe à part qui, à raison de la forme narrative, plus ou moins pure, plus ou moins mixte des morceaux dont il se compose, vient assez naturellement à la suite de la partie précédente. Peut-être même quelques-unes des chansons que je place ici, comme roulant sur des fictions, ont-elles pour base des traits historiques, et auraient-elles dû être mises dans la première partie. Sur ces pièces-là, je dirai, en passant, mes conjectures; mais faute de données expresses pour les regarder comme historiques, j'ai dû les laisser parmi celles qui ne le sont pas.

Des onze pièces dont il s'agit, la première n'est qu'un fragment, mais un fragment intéressant et singulier, qui méritait d'être conservé. Quelque court qu'il soit, il indique assez bien le sujet de la chanson à laquelle il appartient, dont il fait le commencement et probablement la partie la plus originale. Il s'agit d'une jeune femme qui parcourt les campagnes, cherchant pour son mari malade un remède merveilleux, mais aussi

merveilleusement rare. Elle exhale sa douleur dans un chant plaintif si touchant, que, venant à traverser une rivière, sur un pont, la rivière s'arrête, et le pont se fend, comme s'il allait s'écrouler dans l'eau. Alarmé de ce désordre, l'Esprit gardien de la rivière accourt sur le bord, pour conjurer la jeune femme de chanter un air moins triste, une chanson qui n'émeuve point les pierres et les rivières.

L'unique copie de ce morceau que j'aie eu à ma disposition renferme un septième vers, qui est celui-ci :

Νὰ κάμω στροῦγγαν τοῦ λαγοῦ, τὸ γάλα του ν' ἀρμέξω.

Pour faire un enclos pour un lièvre, et traire le lait de ce lièvre.

J'ai omis ce vers bizarre, qui aurait ajouté plus d'embarras que de clarté au morceau auquel il se rapporte, bien qu'il soit connu que le lait du lièvre mâle est renommé dans les fables et les superstitions populaires des Grecs, comme un remède tout puissant pour je ne sais quelles infirmités, et aussi comme symbole d'une chose impossible à trouver.

## Α'.

# ΤΟ ΣΤΟΙΧΕΙΟΝ ΤΟΥ ΠΟΤΑΜΟΥ.

Κοράσιον ἐτραγούδησεν ἐπάνω σὲ γεφύρι·
Καὶ τὸ γεφύρι ῥάγισε, καὶ τὸ ποτάμι στάθη,
Καὶ τὸ στοιχειὸν τοῦ ποταμοῦ κ' αὐτὸ 'ς τὴν ἄκρ' ἐβγῆκε·
« Κόρη μου, πάψε τὸν ἀχὸν, κ' εἰπὲ κ' ἄλλο τραγοῦδι. »—
« Ἄχ! πῶς νὰ πάψω τὸν ἀχὸν, κ' ἄλλο νὰ 'πῶ τραγοῦδι;
» Ἔχω τὸν ἄνδρα μ' ἄῤῥωστον, κ' ἀῤῥωστικὸν γυρεύω!

. . . . . . . . . . . . . . . . . . . . . . . . . . . . . . . . . . . .

# I.

# L'ESPRIT DU FLEUVE.

Une jeune femme chantait au haut d'un pont; — et le pont se fendit, et le fleuve s'arrêta; — et l'Esprit du fleuve lui-même vint sur le bord : — « O ma belle, ne chante plus cet air-là; dis quelque autre chanson. » — « Ah! comment chanter un autre air? comment dire une autre chanson? — j'ai mon mari malade, et je cherche un remède à ses maux? » — . . . . . . . . . . . . . . . . . . . . . . . . . . . . . . . . . . . . . . . . . . . . . . . . . . . . . . . . . . . . .

# PREMIER DISCOURS

Une jeune femme chantait au bord d'un point d'eau, le poulet lavait sur le linge à sécher, l'Esprit du fleuve lui enleva sur sa main sa jarre qui tomba au chant plein d'eau. Le mari de la jeune femme débarqua ; il vit son front, il commença d'avoir bien dur, il pui son sac et gagna sa forêt, pur comble de tristesse.

# LA BICHE ET LE SOLEIL.

## ARGUMENT.

Pour le fond, soit historique, soit fictif du sujet, cette chanson a beauooup de rapport avec celle sur Kyritsos Michalis, dans la première partie. Il s'y agit de même d'un homme et d'un enfant immolés en vertu de l'ordre arbitraire de quelque sultan, ou par l'iniquité violente de quelque pacha. Mais ici le sujet, au lieu d'être pris historiquement et d'une manière directe, est présenté sous le voile de l'allégorie. C'est l'épouse de l'homme, la mère de l'enfant égorgés qui déplore son malheur sous l'emblème d'une biche qui a perdu son cerf et son faon par les coups d'un cruel chasseur. Cette allégorie très-simple est traitée avec autant de sentiment que de poésie, et le style en a je ne sais quelle grace vive et hardie qu'il serait téméraire de vouloir définir, et fâcheux de ne pas sentir.

Elle a été composée dans l'Acarnanie méridionale, où elle est très-populaire et déja ancienne. Les jeunes gens et les personnes d'un âge moyen qui la chantent aujourd'hui la tiennent de vieillards qui se souvenaient à peine de l'avoir apprise. L'air en est très-plaintif, et on la chante particulièrement dans les occasions tristes, dans ces moments de peine où l'ame est si disposée à adopter pour sienne toute expression vraie d'une autre peine.

Β'.

## ΤΟ ΕΛΑΦΙ ΚΑΙ Ο ΗΛΙΟΣ.

Ὅλην τὴν μαύρην κ' ἄγριαν νύχτα μὲ τὸ φεγγάρι,
Καὶ τὴν αὐγὴν μὲ τὴν δροσιὰν, ὅσον νὰ ῥήξ' ὁ ἥλιος,
Τρέχουν τ' ἀλάφια 'ς τὰ βουνὰ, τρέχουν τ' ἀλαφομόσχια.
Μιὰ ἀλαφίνα ταπεινὴ δὲν πάγει μὲ τὰ ἄλλα·
Μόνον τ' ἀπόσκια περπατεῖ, καὶ τὰ ζερβὰ κοιμᾶται,
Κ' ὅθ' εὕρῃ γαργαρὸν νερὸν, θολόνει καὶ τὸ πίνει.
Ὁ ἥλιος τὴν ἀπάντησε, στέκει καὶ τὴν ῥωτάει·
« Τί ἔχεις ἀλαφίνα μου; δὲν πᾶς καὶ σὺ μὲ τ' ἄλλα;
» Μόνον τ' ἀπόσκια περπατεῖς, καὶ τὰ ζερβὰ κοιμᾶσαι;» —
« Ἥλιε μου, σὰν μ' ἐρώτησες, νὰ σοῦ τ' ὁμολογήσω·
» Δώδεκα χρόνους ἔκαμα, στεῖρα δίχως μοσχάρι·
» Κ' ἀπὸ τοὺς δώδεκα κ' ἐμπρὸς ἀπόχτησα μοσχάρι.
» Τὸ ἔθρεψα, τ' ἀνάθρεψα, τό 'καμα δύο χρόνων.
» Καὶ κυνηγὸς τ' ἀπάντησε, ῥήχνει καὶ τὸ σκοτόνει.
» Ἀνάθεμά σε, κυνηγὲ, καὶ σὲ καὶ τὰ καλά σου·
» Σὺ μ' ἔκαμες κ' ὠρφάνεψα ἀπὸ παιδὶ κ' ἀπ' ἄνδρα!»

## II.

# LA BICHE ET LE SOLEIL.

Toute la sombre et sauvage nuit, au clair de la lune, — et à l'autre (encore), à la fraîcheur, jusqu'à ce que le soleil darde, — les cerfs courent, les faons courent dans les montagnes. — Une pauvre biche (seule) ne va point avec eux : — elle ne fréquente que les lieux couverts, et se couche (toujours) sur le flanc gauche; — et quand elle trouve une eau pure, elle la trouble pour boire. — Le soleil la surprend (un jour); il s'arrête et l'interroge : — « Qu'as-tu, ma biche, que tu ne vas point avec les autres; — que tu ne fréquentes que les lieux couverts, et te couches (toujours) sur le flanc gauche? » — « Soleil, puisque tu m'interroges, je te le dirai : — j'avais passé douze années sans avoir de faon; — mais les douze ans passés et outre-passés, j'en eus un. — Je le nourris, je l'élevai, je le menai jusqu'à deux ans. — (Alors) un chasseur le rencontre, tire et le tue. — Oh! maudit sois-tu, chasseur, toi et ton industrie : — tu m'as privée d'enfant et d'époux! »

## LA BICHE AU BOIS

Toute la surface et surtout le bord du village de la forêt est d'un brun sombre, à la tombée de la nuit, quand le soleil décline — les coqs regagnent les toits couvent dans les fougères. — Le pauvre bébé seule, là, au point avec... — ... C'est un hochement que les bras cachent. Il se couche toujours dans cette position... il apprend à trop s'agiter sur paille, cette la proverbe pour teindre. — Le soleil ressortant du ciel, il savoure le thiamine. — ... ... cherché de toute la famille — comment regarder par les chansons. — Les poudres (toujours) dans la force cuite de ... c'est la prière au matin — rivages, il a la nuit. — ... avec prix dessus une ...

# LE PATRE ET CHARON.

## ARGUMENT.

Il n'est pas nécessaire d'être fort versé dans l'histoire de la littérature des Grecs anciens, pour savoir qu'ils avaient des chansons qui roulaient spécialement sur les aventures et les soins ordinaires de la vie pastorale, et faites exprès pour être chantées par les pâtres et les bergers, dans les champs ou dans les montagnes. Il en est encore de même pour les pâtres et les bergers de la Grèce moderne. Parmi leurs chansons, ils en ont qui ont été composées, sinon par eux, du moins pour eux et sur eux; et telle est la suivante, connue, je crois, en divers lieux de la Grèce, mais surtout dans les montagnes de l'Épire et de la Thessalie.

La fiction qui fait le sujet de cette pièce a sans doute quelque chose de fort bizarre : peut-être néanmoins n'est-il pas impossible d'y trouver un motif, et même un motif assez simple. J'indiquerai celui qui s'est présenté à moi, sans y attacher d'autre importance que celle qu'y voudra mettre le lecteur.

Parmi les usages antiques dont il subsiste des restes dans la Grèce moderne, il faut compter les exercices gymnastiques, particulièrement le saut, la course et le

disque. La lutte et le pugilat sont aussi connus; mais en Asie et dans les îles, plus qu'ailleurs. J'ai entendu citer de paysans Sciotes des tours de vigueur et d'adresse qui ne m'ont pas semblé trop au-dessous de ce qui, dans l'histoire des anciens athlètes, ne tient pas du prodige.

Cela étant, il ne m'a pas semblé absurde de supposer que la chanson suivante pourrait bien avoir été composée en l'honneur de quelque pâtre renommé en son temps et dans son canton, pour sa force et sa dextérité à la lutte, et mort, à la fleur de l'âge, des fatigues ou des suites accidentelles de son exercice favori.

Quoi qu'il en soit, du reste, du motif ou historique ou purement idéal de cette pièce, elle est distinguée pour la naïveté, l'aisance et la grace de l'exécution. Il m'a semblé aussi y voir percer, bien que d'une manière très-vague, et comme à la dérobée, une intention morale ou superstitieuse que l'on va voir plus clairement énoncée dans une des pièces suivantes; je veux dire l'intention de présenter la mort soudaine d'un être à la fleur de l'âge, et dans la plénitude de la vigueur, comme une sorte de punition du sentiment trop confiant et trop irréfléchi du charme et des forces de la vie.

# Ο ΚΟΣΜΟΣ ΚΑΙ Ο ΧΑΝΟΣ

Αιδεντοῦ ἐξηκολούθουν ἀπὸ τὰ κορδόνια
ἦγε τὸ ρόδι στο στόμα, καὶ τὰ μελλά τ'ἀνοιχτὰ
Καὶ ἡ κόρη τὸν ἐκαρτερᾷ ἐπὶ τὴν φωτιὰν Λερᾶν
Καὶ εἶπε αὐτὸν κυτθεῖσα εἰς αὐτὸν χαρὰ Ταφάδες

«Ναὶ κύριε, εἶπε ἔγνως ἡ ἔπεισες, τῶν καρδιῶν μ
«Ἀπὸ τὰ πρῶτα ἔπεσε. Δὲν θά ἐμπλέξω πρεοπα

Παρηγοριὰ ἀπὸ γλυκοφιλιὰ δύναται ἡ ἀγάπη
...
...Σύρε, πήγαινε, εἰπε Σαν, ντρέπο
...

Γ΄.

## Ο ΒΟΣΚΟΣ ΚΑΙ Ο ΧΑΡΟΣ.

Λεβέντης ἐῤῥοβόλαεν ἀπὸ τὰ κορφοβούνια·
Εἶχε τὸ φέσι του στραβὰ, καὶ τὰ μαλλιὰ κλωσμένα.
Κ' ὁ Χάρος τὸν ἀγνάντευεν ἀπὸ ψηλὴν ῥαχοῦλαν,
Καί εἰς στενὸν κατέβηκε, κ' ἐκεῖ τὸν καρτεροῦσε·
« Λεβέντη, πόθεν ἔρχεσαι, λεβέντη, ποῦ πηγαίνεις; » —
« Ἀπὸ τὰ πράτα ἔρχομαι, 'ς τὸ σπῆτί μου πηγαίνω·
» Πάγω νὰ πάρω τὸ ψωμὶ, κ' ὀπίσω νὰ γυρίσω. — »
« Κ' ἐμένα μ' ἔστειλ' ὁ Θεὸς νὰ πάρω τὴν ψυχήν σου. » —
« Ἄφσε με, Χάρε, ἄφσε με, παρακαλῶ, νὰ ζήσω·
» Ἔχω γυναῖκα πάρα νεὰν, καὶ δὲν τῆς πρέπει χήρα·
» Ἂν περπατήση γλίγωρα, λέγουν πῶς θέλει ἄνδρα,
» Κ' ἂν περπατήση ἥσυχα, λέγουν πῶς καμαρόνει.
» Ἔχω παιδιὰ ἀνήλικα, καὶ ὀρφαν' ἀπομνήσκουν. » —
Κ' ὁ Χάρος δὲν τὸν ἄκουε, κ' ἤθελε νὰ τὸν πάρῃ.
« Χάρε, σὰν ἀποφάσισες καὶ θέλεις νὰ μὲ πάρῃς,

## III.

# LE PATRE ET CHARON.

Un svelte (berger) descendait précipitamment des montagnes : — il avait son bonnet de travers, et les cheveux nattés. — Et Charon (qui) l'épiait d'une haute colline, — descend au défilé et l'y attend. — « D'où viens-tu, svelte (berger), et où vas-tu? » — « Je viens d'auprès de mes troupeaux, et m'en vais à ma demeure; — je vais chercher du pain, et m'en retourne (aussitôt). » — « Et moi, (berger), Dieu m'envoie chercher ton ame. » — « Laisse-moi, Charon, laisse-moi, je te prie, vivre encore. — J'ai une femme toute jeune, et (à jeune femme) le veuvage ne sied pas : — si elle marche lestement on dit qu'elle cherche un mari; — si elle marche lentement, on dit qu'elle fait la fière. — J'ai des enfants tout petits, qui vont rester orphelins. » — Mais Charon ne l'écoutait point; Charon voulait le prendre. — « (Eh bien), Charon, puisque tu l'as résolu, puisque tu veux me prendre, — viens ! luttons (ensemble) sur cette aire de marbre. — Si tu es victorieux de moi, ô Cha-

» Γιὰ! ἔλα νὰ παλαίψωμε 'σ τὸ μαρμαρένι' ἁλῶνι·
» Κ' ἂν μὲ νικήσῃς, Χάρε μου, μοῦ παίρνεις τὴν ψυχήν μου·
» Κ' ἂν σὲ νικήσω πάλ' ἐγὼ, πήγαινε 'σ τὸ καλόν σου. » —
Ἐπῆγαν καὶ ἐπάλευαν ἀπ' τὸ πῶρν' ὡς τὸ γεῦμα,
Κ' αὐτοῦ κοντὰ 'σ τὸ δειλινὸν τὸν καταβάν' ὁ Χάρος.

ron, tu prendras mon ame; — et si c'est moi qui te vaincs, (laisse-moi) et va-t'en à ton plaisir. » — Ils allèrent et luttèrent, depuis le matin jusqu'à midi; — mais vers l'heure du goûter, Charon terrassa le (berger).

# LA JEUNE FILLE VOYAGEUSE.

## ARGUMENT.

Il y a, dans cette pièce, un contraste singulier entre la clarté du fond, et la mystérieuse obscurité des accessoires. Rien de plus simple, en effet, que l'aventure historique ou fabuleuse racontée dans les quatorze premiers vers. Il s'agit d'une jeune fille qui abandonne son pays pour éviter des persécutions auxquelles sa beauté l'expose, et qui périt dans le vaisseau où elle s'est embarquée, victime de la précipitation brutale avec laquelle le capitaine du navire la jette en mer pour morte, quand elle n'est qu'évanouie du saisissement que lui-même lui a causé en alarmant sa pudeur.

Mais rien de plus bizarre que les six derniers vers; rien de plus difficile à imaginer que l'intention qui les a inspirés, que la pensée à laquelle ils se rapportent. Je laisse cette intention, cette pensée à deviner au lecteur. Quant à moi, si je cherche un motif et un sens aux vers dont il s'agit, je n'y puis voir qu'une hyperbole merveilleuse, suggérée par le désir de célébrer, dans la jeune passagère, cette timidité virginale, cette susceptibilité de pudeur, pour laquelle la moindre offense devait être mortelle. C'est de la rougeur céleste de cette

pudeur blessée, qu'une seule goutte du sang de la jeune infortunée semble avoir reçu la vertu magique de teindre les fleuves et la mer. Telle me paraît avoir pu être l'idée du poète : cette idée serait sans doute étrange et recherchée ; mais elle aurait aussi quelque chose de profond et de hardi ; et, à ce titre du moins, elle serait bien grecque.

Nul doute que la pièce n'ait été composée dans quelqu'une des îles de l'Archipel, surtout si le mot κατέχω, comme synonyme de ἠξεύρω, et quelques autres encore, y appartiennent primitivement.

# Η ΚΟΡΗ ΤΗΣ ΑΣΤΡΑΠΗΣ

Δ´.

# Η ΚΟΡΗ ΤΑΞΙΔΥΕΤΡΙΑ.

Μιὰ κόρ᾽ ἀπὸ τὴν εὐμορφιὰν νὰ ταξειδέψῃ θέλει·
Νὰ ταξειδέψῃ δὲν 'μπορεῖ, νὰ λάμῃ δὲν κατέχει.
Δίν᾽ ἑκατὸν βενέτικα, καράβι νὰ ναυλώσῃ,
Κ᾽ ἄλλ᾽ ἑκατὸν βενέτικα νὰ πᾷ μὲ τὴν τιμήν της.
Ὄντ᾽ ἤτονε δυὸ μίλια τριὰ μακρυὰ ἀπὸ τὸ κάστρον,
Ὁ ναύκληρος τοῦ καραβιοῦ ἁπλόνει 'ς τὰ βυζιά της.
Ἡ κόρ᾽ ἀπὸ τὴν ἐντροπὴν ἔπεσε κ᾽ ἐλιγώθη.
Ὁ ναύκληρος ἐπίστεψε, πῶς εἶν᾽ ἀπαιθαμμένη·
Ἀπὸ τὸ χέρι τὴν κρατεῖ, 'ς τὴν θάλασσαν τὴν ῥήχνει.
Κ᾽ ἡ θάλασσα τὴν ἄραξε 'ς τὸ Μωριανὸν πηγάδι.
Πᾶν αἱ Μωριάτες γιὰ νερόν, πᾶν αἱ Μωριανοποῦλες,
Καὶ ῥήχνουν τὰ λαγήνιά τους, καὶ πιάνουν τὰ μαλλιά της.
« Ἰδὲς κορμὶ γιὰ δουλαμᾶν, δάχτυλα γιὰ τὴν πέναν!
» Ἰδὲς ἀχείλη γιὰ φιλί, κ᾽ ἂς ἦν᾽ καὶ ματωμένα! »
Κόκκιν᾽ ἀχείλη φίλησα, κ᾽ ἔβαψαν τὰ δικά μου,
Καὶ μὲ μαντῆλι τ᾽ ἄσουρα, κ᾽ ἔβαψε τὸ μαντῆλι·
Καὶ σὲ ποτάμι τό 'πλυνα, κ᾽ ἔβαψε τὸ ποτάμι,
Ἔβαψ᾽ ἡ ἄκρη τοῦ γιαλοῦ, κ᾽ ἡ μέση τοῦ πελάγου,
Ἔβαψε κ᾽ ἕνα κάτεργον, κ᾽ ἓν εὔμορφον γαλοῦνι,
Καὶ πάλ᾽ ἔβαψαν τά 'μορφα, τὰ γλίγωρα ψαράκια.

IV.

# LA JEUNE FILLE VOYAGEUSE.

Une jeune fille (persécutée) pour sa beauté, voulait voyager; — et voyager ne pouvait-elle; elle ne savait pas ramer. — Elle donne cent sequins pour le nolis d'un navire, — et cent autres sequins pour être respectée dans le trajet. — Mais quand on fut à deux ou trois milles au large de la ville, — le capitaine porta la main dans son sein; — et de la honte qu'elle en eut, la jeune fille tomba évanouie. — Le capitaine crut qu'elle était morte; — il la prend par le bras, la jette dans la mer, — et la mer la pousse au puits de Morée. — Vinrent les femmes, (vinrent) les filles moréates chercher de l'eau; — elles jetèrent leurs cruches, et (à) leurs cruches (se) prirent les cheveux (de la belle) : — « Oh! voyez ce corps à (porter) doliman! ces doigts à (tenir) la plume! — Oh! voyez ces lèvres à baiser, toutes sanglantes qu'elles sont! » — Je les baisai, ces rouges lèvres, et les miennes en furent teintes; — je les essuyai avec un mouchoir, et teint en fut le mouchoir : — je le lavai dans la rivière, la rivière en fut teinte; — teints furent le rivage et la pleine mer; — une galère en fut teinte aussi, avec un beau galion; — et les jolis, les rapides poissons eux-mêmes furent teints.

# LE MATELOT.

## ARGUMENT.

De même que les montagnes de la Thessalie, de l'Épire et de l'Arcananie ont leurs chansons klephtiques et pastorales, les îles de l'Archipel ont leurs chansons de matelots. Telle est celle-ci; et comme c'est la seule de son genre dans ce recueil, cette particularité suffirait pour la rendre intéressante, si elle ne l'était bien plus encore par son mérite intrinsèque. C'est un tableau de la naïveté la plus touchante, et du coloris le plus vif, des misères et des fatigues de la vie du matelot. Je crois que les quatre premiers vers doivent être regardés comme une espèce de prologue, rempli par des réflexions générales auxquelles se rattache immédiatement, dès le cinquième vers, le sujet spécial de la chanson. La sorte de brusquerie avec laquelle le dénoûment inattendu des plaintes du matelot est jeté, en un seul trait, dans le dernier vers, a quelque chose de frappant et de hardi.

Il y a, dans l'avant-dernier vers, deux expressions que je n'ai pu traduire, et dont je n'ai indiqué la signification que par une paraphrase; ce sont les expressions: ἔα λέσα, et ἔα μόλα, qui s'écrivent encore εἴα λέσα et εἴα μόλα. Ce sont les mots sur lesquels roule le chant des mousses

et des matelots grecs, pour jeter et lever l'ancre. Ἔα λέσα, est le cri pour le mouvement rapide, ἔα μάλα, celui pour le mouvement ralenti de cette manœuvre. On dit que cette cantilène de matelot est d'un grand effet, en mer, et surtout dans les voisinage des côtes, lorsqu'elle est répétée et prolongée par les échos; et qu'elle a pour les matelots grecs le même genre de pouvoir et de charme que le ranz-des-vaches pour les pâtres suisses.

Le docteur Coray a déja observé, dans une note de son introduction à l'édition donnée par lui des *Æthiopiques* d'Héliodore, que ces cris sont de toute antiquité dans la bouche des matelots grecs. Εἴα μάλα que l'on trouve dans Aristophane, n'est autre chose que le ἔα, ou ἔα μόλα des Grecs d'aujourd'hui, altéré aussi peu que possible.

J'avais déja de cette pièce plusieurs copies qui, bien que prises en divers lieux, ne différaient point entre elles, lorsque j'ai eu l'occasion d'en prendre une copie nouvelle de la bouche d'un Grec qui l'avait apprise en Acarnanie. Cette copie a de plus que les autres huit ou neuf vers qui sont des meilleurs et des plus touchants de la pièce.

# Ο ΝΑΥΤΗΣ.

Ποιὸς κόρην ἔχ᾽ ἀνύπανδρην, νὰ τὴν 'πανδρέψ᾽ ἂν θέλῃ,
Κάλλι᾽ ἂς τῆς δώσῃ γέροντα, παρὰ νεὸν ναύτην ἄνδρα.
Ὁ ναύτης ὁ βαρεόμοιρος, ὁ κακοπαθημένος,
Ἂν γευματίσῃ, δὲν δειπνᾷ, ἂν στρώσῃ, δὲν κοιμᾶται.
Κρίμα 'ς τὸν νεὸν, τὸν ἄρρωστον 'ς τοῦ καραβιοῦ τὴν πλώρην!
Μάνναν δὲν ἔχει νὰ τὸν 'δῇ, κύρην νὰ τὸν λυπᾶται,
Οὐδ᾽ ἀδερφὸν, οὐδ᾽ ἀδερφὴν, κανέναν εἰς τὸν κόσμον.
Μόναι τὸν λέγ᾽ ὁ ναύκληρος μὲ τὸν καραβοκύρην·
« Ἒ! σήκ᾽ ἀπάνω, ναύτη μας, καὶ καλογνωριστή μας,
» Νὰ κομπασάρῃς τὸν καιρὸν, νά 'μβωμεν εἰς λιμένα. »—
« Ἐγὼ σᾶς λέγω δὲν 'μπορῶ, καὶ σεῖς μοῦ λέτε σήκου.
» Γιὰ! πιάστε με νὰ σηκωθῶ, βάλτε με νὰ καθήσω·
» Σφίξετε τὸ κεφάλι μου μὲ δυὸ, τρία μαντήλια·
» Μὲ τῆς ἀγάπης τὸ χρυσὸν δέστε τὰ κατακλείδια.
» Καὶ φέρετε τὴν χάρταν μου τὴν παντερημασμένην.
» Βλέπετ᾽ ἐκεῖνο τὸ βουνὸν, τὸ πέρα καὶ τὸ 'δῶθε,

# LE MATELOT.

Celui qui a une fille à marier, et marier la veut, — qu'il lui donne plutôt pour mari un vieillard qu'un jeune matelot. — Harassé et misérable, le matelot, — s'il dîne, ne soupe pas; s'il fait son lit, ne dort pas. — Oh! qu'à plaindre est ce jeune garçon, malade à la proue du navire! — Il n'a là ni mère pour le garder; (il n'a là), pour le plaindre, ni père, — ni frère, ni sœur, ni personne au monde; — si ce n'est le capitaine et le maître du navire, qui lui disent : — « Or çà! lève-toi, notre matelot, notre expert matelot, — pour calculer le temps, pour que nous entrions au port. » — « Lève-toi, me dites-vous, vous autres; et moi, je vous dis que je ne peux. — Tenez-moi du moins, pour que je me lève; mettez-moi sur mon séant. — Serrez-moi la tête avec deux, avec trois mouchoirs; — et ce mouchoir d'or de ma maîtresse, attachez-le-moi sur les joues. — (Maintenant) apportez-moi ma triste carte. — Voyez-vous, l'une en-deçà, l'autre en-delà, ces deux montagnes, — qui ont du brouillard au sommet, de la brume au pied?

» Ποῦ ἔχ' ἀντάραν ςὴν κορφὴν, καὶ καταιχνιὰν ςὴν ῥίζαν;
» Πᾶτε ἐκεῖ ν' ἀρράξετε· ἔχει βαθὺν λιμένα.
» Πρὸς τὰ δεξιὰ τὰ σίδερα, ζερβιὰ τὰ παλαμάρια,
» Καὶ τὴν μεγάλην ἄγκυραν ῥήξετε πρὸς τὸν νότον.
» Τὸν ναύκληρον παρακαλῶ, καὶ τὸν καραβοκύρην,
» Νὰ μή με θάψουν 'σ ἐκκλησιὰν, μηδὲ εἰς μοναστῆρι,
» Μόναι 'σ τὴν ἄκρην τοῦ γιαλοῦ, 'σ τὸν ἄμμον ἀποκάτω·
» Ἐκεῖ οἱ ναῦτες νά 'ρχωνται, ν' ἀκούω τὴν φωνήν τους.
» Ἔχετε 'γιὰν, συντρόφοι μου, καὶ σὺ, καραβοκύρη,
» Καὶ σὺ « ἔα λέσα » μου γλυκὸν, γλυκύτερον « ἔα μόλα. »
Ἔλυωσαν τὰ ματάκια του, ἔλυωσαν, (καὶ δὲν βλέπει).

— Allez mouiller là; il y a là un bon port. — Jetez l'ancre à gauche, les amarres à droite, — et la grande ancre au sud. — Je prie le capitaine et le maître du navire, — de ne point m'enterrer à l'eglise, ni dans un monastère; — mais au bord du rivage, tout en bas, dans le sable, — afin que j'entende le cri des matelots quand ils aborderont. — Adieu, mes compagnons; adieu, toi, maître du navire ; et adieu, vous aussi douces chansons que je disais, en levant, en baissant l'ancre. » — ( Il ne parle plus ); ses yeux s'éteignent : il ne voit plus.

# LA JEUNE FILLE ET CHARON.

## ARGUMENT.

Cette pièce a-t-elle pour base quelque évènement ou quelque tradition historique? on serait tenté de le présumer à la précision de certains détails. Quoi qu'il en soit, la pièce se distingue, entre beaucoup d'autres, par la netteté et la vivacité de la narration, par l'intérêt du sujet, et par l'intention morale que le rapsode populaire a portée dans ce sujet.

La mort imprévue et soudaine d'une jeune fille, qui en fait l'argument, n'est pas, dans l'idée du poète, un simple accident qui, pour être fort triste en lui-même, n'en est pas moins naturel et journalier : c'est la punition terrible de la complaisance avec laquelle cette jeune fille s'est abandonnée à l'orgueil de se sentir belle et riche, aimée et heureuse. C'est afin de rendre cette punition plus mystérieuse et plus frappante, que Charon, qui en est l'agent, se présente, pour l'infliger, sous un déguisement extraordinaire.

Il y a, dans madame de Sévigné, un trait que l'on a toujours admiré. Après avoir dit comment madame de La Rochefoucauld s'en tint à demander des nouvelles de son frère, dans un moment où elle tremblait avec

raison pour son fils qui venait d'être tué au passage du Rhin, madame de Sévigné ajoute aussitôt : « Sa pensée n'osait aller plus loin. » Ce mot heureux s'applique avec une extrême justesse à un trait de cette chanson, dont il me semble être à la fois le commentaire le plus simple et le plus bel éloge. Il caractérise à merveille la situation et le sentiment de ce pauvre Constantin qui, venant épouser sa fiancée, et voyant sortir de chez elle la croix qui précède les convois funèbres, se met aussitôt à passer en revue, dans son idée, tous ceux que la mort peut avoir frappés dans la maison de son beau-père, et n'oublie que son amante, que celle dont la vie est tout pour lui.

ϛ'.

# Ο ΧΑΡΟΣ ΚΑΙ Η ΚΟΡΗ.

Μιὰ κόρη ἐκαυχήθηκε, τὸν Χάρον δὲν φοβᾶται,
Ὅτ' ἔχ' ἐννέα ἀδερφούς, τὸν Κωνσταντῖνον ἄνδρα,
Πὄχει τὰ σπήτια τὰ πολλὰ, τὰ τέσσερα παλάτια.
Κ' ὁ Χάρος ἔγινε πουλὶ, σὰν μαῦρον χελιδόνι·
Ἐπέταξε, καὶ 'ς τὴν καρδιὰν σαΐτεψε τὴν κόρην·
Κ' ἡ μάννα της τὴν ἔκλαιε, κ' ἡ μάννα της τὴν κλαίει·
« Χάρε, κακὸν 'ποῦ μ' ἔκαμες 'ς τὴν μιάν μου θυγατέρα,
» Στὴν μιάν μου, καὶ τὴν μοναχὴν, καὶ τὴν καλήν μου κόρην!»—
Νά! καὶ ὁ Κώστας πρόβαλεν ἀπὸ 'ψηλὴν λαγκάδα,
Μὲ τετρακόσιους νοματοὺς, μ' ἐξῆντα δυὸ παιγνίδια.
« Σόνετε τώρα τὴν χαρὰν, σόνετε τὰ παιγνίδια!
» Κ' ἕνας σταυρὸς ἐπρόβαλε 'ς τῆς πεθερᾶς τὴν πόρταν·
» Ἢ πεθερά μ' ἀπέθανεν, ἢ καὶ ὁ πεθερός μου,
» Ἢ ἀπὸ τοὺς κουνιάτους μου κᾀνεὶς εἶν' λαβωμένος. »—
Κλωτσιὰ βαρεῖ τοῦ μαύρου του, 'ς τὴν ἐκκλησιὰν πηγαίνει·
Βρίσκει τὸν πρωτομάστορην 'ποῦ κάμνει τὸ μνημοῦρι·

## VI.

# LA JEUNE FILLE ET CHARON.

Une jeune fille se vantait de ne pas craindre Charon, — parce qu'elle avait neuf frères, et pour fiancé Constantin, — le possesseur de nombreuses maisons et de quatre palais. — Et Charon se fit oiseau, se fit noire hirondelle; — il arriva au vol, et lança sa flèche au cœur de la fille; — et sa mère la pleurait, et sa mère la pleure : — « O Charon, quelle douleur tu m'as causée au sujet de ma fille, — de ma belle, de ma seule, de mon unique fille! » — Et Constantin parut, (descendant) d'une haute vallée, — avec quatre cents personnes et soixante-deux instruments. — « Cessez maintenant la noce; cessez de jouer des instruments. — Une croix a paru à la porte de ma belle-mère : — ou ma belle-mère est morte, ou bien mon beau-père; — ou de mes beaux-frères quelqu'un aura été blessé. » — Il frappe du pied son moreau, s'en va devers l'église, — et trouve le maître maçon qui fait un tombeau. — « Oh! dis-moi, et Dieu te soit en aide, maître maçon, dis-moi, pour qui

## Ο ΧΑΡΟΣ ΚΑΙ Η ΚΟΡΗ.

« Πέ μου, νὰ ζήσῃς, μάστορα, τίνος εἶν' τὸ μνημοῦρι; » —
« Εἶναι τῆς κόρης τῆς ξανθῆς, ξανθῆς καὶ μαυρομάτας,
» Ποῦ εἶχ' ἐννέα ἀδερφοὺς, τὸν Κωνσταντῖνον ἄνδρα,
» Πόχει τὰ σπήτια τὰ πολλὰ, τὰ τέσσερα παλάτια. » —
« Παρακαλῶ σε, μάστορα, νὰ φθιάσῃς τὸ μνημοῦρι
» Λίγον μακρὺ, λίγον πλατὶ, ὅσον γιὰ δυὸ νομάτους. » —
Χρυσὸν μαχαῖρ' ἐπέταξε, καὶ σφάζει τὴν καρδιάν του·
Τοὺς δυὸ μαζὶ τοὺς ἔθαψαν, τοὺς δυὸ 'σ ἕνα μνημοῦρι.

ce tombeau ? » — « Pour la fille blonde, pour la blonde aux yeux noirs, — qui avait neuf frères, et pour fiancé Constantin, — le possesseur de nombreuses maisons et de quatre palais. »—« Oh! je t'en prie, maître maçon, fais ce tombeau — un peu (plus) grand, un peu (plus) large, suffisant pour deux. » — Il tire son poignard d'or et se frappe le cœur : — on les ensevelit tous les deux ensemble, ensemble dans le tombeau.

# LES DEUX FRÈRES.

## ARGUMENT.

Parmi le petit nombre de pièces de ce recueil purement narratives, voici peut-être celle où la narration se développe avec le plus de franchise, d'aisance et de clarté. Le fond en est très-simple, et tous les incidents en sont pleins de caractère et de vie. L'exclamation de tendresse filiale que pousse le pauvre marchand blessé, et à laquelle s'émeut aussitôt le cœur irascible de son meurtrier, a quelque chose de plus touchant encore dans les mœurs grecques, que dans celles de tout autre peuple. Il y a un trait à noter dans la manière dont se fait et se déclare la reconnaissance des deux frères : nul poète, guidé par les seules inspirations de l'art, n'eût probablement songé à différer cette reconnaissance jusqu'au moment où le meurtrier dépose le blessé aux pieds des médecins; et ce moment est néanmoins le seul où elle puisse éclater par un trait vif et tranché, qui, loin de le ralentir, accélère plutôt le mouvement de l'action. Il n'y a pas moins de vigueur, de sentiment et d'imagination dans l'ébauche ou la simple indication des caractères.

Nul doute, à en juger par le dialecte, que cette chan-

son n'ait été composée dans les îles ; et l'on serait tenté de soupçonner que c'est dans celle de Candie ou de Crète, mentionnée par le poète comme la patrie des deux frères. Cependant le dialecte de cette île se distingue, entre tous ceux du grec vulgaire, par des particularités caractéristiques, dont la pièce n'offre aucun vestige, mais qui peuvent avoir disparu dans la bouche du peuple du continent ou des autres îles de la Grèce.

# Z.

# ΟΙ ΔΥΟ ΑΔΕΛΦΟΙ.

Πραγματευτὴς κατέβαινεν ἀπὸ τὰ κορφοβούνια·
Σέρνει μουλάρια δώδεκα, καὶ μούλαις δεκαπέντε.
Καὶ κλέφτες τὸν ἀπάντησαν καταμεσῆς τοῦ δρόμου,
Κ' ἔπιασαν τὰ μουλάρια του, γιὰ νὰ τὰ ξεφορτώσουν·
Νὰ ἰδοῦν, μὴν ἔχῃ σιρμαγὲ κρυμμένον 'σ τὰ σακκιά του·
Κ' αὐτὸς τοὺς παρακάλεσε νὰ μὴ τὰ ξεφορτώσουν.
« Ἄχ! μὴ τὰ ξεφορτόνετε τὰ ἔρημα μουλάρια!
» Τὶ σάπηκαν τὰ στήθια μου, φορτῶντας, ξεφορτῶντας.» -
Κ' ὁ καπετάνος θύμωσε, στέκεται καὶ τοῦ λέγει·
« Ἰδὲς τοῦ σκύλλου τὸν υἱὸν, τῆς κούρβας τὸ κοπέλι!
» Δὲν κλαίει τὴν ζωΐτσαν του, μὸν κλαίει τὰ μουλάρια.
» Ποῦ εἶστε, παλληκάρια μου; φώναξ' ὁ καπετάνος·
» Βαρεῖτέ τον μιὰν μαχαιριὰν, 'σ τὸν τόπον ν' ἀπομείνῃ.» —
Κ' αὐτοὶ τὸν ἐλυπήθηκαν, ὅτ' ἦταν ἀνδρειωμένος.
Κ' ὁ καπετάνος χύθηκε σὰν τ' ἄγριον λεοντάρι,
Ἔβγαλε τὸ μαχαῖρί του, καὶ 'σ τὰ πλευρὰ τὸν πέρνει.

# VII.

# LES DEUX FRÈRES.

Un marchand descendait du haut des montagnes; — il conduit douze mulets et quinze mules. — Des voleurs le rencontrent au milieu du chemin; — ils arrêtent ses mulets pour les décharger, — et voir s'il n'a pas de l'argent caché dans ses sacs. — Mais lui les conjure de ne pas les décharger: — « Ah! ne les déchargez pas, ces malheureux mulets; — car j'ai la poitrine ulcérée, à force de les charger et décharger. » — Le capitaine alors se courrouce; il s'arrête et dit : — « Voyez donc ce fils de chien, cet enfant de catin, — qui ne plaint point sa propre vie, qui ne plaint que ses mulets! — Où êtes-vous, mes braves? crie ensuite le capitaine; — allongez-lui un coup de poignard, (dont) il reste sur la place. » — Et les voleurs avaient compassion du marchand, parce qu'il était brave. — Mais le capitaine fond (sur lui) comme un lion sauvage; — il tire son poignard, et l'en frappe au côté. — (Le marchand) soupire profondément, et s'écrie aussi haut qu'il peut: — « Où es-tu, mon père, pour me voir? Où es-tu, ma mère, pour

ΟΙ ΔΥΟ ΑΔΕΛΦΟΙ.

Κ' αὐτὸς βαραναστέναξε, κ' ὅσον 'μπορεῖ φωνάζει·
« Ποῦ εἶσαι, κύρη, νὰ μ' ἰδῆς ; μάννα μου, νὰ μὲ κλάψης;" -
« Τὸ πόθεν εἶν' ἡ μάννα σου, γραφὴν γιὰ νὰ τῆς γράψω;"——
« Ἡ μάννα μ' εἶναι Ἀρτινὴ, ὁ κύρης μ' ἀπ' τὴν Κρήτην,
» Κ' εἶχ' ἀδελφὸν προτήτερον, κ' αὐτὸς ἐξέβγε κλέφτης.
Κ' ὁ καπετάνος τρόμαξε, 'ς ταῖς ἀγκαλιαῖς τὸν πέρνει,
'Σ ταῖς ἀγκαλιαῖς τὸν ἔφερνε, καὶ 'ς τοὺς ἰατροὺς τὸν πάνει.
« Ἐσεῖς πολλοὺς ἰατρέψετε σφαγμένους καὶ κομμένους,
» Ἰατρέψετε κ' αὐτὸν τὸν νεόν· αὐτὸς εἶν' ἀδερφάς μου.»——
« Ἡμεῖς πολλοὺς ἰατρέψαμε σφαγμένους καὶ κομμένους,
» Σὰν τὴν δικήν του μαχαιριὰν κάνένας δὲν ἰατρεύει.»——
Κ' αὐτὸς τὸν παρακάλεσε νὰ πάρῃ τὰ μουλάρια·
« Γιὰ! πάρε τὰ μουλάρια μας, σύρε τα τοῦ κυρῆ μας·»——
« Καὶ πῶς νὰ 'πῶ τὸν κύρην μας, πῶς τὴν πικρήν μας μάνναν;
» Τὸν ἀδερφόν μου ἔσφαξα, κ' ἐπῆρα τὰ μουλάρια!»

me pleurer ? » — « D'où est ta mère ? je lui écrirai une lettre. » — « Ma mère est de l'Arta ; mon père est de Crète ; — et j'avais un frère aîné qui s'est fait voleur. » — Le capitaine frissonne ; il le prend dans ses bras ; — dans ses bras il l'enlève et le porte aux médecins : — « O vous, qui avez guéri des hommes poignardés, des hommes tailladés, — guérissez aussi ce jeune homme ; il est mon frère. » — « Nous avons guéri des hommes poignardés, des hommes tailladés ; — mais des coups de poignard comme celui-là, personne ne les guérit. » — Et (le marchand) priait son frère de prendre les mulets : — « Va, prends nos mulets et conduis-les à notre père. » — « Ah ! comment le dire à mon père ? comment le dire à ma pauvre mère ? — j'ai tué mon frère ; et (voici) ses mulets que j'ai pris ! »

# LE DÉPART DE L'HÔTE.

## ARGUMENT.

Cette jolie chanson, très-populaire dans la Grèce entière, est l'une de celles que l'on chante, pour adieux, soit aux hôtes étrangers qui retournent chez eux, soit aux parents et aux amis qui s'expatrient temporairement, pour essayer de faire fortune dans les pays lointains. Il est clair néanmoins qu'elle n'a été faite exprès ni pour l'une ni pour l'autre de ces deux occasions; elle ne serait pas assez triste pour la seconde, et serait peut-être trop complaisante pour la première.

Il n'y a, dans le dialecte de la pièce, aucune particularité remarquable, ou à laquelle on puisse reconnaître en quelle partie de la Grèce elle a été composée. Seulement, à la douceur et à l'aisance de la versification, et au caractère du sujet, on la croirait plutôt des bords de la mer ou des îles, que des montagnes.

## Η'.

## Ο ΞΕΝΙΤΕΥΜΟΣ.

Τώρα μαϊά, τώρα δροσιά, τώρα τὸ καλοκαῖρι·
Τώρα κ' ὁ ξένος βούλεται νὰ πάγῃ 'ς τὰ δικά του.
Νύχτα σελλόνει τ' ἄλογον, νύχτα τὸ καλιγόνει.
Βάν' ἀσημένια πέταλα, καρφιὰ μαλαματένια,
Καὶ χαλινάρι εὔμορφον, ὅλον μαργαριτάρια.
Ἡ κόρη 'ποῦ τὸν ἀγαπᾷ, ἡ κόρη 'ποῦ τὸν θέλει,
Κηρὶ κρατεῖ καὶ φέγγει του, ποτῆρι καὶ κιρνᾷ τον.
Κ' ὅσα ποτήρια τὸν κιρνᾷ, τόσαις φοραῖς τὸν λέγει·
« Πάρε μ', ἀφέντη, πάρε με, κ' ἐμένα μετ' ἐσένα.
» Νὰ μαγειρεύω νὰ δειπνᾷς, νὰ στρώνω νὰ κοιμᾶσαι,
» Νὰ στρώνω καὶ τὴν κλίνην μου κοντὰ 'ς τὴν ἐδικήν σου.» —
« Ἐκεῖ ποῦ πάγω, κόρη μου, κοράσια δὲν πηγαίνουν,
» Μόν' ὅλο ἄνδρες πᾶν ἐκεῖ, νέοι καὶ παλληκάρια.» —
« Γιά! στόλισέ με φράγκικα, δός μου ἀνδρίκια ροῦχα,
» Δός μου καὶ ἄλογον γοργὸν, μὲ σέλλαν χρυσωμένην,
» Καὶ νὰ τραβίξω σὰν κ' ἐσὲ, νὰ τρέξω σὰν λεβέντης.
» Πάρε μ', ἀφέντη, πάρε με, κ' ἐμένα μετ' ἐσένα. »

# VIII.

# LE DÉPART DE L'HÔTE.

C'est à présent le temps de mai, c'est à présent la fraîcheur, à présent la douce saison ; — et à présent aussi l'hôte étranger veut retourner dans son pays. — Il selle de nuit son cheval, de nuit il le ferre ; — il lui met des fers d'argent (avec) des clous d'or, — et une belle bride tout (ornée) de perles. — La fille qui l'aime, la fille qui le désire, — tient un flambeau, lui éclaire et lui verse à boire ; — et autant elle lui verse de coupes, autant de fois elle lui dit : — « Emmène-moi, mon maître ; allons-nous-en, toi et moi. — J'apprêterai des mets pour que tu dînes ; je te ferai un lit pour que tu dormes, — et près de ton lit je ferai aussi le mien. » — « O ma fille, là où je vais les fillettes n'y vont pas : — les hommes seuls y vont, les jouvenceaux et les braves. » — « Eh bien ! habille-moi à la franque ; donne-moi des habits d'homme ; — donne-moi un cheval rapide avec une selle dorée ; — et je ferai le même chemin que toi, et je courrai comme un leste jouvenceau. — Emmène-moi seulement, mon maître ; allons-nous-en, toi et moi. »

# MANUEL ET LE JANISSAIRE,

ET

# VÉVROS ET SON CHEVAL.

## ARGUMENT.

La première des deux chansons suivantes est assez populaire, et l'une de celles que l'on chante en dansant. Bien qu'elle ne soit pas rimée, et qu'elle soit tout à fait dans la manière et dans le ton des chansons du peuple des campagnes, l'argument porterait à soupçonner qu'elle a été composée dans une grande ville, et peut-être à Larisse. C'est du moins dans cette ville, qu'est particulièrement usité le mot de Κουχλί, employé dans la chanson, pour signifier coiffure de femme, mot qui, s'il est grec, n'est toutefois pas d'un usage général en Grèce.

Du reste, la pièce est remarquable, en son genre. Il serait difficile d'esquisser avec plus de vivacité, dans le cadre étroit de treize petits vers, une scène de drame, le récit d'un crime inspiré par la jalousie, et l'effusion de la douleur et du repentir qui suivent ce crime. Je suppose, dans ma traduction, que Manuel prononce les

quatre vers où il s'adresse à sa femme, dans le premier moment où il est revenu de son ivresse, et ne se souvient pas encore d'avoir poignardé celle à laquelle il parle maintenant avec tant d'amour. C'est bien sans doute dans cette hypothèse, que les vers dont il s'agit ont le plus d'effet; mais je n'affirme pas néanmoins que telle ait été l'intention de l'auteur.

La seconde chanson roule sur un personnage nommé Vévros, que l'on peut indifféremment se figurer comme un simple voyageur, cheminant en caravane, ou comme un soldat allant en guerre avec des compagnons, et qui est surpris par la mort sur les bords du Vardar, (l'Axius des anciens), ou dans un lieu nommé Vardari du nom de ce fleuve. Dans son naïf laconisme, la pièce est touchante et curieuse. Je crois me rappeler d'avoir entendu une vieille romance russe qui était, comme celle-ci, un dialogue, et un dialogue du même genre, entre un guerrier mourant et son cheval.

Θ'.

# Ο ΜΑΝΟΛΗΣ ΚΑΙ Ο ΙΑΝΙΤΣΑΡΗΣ.

« Βρὲ, Μανόλη, βρὲ λεβέντη, βρὲ καλὸ παιδὶ,
» Τ' εὔμορφην γυναῖκα ἔχεις, καὶ δὲν χαίρεσαι! »—
« Ποῦ τὴν εἶδες; ποῦ τὴν ξεύρεις, βρὲ Ἰανίτσαρη; »—
« 'Γὼ τὴν εἶδα, καὶ τὴν ξεύρω, καὶ τὴν ἀγαπῶ. »—
« Σὰν τὴν εἶδες, καὶ τὴν ξεύρεις, καὶ τὴν ἀγαπᾷς,
» Τί λογῆς φοριὰ φοροῦσε, καὶ τί βάσταζε; »—
« Ἄσπρον φουστανὶ φοροῦσε, κόκκινον κουκλί. »—
Κ' ὁ Μανόλης μεθυσμένος καὶ τὴν ἔσφαξε.
Τὸ πρωΐ ξεμεθυσμένος καὶ τὴν ἔκλαιε·
« Σήκου, δόμνα, καὶ καλή μου, σήκου, κ' ἄλλαξε·
» Σήκου, νίψου, καὶ στολίσου, κ' ἔβγα 'ς τὸν χορὸν,
» Νὰ σ' ἰδοῦν τὰ παλληκάρια, νὰ μαραίνωνται,
» Νὰ σ' ἰδῶ κ' ἐγὼ καϊμένος, καὶ νὰ χαίρωμαι. »

## IX.

# MANUEL ET LE JANISSAIRE.

« O Manuel, mon bel homme, mon bon enfant, — quoi? tu as une femme si belle, et tu n'es point joyeux! » — « L'as-tu (donc) vue, janissaire, la connais-tu? » — « Je l'ai vue, je la connais et l'aime. » — « Si tu l'as vue, si tu la connais et si tu l'aimes, — comment était-elle vêtue, et quelle était sa coiffure? » — « Blanche était sa robe, rouge était sa coiffe. » — (Lors) Manuel ivre (s'en va), et tue sa femme : — le lendemain, désenivré, il l'appelle : — « Lève-toi, ma reine; lève-toi, ma belle; change (de robe) : — lave-toi, pare-toi, et vas à la danse, — pour que les jeunes braves te voient, et sèchent d'amour; — pour que je te voie aussi, moi pauvret! et que je me réjouisse. »

## Ι΄.

# Ο ΒΕΒΡΟΣ ΚΑΙ Ο ΜΑΥΡΟΣ ΤΟΥ.

'Σ τὸ Βαρδάρι, 'σ τὸ Βαρδάρι,
Καὶ 'σ τοῦ Βαρδαριοῦ τὸν κάμπον,
Βέβρος ἦτον ξαπλωμένος·
Καὶ ὁ μαῦρός του τὸν λέγει·
« Σήκ', ἀφέντη μου, νὰ πᾶμε,
» Ὅτι πάγ' ἡ συντροφιά μας. »—
« Δὲν 'μπορῶ, μαῦρε, νὰ πάγω,
» Ὅτι θέλω ν' ἀπαιθάνω.
» Σύρε, σκάψε μὲ τὰ νύχια,
» Μὲ τ' ἀργυροπέταλά σου,
» Κ' ἔπαρέ με μὲ τὰ δόντια,
» Ῥίξε με μέσα 'σ τὸ χῶμα.
» Ἔπαρε καὶ τ' ἄρματά μου,
» Νὰ τὰ πάγῃς τῶν δικῶν μου·
» Ἔπαρε καὶ τὸ μαντύλι,
» Νὰ τὸ πάγῃς τῆς καλῆς μου,
» Νὰ μὲ κλαί', ὅταν τὸ βλέπῃ,

. . . . . . . . . . . . . . . . .

# X.

# VEVROS ET SON CHEVAL.

A Vardari, à Vardari, — dans la plaine de Vardari, — Vévros, las! était gisant; — et son cheval moreau lui dit : — « Lève-toi, mon maître, et cheminons ; — (voilà) notre compagnie (qui) s'en va. » — « Je ne puis cheminer, (mon) moreau; — je vais mourir. — Viens, creuse (la terre) avec tes pieds, — avec tes fers d'argent; — enlève-moi avec tes dents, — et dans la terre jette-moi, — puis prends mes armes; — porte-les à mes proches : — prends aussi mon mouchoir — et le porte à ma belle (amie), — pour qu'elle me pleure en le voyant.. »

# L'ENLÈVEMENT.

## ARGUMENT.

Voici la chanson la plus longue et peut-être la plus distinguée de ce recueil, non pour le sentiment ou l'idée, mais pour la vigueur et l'éclat des détails. Un Grec que l'on peut, si l'on veut, se figurer sous le costume chevaleresque, et servant à la cour ou dans les armées de quelque prince étranger, a laissé dans son pays une maîtresse qu'il adore toujours; et la malheureuse a été enlevée par un Turk qui veut la contraindre à l'épouser. Averti par ses pressentiments du péril de sa bien aimée, le chevalier grec part en toute hâte pour la délivrer : il arrive au moment où elle allait devenir la femme de son ravisseur musulman, l'enlève à son tour, et s'enfuit avec elle. Voilà tout le sujet de la pièce, dont la composition présente des obscurités et des hardiesses bizarres.

La plus saillante, c'est que le récit de l'action qui est d'abord à la première personne, dans la bouche du héros, continue à la troisième personne au nom du poète. Ce mélange de formes, dont on a déjà pu observer d'autres exemples dans ce recueil, étonne ou choque un peu notre goût; mais il est tout à fait indifférent pour

des imaginations très-vives et très-mobiles, comme celle des Orientaux et des Grecs.

Il y a aussi dans la pièce un incident caractéristique, sur lequel il se présente une observation à faire. Quand ce pauvre chevalier grec qui sait qu'un Turk lui a ravi sa maîtresse, et que, pour ne pas la perdre, il a besoin d'être porté vers elle avec la rapidité de l'éclair, s'arrête à deux reprises, en chemin, pour le simple plaisir de causer d'abord avec un vieillard, puis avec une vieille femme, le poète a l'air d'être tombé dans une distraction, et de pécher contre la vraisemblance. Qu'il pèche contre la vraisemblance, cela se peut; mais ce n'est point par distraction : c'est, au contraire, par une intention réfléchie, très-rafinée, qui, juste ou non, mérite au moins d'être observée.

La piété filiale, la tendresse paternelle et maternelle sont, comme j'ai eu déja maintes occasions de le dire, des affections qui fournissent à la poésie populaire des Grecs plusieurs de ses thêmes favoris, et de ses allusions les plus touchantes; et c'est encore un hommage solennel rendu à ces affections qu'il faut voir dans les traits de cette chanson dont il s'agit ici. Quelque pressé qu'il soit de ravir son amante à un rival et à un infidèle, quelque incertain qu'il soit d'arriver à temps pour la sauver, le bon Grec ne peut se défendre du souhait de rencontrer en chemin son père et sa mère, ni de courir, en s'arrêtant pour les voir, les saluer et leur parler, un risque plus grand pour lui, que celui même de la vie. Telle a été, en cet endroit, l'intention du poète; et certes! elle a quelque chose de profond et de touchant.

Pour ce qui est des beautés et des hardiesses d'expression qui se rencontrent presque à chaque vers, il serait trop long de les relever ici une à une; il suffira d'en signaler quelques-unes dans les notes.

Le grand nombre de mots particuliers à l'Archipel, ou aux contrées maritimes de la Grèce que l'on trouve dans cette pièce, ne permettent guère de douter que ce ne soit, en effet, dans quelqu'une des îles qu'elle a été composée. J'ai vu des Grecs qui l'avaient entendu chanter à Corfou et à Céphalonie, et aucun qui l'ait entendue sur le continent; ce qui n'est cependant pas une preuve qu'elle y soit inconnue. Je la crois l'une des plus anciennes de ce recueil.

## ΙΑ΄.

# Η ΑΡΠΑΓΗ.

Ὡς κάθουμουν καὶ ἔτρωγα εἰς μαρμαρένιαν ταῦλαν,
Ὁ μαῦρός μου χλιμήντρισε, ῥάϊσε τὸ σπαθί μου.
Κ᾿ ἐγ᾿ ἀπονοῦς μου τ᾿ὄννοιωσα, πανδρεύουν τὴν καλήν μου·
Μ᾿ ἄλλον ἄνδρα τὴν εὐλογοῦν, μ᾿ ἄλλον τὴν στεφανόνουν,
Πανδρευαῤῥαϐωνιάζουν την, κ᾿ ἄλλον τῆς δίνουν ἄνδρα.
Περνῶ καὶ πάω 'ς τοὺς μαύρους μου, τοὺς ἑϐδομηνταπέντε·
« Ποιὸς εἶν᾿ ἀπὸ τοὺς μαύρους μου, τοὺς ἑϐδομηνταπέντε,
» Ν᾿ ἀστράψῃ 'ς τὴν ἀνατολὴν, νὰ εὑρεθῇ 'ς τὴν δύσιν; »—
Οἱ μαῦροι, ὅσοι τ᾿ ἄκουσαν, ὅλ᾿ αἷμα κατουρῆσαν.
Κ᾿ ἡ μαῦρες ὅσες τ᾿ ἄκουσαν, ὅλες πουλάρια ῥῆξαν.
Κ᾿ ἕνας γέρος, γερούτσικος καὶ σαραντοπληγιάρης·
« Ἐγώ εἶμαι γέρος κ᾿ ἄσχημος, ταξείδια δὲν μοῦ πρέπουν·
» Γι᾿ ἀγάπην τῆς καλῆς κυρᾶς νὰ μακροταξειδέψω,
» Ὁποῦ μ᾿ ἀκριϐοτάγιζε 'ς τὸν γῦρον τῆς ποδιᾶς της,
» Ὁποῦ μ᾿ ἀκριϐοπότιζε 'ς τὴν χοῦφταν τοῦ χεριοῦ της. »—
Στρώνει γοργὰ τὸν μαῦρόν του, γοργὰ καϐαλλικεύει.
« Σφίξε τὸ κεφαλάκι σου μ᾿ ἐννεὰ πηχῶν μαντύλι,

## XI.

# L'ENLÈVEMENT.

Comme j'étais assis et mangeais à (ma) table marbrine, — voilà mon moreau (qui) hennit; voilà mon épée (qui) craqua; — et je compris, (par là), dans mon esprit, que l'on mariait ma belle; — qu'on l'avait fiancée, qu'on la donnait à un autre homme; — qu'on la bénissait avec un autre, qu'avec un autre on la couronnait. — Je me lève, et m'en vais à mes moreaux, à mes soixante et quinze (moreaux), — « Quel est celui de mes moreaux, de mes soixante et quinze (moreaux), — qui peut, en un éclair qu'il fait du pied dans l'orient, arriver dans l'occident?» — Tous les moreaux qui m'entendirent urinèrent le sang; — toutes les cavales qui m'entendirent avortèrent. — Mais un vieux, un tout vieux (cheval), ayant une multitude de plaies, (répondit): — « Je suis vieux, (je suis) laid, et les voyages ne me conviennent plus. — (Cependant encore un voyage,) un grand voyage, je le ferai pour l'amour de ma belle maîtresse, — qui me choyait, me donnant à manger dans son tablier; — qui me choyait, me donnant à boire au creux de sa main. » — Et

» Καὶ μὴ σὲ πάρῃ κουρτεσιά, καὶ βάλῃς φτερνιστήρια,
» Καὶ θυμηθῶ τὴν νεότην μου, καὶ κάμ' ὡσὰν πουλάρι,
» Καὶ σπείρω τὰ μυαλούλια σου 'ς ἐννεὰ πηχῶν χωράφι. »
Δίνει βουτσιὰν τοῦ μαύρου του, καὶ πᾷ σαράντα μίλια·
Καὶ μεταδευτερόνει το, καὶ πᾷ σαρανταπέντε.
'Σ τὴν στράταν ὅπου πήγαινε, τὸν Θεὸν ἐπαρακάλει·
« Θεέ! νὰ 'βρῶ τὸν κύρην μου 'ς τ' ἀμπέλι νὰ κλαδεύῃ! »—
Σὰν Χριστιανὸς τὸ ἔλεγεν, σὰν ἅγιος ἐξακούσθη,
Καὶ εὕρηκε τὸν κύρην του 'ς τ' ἀμπέλι νὰ κλαδεύῃ·
« Καλῶς τὰ κάνεις, γέροντα! καὶ τίνος εἶν' τ' ἀμπέλι; »—
« Τῆς ἐρημιᾶς, τῆς σκοτεινιᾶς, τοῦ υἱοῦ μου τοῦ Ἰαννάκη·
» Σήμερα τῆς καλήτσας του ἄλλον τῆς δίνουν ἄνδρα,
» Μ' ἄλλον ἄνδρα τὴν εὐλογοῦν, μ' ἄλλον τὴν στεφανόνουν. »—
« Γιά! πές μου, πές μου, γέροντα, φθάνω τους τὸ τραπέζι; »—
« Ἂν ἔχῃς μαῦρον γλίγωρον, φθάνεις τους 'ς τὸ τραπέζι·
» Ἂν ἔχῃς μαῦρον πάρνακα, φθάνεις τους νὰ 'υλογοῦνται. »—
Δίνει βουτσιὰν τοῦ μαύρου του, καὶ πᾷ σαράντα μίλια·
Καὶ μεταδευτερόνει το, καὶ πᾷ σαρανταπέντε.
'Σ τὴν στράταν ὅπου πήγαινε, τὸν Θεὸν ἐπαρακάλει·
« Θεέ! νὰ 'βρῶ τὴν μάνναν μου 'ς τὸν κῆπον νὰ ποτίζῃ! »—
Σὰν χριστιανὸς τὸ ἔλεγε, σὰν ἅγιος ἐξακούσθη.
Εὕρηκε καὶ τὴν μάνναν του, 'ς τὸν κῆπον νὰ ποτίζῃ·

vite il selle son moreau, vite il se met en selle :—
« Oh! serre bien, (mon maître,) serre bien ta chère
tête avec un mouchoir de neuf aunes, — et garde
toi de faire le cavalier fringant, de te servir de
l'éperon; — il me souviendrait de ma jeunesse; je
ferais encore le poulain, — et semerais ta cervelle
sur neuf toises de champ. » — Il donne un coup
de houssine à son moreau, et fait quarante milles;
— il en donne un second, et fait quarante-cinq
milles; — et, sur le chemin, tout en allant, il priait
Dieu : — « Mon Dieu, fais que je trouve mon père
dans notre vigne taillant! » — Comme un chrétien
il avait parlé; comme un saint il fut exaucé : — il
trouva son père dans la vigne taillant :—« Bonjour,
vieillard, à qui est cette vigne? » — « (C'est la vigne)
du malheur, de la douleur; (c'est la vigne) de mon
fils Jean. — L'on donne aujourd'hui un autre époux
à sa belle : — on la bénit avec un autre, avec un
autre on la couronne. » — « Oh! dis-moi, vieillard,
dis-moi, les trouverai-je encore à table? » — « Si
tu as un moreau très-vite, tu les trouveras encore
à table : — si tu n'as qu'un bon moreau, tu les
trouveras au moment d'être bénis. » — Il donne un
coup de houssine à son moreau, et fait quarante
milles; — il en donne un second, et fait quarante-
cinq milles. — Et sur le chemin, tout en allant, il
priait Dieu : — « Mon Dieu, fais que je trouve ma
mère, dans notre jardin arrosant! » — Comme un
chrétien il avait parlé, comme un saint il fut exau-

« Καλῶς τὰ κάνεις, γραῖά μου! καὶ τίνος εἶν' ὁ κῆπος;»—
« Τῆς ἐρημιᾶς, τῆς σκοτεινιᾶς, τοῦ υἱοῦ μου, τοῦ Ἰαννάκη.
» Σήμερα τῆς καλήτσας του, ἄλλον τῆς δίνουν ἄνδρα,
» Μ' ἄλλον ἄνδρα τὴν εὐλογοῦν, μ' ἄλλον τὴν στεφανόνουν.»—
« Γιά! πές μου, πές μου, γραῖά μου, φθάνω τους 'ς ὸ τραπέζι;»—
« Ἂν ἔχῃς μαῦρον γλίγωρον, φθάνεις τους 'ς τὸ τραπέζι·
» Ἂν ἔχῃς μαῦρον πάρνακα, φθάνεις τους νὰ 'υλογοῦνται.»—
Δίνει βουτσιὰν τοῦ μαύρου του, καὶ πᾶ σαράντα μίλια·
Καὶ μεταδευτερόνει το, καὶ πᾶ σαρανταπέντε.
Ὁ μαῦρος ἐχλιμήντρισε, κ' ἡ κόρη τὸν γνωρίζει.
« Κόρη μου, ποιὸς σοῦ ὁμιλᾶ; καὶ ποιὸς σὲ συντυχαίνει;»—
« Εἶναι ὁ πρῶτός μ' ἀδελφὸς, μοῦ φέρνει τὰ προικία.»—
« Ἂν ἦν' ὁ πρῶτός σ' ἀδελφὸς, ἔβγα νὰ τὸν κεράσῃς·
» Ἂν ἦν' ὁ ἀγαπητικὸς, νὰ 'βγῶ νὰ τὸν σκοτώσω.»—
« Εἶναι ὁ πρῶτός μ' ἀδέρφὸς, μοῦ φέρνει τὰ προικία.»—
Χρυσὸν ποτῆρι ἄρπαξε, νὰ 'βγῆ νὰ τὸν κεράσῃ.
« Δεξιά μου στέκα, λυγερή, ζερβιὰ κέρνα με, κόρη.»—
Κ' ὁ μαῦρος ἐγονάτισε, κ' ἡ κόρ' ἀπάν' εὑρέθη.
Τρέχει εὐθὺς σὰν ἄνεμος, Τοῦρκοι κρατοῦν τουφέκια.
Μηδὲ τὸν μαῦρον εἴδανε, μηδὲ τὸν κονιορτόν του·
Ποιὸς εἶχε μαῦρον γλίγωρον, εἶδε τὸν κονιορτόν του,
Ποιὸς εἶχε μαῦρον πάρνακα, μηδὲ τὸν κονιορτόν του.

cé : — il trouva aussi sa mère, dans le jardin, arrosant : — « Bonjour, (bonne) vieille; à qui est ce jardin ? » — « ( C'est le jardin) du malheur, de la douleur; (c'est le jardin) de mon fils Jean. — On donne aujourd'hui un autre époux à sa belle ; — on la bénit avec un autre, avec un autre on la couronne. — « Oh! dis-moi, (bonne) vieille, dis-moi, les trouverai-je encore à table ? » — « Si tu as un moreau très-vite, tu les trouveras encore à table; — si tu n'as qu'un bon moreau, tu les trouveras au moment d'être bénis. » — Il donne un coup de houssine à son moreau, et fait quarante milles; — il en donne un second, et fait quarante-cinq milles. — Le moreau s'est mis à hennir; et la fiancée l'a reconnu. — « Quel est celui qui te parle, ô ma belle, celui qui converse avec toi ? » — « C'est mon frère aîné qui apporte ma dot. » — « Si c'est ton frère aîné, sors et verse-lui à boire : — si c'est ton premier amant, je sors, moi, et je le tue. » — « C'est mon frère aîné qui apporte ma dot. » — Elle prend une coupe d'or, et sort, pour verser à boire au (cavalier). — « Tiens-toi à droite, ô ma belle, et donne-moi à boire à gauche. » — Le moreau a ployé les jambes et la belle est dessus : — il court comme le vent; et les Turks saisissent leurs mousquets. — Mais ils ne virent ni le moreau, ni sa poussière. — Celui qui avait un moreau rapide vit la poussière; — celui qui n'avait qu'un bon moreau, ne vit pas même la poussière.

# LE PALLIKARE

DEVANT LA FENÊTRE DE SA BELLE,

ET

# LES SOUHAITS.

## ARGUMENT.

Je réunirai ici le peu que j'ai à dire des deux pièces suivantes. Je ne m'arrête point à la première; elle n'a rien qui le mérite ou l'exige; et n'est remarquable que par le mètre particulier dans lequel elle est écrite, mètre dont je ne connais point d'autre exemple, et qui semble indiquer une chanson de danse.

Quant à la seconde pièce, je ne saurais dire si elle est complète : je n'en connais que les cinq vers que j'en donne, et ces cinq vers n'en exigent point de subséquents pour avoir un motif et former un tout. Ils ont bien l'air de se terminer, quoique un peu brusquement peut-être, au souhait qu'ils expriment avec une ingénuité qui fait sourire. La pièce a été certainement composée dans une ville, et probablement à Iannina.

ΙΒ'.

## ΠΑΤΗΝΑΔΑ.

'Σ τὴν πόρταν τῆς Σαλονικιᾶς
Κάθετ' ἕνας παλλήκαρος,
Μὲ τὰ μαλλιὰ κλωσμένα·
Βαστάει καὶ 'σ τὰ χέρια του
Μαλαγματένιον ταμπουρᾶν,
Καὶ τραγουδᾷ καὶ λέγει·
« Παραθυράκια μου χρυσᾶ,
» Καὶ καφασάκια μ' ἀργυρᾶ,
» Εἰπέτε τὴν κυρίτσαν σας,
» Νὰ 'βγῇ 'σ τ' ἀγνάντιον νὰ τὴν 'δῶ.
» Δὲν εἶμαι ὄφιος νὰ τὴν πιῶ,
» Λεοντάρι, νὰ τὴν καταπιῶ. »

# XII.

# LE PALLIKARE
## DEVANT LA FENÊTRE DE SA BELLE.

A la porte de Salonique, — était assis un jeune brave, — avec les cheveux nattés. — Il tenait dans sa main, — une guitare d'or, — et chantait et disait : — « O vous, fenêtres d'or, — et vous, volets d'argent, — dites à votre gentille maîtresse — de se montrer en face pour que je la voie. — Je ne suis point un serpent pour l'engloutir ; — je ne suis point un lion pour la dévorer. »

ΙΓ'.

# Η ΕΠΙΘΥΜΙΑ.

'Σ τὴν παρακάτω γειτονιὰν, 'σ τὴν παρακάτω ῥούγαν,
Ἐκεῖ μιὰ γραῖα κάθεται, κάθεται κ' ἕνας γέρος·
Ἔχει κ' ἕνα κακὸν σκυλὶ, κ' ἕνα 'μορφον κορίτσι·
Κύριε! νὰ πέθαιν' ἡ γριὰ, νὰ πέθαινε κ' ὁ γέρος,
Νὰ φαρμακῶναν τὸ σκυλὶ, νὰ πάρω τὸ κορίτσι.

# XIII.

# LES SOUHAITS.

Dans ce quartier là-bas, là-bas, dans cette rue, — demeure une vieille, et demeure aussi un vieillard; — (un vieillard) qui a un chien méchant, et une fille jolie; — une fille!... Oh! si la vieille pouvait mourir, mourir aussi le vieux, — et le chien être empoisonné! bien la prendrais-je, la fillette.

## LES POËTES

Dans ce quartier habitent, hélas! deux vieux
compagnons : veille et désespoir, et pour
tout... un violleur qui a un chien ne faut...
ma fille jolie, — unis tous... cest si la vio...
... montre sa compassion la pieuse... sait elle
que comme on... dont la pauvreté se le blâme

# DIMOS.

## ARGUMENT.

Cette pièce est dans un mètre particulier dont je ne connais pas d'autre exemple. Chaque distique est composé de deux vers inégaux, l'un de dix et l'autre de sept syllabes, avec la condition de l'insertion obligée du nom de Dimos dans le premier.

L'expression *des neuf villages et des dix provinces* ou *districts* qui s'y rencontre, ne paraît pas être une locution commune, pour désigner vaguement une plus ou moins grande étendue de pays ; elle a plutôt l'air d'être la désignation propre et expresse de certains villages et de certains cantons de la juridiction des Armatoles ou des Klephtes ; et dans cette hypothèse, la chanson aurait quelque chose d'historique. Les plaintes qu'elle renferme ne seraient point imaginaires ; ce seraient celles de la maîtresse de l'un de ces capitaines klephtes du nom de Dimos dont il a été question ailleurs. Mais, historique ou non, cette petite pièce a, dans son extrême simplicité, quelque chose de passionné et de touchant.

Elle se chante et se danse en différentes parties de la Grèce, surtout en Étolie et en Thessalie.

## ΙΔ'.

## ΤΟΥ ΔΗΜΟΥ.

Αὐτὰ τὰ μάτια, Δῆμο, τά 'μορφα,
   Τὰ φρύδια τὰ γραμμένα,
Αὐτὰ μὲ κάμνουν, Δῆμο, κ' ἀρρωστῶ,
   Μὲ κάμνουν κ' ἀπαιθαίνω.
Ἔβγαλε, Δῆμο, τὸ σπαθάκι σου,
   Καὶ κόψε τὸν λαιμόν μου·
Καὶ μάσε, Δῆμο, καὶ τὸ αἷμά μου,
   'Σ ἕνα χρυσὸν μαντύλι·
Σύρε το, Δῆμό, 'σ τὰ ἐννεὰ χωριὰ,
   'Σ τὰ δέκα βιλαέτια.
Κ' ἂν σ' ἐρωτήσουν, Δῆμο, τ' εἶν' αὐτό; —
   Τὸ αἷμα τῆς ἀγάπης.

XIV.

# DIMOS.

Tes yeux, Dimos, tes beaux yeux, — tes sourcils au pinceau, — ils m'ont rendue malade, ô Dimos, — ils me font mourir. — Vite, cher Dimos, tire ton épée; — frappe-moi à la gorge; — et recueille, ô Dimos, mon sang, — en un mouchoir d'or: — puis va-t'en, Dimos, le faire voir par les neuf villages, — par les dix cantons. — Et si quelqu'un, ô Dimos, te demande quel est ce sang? — (dis): c'est le sang de mon amie.

# JEANNETTE ET LANGOURET,

ET

# LE SOMMEIL DU PALLIKARE.

### ARGUMENT.

La première de ces deux pièces est agréable et d'une naïveté piquante, par ce qu'elle a d'un peu équivoque. Il s'y trouve un mot caractéristique pour lequel j'ai été obligé de me contenter d'un équivalent. C'est le mot *marazi* ou *marazari*, dérivé des verbes μαραζόω, μαρασιάζω, anciennement μαρασιαύω, et qui, dans la langue familière, désigne une personne faible, malingre, valétudinaire. Dans la chanson, cet adjectif est employé à dessein, comme nom propre. J'aurais dû, pour l'exactitude littérale, le rendre en français par un nom formé du verbe *flétrir, se flétrir*. Mais celui que j'ai forgé du verbe *languir* m'a paru moins recherché, et tout aussi convenable à l'intention de la pièce.

La seconde chanson n'est pas sans quelque analogie avec la première, et me paraît plus agréable encore et plus originale. Mais le sujet, traité avec un certain vague, a peut-être besoin d'être un peu déterminé. Il s'agit d'un jeune Pallikare qui, engagé tout un jour dans

un combat périlleux, n'a pu rentrer chez lui que fort tard dans la nuit, et, qui, réveillé le matin par sa jolie épouse, ou peut-être par sa maîtresse, est obligé de lui conter de quels périls il sort, et de quelle fatigue il est accablé. Les vers qui précèdent ce récit, en forme de prologue, sont pleins de douceur, de mollesse et de grace. C'est dans le canton de Zagori, en Épire, que cette pièce se chante telle, à peu près, que je la donne ici; mais elle est bien plus dans le style des îles que dans celui du continent, et surtout des montagnes.

Quant à la pièce précédente, c'est une de celles qui se chantent à Iannina, où il est plus que probable qu'elle a été composée. J'en ai vu plusieurs copies dont je rapporterai quelques variantes.

ΙΕ.

# ΤΗΣ ΙΑΝΝΟΥΛΑΣ.

Ὅλες ἡ νεὲς πανδρεύονται καὶ παίρνουν παλληκάρια.
Κ' ἐγὼ Ἰαννούλα ἡ εὔμορφη πῆρα τὸν μαραζάρην.
Σιμά του πάντα κάθομαι, τοῦ κρένω, δὲν μοῦ κρένει·
Ψωμὶ τὸν δίνω, δὲν τὸ τρώει, κρασὶ, καὶ δὲν τὸ πίνει.
Τοῦ στρώνω πέντε στρώματα, πέντε προσκεφαλάκια·
« Σήκου, μαράζη, πλάγιασε, σήκου, μαράζη, πέσε·
» Κ' ἅπλωσε τὰ ξερόχερα 'σ τὸν ἀργυρόν μου κόρφον,
» Τοῦ μάη νὰ πιάσης τὴν δροσιὰν, τ' ἀπρίλη τὰ λουλούδια
» Νὰ πιάσης δυὸ μικρὰ βυζιὰ ἴσια μὲ δυὸ λεμόνια. »

# XV.

# JEANNETTE ET LANGOURET.

Toutes les jeunes filles se marient et prennent d'alertes jouvenceaux; — et moi, Jeannette, la jolie, (pour époux) j'ai pris Langouret; — et mon pauvre cœur languit à côté de Langouret. — Je me tiens toujours près de lui; je lui parle, il ne me parle pas; — je lui donne à manger, il ne mange pas; — (je lui donne) du vin, il ne boit pas. — Je lui fais un lit avec cinq matelas, avec cinq oreillers : — « Viens, Langouret, couche-toi; viens, Langouret, mets-toi au lit. — Étends tes mains desséchées sur mon corps blanc (comme) l'argent, — pour y recueillir les fleurs d'avril, et la rosée de mai; — pour y prendre deux tétins semblables à deux citrons.

## Ις'.

## Ο ΥΠΝΟΣ ΤΟΥ ΑΝΔΡΕΙΟΥ.

Τώρα τὰ πουλιά, τώρα τὰ χελιδόνια,
Τὴν αὐγὴν ξυπνοῦν, καὶ γλυκοκελαδοῦνε·
Τώρα ἡ εὔμορφες συχνολαλοῦν, καὶ λέγουν·
« Ξύπν', ἀφέντη μου, ξύπνα, γλυκειά μ' ἀγάπη,
» Ξύπν', ἀγκάλιασε κορμὶ σὰν κυπαρίσσι,
» Λαιμὸν κάτασπρον, βυζιὰ σὰν τὰ λεμόνια. » —
« Ἄφσε, λυγερή, ὕπνον νὰ πάρ' ὀλίγον.
» Ὁ ἀφέντης μου 'ς τὴν βίγλαν μ' εἶχ' ἀπόψε·
» Καὶ 'ς τὸν πόλεμον ὁλόμπροστα μὲ βάνει,
» Γιὰ νὰ σκοτωθῶ, ἢ σκλάβον νὰ μὲ πάρουν.
» Μὰ μ' ἔδωκ' ὁ Θεὸς μιὰν δύναμιν μεγάλην,
» Κ' ἐξεσπάθωσα εἰς εἴκοσ' ἢ τριάντα·
» Δύο σκότωσα, καὶ τέσσεραις 'ς τὸ ἔβγα,
» Κ' ἄλλοι μ' ἔφευγαν, καὶ πέντε λαβωμένοι.
» Παίρνω τὸ στρατί, παίρνω τὸ μονοπάτι,
» Χώραν νὰ εὑρῶ, χωρίον νὰ καθήσω,
» Καὶ οὐδὲ χώραν ηὗρα, ἢ καὶ χωράκι.
» Ἄφσε, λυγερή, ὕπνον νὰ πάρ' ὀλίγον. »

## XVI.

# LE SOMMEIL DU PALLIKARE.

A l'aurore, c'est le moment où les oiseaux, c'est le moment où les hirondelles — se réveillent et gazouillent doucement; — et c'est le moment où les belles (aussi) font leur ramage, et disent : — « Réveille-toi, mon maître; réveille-toi, mon doux amour, — presse contre toi ce corps (élancé) comme un cyprès, — ce cou si blanc, ces tétins semblables à des limons. » — [Mais il est un brave, un jeune brave, qui répond à sa belle :] — « Laisse-moi, ma belle; laisse-moi prendre un peu de sommeil. — Mon capitaine m'a tenu hier soir en sentinelle, — (car toujours) il me met en avant de tous, au combat; — pour que je sois tué ou fait prisonnier. — Mais Dieu m'a donné des forces : — j'ai combattu, l'épée à la main, contre vingt ou trente (ennemis); — j'en ai tué deux (au début), quatre à l'issue : — les autres se sont enfuis; et cinq (étaient) blessés. — J'ai pris le (premier) chemin; j'ai pris le (premier) sentier, — cherchant une ville ou un village où me reposer; — et n'ai trouvé ni ville, ni village. — Laisse-moi donc, ma belle, laisse-moi prendre un peu de sommeil.

# LES ADIEUX,

## ET

# FRAGMENT ALLÉGORIQUE.

## ARGUMENT.

Je range ici, sous le même argument, deux petites pièces qui ont l'une avec l'autre l'analogie fâcheuse d'être également obscures.

Dans l'unique copie que j'en aie eue, la première était intitulée : *Myriologue sur la mort d'un petit enfant;* et c'est d'après l'indication fournie par ce titre, que j'ai d'abord cherché à la comprendre, et l'ai d'abord traduite. Mais, en y pensant de nouveau, il m'a paru que, pour l'entendre comme myriologue, il fallait y supposer un genre et un degré d'artifice dont il n'y aurait point d'autre exemple dans ce que je connois de la poésie populaire des Grecs; et je n'ai point osé persister dans ma première idée. Le nouveau sens auquel j'ai fait incliner la traduction de ce morceau, sans néanmoins en forcer la lettre, me paraît un peu plus simple que le premier, ou, pour ne pas trop dire, un peu moins recherché. Je suppose qu'il s'agit, dans la pièce, d'une

jeune fille qui, devenue amoureuse d'un jeune homme qu'elle a rencontré fortuitement, et forcée de le quitter, lui fait ses adieux avec une extrême vivacité de regrets, et un certain désordre d'esprit qui peut être la marque et l'expression d'une passion très-forte.

Le second morceau n'est point complet, à ce que je présume; il est évidemment allégorique; mais l'allégorie n'est pas assez développée pour être facile à saisir. Peut-être n'est-ce qu'un conseil donné à un jeune Grec allant en pays étranger de ne point se prendre d'amour pour une femme étrangère. Ce morceau se chante en Acarnanie : quant au premier, j'ignore en quelle partie de la Grèce il est particulièrement connu; je le croirais plutôt des îles que du continent.

ΙΖ'.

## Ο ΑΠΟΧΑΙΡΕΤΙΣΜΟΣ.

« Ἄλικόν μου καρυοφύλλι, καὶ γαλάζιον μου ζιμπίλι,
» Σκύψε νὰ σὲ χαιρετήσω, καὶ νὰ σὲ γλυκοφιλήσω.
» Κάπου θέλω νὰ κινήσω, κ' ὁ κυρῆς μου δὲν μ' ἀφίνει.

» Ἄλικόν μου καρυοφύλλι, καὶ γαλάζιον μου ζιμπίλι,
» Σκύψε νὰ σὲ χαιρετήσω, καὶ νὰ σὲ γλυκοφιλήσω.
» Κάπου θέλω νὰ κινήσω, κ' ἡ μαννά μου δὲν μ' ἀφίνει.

» Ἦρθεν ὁ καιρὸς κ' ἡ ὥρα, ὅπου θὲ νὰ χωρισθοῦμε.
» Καὶ νὰ μὴν ἀνταμωθοῦμε, κ' ἡ καρδίτσα μου μὲ σφάζει
» Ὅτι πῶς θὰ χωρισθοῦμε, καὶ νὰ μὴν ἀνταμωθοῦμε·
» Καὶ τὰ μάτια μου δακρύζουν, καὶ σὰν τοὺς τροχοὺς γυρίζουν
» Ὅτι πῶς θὰ χωρισθοῦμε, καὶ νὰ μὴν ἀνταμωθοῦμε. »

## XVII.

# LES ADIEUX.

O mon œillet rouge, ô ma jacinthe bleue, — baisse-toi; que je te dise adieu; que je te baise tendrement : — je vais partir; (je m'en vais); mon père ne me permet pas (de rester).

O mon œillet rouge, ô ma jacinthe bleue, — baisse-toi, que je te dise adieu; que je te baise tendrement : — je vais partir; (je m'en vais), ma mère ne me permet pas (de rester).

Le temps est venu, l'heure (est venue) où nous allons être séparés, — et ne nous rejoindrons plus; et le cœur me saigne — de ce que nous allons être séparés, et ne nous rejoindrons plus. — Mes yeux versent des larmes, et tournent comme des roues, — d'être séparés, de ne plus nous rejoindre.

## ΙΗ΄.

## ΑΛΛΗΓΟΡΙΚΟΝ ΚΟΜΜΑΤΙΟΝ.

Πουλάκι μ' ἀλεφαντινὸν, καὶ παραπονεμένον,
Αὐτοῦ ποῦ βούλεσαι νὰ πᾶς, νὰ πᾶς νὰ ξεχειμάσῃς,
Αὐτοῦ κλαράκι δέν εἶναι, μηδὲ καὶ χορταράκι.
Κατακαμπῆς ἀγνάντευσα, κ' εἶδα 'να κυπαρίσσι,
Τὸν μάη ἀνθίζει νεὸν καρπὸν, τὸν θεριστὴν σὰν κλῆμα·
Κ' ὅποιος τὸν κόψῃ, κόβεται, κ' ὅποιος τὸν πιῇ, παιθαίν
Κ' ὅποιος τὸν πάρῃ σπῆτί του, ψυχὴ δὲν ἀπομένει.

XVIII.

# FRAGMENT ALLÉGORIQUE.

Blanc oiseau, oiseau chéri, — là où tu voudrais aller, aller passer l'hiver, — il n'y a ni branchette, ni herbette. — J'ai regardé par les champs, et n'ai vu qu'un cyprès, — qui, en mai ou juin, fleurit d'un fruit comme la vigne : — mais ce fruit, qui le cueille se blesse ; qui en boit meurt ; — et qui le prend, pas une ame ne reste en sa maison.

# L'IMPRÉCATION.

## ARGUMENT.

Voici une petite composition pleine de sentiment, de grace et de poésie, dont le fond ni les détails n'exigent d'explication préliminaire.

A ceux qui aiment à rapprocher des ouvrages divers et de divers temps sur des sujets semblables ou analogues, l'idée viendra aisément de comparer cette pièce avec l'idylle de Théocrite, intitulée l'*Enchanteresse* qui, abstraction faite des formules de sorcellerie un peu bizarres qui en font la majeure partie, est charmante de naturel, de sentiment et de vérité. Si l'idylle moderne le cède indubitablement à l'ancienne pour l'étendue du plan, la richesse des détails et l'élégance de la diction, peut-être trouvera-t-on qu'elle ne lui est point inférieure en inspiration poétique, et la surpasse en délicatesse et en naïveté.

J'ai eu sous les yeux plusieurs copies de cette pièce, et, entre autres, une dans laquelle elle est du double plus longue que je ne la donne ici. Ce ne sont pas seulement les plaintes de la jeune fille qui y sont plus développées ; elles y viennent à la suite d'un début narratif qui manque totalement dans la copie que j'ai sui-

vie. Celle-ci est bien certainement celle à laquelle je devais m'attacher, pour présenter la pièce sous sa forme la plus élégante et la plus pure. Peut-être néanmoins les développements de la première, en précisant davantage le sujet, en auraient-ils augmenté l'intérêt, sans quelques trivialités bizarres également impossibles à retrancher ou à rendre en français. Je me suis borné à emprunter de la copie dont il s'agit, quelques leçons qui m'ont paru heureuses.

Rien n'indique à quelle localité de la Grèce appartient primitivement cette gracieuse composition; mais elle y est connue et populaire en beaucoup d'endroits.

## ΙΘ'.

## Η ΚΑΤΑΡΑ.

Χρυσὸν, λαμπρὸν φεγγάρι μου, ποῦ πᾶς νὰ βασιλέψῃς,
Χαιρέτα μου τὸν ἀγαπῶ, τὸν κλέφτην τῆς ἀγάπης·
Αὐτὸς μ' ἐφίλειε, κ' ἔλεγε· « ποτὲ δὲν σ' ἀπαρνιοῦμαι·»
Καὶ τώρα μ' ἀπαρνήθηκε σὰν καλαμιὰν 'ς τὸν κάμπον,
Σὰν ἐκκλησι' ἀλειτούργητην, σὰν χώραν κουρσευμένην.
Θέλω νὰ τὸν καταρασθῶ, καὶ πάλε τὸν λυποῦμαι,
Καὶ μοῦ πονοῦν τὰ σπλάγχνα μου, πονεῖ καὶ ἡ ψυχή μου.
Μὰ κάλλι' ἂς τὸν καταρασθῶ, κ' ἂς κάμ' ὁ Θεὸς, τὶ θέλει.
'Σ τοὺς πόνους κ' ἀναστεναγμοὺς, ςαῖς λαύραις, ςαῖς κατάραις,
Σὲ κυπαρίσσι ν' ἀναιβῇ, νὰ πάρῃ τὸ λουλοῦδι·
Ἀπὸ ψηλὰ νὰ κρημνισθῇ, καὶ χαμηλὰ νὰ πέσῃ,
Σὰν τὸ γυαλὶ νὰ συντριφθῇ, σὰν τὸ κηρὶ νὰ λυώσῃ·
Νὰ πέσ' εἰς τούρκικα σπαθιὰ, εἰς φράγκικα μαχαίρια,
Πέντε ἰατροὶ νὰ τὸν κρατοῦν, καὶ δέκα νὰ τὸν ἰάνουν.

## XIX.

## L'IMPRÉCATION.

Blanche, claire lune, qui vas te coucher, — salue (de ma part) celui que j'aime, le ravisseur de mon amour. — ( L'infidèle!) il me donnait des baisers, et me disait : « Jamais je ne te délaisserai! » — Et voilà qu'il m'a délaissée comme un champ moissonné et glané, — comme une église interdite, comme une ville ravagée. — Je veux le maudire ; mais je m'attendris encore sur lui :—mes entrailles s'émeuvent et mon ame souffre pour lui.— N'importe! il vaut mieux le maudire, et fasse Dieu ce qu'il voudra— de ma peine et de mes soupirs, de ma flamme et de mes imprécations. — Puisse-t-il donc, monté sur un cyprès, pour en cueillir la fleur, — se précipiter de haut en bas ; — se briser comme le verre, se fondre comme la cire! — Puisse-t-il, ayant passé par les sabres turks, tomber sous les couteaux franks!— (avoir besoin de ) cinq chirurgiens pour le tenir, de dix pour le guérir!

# L'AMANT ENSORCELÉ.

## ARGUMENT.

Les six chansons suivantes ont toutes, par le sujet, plus ou moins d'analogie entre elles : elles sont toutes du genre de celles que les Grecs composent journellement pour peindre les regrets de l'expatriation et les misères qui l'accompagnent.

Le morceau de ce genre qui se présente le premier, n'est qu'un fragment appartenant à une pièce que je regrette de ne pouvoir donner en entier, d'abord parce qu'elle est agréable et célèbre dans une grande partie de la Grèce, et plus particulièrement encore, parce qu'elle est un monument curieux de l'une des superstitions nombreuses que les Grecs de nos jours ont héritées de leurs aïeux.

Il s'agit d'un amant qui est allé passer quelques années à l'étranger, pour y amasser un petit pécule avec lequel, revenu dans son pays, il espère pouvoir épouser sa maîtresse qui l'attend. Mais il est retenu, à son grand regret, dans la terre étrangère, par les sortilèges d'une méchante femme; et tout ce qu'il peut faire pour son amie, est de lui envoyer le peu d'or qu'il a gagné, et de lui rendre la liberté de disposer d'elle-même. La ma-

nière dont le vaisseau ensorcelé finit toujours par revenir au point dont il était parti, a quelque chose de fort étrange, pour ne rien dire de plus.

J'ai hasardé, dans la traduction, de remplir les lacunes principales de la pièce, d'après les réminiscences de celui de mes amis Grecs à qui je dois ce fragment, et qui, bien qu'il eût oublié la lettre du reste, n'en avait pas oublié le fond. La pièce appartient certainement à la Thessalie orientale, dans laquelle est située la ville de Zagora.

## Κ΄.

## Ο ΜΑΓΕΥΜΕΝΟΣ.

Κίνησαν τὰ καράβια τὰ Ζαγοριανά·
Κίνησε κ' ὁ καλός μου, πάει 'σ τὴν ξενιτειὰν·
Κ' οὐδὲ γραφὴν μοῦ στέλνει, κ' οὐδ' ἀπηλογιὰν·
Κ' αὐτοῦ 'σ τοὺς δέκα χρόνους μ' ἔστειλε γραφὴν,
'Σ ἕνα χρυσὸν μαντύλι δώδεκα φλωριά·
. . . . . . . . . . . . . . . . . . . . . . . . .
. . . . . . . . . . . . . . . . . . . . . . . . .
Θέλεις, κόρη, πανδρέψου, θέλεις, καλογραιά.
. . . . . . . . . . . . . . . . . . . . . . . . .
. . . . . . . . . . . . . . . . . . . . . . . . .

## XX.

# L'AMANT ENSORCELÉ.

Ils sont partis les vaisseaux, les vaisseaux de Zagora; — et il est aussi parti celui que j'aime; il est allé dans la terre étrangère; — et il ne m'est venu de lui ni lettre ni réponse. — Mais, au bout de dix années, il m'envoie une lettre, — et, dans un mouchoir d'or, douze pièces d'or : — « Prends ce mouchoir, mon amour; prends ces douze pièces d'or, — que j'ai gagnées dans les terribles pays étrangers; — et, si tu veux, marie-toi; si tu veux, fais-toi religieuse. — Mais ne m'attends plus, mon amour; tu ne me reverras plus. — Une sorcière cruelle me retient ici ensorcelé. — Trois fois j'ai voulu partir; trois fois je suis monté en mer. — Mais autant de fois le navire, après avoir un peu vogué, — a plongé et vogué sous l'eau en sens contraire : — autant de fois il est revenu au port par le fond de la mer. — Ne m'attends plus, mon amour, tu ne me reverras plus.

# LA MERE MORÉATE.

## ARGUMENT.

Les deux premiers vers de cette pièce sont une des formules de début usitées pour les chansons dont le sujet est triste. Les cinq ou six vers subséquents représentent la foule désolée des mères de je ne sais quelles villes de la Morée, et peut-être aussi de Constantinople, pleurant leurs fils dont elles ont été séparées, et attendant, sur le rivage, des nouvelles de leur sort. Ce tableau paraît faire allusion à quelques-unes des calamités de la Grèce, peut-être à une guerre, peut-être à cette épouvantable dîme levée d'abord par les Turks sur les enfants des Grecs, et qui, même après avoir cessé, dut laisser partout une longue impression de douleur et d'effroi. Du reste, c'est l'infortune particulière de l'une de ces pauvres mères, qui fait le véritable sujet de la chanson; le tableau précédent n'en est que le préambule.

Cette chanson peut passer pour l'une des plus belles de son genre. Lors même qu'elle ne contiendrait pas des mots qui fournissent la preuve directe qu'elle a été composée dans quelqu'une des îles de l'Archipel, ou des villes maritimes de la Morée, on le devinerait à je ne sais

quelle grace pénétrante, à je ne sais quelle tendresse naïve d'expression, qui semblent caractériser les inspirations du doux ciel et de la terre riante de ces contrées.

Il y a quelques observations de détail à faire sur cette pièce. On y voit deux vers très-remarquables, qui se rencontrent également, avec une légère variante, dans la chanson du mont Olympe. Ce sont ceux, où il est dit : « Mange, oiseau, mange des épaules d'un brave », etc. Ou ces deux vers ont été empruntés à l'une des deux pièces par l'autre; ou, ce qui est encore plus probable, ils appartiennent à quelque pièce plus ancienne, dont ils auront été détachés à cause de leur beauté, pour circuler et servir, comme lieu commun de poésie, dans les cas analogues à celui pour lequel ils furent une fois trouvés d'inspiration. Du reste, s'il fallait croire que c'est de l'une des deux pièces en question, que ces deux vers ont été pris par l'autre, ce serait à coup sûr le chant des Moréates qui aurait fait l'emprunt à celui des montagnards de la Thessalie.

Et cet emprunt n'est pas même le seul que l'on puisse remarquer dans le premier. Ce joli vers que l'on y trouve aussi :

Ποῦ κλαίγ' ἡ μάννα τὸ παιδὶ, καὶ τὸ παιδὶ τὴν μάνναν,
Où la mère pleure l'enfant, et l'enfant la mère,

je l'ai retrouvé dans une longue pièce sur la prise de Constantinople, composée à l'époque de l'évènement; et là même, il a l'air d'être tiré de quelque chanson populaire plus ancienne.

ΚΑ'.

# ΘΡΗΝΟΣ ΜΗΤΡΙΚΟΣ.

Ποιὸς θὲ ν' ἀκούσῃ κλάμματα, καὶ μαῦρα μυριολόγια,
Ἂς πᾶ 'ς τὰ κάστρη τοῦ Μωρεᾶ, 'ς τῆς πόλης τὰ καντούνια·
Ὅπου κλαίγ' ἡ μάννα τὸ παιδὶ, καὶ τὸ παιδὶ τὴν μάνναν.
'Σ τὸ παραθύρι κάθονται, καὶ τὸν γιαλὸν τηράζουν·
Σὰν περδικοῦλες θλίβονται, καὶ σὰν παπιὰ μαδιοῦνται,
Σὰν τοῦ κοράκου τὰ φτερὰ, μαυρίζ' ἡ φορεσιά τους.
Βαρκοῦλες βλέπουν κ' ἔρχονται, καράβια καὶ προβαίνουν·
« Καράβια, καραβόπουλα, καὶ σεῖς μικρὲς βαρκοῦλες,
» Μὴν εἴδετε τὸν Ἰάννην μου, τὸν Ἰάννην, τὸ παιδί μου; » —
« Ἂν τὸ εἶδα, κ' ἂν τ' ἀπάντησα, πόθεν νὰ τὸ γνωρίσω;
« Δεῖξέ μου τὰ σημάδια του, ἴσως καὶ τὸ γνωρίσω. » —
« Ἦταν ψηλὸν, ἦταν λιγνὸν, ἴσιον σὰν κυπαρίσσι·
» Εἶχε καὶ 'ς τ' ἀκροδάχτυλον πανώραιον δαχτυλίδι,
» Κ' ἔλαμπε πλειὸ τὸ δάχτυλον παρὰ τὸ δαχτυλίδι. » —
« Ἐψὲς βραδὺ τὸ εἴδαμεν 'ς τῆς Βαρβαριᾶς τὸν ἄμμον·
» Ἄσπρα πουλιὰ τὸ ἔτρωγαν, μαῦρα τὸ τριγυρίζαν·

## XXI.

## LA MÈRE MORÉATE.

Celui qui veut ouïr des plaintes, de tristes lamentations, qu'il aille dans les villes de la Morée, dans les carrefours de la ville : — ( c'est là que ) la mère pleure l'enfant, et l'enfant la mère. — ( Les femmes ) sont assises à la fenêtre, et tournent l'œil vers le rivage ; — elles gémissent comme des perdrix, s'arrachent les cheveux, comme les canes (s'arrachent les plumes ) ; — et leur vêtement est noir comme l'aile du corbeau. — Elles regardent les barques venir, les navires poindre (en mer) : — «O vous, navires, vous, chaloupes, ou vous, petites barques, — n'auriez-vous pas vu Jean, mon fils Jean?» — « Si nous l'avons vu, si nous l'avons rencontré, d'où pouvons-nous le savoir? — Signale-le-nous; et peut-être le reconnaîtrons-nous. » — « Il était grand, il était mince, il était droit comme un cyprès ; — et il avait au petit doigt un bel anneau ; — mais plus encore brillait le doigt que l'anneau. » — « Hier soir, nous l'avons vu sur le sable de la Barbarie ; — des oiseaux blancs le mangeaient; des (oiseaux) noirs l'entouraient; —

» Κ' ἕνα πουλὶ, καλὸν πουλὶ, δὲν ἤθελε νὰ φάγῃ.

» Κ' ἐκεῖνος ἀποκρίθηκε, μὲ τὰ ψημένα χείλη·

« Φάγε, πουλὶ, καλὸν πουλὶ, ἀπ' ἀνδρειωμένου πλάταις,

» Νὰ κάμῃς πήχην τὸ φτερὸν, καὶ πιθαμὴν τὸ νύχι,

» Νὰ γράψω 'σ τὰ φτερούλια σου τριὰ θλιβερὰ γραμμάτια,

» Τὸ ἕνα εἰς τὴν μάνναν μου, τ' ἄλλο 'σ τὴν ἀδερφήν μου,

» Τὸ τρίτον, τὸ ὑστερινὸν, νά 'ναι τῆς ποθητῆς μου·

» Νὰ τ' ἀναγνών' ἡ μάννα μου, νὰ κλαίγ' ἡ ἀδερφή μου,

» Νὰ τ' ἀναγνών' ἡ ἀδερφὴ, νὰ κλαίγ' ἡ ποθητή μου,

» Νὰ τ' ἀναγνών' ἡ ποθητὴ, νὰ κλαίγ' ὁ κόσμος ὅλος. »

et (il y avait aussi là) un oiseau, un bon oiseau qui ne voulait manger; mais, de ses lèvres desséchées (ton fils) lui disait : — « Oiseau, bon oiseau, mange des épaules d'un brave, — pour que ton aile devienne grande d'une aune, ta serre d'un empan; — et sur tes ailerons j'écrirai trois billets de douleur : — l'un sera pour ma mère, l'autre pour ma sœur; et le troisième, le dernier, sera pour ma maîtresse. — Ma mère lira le sien, et ma sœur pleurera; — ma sœur lira le sien, et ma maîtresse pleurera; — ma maîtresse lira le sien, et tout le monde pleurera. »

# LE GREC

## DANS LA TERRE ÉTRANGÈRE.

### ARGUMENT.

Cette chanson, pour l'expression et les détails, l'une des plus naïves de ce recueil, en est aussi, pour le sentiment et le motif, l'une des plus populaires. Les habitans des villages et des campagnes la chantent tous les jours et à tout propos, mais avec plus de convenance et de solennité dans les réunions de parents et d'amis qui ont lieu à l'occasion du départ d'un des leurs pour les pays étrangers. Elle n'est pas inconnue dans les villes, ni à Constantinople même, où les mendiants en psalmodient des fragments plus ou moins altérés. C'est probablement une des pièces les plus anciennes de ce recueil; et nul doute que diverses copies qui en seraient prises en divers lieux, ne présentassent beaucoup de variantes. Je n'en ai eu à ma disposition qu'une seule, d'après laquelle on l'aura ici telle qu'on la chante dans les montagnes de l'Épire.

On peut trouver dans la pièce un peu de vague et d'obscurité, ce qui tient surtout à ce qu'elle est composée de deux parties réellement distinctes, en tant

qu'elles se rapportent à deux moments différents, mais que le poète n'a pas songé à distinguer d'une manière expresse et sensible. Les six premiers vers se rapportent au moment du départ, dont ils expriment l'angoisse et les douleurs : les autres sont le tableau des misères actuelles de l'exil. Mais tout cela doit aisément se confondre dans l'imagination du pauvre expatrié.

Il y a quelque chose à noter sur les vers troisième, quatrième et cinquième. Ces vers, qui sont jetés ici dans le corps même de la chanson et s'y fondent comme portion intégrante, ne sont néanmoins qu'un lieu commun poétique plus ancien, et fort employé; qu'une formule de prologue particulièrement affectée, dans les pays de montagnes, aux chansons dont le sujet est lamentable et terrible. C'est une espèce d'imprécation dans la bouche de quelqu'un qui, l'imagination frappée d'un évènement étrange et déplorable, conjure la nature d'y prendre part, et d'attester qu'elle en est émue par l'interruption de ses phénomènes les plus accoutumés. C'est dans ce sens aussi, que les vers dont il s'agit doivent être entendus dans cette pièce : car il n'y a point, pour un Grec, de malheur plus grand que de quitter les siens et la terre natale.

ΚΒ'.

## Ο ΞΕΝΟΣ.

---

Βουλιοῦμαι μιά, βουλιοῦμαι δυὸ, βουλιοῦμαι τρεῖς καὶ πέντε
Βουλιοῦμαι νὰ ξενιτευθῶ, 'ς τὰ ξένα νὰ πηγαίνω·
Κ' ὅσα βουνὰ καὶ ἂν διαβῶ, ὅλα τὰ παραγγέλλω·
« Βουνά μου, μὴ χιονίσετε, κάμποι, μὴ παχνιασθῆτε,
» Βρυσοῦλες μὲ τὸ κρυὸν νερὸν, νὰ μὴ κρουσταλλιασθῆτε,
» Ὅσον νὰ πάγω, καὶ νὰ 'ρθῶ, κ' ὀπίσω νὰ γυρίσω. »
Ἡ ξενιτειὰ μ' ἐπλάνεσε, τὰ ἔρημα τὰ ξένα·
Καὶ πιάνω ξέναις ἀδερφαῖς, καὶ ξέναις παραμάνναις·
Κάμνω καὶ ξένην ἀδερφὴν, τὰ ροῦχα νὰ μοῦ πλένῃ.
Τὰ πλένει μιά, τὰ πλένει δυὸ, τὰ πλένει τρεῖς καὶ πέντε,
Κ' ἀπὸ ταῖς πέντε κ' ἐμπροστὰ τὰ ῥίχνει 'ς τὰ σοκάκια·
« Ξέν', ἔπαρε, τὰ ροῦχά σου, ἔπαρε τὰ σκουτιά σου,
» Καὶ γύρισε 'ς τὸν τόπον σου, σύρε καὶ 'ς τὰ δικά σου,
» Νὰ ἰδῆς, ξένε, τ' ἀδέρφια σου, νὰ ἰδῆς τοὺς ουγγενεῖς σου. »

---

## XXII.

# LE GREC
## DANS LA TERRE ÉTRANGÈRE.

Je projette une fois, je projette deux, je projette trois et cinq fois, — je projette de m'absenter de mon pays, d'aller aux pays étrangers. — Et je dis aux montagnes, à toutes les montagnes à passer : — « Montagnes, ne vous couvrez pas de neige, campagnes, ne vous couvrez pas de givre; — fontaines aux froides eaux, ne gelez pas, — tandis que je vais et reviens, jusqu'à ce que je retourne. » — La terre étrangère m'a séduit; le terrible pays étranger; — (et voilà que) je prends (pour) sœurs des étrangères, des étrangères (pour) gouvernantes; — pour me laver mes vêtements, mes pauvres habits. — Elles lavent une fois, elles les lavent deux, trois et cinq fois. — Mais passé les cinq fois, elles les jettent dans la rue : — « Étranger, ramasse tes vêtements; étranger, ramasse tes habits. — Retourne dans ton pays, étranger; retourne-t'en chez toi. — Va-t'en voir tes frères, étranger; va-t'en voir tes parents.

# LES PLAINTES

## D'UN FILS MALTRAITÉ.

### ARGUMENT.

Ce sont ici les plaintes d'un fils maltraité par sa mère, et qui cherche à l'attendrir ou à l'effrayer par les menaces qu'il lui fait de s'enfuir loin d'elle, et par le tableau qu'il lui met sous les yeux des misères et des fatigues auxquelles il est résolu de s'exposer dans les pays étrangers, plutôt que de continuer à supporter l'injustice et les duretés dont il est l'objet. Il finit par prédire sa propre mort, et les regrets tardifs dont sa mère sera saisie, lorsqu'après plusieurs années de souci et d'attente, elle recevra enfin la nouvelle qu'il a péri dans la terre étrangère.

On peut, si l'on veut, joindre immédiatement les deux premiers vers aux suivants, en les plaçant de même dans la bouche du fils maltraité. Mais on peut aussi, et il vaut, je crois, mieux les regarder comme un prologue distinct, par lequel le poète prélude à l'effusion des peines du pauvre jeune homme.

Une certaine douceur de versification et de langage

doivent faire supposer que cette pièce a été composée plutôt dans les îles, ou sur les côtes de la mer, que dans les contrées montagneuses de la Grèce; mais je n'ai là dessus aucune donnée plus positive. Ce qui est certain, c'est que la pièce est regardée comme belle partout où elle est connue, et qu'elle est connue dans presque toute la Grèce. Sa popularité serait, au besoin, suffisamment attestée par les variantes des différentes copies : j'en ai eu trois, dans chacune desquelles j'ai choisi les leçons qui m'ont paru les plus heureuses.

## ΚΓ΄.

## Η ΚΑΚΗ ΜΑΝΝΑ.

Ὅλες ἡ μάννες τὰ παιδιὰ τά 'υχονται νὰ προκόψουν,
Καὶ μιὰ μαννὰ, κακὴ μαννὰ, τὸν υἱόν της καταρῆέται.
« Διῶξέ με, μάννα, διῶξέ με, μὲ ξύλα, μὲ λιθάρια,
» Γιὰ νὰ μὲ πάρῃ τὸ κακὸν, νὰ σηκωθῶ, νὰ φύγω,
» Νὰ πάνω 'γὼ, μαννούλα μου, ποῦ πᾶν τὰ χελιδόνια,
» Τὰ χελιδόνια νὰ γυρνοῦν, κ' ἐγὼ νὰ πάν' ἀκόμα,
» Νὰ κάμω χρόνους δώδεκα καὶ μῆναις δεκαπέντε,
» Ν' ἀσπρίσουν τὰ ματάκια σου, τηρῶντας εἰς ταῖς στράταις,
» Καὶ νὰ μαλλιάσ' ἡ γλῶσσά σου, ρωτῶντας τοὺς διαβάταις·
« Διαβάτες 'ποῦ διαβαίνετε, στρατιῶτες 'ποῦ περνᾶτε,
» Μὴν εἴδετε τὸν υἱόκαν μου, τὸ μοναχὸν παιδί μου; » —
» Κ' ἀνίσως καὶ τὸν εἴδαμεν, μαύρ', ὀρφανὴ μαννούλα,
» Πόθεν νὰ τὸν γνωρίσωμεν, δεῖξέ μας τὰ σημάδια. » —
« Ἦταν ψηλὸς, ἦταν λιγνὸς, ἦταν καὶ μαυρομμάτης·
» Εἶχε τὰ μάτια σὰν ἐλαιὰν, τὰ φρύδια σὰν γαϊτάνι. » —
« Ἐμεῖς ἐψὲς τὸν εἴδαμε 'ς τὸν κάμπον 'ξαπλωμένον·

## XXIII.

# LE FILS MALTRAITÉ.

Toutes les mères prient pour la prospérité de leurs enfants. — Mais (il y a) certaine mère, une mauvaise mère, (qui) maudit son fils. —" Chasse-moi, ma mère, chasse-moi à coups de bâton, à coups de pierre, — pour que le chagrin me prenne, pour que je me lève et m'enfuie. — Je m'en irai, ma mère, j'irai où vont les noires hirondelles; — les hirondelles retourneront, et moi j'irai encore. — Je resterai douze ans et quinze mois; — et tes yeux blanchiront à force de regarder sur les chemins; — et ta langue poussera des cheveux à force de questionner les passants : — « Passagers, qui passez, voyageurs qui cheminez, — auriez-vous vu mon cher fils, mon unique enfant? » — « Peut-être bien l'avons-nous vu, pauvre mère sans fils; — mais donne-nous des marques auxquelles nous le connaissions. » — « Il était grand, il était mince; il avait les yeux noirs, — des yeux en olive, des sourcils comme des cordelettes de soie. » —« Hier soir, nous l'avons vu étendu dans la campagne :

## Η ΚΑΚΗ ΜΑΝΝΑ.

» Μαῦρα πουλιὰ τὸν ἔτρωγαν, κ' ἄσπρα τὸν τριγυροῦσαν·
» Κ' ἕνα πουλὶ, μικρὸν πουλὶ, σὰν ἕνα χελιδόνι,
» Οὐδ' ἔτρωγεν, οὐδ' ἔπινεν, οὐδὲ χαροκοποῦσε·
« Φᾶτε, πουλάκια, φᾶτέ τον, κ' ἀφῆστέ του τὸ χέρι,
» Γιὰ νὰ τὸ ἰδῇ ἡ μάννα του, νὰ χύσῃ μαῦρα δάκρυα. »

— des oiseaux noirs le mangeaient, des blancs l'entouraient; — et un autre oiseau, un petit oiseau, comme une hirondelle, (était là qui) ne mangeait ni ne buvait, ni ne menait joie. — (Il disait aux autres): mangez-le, oiseaux; mais laissez une de ses mains, — pour que sa mère la voie, et verse de tristes larmes.

# LE FILS ÉLOIGNÉ DE SA MÈRE.

## ARGUMENT.

Le sujet de cette pièce est des plus simples, parmi ceux qui sont toujours touchants pour les Grecs : c'est un fils séparé de sa mère, qui exprime les douleurs et les regrets qu'il éprouve loin d'elle.

Malgré ce qu'il peut y avoir d'un peu recherché, ou d'un peu obscur dans le plan et la marche de cette petite composition, il en est peu, dans tout ce recueil, qui puissent lui être comparées, pour la tendresse et la profondeur du sentiment, pour l'originalité du fond et des détails, et pour la noble simplicité de la diction.

La mention détaillée de ces deux frères ensevelis dans deux tombeaux séparés, sur chacun desquels a poussé une vigne dont les grappes donnent un vin amer et malfaisant, qui a le pouvoir de rendre stériles les femmes auxquelles il arrive d'en boire, a l'air d'être fondée sur quelque tradition historique ou fabuleuse, antique ou moderne. Il serait ridicule de chercher sérieusement quelle peut être cette tradition ; mais on peut demander, en passant, si ce ne serait pas celle des tragiques aventures d'Étéocle et de Polynice, de Jocaste et d'OEdipe.

En traduisant le commencement de la pièce, j'ai cru devoir en rendre le sens un peu plus précis qu'il ne l'est, ou ne semble l'être. Je regarde les deux premiers vers comme une demande ou une prière que le fils désolé fait à son propre cœur, ou, si l'on veut, à sa propre raison, de lui suggérer quelque motif de consolation. Les quatre vers suivants me semblent être la réponse à cette prière ou à cette question. Dans le reste de la pièce, c'est le fils qui reprend la parole pour exhaler son désespoir.

ΚΔ'.

# Ο ΧΩΡΙΣΜΟΣ.

Ἄνοιξε, θλιβερὴ καρδιὰ, καὶ πικραμμένον χεῖλι,
Ἄνοιξε, πές μας τίποτε, καὶ παρηγόρησέ μας.—
Παρηγοριά 'χ' ὁ θάνατος, κ' ἐλεημοσύν' ὁ Χάρος·
Ὁ ζωντανὸς ὁ χωρισμὸς παρηγοριὰν δὲν ἔχει·
Χωρίζ' ἡ μάννα τὸ παιδὶ, καὶ τὸ παιδὶ τὴν μάνναν,
Χωρίζονται τ' ἀνδρόγυνα, τὰ πολλαγαπημένα.—
Πέρα 'σ ἐκεῖνο τὸ βουνὸν, τὸ ὑψηλὸν, τὸ μέγα,
'Ποῦ ἔχ' ἀντάραν 'σ τὴν κορφὴν, καὶ καταιχνιὰν 'σ τὸν πάτον,
Δύο ἀδέρφια κοίτονται ἀπὸ ἐκεῖ θαμμένα·
Κ' ἀνάμεσα 'σ τὰ μνήματα κλῆμα 'ναι φυτευμένον·
Κάμνει σταφύλια κόκκινα, καὶ τὸ κρασὶ φαρμάκι,
Καὶ ὅσες μάννες κ' ἂν τὸ πιοῦν, καμμιὰ παιδὶ δὲν κάμνει.
Νὰ τό εἶχε πιεῖ κ' ἡ μάννα μου, νὰ μή μ' εἶχε γεννήσει!

## XXIV.

# LE FILS ÉLOIGNÉ DE SA MÈRE.

« Ouvre-toi, cœur oppressé, et (vous) lèvres amères,—ouvrez-vous, dites-moi quelque chose, et consolez-moi. » — « Il est des consolations à la mort; Charon a (par fois) de la pitié : — mais il n'y a point de consolation à la séparation des vivants; —(quand) la mère se sépare de l'enfant, l'enfant de la mère; — (quand) les époux qui s'aiment se séparent. »

De l'autre côté de la montagne, de cette montagne grande et haute, — qui a du brouillard au sommet, et de la brume aux pieds, — sont enterrés deux frères; — et sur leurs tombeaux a poussé une vigne, — (qui) produit des grappes rouges (dont) le vin est un poison. — Toute mère qui boit de ce vin cesse d'avoir des enfants. — Oh! que ma mère n'en buvait-elle, pour ne pas me mettre au monde!

# ADIEUX D'ÉROTOCRITOS

## A SON PÈRE.

### ARGUMENT.

Ce morceau est tiré du fameux roman de Vincent Cornaro dont j'ai dit quelques mots dans l'introduction. Ce sont les adieux d'Érotocritos à son père, au moment de partir pour l'exil auquel le roi l'a condamné, pour avoir eu l'audace de prétendre à la main d'Arétuse, sa fille unique. Ne fût-ce que pour être tiré d'un livre imprimé et très-connu, du moins en Grèce, ce morceau pourrait paraître déplacé dans ce recueil. J'ai eu cependant plus d'un motif de l'y admettre. D'abord c'est un des nombreux fragments que l'on isole à volonté du corps du roman dont ils font partie, pour être chantés à part; il peut donc véritablement être mis au nombre des chansons populaires de l'Archipel. Or, à ce titre, il appartient directement à cette collection; et forme bien d'ailleurs ce que l'on pourrait appeler, avec les Grecs, une chanson d'expatriation, de départ, etc.

J'ai pensé en outre que, pour mieux apprécier celles des chansons de ce genre qui sont vraiment et de tout point populaires, il pourrait être agréable au lecteur

d'avoir sous les yeux, comme terme de comparaison, une pièce du même genre, mais d'un caractère et d'un ton un peu différents. Il n'y a sans doute, dans la pièce que je donne ici, dans cette intention, ni beaucoup d'art, ni beaucoup de prétention. Toutefois elle est l'ouvrage d'un homme qui n'était pas sans instruction, ni sans culture; d'un homme qui avait lu Homère, Virgile et l'Arioste, et prenait quelquefois à tâche de les imiter. Le rapprochement entre des rhapsodes parfaitement ignorants et illettrés, et le poète que je viens de dire, ne sera pas à l'avantage de ce dernier; et encore, serait-on en droit de soupçonner qu'il a emprunté des véritables chansons populaires de son époque les meilleurs traits du morceau que l'on va lire.

## ΚΕ΄.

## ΑΠΟΧΑΙΡΕΤΙΣΜΟΣ
## ΤΟΥ ΕΡΩΤΟΚΡΙΤΟΥ.

Ἂν ἴσως μὲ τὰ λόγια μου σήμερο πείραξά σε,
Λησμόνησαι τὸ σφάλμα μου, καὶ πλειὸ μὴν τὸ θυμᾶσαι·
Καὶ δός μου, σὲ παρακαλῶ, μὲ σπλάγχνος τὴν εὐχή σου,
Κι᾽ ἀπόκει μὴ μὲ τάξῃς πλειὸ γιὰ τέκνον, γιὰ παιδί σου.
Καὶ θὲ νὰ πᾶ νὰ ᾽ξορισθῶ εἰς ἄλλην γῆν καὶ μέρη,
Κι᾽ οὐδὲ γιὰ λόγου μου κάνεις μαντάτα μὴ σοῦ φέρῃ.
Ἕνα μαντάτο μοναχὰς γιὰ μένα θὲς γροικήσῃ,
Ὁποῦ καϊμὸν εἰς τὴν καρδιὰν πολὺν σοῦ θέλ᾽ ἀφήσῃ·
Μάθῃς τὸ θὲς κι᾽ ἀπόθανα, κ᾽ εἰς τὴν ξενιὰν μ᾽ ἐθάψαν,
Κ᾽ οἱ ξένοι ἐμαζωχθήκασι, κι᾽ ὡσὰν ξένον μ᾽ ἐκλάψαν.
Ἐδὰ μοῦ δόσαι τὸ φαρί, ὁποῦναι ἀναθρεφτό μου,
Κ᾽ ἕνα κοντάρι καὶ σπαθὶ μόνον ᾽ς τὸ μισεμμό μου.
Τ᾽ ἄλλα φαριὰ καὶ τ᾽ ἄρματα ἂς εἶναι ᾽ς τὴν ἐξά σου,
Νὰ τὰ θωρῇς θυμῶντας μου, νὰ καίουν τὴν καρδιά σου.

## XXV.

# ADIEUX D'ÉROTOCRITOS
## A SON PÈRE.

Si je t'ai aujourd'hui affligé par mes demandes, — pardonne-moi ma faute (ô mon père), ne t'en souviens plus. — Donne-moi tendrement ta bénédiction, je te prie; — mais ne compte plus désormais avoir un enfant, avoir un fils. — Je vais partir; je vais m'exiler dans une autre terre, — d'où personne ne t'apportera de nouvelles de moi : — tu n'en entendras qu'une, une seule, — qui te laissera une grande amertume dans le cœur. — Tu apprendras que je suis mort, que j'ai été enseveli dans la terre étrangère; — que des étrangers se sont assemblés pour me pleurer, moi étranger. — Donne-moi sur l'heure le cheval que j'ai nourri; — donne-moi seulement une lance et une épée pour mon départ, — et que mes autres chevaux, que mes autres armes demeurent en ton pouvoir. — Tu les regarderas en pensant à moi, et (leur vue) te brûlera le cœur.

# LES DERNIÈRES RECOMMANDATIONS

# D'UN AMANT.

## ARGUMENT.

Cette pièce a peu de mérite poétique : tout en est faible, l'ensemble, les détails et la versification. Le langage en est négligé : il n'a ni la vigueur de celui des montagnes, ni la grace de celui des îles. Il y a néanmoins quelque chose de touchant et d'inattendu dans le trait par lequel se terminent ces tristes recommandations d'un jeune mourant à sa maîtresse. La pièce est d'ailleurs curieuse, en ce qu'elle rappelle plusieurs des cérémonies et des usages des Grecs dans les funérailles. Mais il s'y trouve aussi des traits de pure fantaisie, qu'il ne faudrait pas prendre pour des allusions à des coutumes populaires.

Cette chanson est une de celles de l'île de Céphalonie.

## ΚϚ΄.

# ΕΡΑΣΤΟΥ ΑΠΟΘΝΗΣΚΟΝΤΟΣ
## ΠΑΡΑΓΓΕΛΙΑΙ.

Πότε νὰ μάθῃς, κόρη μου, πῶς εἶμ᾽ ἀῤῥωστημένο!
Νὰ 'ρθῇς τὸ γλιγωρότερον, μὲ βρίσκεις πεθαμένο·
Καὶ ὅταν ἔρθῃς καὶ ἐμβῇς 'ς τὴν θύραν τὴν μεγάλη,
Τότες, ἀγαπημένη μου, ξέπλεξε τὸ κεφάλι·
Κ᾽ ἐρώτα τὴν μαννούλκν μου· "Κυρά, ποῦ εἶν᾽ ὁ υἱός σου;"—
"Ὁ υἱός μου εἶν᾽ ςὴν κάμερην, ςὸ στρῶμα μοναχός του."—
. . . . . . . . . . . . . . . . . . . . . . . . . . . . .
Ἴσιασε τὸ προσκέφαλον, νὰ ἰσιάσῃ τὸ κορμί μου·
Καὶ πιάσε τὸ κεφάλι μου, ὅσον νὰ 'βγ᾽ ἡ ψυχή μου.
Κ᾽ ὅταν ἰδῇς καὶ τὸν παπᾶν νὰ 'βγάλῃ 'πιτραχῆλι,
Τότες, ἀγαπημένη μου, φίλει με μὲς τὰ χείλη.
Καὶ ὅταν μὲ σηκώσουνε τέσσερα παλληκάρια,
Τότες, ἀγαπημένη μου, μάς᾽ τους μὲ τὰ λιθάρια.
Καὶ ὅταν μ᾽ ἀπεράσουνε ἀπὸ τὴν γειτονιά σου,
Τότες, ἀγαπημένη μου, κόψε καὶ τὰ μαλλιά σου.

## XXVI.

## LES DERNIÈRES RECOMMANDATIONS D'UN AMANT.

Quand tu apprendras que je suis malade, ô ma bien aimée, — accours au plus vite; si non tu me trouverais mort. — Et quand tu arriveras, quand tu auras passé la grande porte, — alors, ô ma bien aimée, dénatte ta chevelure, — et demande à ma mère : « Dame, où est ton fils ? » — « Mon fils est seul dans sa chambre, dans son lit. » — ( Monte alors, ma bien-aimée, et approche-toi de moi.) — Redresse mon oreiller, pour que je soulève un peu mon corps; — et tiens-moi la tête jusqu'à ce que mon ame soit partie. — Quand tu verras le prêtre mettre son étole, — alors, ô ma bien aimée, baise-moi sur les lèvres. — Lorsque quatre jeunes garçons me lèveront (sur leurs épaules), — alors, ô ma bien aimée, assaille-les à coups de pierre. — Quand ils me passeront dans ton voisinage, — alors, ô ma bien aimée, coupe (des tresses de) ta chevelure. — Quand ils me poseront à la porte de l'église, — arrache-toi les cheveux, comme une

## ΕΡΑΣΤΟΥ ΑΠΟΘΝΗΣΚΟΝΤΟΣ ΠΑΡΑΓΓΕΛΙΑΙ.

Καὶ ὅταν μ' ἀκουμβήσουνε 'σ τῆς ἐκκλησιᾶς τὴν πόρτα,
Τότες, ἀγαπημένη μου, μαδέψου σὰν ἡ κότα.
Καὶ ὅταν μ' ἀποψάλουνε, καὶ σβύσουν τὰ κηριά μου,
Καὶ τότ', ἀγαπημένη μου, σὲ ἔχω 'ς τὴν καρδιά μου.

poule (s'arrache) les plumes. — Et quand on aura fini de psalmodier pour moi, et que l'on éteindra les cierges; — alors encore, ô ma bien aimée (tu seras dans mon cœur), et n'en sortiras pas.

# LE REFUS DE CHARON.

## ARGUMENT.

Le sujet et le motif de la pièce suivante ne sont pas susceptibles d'être indiqués avec précision : l'intention la plus directe que l'on y puisse apercevoir, c'est de rappeler d'une manière générale les ineffables regrets de ceux qui s'aiment à l'heure de la séparation inévitable, et de caractériser le charme tout puissant de l'existence pour les créatures humaines. Si ce n'est là le but auquel a visé expressément le poète, c'est du moins celui auquel il a frappé sans dessein, en nous représentant ceux qui ne sont plus comme remplis encore de l'idée de ce qu'ils aimèrent quand ils furent; comme aspirant encore avec un désir passionné, à ressaisir, comme à la dérobée, quelques-unes des impressions les plus simples et les plus communes de la vie.

Il ne me semble pas qu'il soit nécessaire de se faire une notion plus positive du motif de cette pièce, pour en sentir la beauté et l'effet. Elle est certainement l'une des cinq ou six plus belles de ce recueil. L'étonnante originalité de l'idée, ou, si l'on veut, du rêve qui en fait le fond, devient encore plus saillante par l'extrême naïveté de l'exécution et des détails.

On éprouve d'abord un certain regret, en rencontrant de telles compositions, de ne savoir à qui les attribuer, de n'y pouvoir rattacher aucun nom, aucune gloire individuelle. Mais ce regret cède bientôt à un sentiment d'admiration plus juste encore et plus relevé. On songe que la Grèce moderne oublie et reproduit journellement, depuis des siècles, d'aussi belles poésies que celle dont il s'agit; on considère que les auteurs de ces poésies sont, en général, des hommes qui n'ont rien appris, pas même à lire; que la multitude qui les chante, ou les entend chanter ( car elle ne sait pas lire non plus) en sent jusqu'à l'enthousiasme la profondeur et le charme, et l'on se demande alors si cette Grèce, autrefois la maîtresse de l'Europe, n'a pas encore le germe de tout ce qu'il faut, pour le redevenir, si elle rentre un jour victorieuse, indépendante, et libre dans la carrière de la civilisation.

Quant à la partie de la Grèce où cette chanson a été composée, il n'y a ni dans la substance ni dans le langage de la pièce aucune particularité d'où l'on puisse rien conclure à cet égard.

## ΚΖ΄.

# Ο ΧΑΡΟΣ ΚΑΙ ΑΙ ΨΥΧΑΙ.

Τί εἶναι μαῦρα τὰ βουνά, καὶ στέκουν βουρκωμένα;
Μήν' ἄνεμος τὰ πολεμᾶ; μήνα βροχὴ τὰ δέρνει;
Κ' οὐδ' ἄνεμος τὰ πολεμᾶ, κ' οὐδὲ βροχὴ τὰ δέρνει·
Μόναι διαβαίν' ὁ Χάροντας μὲ τοὺς ἀπαιθαμμένους·
Σέρνει τοὺς νεοὺς ἀπ' ἐμπροστὰ, τοὺς γέροντας κατόπι,
Τὰ τρυφερὰ παιδόπουλα 'ς τὴν σέλλ' ἀρραδιασμένα.
Παρακαλοῦν οἱ γέροντες, κ' οἱ νέοι γονατίζουν·
« Χάρε μου, κόνεψ' εἰς χωριὸν, κόνεψ' εἰς κρύαν βρύσιν,
» Νὰ πιοῦν οἱ γέροντες νερὸν, κ' οἱ νέοι νὰ λιθαρίσουν,
» Καὶ τὰ μικρὰ παιδόπουλα νὰ μάσουν λουλουδάκια. » —
« Κ' οὐδ' εἰς χωριὸν κονεύω 'γὼ, κ' οὐδὲ εἰς κρύαν βρύσιν·
» Ἔρχοντ' ἡ μάννες γιὰ νερὸν, γνωρίζουν τὰ παιδιά των·
» Γνωρίζονται τ' ἀνδρόγυνα, καὶ χωρισμὸν δὲν ἔχουν. »

## XXVII.

# LE REFUS DE CHARON.

Pourquoi sont noires les montagnes? pourquoi sont-elles tristes? — Serait-ce que le vent les tourmente? Serait-ce que la pluie les bat? — Ce n'est point que le vent les tourmente; ce n'est point que la pluie les batte. — C'est que Charon (les) passe avec les morts. — Il fait aller les jeunes gens devant, les vieillards derrière, — et les tendres petits enfants rangés de file sur sa selle. — Les vieillards (le) prient, et les jeunes gens (le) supplient : — « O Charon, fais halte près de quelque village : au bord de quelque fraîche fontaine : — les vieillards boiront; les jeunes gens joueront au disque; — et les tout petits enfants cueilleront des fleurs. » — « Je ne fais halte près d'aucun village; au bord d'aucune fraîche fontaine; — les mères (qui) viendraient chercher de l'eau reconnaîtraient leurs enfants; — les maris et les femmes se reconnaîtraient, et il ne serait plus possible de les séparer. »

# ΜΕΡΟΣ ΤΡΙΤΟΝ.

## ΤΡΑΓΟΥΔΙΑ ΟΙΚΙΑΚΑ.

# TROISIÈME PARTIE.

## CHANSONS
### AFFECTÉES A DIVERS USAGES
### DE LA VIE DOMESTIQUE.

# TROISIÈME PARTIE.

## CHANSONS

APPROPRIÉES A DIVERS USAGES

DE LA VIE DOMESTIQUE.

# CHANSONS NUPTIALES.

## ARGUMENT.

Il y a, comme je l'ai dit ailleurs, dans chaque village de la Grèce, une multitude de chants populaires exclusivement appropriés aux diverses cérémonies du mariage. Ces cérémonies sont à peu près partout les mêmes, et ont partout des chansons qui y sont spécialement appropriées, et qui varient de canton à canton, de province à province, de sorte qu'elles formeraient à elles seules un recueil volumineux. Les échantillons suivants de cette riche branche de la poésie populaire des Grecs appartiennent tous à la Thessalie.

On chante le premier la veille du mariage, dans la maison de la fiancée, pendant que ses jeunes compagnes la peignent et lui nattent les cheveux.

Le second se chante au moment où la fiancée quitte la maison paternelle, pour se rendre, avec son cortège, à l'église, et de là chez son mari. C'est proprement l'adieu de la fiancée à ses voisins et à ses proches : le morceau est assez remarquable, tant pour le sentiment, que pour l'expression. Par ces trois verres de breuvage amer qu'elle laisse à sa mère, en la quittant, la jeune fiancée fait allusion aux regrets dont elle sent bien

qu'elle va être l'objet pour cette tendre mere, surtout à certaines heures et certains jours où elle était plus particulièrement l'objet de ses soins.

Arrivée dans la maison de son époux, la nouvelle mariée y reste voilée jusqu'au moment où tout le monde se met à table. Alors celui qui porte le titre et remplit les fonctions de paranymphe lui détache son voile; et c'est pendant cette cérémonie que les convives et assistants chantent le troisième morceau, dont le motif est d'avertir la jeune épouse des travaux et des devoirs qui l'attendent dans sa nouvelle position.

Le quatrième et cinquième morceau n'ont, je crois, pas de destination spéciale dans l'ensemble des cérémonies nuptiales : ils se chantent seulement aux danses qui ont lieu à la suite de la noce.

## ΤΡΑΓΩΔΙΑΙ ΤΟΥ ΛΑΜΠΡΟΥ

### A'

Ἀπὸ τῆς ὀροφῆς τρίζει
δολερὸν ἦχον ἀγάπη
Καὶ οἱ πλεξοῦδες τῆς νυκτὸς χύνουνται ροαί,
Ἀγάπη ἀλήθεια μέσα βράδυν εἰς τὰ
Ἀγάπη ράβδον ῥιπτάρει
Καὶ μέσα ἔφερε τοὺς φόβους σας.

### B'

# ΤΡΑΓΟΥΔΙΑ ΤΟΥ ΓΑΜΟΥ.

### Α'.

Ἀπὸ τὰ τρίκορφα βουνὰ
Ἱεράκι ἔσυρε λαλιά·
» Πάψετ', ἀέρες, πάψετε
» Ἀπόψε κ' ἄλλην μιὰν βραδιά·
» Ἀγώρου γάμος γένεται,
» Κόρη ξανθὴ πανδρεύεται.

### Β'.

Ἀφίνω 'γειὰν 'ς τὸν μαχαλᾶν, καὶ 'γειὰν 'ς τοὺς ἐδικούς μου·
Ἀφίνω καὶ 'ς τὴν μάνναν μου τρία ὑαλιὰ φαρμάκι·
Τὄνα νὰ πίνῃ τὸ ταχύ, τ' ἄλλο τὸ μεσημέρι,
Τὸ τρίτον, τὸ φαρμακερὸν, ταῖς 'πίσημαις ἡμέραις.

# CHANSONS NUPTIALES.

## I.

(Du haut) des montagnes à triple cime, — un épervier a parlé : — « Calmez-vous, vents; calmez-vous, — pour ce soir et demain soir. — La noce d'un jeune garçon se fête ; — une fille blonde se marie.

## II.

Je laisse le bonjour à mon voisinage, le bonjour à mes proches ; — et à ma mère, je laisse trois flacons d'amertume : — du premier, elle en boira le matin; du second à midi ; — et le troisième, le plus amer, sera pour les jours de fête.

## Γ'.

Ἡ περιστεροῦλα, ἡ νύφη μας
Κάθεται 'ς τὸν πόρον, καὶ τραγουδᾷ·
Κ' οὐδὲ νεὸν φοβᾶται, οὐδ' ἄγωρον,
Μόν τὴν ἀνδραδέρφην τὴν πύρινην,
Ὁποῦ τὴν σηκόνει πολλὰ ταχύ·
« Σήκου, κυρὰ νύφη, ὅτ' ἔφεξε.
» Πότε θὰ ζυμώσῃς ἐννεὰ ψωμιά;
» Νὰ ξεπροβοδήσῃς ἐννεὰ βοσκοὺς,
» Καὶ νὰ καρτερέσῃς ἄλλους ἐννεά; »

### III.

Notre petite colombe de bru, — va s'asseoir, en chantant, le long du chemin; — et ne craint ni garçon, ni jeune homme. — Elle ne craint que sa belle-sœur, cette (belle-sœur) ardente (à l'ouvrage), — qui la fait lever matin : — « Levez-vous, dame la bru; car il fait jour. — Quand (donc) les ferez-vous (ces) neuf pains, — qu'il faut envoyer à neuf bergers, — en attendant les neuf autres? »

## Δ'.

Ὅλες ἡ μελαχροινὲς κ' ἡ μαυρομάτες,
  Μὲ ταῖς ἐλεαῖς γεμάτες,
Ὅλες φιλὶ μοῦ δώσανε· καὶ μιὰ δέν μοῦ τὸ δίνει·
  Πολὺν καϋμὸν μ' ἀφίνει.
Εἰς βουνὸν θέλ' ἀναιβῶ, νὰ κάμω κῆπον·
  Ἐκεῖ νὰ στήσω κῆπον,
Κῆπον καὶ παράκηπον, κ' ὡραιὸν ἀμπέλι·
  Καὶ θύραν νὰ ἐμβαίνῃ.
Νά 'ρχωνται ἡ εὔμορφες, νὰ τρῶν σταφύλια,
  Μὲ φίλημα 'ς τὰ χείλια.
Νά ταις, ὅλες ἔρχονται ἡ μαυρομάτες,
  Ὅλαις ἀνάθεμά ταις!
Τὸν δραγάτην φώναξαν· «Δός μας σταφύλια,
  «Καὶ φίλει μας 'ς τὰ χείλια.»
«Βγάλτε τὰ παπούτσια σας κ' ἐμβᾶτε μέσα,
  «Μέσα καὶ παραμέσα.
» Θέλῃς μῆλον ἔπαρε, θέλῃς κυδῶνι·
  » Κανεὶς δὲν σᾶς μαλώνει·
» Θέλῃς μοσγοστάφυλον, θέλῃς παρμάκι,
  » Γιὰ τὴν γλυκειὰν ἀγάπη.»

## IV.

Toutes les brunes et les (belles) aux yeux noirs, — (aux joues) pleines de petits signes, — toutes m'ont donné un baiser; mais l'une (d'elles) ne m'en donne pas, — (et) me laisse (en) grand chagrin. — Je veux monter sur la colline, (pour y) faire un jardin, — y planter un jardin — et un verger, avec une jolie vigne, — et une porte pour entrer. — Les belles (y) viendront manger du raisin, — avec le baiser sur les lèvres. — Elles viendront toutes, les (belles) aux yeux noirs, — toutes (pour mon tourment), que Dieu les confonde ! — (Elles sont venues), ont appelé le jardinier : « Jardinier, donne-nous du raisin, — et baise-nous sur les lèvres. » — « (Belles), ôtez vos chaussures, et entrez ici, — ici, tout au milieu. — Voulez-vous des pommes? prenez-en; voulez-vous du coing? — personne ne vous le disputera. — Voulez-vous du raisin muscat, du raisin de Corinthe? — (Prenez encore, c'est) pour le tendre amour.

## Ε΄.

Ἐβγᾶτ', ἀγώρια, 'ς τὸν χορὸν, κοράσια, 'ς τὰ τραγούδια,
Νὰ ἰδῆτε καὶ νὰ μάθετε, πῶς πιάνετ' ἡ ἀγάπη.
Ἀπὸ τὰ μάτια πιάνεται, 'ς τὰ χείλια καταιβαίνει,
Κ' ἀπὸ τὰ χείλια χύνεται, καὶ 'ς τὴν καρδιὰν ῥιζόνει.

## V.

Jeunes garçons, venez danser; jeunes filles, venez chanter : — venez voir, venez apprendre comment se prend l'amour. — Il se prend par les yeux, il descend sur les lèvres; — des lèvres il se glisse dans le cœur, et dans le cœur il prend racine.

# CHANSONS

## POUR DIVERSES FÊTES DE L'ANNÉE.

---

### ARGUMENT.

J'ai parlé, dans l'introduction, de ces chansons de la saint Basile, ou du premier jour de l'an, et de celles du premier mars, que des troupes de jeunes gens chantent dans les maisons où ils vont demander des étrennes, à ces deux époques de l'année. Les huit morceaux qui suivent appartiennent à cette classe de chansons, et peuvent en être regardés comme des échantillons.

Le premier morceau de huit vers, et que je crois complet, est un chant en l'honneur de saint Basile lui-même. Je ne sais si l'aventure miraculeuse sur laquelle il roule, a pour fondement quelque légende écrite, ou quelque tradition orale. Mais, dans tous les cas, il est curieux pour la rudesse familière du ton et du langage.

Le second morceau est celui que l'on chante en s'adressant au maître de la maison : il n'est pas complet dans le texte; mais la traduction en présente l'ensemble.

C'est en l'honneur de la maîtresse de la maison, que se chante le troisième morceau : il s'y trouve une la-

cune que j'ai été obligé de laisser aussi dans la traduction, faute de donnée, même vague, sur le sens et le motif des vers qui manquent.

Lorsqu'il y a, dans la maison, un jeune homme déja assez avancé dans ses études pour mériter le titre de docte, de lettré, on chante pour lui le quatrième morceau. Il s'y trouve des lacunes, comme dans les deux précédents, mais ici j'ai pu donner le sens, et même, à peu de chose près, le sens littéral des passages manquants. Ce morceau est celui des huit compris sous cet argument, dans lequel il y a le plus d'imagination, et le mélange le plus piquant de naïveté et de bizarrerie.

Les quatre vers subséquents se chantent dans une maison où l'on sait qu'il y a quelqu'un d'absent. C'est une espèce de chant affectueux de condoléance, par lequel on s'associe spontanément à des regrets que l'on est censé avoir interrompus un moment.

Je ne sais point en quelle occasion particulière on chante les six vers dont se compose le sixième morceau : l'imagination en est fort gracieuse.

Tous ces morceaux appartiennent à la partie de la Thessalie la plus voisine des côtes, et probablement à beaucoup d'autres localités de la même province : mais je ne crois pas qu'ils soient chantés hors de ses limites. Je sais du moins qu'en Épire et en Acarnanie, ce sont d'autres chansons que l'on chante dans les occasions pour lesquelles celles-ci sont faites.

Il me reste un mot à dire des deux derniers mor-

ceaux. L'un, qui est agréable et complet, se chante dans le Valtos, le premier mars ; enfin les sept vers du huitième morceau sont le commencement d'une chanson charmante sur le retour de l'hirondelle ; chanson extrêmement populaire dans la Grèce entière, et dont on a le type dans des morceaux de très-ancienne poésie grecque dont j'ai parlé ailleurs.

# ΤΡΑΓΟΥΔΙΑ
ΔΙΑΦΟΡΩΝ ΕΟΡΤΩΝ ΤΟΥ ΧΡΟΝΟΥ.

Α΄.

Ἅγιος Βασίλης ἔρχεται ἀπὸ τὴν Καισαρείαν·
Βαστᾷ χαλκῶν 'ποδήματα, καὶ σιδερένια μάτια.
« Βασίλη μ', πόθεν ἔρχεσαι, καὶ πόθεν καταιβαίνεις; »—
« Ἀπὸ τὸν δάσκαλ' ἔρχομαι, 'ς τὴν μάνναν μου παγαίνω. »—
« Ἂν ἔρχεσ' ἀπ' τὸν δάσκαλον, 'πέ μας τὴν ἄλφα βῆτα. »
'Σ τὴν πατερίτσ' ἀκούμπησε, νὰ 'πῇ τὴν ἄλφα βῆτα,
Κ' ἡ πατερίτσα ἦταν χλωρὴ, κι' ἀχάμησε κλονάρι,
Κλονάρι χρυσοκλόναρον, κ' ἀργυροκεντημένον.

# CHANSONS

## POUR DIVERSES FÊTES DE L'ANNÉE.

### I.

Saint Basile vient de Césarée : — il porte des souliers de bronze, un vêtement de fer. — « Saint Basile d'où viens-tu, et où vas-tu ? » — « Je viens de l'école, et m'en vais chez ma mère. » — « Si tu viens de l'école, dis-nous ton A, B, C. » — Il s'est appuyé sur sa crosse, pour dire son A, B, C ; — et sa crosse a verdoyé, elle a poussé une branche, — une branche à rameaux d'or, (à feuilles) brodées d'argent.

Β'.

Ἀφέντη μου, ἀφέντη μου, καὶ τρεῖς βολαῖς ἀφέντη,
Πρῶτα σ' ἐτίμησ' ὁ Θεός, κ' ὕστερ' ὁ κόσμος ὅλος·
Σ' ἐτίμησε κ' ὁ Βασιλεᾶς................
............................

Κ' αὐτὰ τὰ κοσκινίσματα κέρνα τὰ παλληκάρια,
Κέρνα τ', ἀφέντη μ', κέρνα τα..........
............................

Πολλά 'παμεν κ' αὐτὸν τὸν νεόν, ἂς 'ποῦμεν πέσιμά του·
Νὰ ζήση χίλιαις Πασχαλιαῖς, καὶ δυὸ χιλιάδαις Φῶτα,
Ν' ἀσπρίση σὰν τὸν Ὄλυμπον, σὰν τ' ἄσπρον περιστέρι.

Γ'.

Κυρὰ χρυσῆ τὴν κυριακήν, κ' ἀργύρω τὴν δευτέραν,
Σὰν ἔβανες νὰ στολισθῆς ἀπ' τὸ ταχ' ὡς τὸ γεῦμα,
Βάνεις τὸν ἥλιον πρόσωπον, καὶ τὸ φεγγάρι στῆθι,
............................

Πολλά 'παμεν κ' αὐτὴν τὴν νεάν, ἂς 'ποῦμεν πέσιμά της·
Νὰ ζήση χίλιαις Πασχαλιαῖς, καὶ δυὸ χιλιάδαις Φῶτα,
Ν' ἀσπρίση σὰν τὸν Ὄλυμπον, σὰν τ' ἄσπρον περιστέρι.

## II.

Mon maître, ô mon maître, et trois fois (mon) maître, — Dieu d'abord t'a honoré, et après lui, le monde entier. — L'empereur aussi t'a honoré, [ il t'a fait son trésorier : — c'est toi qui lui passes au crible les pièces d'or : — c'est toi qui lui mondes les pièces d'argent. ] — Des criblures fais-en don aux jeunes braves : — regale-les-en, mon maître, regale-les. — (Mais) nous en avons dit assez au jeune (maître); — disons, pour conclure : — Puisse-t-il vivre mille Pâques et deux mille Épiphanies ! — devenir chenu comme le mont Olympe, comme un pigeon blanc !

## III.

O dame (vêtue) d'or le dimanche, et d'argent le lundi, — quand tu te mets à te parer, (cela dure) du matin jusqu'à midi : — tu te mets le soleil au visage, la lune sur la poitrine........
..................................................
(Mais) nous en avons dit assez à la jeune dame : disons, pour finir : — Puisse-t-elle vivre mille Pâques, et deux mille Épiphanies ! — Puisse-t-elle devenir chenue comme l'Olympe, comme une colombe blanche !

Δ'.

Γραμματικὲ, γραμματικὲ, γραμματικὲ, καὶ ψάλτη,
Τὸν οὐρανὸν ἔχεις χαρτὶ, τὴν θάλασσαν μελάνι,
Κ' ἂν ἔγραφες, κ' ἂν ξέγραφες, τὴν δόλαιαν τὴν ἀγάπην,
. . . . . . . . . . . . . . . . . . . . . . . . . . . . . . . . .
. . . . . . . . . . . . . . . . . . . . . . . . . . . . . . . . .
Διαλαλητάδαις ἔβαζες σ' ὅλα τὰ καδιλίκια·
« Ποιὰ εἶναι ἄξια καὶ καλὴ τὰ ροῦχά μου νὰ πλύνῃ;» —
. . . . . . . . . . . . . . . . . . . . . . . . . . . . . . . . .
. . . . . . . . . . . . . . . . . . . . . . . . . . . . . . . . .
« Ἐγώ 'μαι ἄξια καὶ καλὴ τὰ ροῦχά σου νὰ πλύνω·
» Βάζω τὸ δάκρυ μου θερμὸν, τὸ σάλι μου σαπούνι,
» Τὴν φλόγα τῆς καρδίας μου ἥλιον νὰ τὰ στεγνώσω.»

Ε'.

Ξενιτευμένον μου πουλὶ καὶ παραπονεμένον,
Ἡ ξενιτεια σὲ χαίρεται, κ' ἐγώ 'χω τὸν καϋμόν σου.
Νὰ στείλω μῆλον σέπεται, κυδῶνι, μαραγγιάζει·
Νὰ στείλω καὶ τὸ δάκρυ μου σ' ἕνα χρυσὸν μαντύλι.

## IV.

Étudiant, étudiant, étudiant et chantre, — tu as le ciel pour papier, la mer pour encre; — et en écrivant et récrivant à ta pauvre maîtresse, — [les mains t'ont tremblé; tu as répandu l'encre, — et l'encre a taché tes vêtements.] — Et tu as envoyé des hérauts dans tous les Cadiliks : — « Quelle est celle qui saura, qui voudra laver mes habits? » — [Et ta pauvre amante, en entendant le héraut, a dit:] — « C'est moi qui saurai, c'est moi qui veux laver tes habits : — mes larmes seront la lessive, ma salive le savon, — et le feu de mon cœur le soleil pour les sécher.

## V.

O mon oiseau dépaysé, oiseau chéri; — la terre étrangère jouit de toi, et moi j'ai la douleur de ton absence. — Tiens! prends cette pomme ridée, ce coing flétri : — tiens! je t'envoie aussi de mes larmes dans ce mouchoir d'or.

## ϛ'.

Ἀφέντη μου 'ς τὰ σπήτια σου χρυσῆ κανδῆλα φέγγει,
Φέγγει τοὺς ξένους νὰ δειπνοῦν, τοὺς ξένους νὰ πλαγιάζουν,
Φέγγει καὶ τὴν καλούδαν σου, νὰ στρώνῃ νὰ κοιμᾶσαι,
Νὰ στρώνῃ 'ς τὰ τριαντάφυλλα, νὰ πέφτῃς 'ς τὰ μιμίτσια.
Νὰ πέφτουν τ' ἄνθ' ἀπάνω σου, τὰ μῆλα 'ς τὴν ποδιά σου,
Καὶ τὰ κορφολογίσματα τριγύρω 'ς τὸν λαιμόν σου.

~~~~~~~~~~

## Ζ'.

Κυρά μου, τὸν υἱόκαν σου, κυρά, τὸν ἀκριβόν σου,
Πέντε μικρὲς τὸν ἀγαποῦν, καὶ δεκοχτὼ μεγάλες·
Καὶ μιὰ τῆς ἄλλης ἔλεγε, καὶ μιὰ τῆς ἄλλης λέγει·
Ἐλᾶτε, κ' ἂς τὸν πάρωμε κομπὶ καὶ δακτυλίδι·
Τὸ δακτυλίδι νὰ φορῇ, καὶ τὸ κομπὶ νὰ παίζῃ.
Νὰ περπατῇ, νὰ χαίρεται 'ς τοὺς κάμπους καβαλλάρης.
'Σ τοὺς κάμπους πιάνει τοὺς λαγούς, ςὰ πλάγια τὰ περδίκια,
Κ' αὐτοῦ 'ς τὰ στρεφολάγκαδα πιάνει τρί' ἀλαφομόσχια.
Τὄνα τὸ πάϊ τῆς μάννας του, τ' ἄλλο τῆς ἀδερφῆς του,
Τὸ τρίτον, τὸ καλλίτερον, τῆς ἀγαπητικῆς του.
Ἐδῶ ποῦ τραγουδήσαμεν, πέτρα νὰ μὴ ῥαγίσῃ,
Κ' ὁ οἰκοκύρης τοῦ σπητιοῦ χρόνους πολλοὺς νὰ ζήσῃ,
Νὰ ζήσῃ χρόνους ἑκατόν, καὶ νὰ τοὺς ἀπεράσῃ,
Κ' ἀπὸ τοὺς ἑκατὸν κ' ἐμπρός, ν' ἀσπρίσῃ, νὰ γεράσῃ!

~~~~~~~~~~

## VI.

O mon maître, dans tes maisons brille une chandelle d'or : — elle éclaire les étrangers au souper, les étrangers au coucher : — elle éclaire ta gentille amie, pour te faire le lit où tu dors ; — un lit entre les violettes et les roses, — où les fleurs et les fruits tombent d'en haut, dans le pan de ton habit.

## VII.

O dame, ma dame, ton fils, ton chéri, — il y a cinq petites et dix-huit grandes qui l'aiment. — Et elles se sont dit l'une à l'autre, l'une à l'autre elles se disent : — « Allons ! achetons-lui un bouton et un anneau : — l'anneau il le portera, avec le bouton il jouera, — quand il se promenera, quand il se divertira à cheval par les champs. » — Dans les champs il prend des lièvres, sur les pentes des perdrix, — et dans les vallées tortueuses il prend trois faons. — Il envoie le premier à sa mère, l'autre à sa sœur, — et le troisième, le plus joli, à sa maîtresse. — Que là où nous avons chanté, il n'y ait pas une pierre qui se fende : — et puisse le maître de la maison vivre beaucoup d'années ! — puisse-t-il vivre cent ans et les passer, — et, les cent ans passés, blanchir et vieillir !

Η'.

Χελιδόνα ἔρχεται
Ἀπ' τὴν ἄσπρην θάλασσαν·
Κάθησε καὶ λάλησε·
« Μάρτη, μάρτη μου καλὲ,
» Καὶ φλεβάρη φλιβερὲ,
» Κ' ἂν χιονίσῃς, κ' ἂν ποντίσῃς,
» Πάλε ἄνοιξιν μυρίζεις.

. . . . . . . . . . . . . . . . . .

## VIII.

L'hirondelle est arrivée — de (par de là) la mer blanche. — Elle s'est posée, elle a chanté : — « O mars, mon bon mois de mars, — et toi, triste février, — tout neigeux et pluvieux que tu es, — toujours sens-tu le printemps. —

. . . . . . . . . . . . . . . . . . . . . . . . . . . . . . . . . . . . . . . .

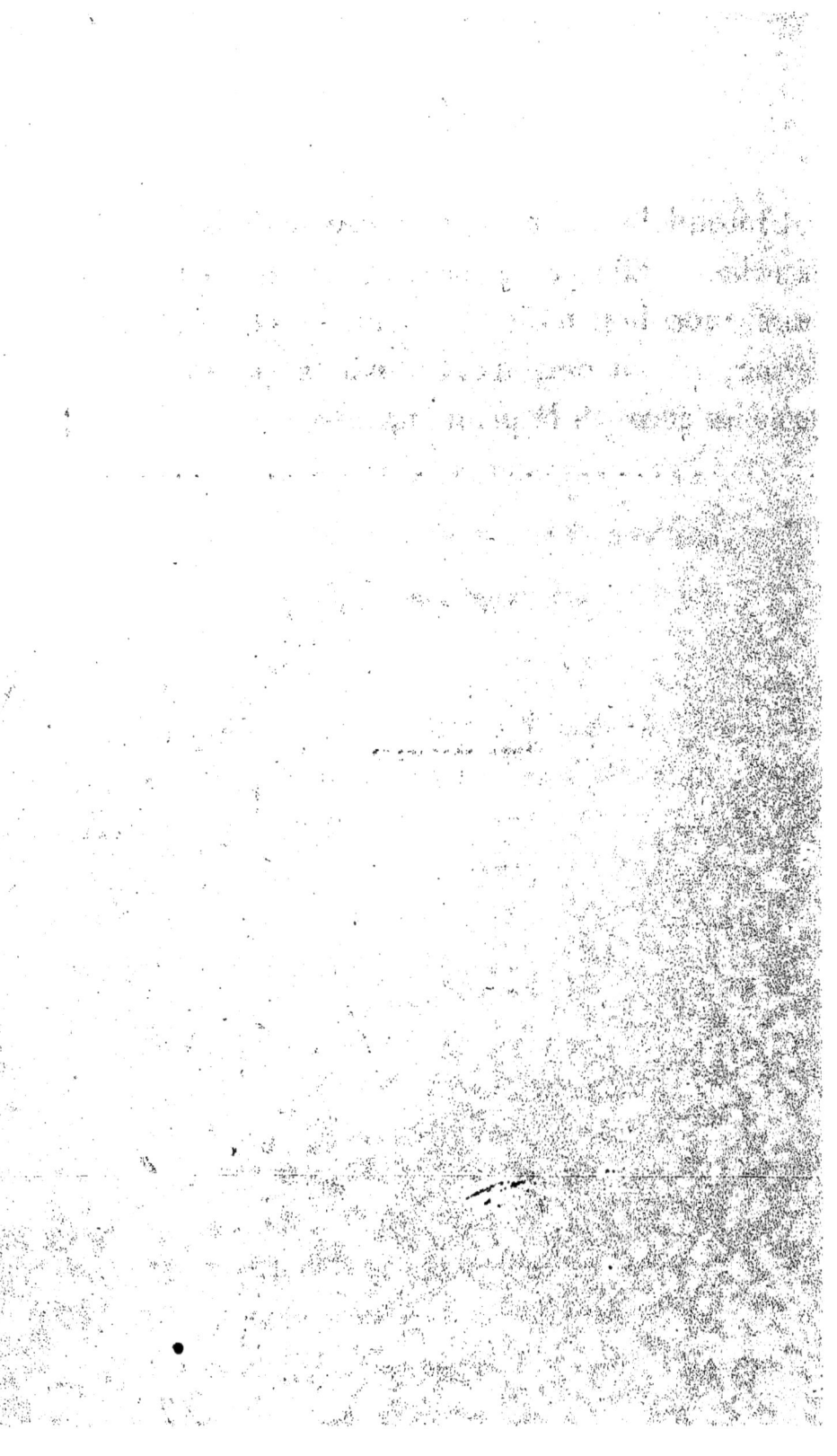

# MYRIOLOGUES.

### ARGUMENT.

D'après ce que j'ai dit des myriologues en général, dans l'introduction à ce recueil, on présume aisément combien j'aurais désiré pouvoir donner quelques exemples de ce genre de composition, ou, pour mieux dire, d'improvisation. Mais on a dû voir aussi que c'est, par la nature même des choses, celle de toutes les branches de la poésie populaire des Grecs, dont il doit être le plus difficile de recueillir des morceaux. Il n'y a peut-être pas un homme élevé dans les contrées montagneuses de la Grèce, qui n'ait eu l'occasion d'entendre, au moins une fois en sa vie, quelque chose de singulier et de frappant en ce genre. Mais il n'y en a peut-être pas un non plus à qui l'idée soit jamais venue que ces effusions poétiques de la douleur pussent être de quelque intérêt hors du lieu et du moment qui les inspirent. C'est donc en vain que j'ai cherché à me procurer quelques myriologues complets : tout ce que j'ai pu recueillir de ces sortes de pièces se borne à deux fragments de quatre vers chacun qui heureusement ont un certain caractère, et peuvent aider à se faire une idée du plus vrai, du

plus poétique et du plus populaire de tous les genres d'improvisation.

De ces deux fragments, le premier appartient à un myriologue prononcé à Iannina par une dame turque de haute condition qui avait perdu son fils, sur le Danube, dans la guerre entre les Turks et les Russes, de 1786 à 1792. Que si quelqu'un s'étonnait de voir une dame turque faire un myriologue, et le faire en grec, il n'aurait qu'à se rappeler qu'en Épire, presque toutes les femmes turques sont des grecques devenues musulmanes, mais qui, du reste, n'ont oublié ni les usages, ni la langue de leur nation.

L'autre est le commencement d'un myriologue improvisé par une dame de Zagori, dans le Pinde, sur la mort de son époux. Cette femme était une personne remarquable par l'élévation de son caractère, par la gravité de ses mœurs et la force de ses affections. Elle avait deux fils dont j'ai connu l'un à Paris; tous les deux étaient absents lorsque leur père mourut, le plus jeune se trouvant en Valachie, et l'aîné à Constantinople. Le myriologue dont ces quatre vers font partie n'en avait pas, en tout, plus de seize ou de dix-huit. Mais telle fut la véhémence et la chaleur du transport dans lequel la veuve éplorée l'improvisa et le chanta, qu'elle tomba, au dernier vers, évanouie de fatigue et d'émotion.

# ΜΥΡΙΟΛΟΓΙΑ.

### Α΄.

Τί χάλευες; τί γύρευες 'ς τὴν ἔρημην τὴν Δούναν;
Χορτάριασαν ἡ θύρες σου, ἐρήμωσ' ἡ αὐλή σου·
Κλαίουν τ' ἀχούρια γι' ἄλογα, τὰ σπήτια σου γι' ἀγάδαις·
Κλαίει κ' ὁ μαῦρος χοτσερὲς γιὰ κρίσαις, γιὰ δαυάδαις.

### Β΄.

Χάρου τὸν κόσμον, χάρου τον, χάρου καὶ τὴν ἡμέραν·
. . . . . . . . . . . . . . . . . . . . . . . . . . . . . . . . . . . . .
Ἰάννη μου, γένε σύγνεφον, καὶ σχίσε τὸν ἀέρα·
Καὶ σύ, μικρέ μου Κωνσταντῆ, σὰν χελιδόνι πέτα·
Ἀπὸ τὴν Δοῦναν πέτα σύ, κ' ὁ Ἰάννης ἀπ' τὴν πόλιν.

# MYRIOLOGUES.

### I.

Qu'allais-tu chercher, que demandais-tu à ce terrible Danube? — L'herbe a poussé sur (le seuil de) tes portes; ta cour est devenue déserte. — Tes écuries pleurent tes chevaux; ta demeure les agas; — et ton morne tribunal pleure les procès et les sentences...............................

### II.

Jouis de ce monde, jouis-en; jouis de ce jour (encore :) — [demain tu seras sous terre, et il n'y aura plus de jour pour toi.] — O mon (fils) Jean, fais-toi nuage et fends l'air; — et toi, mon petit Constantin, vole comme une hirondelle; — vole du Danube (ici), et toi, Jean, (reviens) de Constantinople; [venez tous dire adieu à votre père]...
..............................................

## ΜΕΡΟΣ ΤΕΤΑΡΤΟΝ.

## ΔΙΣΤΙΧΑ ΤΡΑΓΟΥΔΑΚΙΑ.

# QUATRIEME PARTIE.

## CHANSONS ROMANESQUES.

DISTIQUES CHANTÉS DANS LES ILES DE L'ARCHIPEL
ET DANS LES VILLES.

# QUATRIÈME PARTIE

## Mesures Répressives

# DISTIQUES.

### ARGUMENT.

Après ce que j'ai dit, dans l'introduction, du genre de chansons dont se compose la section suivante, il n'y a pas lieu à en parler longuement ici. L'on sait déja que ces sortes de pièces ne présentent pas les mêmes difficultés que les autres, n'exigent point les mêmes éclaircissements, et n'ont pas non plus le même droit à l'attention et à la curiosité du lecteur. Elles ne sont toutefois ni déplacées, ni superflues dans ce recueil. Outre qu'il s'y trouve çà et là des pensées ingénieuses rendues avec bonheur, des sentiments délicats exprimés avec grace, et des saillies agréables d'imagination, elles appartiennent en commun à une branche réellement distincte de la poésie populaire des Grecs, et ont toutes plus ou moins, soit dans l'expression, soit dans la pensée, quelque chose de particulier, qui caractérise bien la population grecque des îles et des côtes maritimes, par opposition à celle de l'intérieur du continent et surtout des montagnes.

Quelques-uns des cinquante ou soixante distiques qui suivent ont déja été imprimés dans des ouvrages

d'où je les ai tirés; mais la plupart sont inédits, et ont été recueillis immédiatement de la bouche des Grecs de Constantinople, de Smyrne, de Scio, des îles Ioniennes et de Iannina : c'est à cette dernière localité qu'appartient la majorité de ceux où il y a quelque chose de piquant ou de gracieux.

# ΔΙΣΤΙΧΑ.

### Α'.

Θὰ πάρω κάμπον καὶ βουνά, τ' ἀγρίμια νὰ ρωτήσω,
Μήνα μ' εὑροῦν τὸ ἰατρικὸν γιὰ νὰ σὲ λησμονήσω·
Κ' ὁ κάμπος τί θὰ μὲ εἰπεῖ; φύγ'· ὅτι σὲ λυποῦμαι,
Καὶ τόσον μ' ἐφαρμάκωσες ποῦ δὲν μεταστολιοῦμαι.

### Β'.

Μιὰ τρίχ' ἀπ' τὰ μαλλάκια σου, τὰ μάτια μου νὰ ράψω,
Κ' ὅρκον σοῦ κάνω 'ς τὸν Θεόν, ἄλλην νὰ μὴν κυττάξω.

### Γ'.

Ὅταν σὲ συλλογίζομαι, τὸ αἷμά μου παγόνει,
Κ' ὁ νοῦς μου διασκορπίζεται σὰν τ' ἄχυρον 'ς τ' ἁλῶνι.

### Δ'.

Σηκόνομαι πολὺ ταχυά, νὰ πάρω τὸν ἀέρα,
Βρίσκω τὰ στήθη σ' ἀνοικτά, παντέχ' ὅτ' εἶν' ἡμέρα.

# DISTIQUES.

### 1.

Je parcourrai les monts et la campagne, pour demander aux animaux sauvages, — s'ils ne peuvent me trouver le remède pour faire que je t'oublie. — Et la campagne me dira : va-t'en, quel mal t'ai-je fait, — pour m'attrister au point que je ne puis recouvrer ma parure ?

### 2.

Un de tes cheveux! que je m'en couse les yeux; — et je te jure, par le ciel, de ne plus regarder d'autre femme.

### 3.

Quand je rêve à toi, mon sang se fige, — et mon esprit s'éparpille, comme la paille sur l'aire.

### 4.

Je me lève qu'il est encore nuit, pour aller prendre l'air; — je vois ton sein découvert, et me figure qu'il est jour.

ΔΙΣΤΙΧΑ

Ε'.

Καὶ τὰ τραγούδια λόγια 'ναι, τὰ λὲν οἱ παθιασμένοι·
Πάσχουν νὰ διώξουν τὸ κακόν· μὰ τὸ κακὸν δὲν 'βγαίνε

ς'.

Ξυπνῶ τὴν νύχτα, κ' ἐρωτῶ τ' ἄστρα μὲ τὴν ἀρράδα·
Τάχα τί κάμν' ὁ φίλος μου τώρα γιὰ παντοτράδα.

Ζ'.

Ὁπώ 'χ' ἀγάπην φαίνεται, πρασινοκυτρινίζει·
Χέρια, ποδάρια, τ' ὀρφανὸ τίποτε δὲν ὁρίζει.

Η'.

Στρέψε τὰ μάτια τὰ γλυκὰ, καὶ λυγογυρισμένα,
Ποῦ κάνουν τὰ πικρὰ γλυκὰ, καὶ τ' ἄγρια 'μερωμένα.

Θ'.

Νὰ εἶχα τὰ δυὸ τὰ χέρια μου κλειδιὰ μαλαγματένια,
Ν' ἄνοιγα τὴν καρδούλαν σου, ποῦ κλείσθη δι' ἐμένα.

## 5.

Les chansons ne sont que des mots : ceux qui souffrent (d'amour) les disent, — afin de chasser leur mal; mais le mal ne s'en va pas.

## 6.

Je m'éveille la nuit, et j'interroge les astres l'un après l'autre : — (oh!) que fait mon ami en cet instant, et à chacun de ses instants?

## 7.

Celui qui aime paraît tour à tour de la couleur de l'herbe et de celle du citron; — et le malheureux ne gouverne ni ses mains, ni ses pieds.

## 8.

Tourne-les vers moi ces yeux doux, ces yeux vainqueurs, — qui apprivoisent ce qui est sauvage, et rendent doux ce qui est amer.

## 9.

Si mes deux mains eussent été deux clefs d'or, — j'aurais ouvert ton cœur, maintenant fermé pour moi.

Ι'.

Τίς εἶναι σιδερόκαρδος νὰ σοῦ βαστᾷ τὸν πόνον,
Νὰ βλέπῃ τὸ κορμάκι σου 'σ τὸν μῆνα, καὶ 'σ τὸν χρόνον;

ΙΑ'.

Μὲ τὸ δικό σου τὸ φιλὶ 'σ τοὺς οὐρανοὺς πετάω,
Μὲ τοὺς ἀγγέλους κάθομαι, μ' αὐτοὺς κοβέντα κάνω.

ΙΒ'.

Ἤθελα νά εἶμαι 'σ τὰ βουνὰ, μ' ἀλάφια νὰ κοιμοῦμαι,
Καὶ τὸ δικόν σου τὸ κορμὶ νὰ μὴ τὸ συλλογιοῦμαι.

ΙΓ'.

Νἆχα τὰ στήθη μου ὑαλὶ, νά 'γλεπες τὴν καρδιά μου,
Πῶς εἶναι μαύρη κ' ἄλαλη γιὰ λόγου σου, κυρά μου!

ΙΔ'.

Τὰ γέλια μὲ τὰ κλάμματα, ἡ χαρὰ μὲ τὴν πρίκαν,
Εἰς μίαν ὥραν σπάρθηκαν, μαζὶ ἐγεννηθῆκαν.

10.

Quel est le cœur de fer capable de supporter la peine — de ne te voir qu'une fois l'an, ou qu'une fois le mois ?

11.

Grace à tes baisers, je vole dans les cieux ; — je séjourne parmi les anges et converse avec eux.

12.

Je voudrais être sur les montagnes, habiter avec les cerfs, — et ne jamais songer à toi.

13.

Je voudrais que ma poitrine fût de verre, pour que tu visses mon cœur, — comme il est triste et morne, ô ma dame, pour l'amour de toi !

14.

Les ris et les pleurs, la joie et la tristesse, — furent engendrés au même instant et naquirent ensemble.

ΙΕ'.

Εἶπαν τὰ μάτια τῆς καρδιᾶς· «καρδιά, γιατ' ἔχεις λύπη;»-
«Εἶσθε τυφλά; δὲν βλέπετε, ὁ φίλος σας σᾶς λείπει;»

ΙϚ'.

Ἡ μαυρισμένη μου καρδιὰ πολὺ παραπονεῖται,
Τί ἔκαμε τοῦ φίλου της, καὶ δὲν τὴν λεημονεῖται;

ΙΖ'.

Ὡς καὶ 'ς τὴν γῆν ὅπ' ἔφτυσα, κ' αὐτὴ δὲν μοῦ τὸ δέχθη
Μ' εἶπε· πῶς μ' ἐφαρμάκωσες ἀπ' τὸ πολὺ τὸ πάθι!

ΙΗ'.

Σύρε, ἰατρέ μου, σπῆτί σου· πάρε τὰ ἰατρικά σου·
Τὸ πάθ' ὁπό 'χω 'ς τὴν καρδιὰν δὲν γράφουν τὰ χαρτιά σου.
Δὲν εἶν' μαχαιροβαρετιὰ μὲ ἀλοιφὴν νὰ ἰάνῃ·
Τοῦτ' εἶναι πάθι 'ς τὴν καρδιάν, ὁποῦ θὰ μὲ ζουρλάνει.

ΙΘ'.

Ἔχεις δυὸ μάτια γαλανὰ σὰν τ' οὐρανοῦ τὸ ῥέγγι,
Ὡσὰν ἡ πούλια τὴν αὐγήν, τό 'να καὶ τ' ἄλλο φέγγει.

15.

Mes yeux ont dit à mon cœur : « O cœur, pourquoi as-tu du chagrin ? » — « Ah ! vous êtes donc aveugles, si vous ne savez pas que votre ami est absent ? »

16.

Mon pauvre cœur est en grande peine — de savoir ce qu'il a fait à son ami, pour n'en point obtenir de pitié.

17.

J'ai craché sur la terre, et la terre ne l'a point enduré. — Comme tu m'empoisonnes, me dit-elle, par l'excès de ton mal !

18.

Va, médecin, retourne chez toi, et emporte tes remèdes : — le mal que j'ai, tes livres n'en parlent pas. — Ce n'est point un coup de poignard à guérir avec du baume. — C'est un mal au fond du cœur, qui me rendra insensé.

19.

Tu as deux yeux bleus, deux yeux de la couleur du ciel, — qui brillent l'un et l'autre, comme les Pléiades au point du jour.

Κ'.

Κάνω καρδιὰν γιὰ τοὺς ἐχθροὺς, καὶ λέγω δὲν μ' ἐννοιάζει·
Κ' ἡ μαυρισμένη μου καρδιὰ κλαίει κ' ἀναστενάζει.

ΚΑ'.

Ἔρωτα, ταῖς σαΐταις σου νὰ ταῖς μαλαματώσης·
Γιατὶ δὲν ἄφηκες καρδιὰν νὰ μὴ τήνε λαβώσης.

ΚΒ'.

Τὰ μαῦρα μάτια τὴν αὐγὴν δὲν πρέπει νὰ κοιμοῦνται,
Μόνον νὰ κολακεύωνται, καὶ νὰ γλυκοφιλοῦνται.

ΚΓ'.

Μαῦρα μάτια 'ς τὸ ποτῆρι,
Γαλανὰ 'ς τὸ παραθύρι.

ΚΔ'.

Καλὰ μὲ τὸ ἐλέγανε, πῶς εἶσαι τὸ τυράννιο,
Κ' ἂν σ' ἀγαπήσω δυνατὰ, κάνεις με ν' ἀπαιθάνω.

ΚΕ'.

Τὸν ἔρωτα παρακαλῶ, νὰ κάμη εὐσπλαχνίαν,
Καὶ νὰ ἑνώσῃ δυὸ καρδιαῖς, καὶ νὰ ταῖς κάμῃ μίαν.

## 20.

Je me fais courage contre mes ennemis, et dis que je m'en moque; — mais mon triste cœur pleure et soupire.

## 21.

Amour, il faut que tu dores tes flèches; — car tu ne laisses point de cœur sans le blesser.

## 22.

Mal sied aux yeux noirs de dormir au point du jour; — mais bien d'être caressés et baisés.

## 23.

A table les yeux noirs; les bleus à la fenêtre.

## 24.

On me l'avait bien dit, que tu étais un tyran, — et que, si je t'aimais du fond du cœur, tu me ferais mourir.

## 25.

Je prie l'Amour de faire un acte de merci, — je le prie de confondre deux cœurs, de faire qu'ils ne soient plus qu'un.

## κϛ'.

Ἀγαπημένον μου πουλὶ, κ' ὡραῖόν μου ἱεράκι,
Ἡ ξενιτειὰ σὲ χαίρεται, κ' ἐγὼ πίνω φαρμάκι.

## κζ'.

Ἐμίσεψε τὸ γιασεμὶ, πάει τὸ κυπαρίσσι·
Δὲν ἔχω φίλον καρδιακὸν, νὰ πᾷ, νὰ τὸν γυρίσῃ.

## κη'.

Βασιλικὸς μυρίζ' ἐδῶ,
Καὶ περιβόλι δὲν θωρῶ·
Κάμμιὰ τὸ ἔχει 'σ τὰ βυζιὰ,
Κ' ἐβγάζει τέτοια μυρωδιά.

## κθ'.

Φεγγάρι μου λαμπρότατον, ζηλεύει σ' ἡ καρδιά μου,
Γιατὶ θωρεῖς τὸν ἀγαπῶ, κ' ἐμένα 'ναι μακρυά μου.

## λ'.

Μ' ἐφίλησες, κ' ἀῤῥώστησα, φίλει με γιὰ νὰ γιάνω·
Καὶ πάλι μεταφίλει με, μὴν πέσω κ' ἀπαιθάνω.

## 26.

Mon oiseau chéri, mon bel épervier; — les pays étrangers jouissent de toi; et moi, je bois le poison de l'absence.

## 27.

Mon jasmin est parti; mon cyprès s'en est allé; — et je n'ai point d'ami de cœur, pour aller le chercher, et le faire revenir.

## 28.

Il sent le basilic ici, — et je ne vois point de jardin; — c'est donc quelqu'une de vous qui l'a dans son sein, — pour rendre un tel parfum.

## 29.

O brillante lune, mon cœur est jaloux de toi : — tu vois celui que j'aime, et il est loin de moi!

## 30.

Tu m'as donné un baiser, et je suis devenu malade; donne-m'en un autre pour que je guérisse, — et un autre encore pour que je ne retombe point malade à mourir.

ΛΑ'.

Φεγγάρι, φεγγαράκι μου, φέγγε με νὰ περάσω·
Γιατὶ 'σ αὐτὴν τὴν γειτονιὰν τὸν νοῦν μου θὲ νὰ χάσω.

ΛΒ'.

Παρακαλῶ σε, μάτια μου, παρακαλιὰν μεγάλην·
Ἀπάνω 'σ τὴν ἀγάπην μας μὴν πᾶς νὰ κάμῃς ἄλλην.

ΛΓ'.

Μὴν ἀγαπήσῃς ἄνθρωπον, δίχως νὰ σ' ἀγαπήσῃ,
Κ' ἂν δὲν ἰδῇς τὰ μάτια του νὰ τρέχουν σὰν τὴν βρύση.

ΛΔ'.

Ὁ ξένος εἰς τὴν ξενιτειὰν σὰν τὸν ἀνθὸν ἀνθίζει,
Καὶ σὰν βασιλικὸς ἀνθεῖ· μ' ἀλήθεια δὲν μυρίζει.

ΛΕ.

Μιὰ μαύρη πέτρα τοῦ γιαλοῦ νὰ βάλλω προσκεφάλι·
Γιατὶ δὲν φταίει τὸ κορμὶ, μόν φταίει τὸ κεφάλι.

## 31.

O lune, chère lune, éclaire-moi pour que je passe à l'autre bord; — car, dans ce voisinage, je perdrais l'esprit.

## 32.

Je te fais une prière, une grande prière, ô ma vie; — par-dessus notre amour ne va pas en prendre un autre.

## 33.

N'aime point un homme, à moins qu'il ne t'aime; — et que tu ne voies ses yeux couler comme une fontaine.

## 34.

L'hôte en pays étranger peut bien fleurir, — fleurir comme le basilic; mais, à la vérité, point d'odeur.

## 35.

J'ai pris une pierre noire du rivage pour m'en faire un oreiller; — car ma tête seule a failli, et non pas mon corps.

ΛϚ'.

Μαῦρα μάτια καὶ μεγάλα
Ζυμωμένα μὲ τὸ γάλα.

ΛΖ'.

Ἀλλοί! δὲν μὲ λυπᾶσαι, δὲν μὲ σπλαχνίζεσαι·
Ἐγώ εἶμαι ν' ἀπαιθάνω, καὶ σὺ στολίζεσαι!

ΛΗ'.

Δὲν εἶσαι σὺ ποῦ μ' ἔλεγες, ἂν δὲν μ' ἰδῇς παιθαίνεις;
Τώρα μὲ βλέπεις κ' ἀπερνῶ, καὶ δὲν μοῦ συντυχαίνεις!

ΛΘ'.

Σὲ περιβόλ' ἐμβαίνω, κ' εὑρίσκω μιὰ μηλιὰ,
Τὰ μῆλα φορτωμένην, κ' ἀπάνω κοπελιά·
Λέγω της· ἔλα κάτω νὰ κάμωμε φιλιά!
Κ' ἐκείνη κόβγει μῆλα, καὶ μὲ πετροβολᾷ.

Μ'.

Θέλω νὰ γένω χρυσοχὸς, νὰ φθιάνω δακτυλίδια,
Νὰ περπατῶ, νὰ τὰ πουλῶ, διὰ μάτια καὶ διὰ φρύδια.

## 36.

(J'aime) les grands yeux noirs pétris de lait.

## 37.

Hélas! tu ne me plains pas, tu n'as point pitié de moi; — je vais mourir, et tu es à ta parure.

## 38.

N'est-ce pas toi qui me disais : « Je mourrais si je ne te voyais? » — Et maintenant je passe (devant toi), tu me vois, et tu ne me parles même pas!

## 39.

J'entre dans un verger; j'y trouve un pommier, — un pommier chargé de pommes, et dessus une jeune fille. — « Descends, » lui dis-je, « et faisons amitié. » — Mais elle cueille des pommes et m'en lapide.

## 40.

Je veux me faire orfèvre pour fabriquer des anneaux, — je voyagerai et les vendrai pour des yeux et des sourcils.

## ΜΑ΄.

Τὸ ἀηδονάκι ποῦ 'λειπε, κ' ἦτον ξενιτευμένον,
Ἦρθε τὸν ἦχον νὰ εἰπῇ, ποῦ ἦτον μαθεμένον.

## ΜΒ΄.

Ἀγάπη θέλει φρόνησιν, θέλει ταπεινοσύνην,
Θέλει λαγοῦ περπατησιὰν, ἀετοῦ γλιγωροσύνην.

## ΜΓ΄.

Σὰν ἡ φωτιὰ τοῦ πιπεριοῦ μ' ἔκαψε τὸ φιλί σου,
Κ' ὁ νοῦς μου τὰ βουνὰ κρατεῖ γιὰ πικομὴ δική σου.

## ΜΔ΄.

'Σ τὸ παραθύρ' ὅπ' εἶσαι σὺ, γαρουφαλιὰ δὲν πρέπει·
Γιατ' εἶσαι τὸ γαρούφαλον, κ' ὅπ' ἔχει μάτι', ἂς βλέπῃ.

## ΜΕ΄.

Ἔβγα 'ς τὸ παραθύρι νὰ ἰδῇς τὸν οὐρανὸν,
Πῶς παίζει τὸ φεγγάρι μὲ τὸν αὐγερινόν.

## ΜϚ΄.

Νυχτόνει, ξημερόνει, δὲν εἶναι βολετὸ,
Νὰ μὴ ἀναστενάξω, τὸ ἄχ! νὰ μὴν εἰπῶ.

## 41.

Le rossignol qui était absent, qui était en pays étranger, — est revenu chanter son air accoutumé.

## 42.

L'amour veut de la prudence; il veut de la soumission : — il veut la course agile du lièvre, et le vol rapide de l'aigle.

## 43.

Ton baiser me brûle comme le feu du poivre; — et mon esprit erre dans les montagnes, à cause de toi.

## 44.

A ta fenêtre, quand tu y es, pas n'est besoin de giroflées : — car c'est toi qui es la giroflée; quiconque a des yeux le verra.

## 45.

Viens à la fenêtre; viens voir, au ciel, — Orion et la lune badiner ensemble!

## 46.

Qu'il soit nuit, qu'il soit jour, il ne m'est pas possible — de ne pas soupirer, de ne pas dire : « hélas ! »

ΜΖ'.

Τὸν οὐρανὸν κάμνω χαρτὶ, τὴν θάλασσαν μελάνη,
Νὰ γράψω τὰ πεισματικὰ, καὶ πάλιν δὲν μὲ φθάνει.

ΜΗ'.

Ἴσως θαρρεῖς, ἂν μ' ἀρνηθῇς, πῶς θὲ νὰ κιτρινίσω,
Γαροφαλλάκι νὰ γενῶ, γιὰ νὰ σὲ δαιμονίσω.

ΜΘ'.

Κυπαρισσάκι μ' ὑψηλὸν, σκύψε νὰ σὲ λαλήσω·
Ἔχω δυὸ λόγια νὰ σ' εἰπῶ, κ' ἀπαὶ νὰ ξεψυχήσω.

Ν'.

Ποιὸς εἶδε τέτοιον πόλεμον, νὰ πολεμοῦν τὰ μάτια,
Δίχως μαχαίρια καὶ σπαθιὰ νὰ γένωνται κομμάτια;

ΝΑ'.

Μικρὴν, μικρὴν σ' ἀγάπησα, μεγάλην δὲν σ' ἐπῆρα·
Ὅμως θὰ ἔρθ' ἕνας καιρὸς, καὶ θὰ σὲ πάρω χήρα.

ΝΒ'.

Τέσσερα φύλλα 'χει ἡ καρδιὰ, τὰ δυὸ τά 'χεις παρμένα·
Καὶ τ' ἄλλα δυὸ μὲ τ' ἄφησες καμμένα, μαραμμένα.

## 47.

Je prends le ciel pour papier, la mer pour encre, — pour écriture tous mes dépits, et ce n'est point encore assez.

## 48.

Tu crois peut-être, si tu m'abandonnes, que je pâlirai, — que je jaunirai comme une giroflée, afin de te tourmenter.

## 49.

Mon haut cyprès, baisse-toi, que je te parle : — je n'ai que deux mots à te dire, puis à expirer.

## 50.

Qui vit jamais de combat où les yeux soient les combattants, — et où les blessures soient faites sans dague et sans épée ?

## 51.

Je t'ai aimée toute petite; et grande, je ne t'ai point obtenue. — Mais tu seras peut-être veuve un jour, et alors enfin à moi !

## 52.

Des quatre feuilles dont le cœur est formé, tu m'en as ravi deux; — les deux autres, tu me les as laissées brûlées et flétries.

ΝΓ'.

Ἀλλοίμονον! τὰ πάθη μου κάνεις νὰ μὴν τὰ πάθῃ,
Οὐδὲ καράβι 'σ τὸν γιαλὸν, οὐδὲ πουλὶ 'σ τὰ δάσῃ.

ΝΔ'.

Τί νὰ τὴν κάμω τὴν καρδιὰ, σὰν εἶναι πικραμμένη;
Μήτε χειμῶνα χαίρεται, μήτε τὸ καλοκαῖρι.

ΝΕ'.

Πέ το, κόρη, τὴν μάνναν σου νὰ κάμῃ κ' ἄλλην γέναν,
Νὰ κάψῃ κ' ἀλλουνοῦ καρδιὰν, ὡς ἔκαψεν ἐμένα.

53.

Las! que rien n'endure ce que j'endure, — ni vaisseau sur la côte, ni oiseau dans les bois!

54.

Hélas! que faire de mon cœur, triste comme il est? — qui n'a de joie, ni hiver, ni été.

55.

Dis, ô ma belle, dis à ta mère d'en mettre au monde une autre comme toi; — pour qu'il y ait au monde au moins un autre cœur consumé comme le mien.

# DISTIQUES

## RECUEILLIS A RHODES

### PAR M. AMBROISE FIRMIN DIDOT.

En lisant les épreuves des distiques que M. Fauriel vient de nous envoyer de Milan, je me suis félicité de pouvoir joindre à la collection publiée par notre savant ami, ceux que j'avais recueillis moi-même dans l'île de Rhodes, où je m'arrêtai quelques jours dans l'année 1817.

L'intérêt que les chants nationaux présentent généralement dans le recueil de M. Fauriel, soit pour l'étude de la langue, soit comme monuments historiques, m'a fait regretter vivement de n'avoir pas attaché assez d'importance à recueillir tous ceux qui se sont conservés dans les diverses parties de la Grèce que j'ai parcourues. Leur recherche m'eût été rendue très-facile par les relations que le nom de Coray, dont je m'honore d'avoir été long-temps le disciple, m'avait procurées, avec ce que la Grèce comptait alors d'hommes les plus distingués, Oikonomos, Bambas, Bardalakos, Koumas, Théophile, et parmi ceux pour qui je conserve la plus vive reconnaissance, le patriarche de

Constantinople, Cyrille (1), qui fut l'une des premières victimes immolées à la liberté de la Grèce.

## OBSERVATIONS

### SUR LES DISTIQUES N<sup>os</sup> 1 et 2.

Ces distiques se trouvent déjà insérés parmi ceux de M. Fauriel, n°s 34 et 22; mais ils offrent ici des variantes qui m'ont semblé préférables.

On y doit remarquer la vive expression de cet amour pour la patrie, qui fait paraître aux yeux du Grec comme un être malheureux celui qui s'en trouve éloigné; ce sentiment se rencontre plusieurs fois dans le recueil des chants populaires, et il forme, en effet, une des principales distinctions du caractère grec, puisque, même sous le joug des Turcs, ce peuple a conservé pour sa patrie le même attachement qu'il lui portait aux plus beaux siècles de sa gloire.

### DISTIQUE N° 3.

Ce distique présente la même idée que celui n° 46 de M. Fauriel; mais il est ici exprimé d'une manière plus heureuse.

---

(1) Ce respectable vieillard eut la bonté de me donner une lettre encyclique pour tous les prêtres, évêques et archevêques de la Grèce; mais je n'eus presque jamais occasion d'en faire usage, le nom de Coray était pour moi une sorte de talisman qui me faisait accueillir avec empressement. Chacun voulait apprendre de moi quelques détails sur un homme aussi vertueux à qui la Grèce est en partie redevable de son affranchissement du joug de l'ignorance et de la barbarie.

### DISTIQUE N° 4.

Je me rappelle qu'après avoir dansé la Romeika toute une soirée à Rhodes, parmi les vers que l'on chanta en dansant en chœur se trouvait ce distique.

### DISTIQUE N° 5.

Ce n'est que dans quelques îles de l'Archipel que l'on retranche quelquefois pour la rime le ν, qui sert à distinguer dans l'aoriste la 3$^{me}$ personne du pluriel de la 1$^{re}$ du singulier. On n'en rencontre pas d'exemple dans les chants du continent, où la langue grecque a généralement des formes mieux fixées.

### DISTIQUE N° 6.

Ce distique, dont l'idée est bizarre, le devient encore davantage par cette expression singulière : *Une glace sur laquelle on pourrait faire rouler un citron*, qui est cependant employée assez fréquemment dans la langue grecque moderne, comme dans cette phrase : ὁ τόπος εἶναι τόσον ὁμαλὸς, ὥστε νὰ κυλήσῃς ἕνα λιμόνι.

### DISTIQUE N° 15.

Cette expression de la langue vulgaire : ὁ ἥλιος ἐβασίλευσεν ou ἐβασίλεψεν présente une grande et belle image, *le soleil a régné*, pour dire que *le soleil s'est couché*. C'est ainsi que le mot ἐσκότωσε, *il a privé de la lumière, il a envoyé dans les ténèbres*, pour dire *il a tué*, se

rencontre aussi souvent dans les chants populaires de la Grèce moderne que, dans les vers d'Homère, cette image semblable :

τὸν δὲ σκότος ὄσσ' ἐκάλυψεν.

Tous ces distiques ont, ainsi que les chants populaires, une couleur particulière, pleine de grace dans la langue grecque, mais qui perdent tout leur charme dans une traduction, preuve certaine du cachet d'originalité dont ils sont empreints.

---

Parmi les élèves du collége de Cydonie (1), où je m'arrêtai quelques mois, était un un jeune Rhodien que j'amenai à Paris (2); il m'apprit qu'il existait encore à Rhodes un chant dans lequel on pourrait peut-être retrouver quelques traces d'anciennes hymnes en l'honneur de Bacchus; il ne s'en rappelait que ces premiers mots : Διονῦ μου πᾶσα πᾶσα.....

AMBROISE FIRMIN DIDOT.

---

(1) Ville de l'Asie Mineure en face de Lesbos. Elle était devenue florissante par son commerce, et célèbre par son collége, qui comptait 300 élèves lorsque j'y fus admis. J'engageai l'un d'eux à venir en France pour apprendre la typographie dans notre établissement, où il resta pendant deux ans. A son retour il installa à Cydonie l'imprimerie qu'il avait rapportée, mais qui fut détruite par les Turcs peu de temps après, ainsi que celle de Chio.

(2) Ce jeune homme, nommé Panagiotis, y fit ses études jusqu'au moment où il fut informé de l'insurrection de la Grèce ; aussitôt il s'empressa d'aller payer sa dette à la patrie. Il s'est distingué au combat funeste de Peta, et maintenant il fait partie du gouvernement comme secrétaire du pouvoir exécutif.

# ΔΙΣΤΙΧΑ.

### Α'.

Ὁ ξένος εἰς τὴν ξενιτειὰν ὡσὰν πουλὶ γυρίζει,
Ὡσὰν βασιλικὸς ἀνθεῖ, μ' ἀλήθεια δὲν μυρίζει.

### ΑΠΟΚΡΙΣΙΣ ΤΟΥ ΞΕΝΟΥ.

Ἀνάθεμά σε, ξενιτειά, καὶ σὲ καὶ τὰ καλά σου!
Οὐδὲ τὰ πάθη σ' ἤθελα, οὐδὲ τὰ διαφορά σου.

### Β'.

Τὰ μαῦρα μάτια τὴν αὐγὴν δὲν πρέπει νὰ κοιμοῦνται,
Μὸν πρέπει νά 'ναι ξυπνητά, καὶ γὰ γλυκοφιλοῦνται.

### Γ'.

Πάντοτε μ' ἀναστεναγμοὺς βραδυάζει, ξημερόνει·
Διὰ λόγου σ' ἡ καρδοῦλα μου κλαίει καὶ δὲν 'μερόνει.

### Δ'.

Καπέλλαἰς, πιάστ' εἰς τὸν χορὸν, 'πέτ' ἕνα τραγουδάκι·
'Παινέσετε τὸν λυριστὴν ποῦ 'ναι παλληκαράκι.

# DISTIQUES.

### 1.

Un étranger dans un pays éloigné est errant comme un oiseau, — comme le basilic il fleurit; mais il ne sent pas sa véritable odeur.

#### RÉPONSE DE L'ÉTRANGER.

Sois maudit, pays étranger, toi et tous tes biens! — je ne voudrais ni tes souffrances, ni tes divers avantages.

### 2.

Il ne convient pas aux yeux noirs de dormir au point du jour; — alors ils doivent être éveillés pour être baisés tendrement.

### 3.

C'est toujours dans les gémissements que je vois venir et le soir et le jour, — c'est à cause de vous que mon cœur se désole et ne peut retrouver le calme.

### 4.

Jeunes filles, entrez dans la danse, et chantez-nous une chanson; — faites l'éloge du joueur de lyre, parce qu'il est un joli garçon.

### Ε'.

Θεώρησα ψηλὰ βουνὰ, κ' ἀνέβηκα, καὶ εἶπα
Τὸν πόνον τῆς καρδούλας μου, κ' ὅλοί μ' ἐλυπηθῆκα.

### ϛ'.

Νά ἤτον ἡ θάλασσα ὑαλὶ νὰ κύλα τὸ λιμόνι,
Νά 'στελλα τῆς ἀγάπης μου ἕνα χρυσὸν κυδῶνι.

### Ζ'.

Μιὰ εἶναι ἡ ἀγάπη μου, κ' ἕνα θεὸν δοξάζω·
Ταῖς ἄλλαις παίζω καὶ γελῶ γιὰ νὰ ταῖς δοκιμάζω.

### Η'.

Χελιδονάκι θὰ γενῶ, 'ς τὰ χείλη σου νὰ κάτσω,
Νὰ σὲ φιλήσω μιὰ καὶ δυὸ, καὶ πάλε νὰ πετάξω.

### Θ'.

Χελιδονάκι θὰ γενῶ, νά 'ρθω 'ς τὴν κάμαρά σου,
Νὰ κάμω τὴν φωλίτσαν μου εἰς τὰ προσκέφαλά σου.

### Ι'.

Τὰ μάτια σ' ὅποιος τὰ ἰδῇ, καὶ δὲν ἀναστενάξῃ,
Ἀστροπελέκι καὶ φωτιὰ νὰ πέσῃ νὰ τὸν κάψῃ.

### ΙΑ'.

Τὰ μάτια τῆς μαργιόλισσας δὲν εἶν' τόσον μεγάλα,
Μόνον μικρὰ καὶ νόστιμα, μέλι μαζὶ μὲ γάλα,

### 5.

J'ai vu des montagnes élevées, je les ai gravies, et j'ai dit — les peines de mon cœur, et chacun a eu compassion de moi.

### 6.

Ah! si la mer était une glace sur laquelle on pût faire rouler un citron, — je pourrais envoyer à mon amie un coing d'or.

### 7.

Je n'honore qu'un Dieu et je n'aime qu'une amie; — quant aux autres, je ris et je joue avec elles, mais c'est seulement pour les mettre à l'épreuve.

### 8.

Je voudrais être une hirondelle pour me poser sur tes lèvres, — pour te donner un et deux baisers, et m'envoler de nouveau.

### 9.

Je voudrais être une hirondelle pour entrer dans ta chambre, — et y faire mon nid sur ton oreiller.

### 10.

Si quelqu'un pouvait voir vos yeux sans soupirer, — que la foudre vienne le frapper et que le feu le consume.

### 11.

Les yeux de la friponne ne sont pas d'une extrême grandeur, — ils sont petits et attrayants, c'est du miel et du lait.

ΔΙΣΤΙΧΑ.

ΙΒ'.

Τὰ μάτια σου μοῦ ρίξανε σαΐταις ἀσημένιαις,
Κ' εἰς τὴν καρδιάν μ' ἐμβήκανε, κ' ἐβγῆκαν ματωμέναις.

ΙΓ'.

Κόψε κλωνὶ βασιλικὸν, καὶ μέτρησε τὰ φύλλα·
Κ' ἐμέτρησες καὶ τὸν καιρὸν ποῦ μὲ παιδεύεις, σκύλλα.

ΙΔ'.

Ὅσ' ἄστρα 'ναι 'ς τὸν οὐρανὸν, τόσα σπαθιὰ, κυρά μου,
Ἀνίσως καὶ δὲν σ' ἀγαπῶ, νὰ ἔμβουν 'ς τὴν καρδιά μου.

ΙΕ'.

Ὁ ἥλιος ἐβασίλεψεν ἀπὸ τὰ κλάμματά μου·
Φῶς μου, δὲν τὰ βαρέθηκες τὰ παραδέρματά μου.

ΙϚ'.

Ὄντας περνῶ, καὶ δὲν πορῶ μαζί σου νὰ μιλήσω,
Δὲν μοῦ περνοῦν οἱ λογισμοὶ, ἂν δὲν λιγοθυμήσω.

## DISTIQUES.

**12.**

Vos yeux m'ont lancé des flèches d'argent, — qui ont pénétré mon cœur et en sont sorties ensanglantées.

**13.**

Cueillez une branche de basilic et comptez-en les feuilles, — vous y trouverez, cruelle, le compte du temps que vous me tourmentez.

**14.**

Autant il y a d'astres dans les cieux, puissent autant de poignards — venir percer mon cœur, si je ne vous aime pas, cruelle!

**15.**

Mes larmes ont obscurci pour moi la clarté du soleil, — et vous, lumière de ma vie, vous n'êtes pas encore rassasiée de mes tourments.

**16.**

Lorsque je traverse votre rue, sans pouvoir vous parler, — mes chagrins ne sont soulagés qu'après m'être évanoui.

# SUPPLÉMENT
## AUX CHANTS POPULAIRES
## DE LA GRÈCE MODERNE.

# SUPPLÉMENT
## AUX CHANTS POPULAIRES
### DE LA GRÈCE MODERNE.

# PRÉFACE
## DE L'ÉDITEUR.

Ayant passé une partie de cet été à Venise et à Trieste, j'ai recherché avec empressement la société des Grecs qui, fixés ou passagers, sont toujours en grand nombre dans ces deux villes, surtout dans la dernière. Mon empressement avait plus d'un motif: charmé de l'occasion de connaître beaucoup d'hommes distingués par leur esprit, leur bienveillance et leur urbanité, et plusieurs familles où j'étais sûr d'avance de trouver des modèles de tous les genres de mérite et d'amabilité, j'avais aussi le projet et l'espérance de recueillir de nouveaux documents pour l'étude de la littérature moderne de la Grèce, et particulièrement des chansons populaires, qui en font la partie la plus nationale et la plus curieuse. Mon espérance n'a pas été déçue: à portée de voir, de consulter, de questionner à chaque instant beaucoup de personnes de toute condition et de toutes les parties de la Grèce, j'ai pu, grace à la complaisance de ces personnes, apprendre d'elles tout ce qu'elles savaient de relatif à l'objet de ma curiosité.

Généralement parlant, les Grecs lettrés, ceux qui se distinguent par le rang, la fortune et l'éducation, connaissent fort peu les chansons populaires de leur pays, et n'en font pas grand cas. Ceux d'entre eux (car il y en a, et j'en ai rencontré), qui, par exception, font cas de ces chansons, et en sentent le mérite, ceux-là même ne les chantent pas; et il est rare qu'ils en sachent quelques-unes par cœur. Ce n'est donc pas des Grecs les plus instruits que j'ai obtenu le plus grand nombre, ni les plus intéressantes des nouvelles pièces de poésie dont j'ai à dire ici quelques mots: je les tiens de personnes peu cultivées, de femmes et d'artisans. Ma seule peine pour les déterminer à me dicter ou à me copier eux-mêmes les pièces qu'ils savaient, a été de leur persuader que ce n'était point pour tourner ces pièces en ridicule, mais sérieusement et parce qu'elles me plaisaient, que je cherchais à les avoir par écrit.

J'ai obtenu de la sorte de quoi former un nouveau recueil de chants populaires de la Grèce moderne, plus considérable et aussi intéressant que le premier. Les chants klephtiques formeraient une des sections les plus riches de ce nouveau recueil : j'en ai trouvé au moins une cinquantaine, dont plusieurs roulent sur des traits saillants et caractéristiques de l'histoire ou des mœurs des Klephtes. Pour ce qui est des chansons que

j'intitule romanesques ou d'invention, j'en ai réuni non seulement de belles, mais de fort curieuses pour l'histoire de la poésie populaire des Grecs. J'en ai rencontré aussi plusieurs composées dans un genre dont je n'avais point encore d'échantillon; et je ne dis rien d'une multitude de nouvelles copies de pièces déja publiées, copies dont les variantes me permettraient aujourd'hui de corriger ou d'améliorer beaucoup de passages du premier recueil.

Les copies de la plupart de ces pièces, ayant été faites sous la dictée ou de la main même d'individus de la classe de ceux qui les font, qui les savent et se plaisent à les chanter, je suis assuré par là que le texte n'en a pas été altéré dans un sens contraire à l'usage et au goût du peuple. De plus, ayant pu savoir pour l'ordinaire à quel pays appartient telle ou telle pièce remarquable par ses idiotismes, j'ai par là même acquis des données positives pour établir quelques distinctions précises et certaines entre les divers dialectes du grec vulgaire.

En attendant que je puisse me livrer au travail qu'exigerait la publication de la majorité des pièces dont je viens de parler, je profite volontiers de l'occasion d'en donner au moins quelques-unes dans ce second volume, où elles formeront comme un nouveau recueil supplémentaire.

J'ai eu l'intention de le rendre aussi utile et aussi agréablement varié que possible. A des morceaux intéressants pour l'étude de la langue j'en ai joint d'autres qui se distinguent par leur grace ou leur originalité poétique; et dans le plus grand nombre, ces divers genres de mérite se trouvent combinés et fondus l'un dans l'autre. Enfin j'ai cru faire beaucoup pour donner de l'intérêt à ce recueil, en y faisant entrer des échantillons multipliés et corrects des dialectes de Scio, de Crète, de Cypre, d'Athènes et du mont Olympe.

Le même motif qui m'a porté à rechercher les pièces de ce genre me détermine à les publier exactement et strictement telles que les prononce le peuple dans les différentes localités. Les unes m'ont été données par des hommes fort instruits, qui, spontanément ou à ma prière, se sont appliqués à conserver dans leur copie toutes les particularités du dialecte de leur pays. Pour celles-là, je n'ai rien eu à faire que de les donner telles que je les ai reçues.

D'autres me sont venues copiées par des personnes non lettrées, il est vrai, mais parlant leur dialecte correctement, et même avec une élégance naturelle. Celles-là étaient écrites sans règle fixe d'orthographe, mais d'ailleurs avec beaucoup de justesse relativement à la prononciation et de manière à en noter les nuances les plus délicates.

Dans ces morceaux, je me suis borné à substituer l'orthographe autorisée et fondée sur l'étymologie à l'orthographe libre et, pour ainsi dire, individuelle des premiers copistes. J'ai respecté soigneusement tous les idiotismes, jusqu'à ceux qui peuvent ne paraître que de pures erreurs ou de pures négligences populaires, persuadé qu'en général tout idiotisme a sa raison logique ou historique, toujours curieuse et souvent utile à observer.

Quant au commun des pièces de ce recueil dont le dialecte ne se distinguait par rien de particulier, ou dont l'origine ne m'était point connue, je n'y ai point mis tant de scrupule : j'ai tâché de les donner, comme celles de la collection précédente, avec le genre et le degré de correction qu'exige la langue usuelle; et j'ai rétabli dans l'orthographe les désinences grammaticales qui disparaissent ordinairement dans la rapidité de la prononciation.

Dans les cas où, pour composer le texte d'une pièce, j'ai eu à choisir entre les différentes leçons de diverses copies, je me suis toujours décidé pour celles de ces leçons qui en elles-mêmes me paraissaient les plus convenables ou les plus belles, sans songer à deviner quelles pouvaient être celles de l'auteur. Des compositions du genre de celles-ci, qui ne s'écrivent jamais, qui ne circulent et ne durent qu'à l'aide de la mémoire, et

cela chez un peuple éminemment doué par la nature de la faculté de sentir et de parler poétiquement, ne peuvent point avoir de texte fixe. A mesure qu'elles se propagent de lieu en lieu et d'époque en époque, elles doivent nécessairement subir dans la diction, et même dans les idées, des variations auxquelles elles gagnent aussi souvent qu'elles perdent.

Pour ce qui est de la traduction des pièces suivantes, j'ai persisté dans le système de stricte exactitude auquel je me suis attaché précédemment. Si je m'en suis quelquefois écarté, c'est dans des passages obscurs ou singuliers, qui, rendus à la lettre, n'auraient pas été intelligibles. On verra aussi que j'ai été forcé de recourir un peu plus souvent à la ressource des additions intercalaires, pour adoucir un peu les sauts les plus brusques d'un style qui, pour le goût européen, n'est presque jamais suffisamment développé.

En songeant à me procurer de nouveaux monuments de la poésie nationale des Grecs, je ne pouvais pas négliger de chercher des renseignements sur les faits auxquels ces monuments ont rapport; et cette partie de mes recherches n'a pas été non plus infructueuse. Si je n'ai point appris à beaucoup près tout ce que j'aurais besoin de savoir sur un sujet auquel je me suis singulièrement affectionné, j'ai néanmoins appris plus

que je n'avais droit d'espérer hors de la Grèce. C'est particulièrement en ce qui concerne l'histoire des Armatoles et des Klephtes que j'ai été favorisé par le hasard. A Venise et à Trieste, j'ai rencontré des Grecs qui ont eu des relations intimes et suivies avec divers capitaines renommés, surtout avec ceux du nord de la Morée, de l'Étolie, de la Livadie, et des extrémités méridionales des monts Agrapha. J'ai appris d'eux beaucoup de particularités intéressantes et nouvelles pour moi sur l'organisation des Klephtes, leur caractère, leurs idées, leur manière de vivre et de faire la guerre. J'ai obtenu de même des renseignements biographiques curieux et dignes de foi sur un assez grand nombre de chefs de bande, tant de ceux dont j'ai déja parlé, que de ceux qui m'étaient jusqu'alors inconnus.

Toutefois, c'est sur ce dernier point que j'ai eu le moins de satisfaction, et rencontré le plus d'obscurités et d'incertitudes. J'avais eu déja l'occasion d'observer le vague et le peu d'accord des traditions populaires de la Grèce sur les chefs de bande les plus fameux; et j'ai achevé depuis de me convaincre de la difficulté d'apprendre sur ces hommes singuliers quelque chose de complet ou de suivi. Il n'en est presque aucun sur lequel je n'aie entendu des récits très-divers, quoique faits par des personnes également dignes de foi,

et me paraissant avoir eu des chances et des moyens à peu près égaux d'être bien informés.

Les difficultés qui tiennent à cette diversité de témoignages ne sont pas les seules que j'aie rencontrées dans un sujet où tout est nouveau, les accessoires aussi bien que le fond : mais ce n'est pas ici le lieu d'exposer ces difficultés. Si je les indique en passant, c'est dans l'intention de reconnaître plutôt encore que d'excuser les imperfections de tout ce qui m'est personnel dans cette collection des chants populaires de la Grèce moderne.

<div style="text-align:center;">Brusuglio, proche Milan, le 20 septembre 1824.</div>

# PREMIÈRE PARTIE.

## CHANSONS HISTORIQUES.

## LA MORT DE LIAKOS.

### ARGUMENT.

Voici une chanson qui a pour sujet la mort de ce même Liakos, sur lequel on aura vu, dans le premier volume, une autre pièce destinée à célébrer une de ses victoires. J'ai parlé, dans l'introduction, de la terreur qu'ont les Klephtes blessés grièvement dans le combat, que les Turks ne leur coupent la tête pour l'exposer aux outrages de la populace musulmane, et de l'empressement avec lequel ils conjurent leurs compagnons de leur épargner cet affront. On trouvera ces sentiments exprimés dans deux des chansons du premier volume, et je les ai remarqués dans plusieurs autres de celles que j'ai récemment recueillies; mais dans aucune ils ne sont rendus avec autant de détail, ni d'une manière aussi touchante que dans la suivante;

et ç'a été là mon principal motif pour la donner ici. D'ailleurs cette pièce est la même à laquelle appartient un passage dont j'ai cité la substance dans l'introduction, en regrettant de n'en avoir pas le texte.

Quant au capitaine Liakos, je ne savais rien sur lui à l'époque où je m'occupais du premier recueil de ces chansons, et n'en ai appris depuis que fort peu de chose. Il était Thessalien, et, comme Katsantonis, fils d'un pâtre. Il fut d'abord pallikare du capitaine Zachilas, dans l'Olympe; mais il le quitta au bout de trois ou quatre ans, pour se faire lui-même chef de bande, dans une des parties les plus écartées du mont Olympe, dont il se partagea le capitanat avec un autre Klephte nommé Kalogeros. Il périt dans une embuscade qui lui fut dressée par l'ordre d'Ali pacha.

Αʹ.

# Ο ΘΑΝΑΤΟΣ ΤΟΥ ΛΙΑΚΟΥ.

« Λιάκο, σὲ κλαίουν τ' Ἄγραφα, ἡ βρύσες καὶ τὰ δένδρα,
» Σὲ κλαίει ὁ δόλιος ψυχουιὸς, σὲ κλαῖν τὰ παλληκάρια.
» Δὲν σ' τό εἶπα, Λιάκο, μιὰ φορὰ, δὲν σ' τό εἶπα τρεῖς καὶ πέντ'
» Προσκύνα, Λιάκο, τὸν πασσᾶ, προσκύνα τὸν βεζίρην; » -
« Ὅσο 'ναι Λιάκος ζωντανὸς, πασσᾶν δὲν προσκυνάει,
Πασσᾶ 'χει Λιάκος τὸ σπαθὶ, βεζίρην τὸ τουφέκι. » —
Κακὸν καρτέρι τῷ 'καμαν ἀπὸ τὸ μετερίζι.
Διψοῦσ' ὁ Λιάκος, κ' ἔρχεται μὲ τὸ σπαθὶ 'ς τὸ χέρι·
Ἔσκυψε κάτω γιὰ νὰ πιῇ νερὸν καὶ νὰ δροσίσῃ,
Τρία τουφέκια τοῦ 'δωκαν, τὰ τρί' ἀῤῥάδ' ἀῤῥάδα·
Τό 'να τὸν πέρνει ξώπλατα, καὶ τ' ἄλλο εἰς τὴν μέσην,
Τὸ τρίτον, τὸ φαρμακερὸν, τὸν πῆρεν εἰς τ' ἀστῆθι·
Τὸ στόμα τ' αἷμα γέμισε, τ' ἀχεῖλί του φαρμάκι,
Κ' ἡ γλῶσσά τ' ἀηδονολαλεῖ, καὶ κελαϊδεῖ καὶ λέγει·
« Ποῦ εἶσθε, παλληκάρια μου, ποῦ εἶσαι, ψυχουιέ μου;
» Γιὰ! πάρετέ μου τὰ φλωριὰ, πάρτε μου τὰ τσαπράζια,

I.

# LA MORT DE LIAKOS.

«Liakos, les monts Agrapha, les fontaines et
« les arbres te pleurent : — il te pleure aussi ton
« pauvre fils adoptif; ils te pleurent tes pallikares.
« — (Mais) ne te l'avais-je pas dit une, deux,
« trois et cinq fois, — soumets-toi au pacha, Lia-
« kos; soumets-toi au vizir?»—«Tant que Liakos
« vit, il ne se soumet point aux vizirs. — Pour
« vizir Liakos a son sabre; il a son fusil pour
« pacha.» — Mais les Turks lui dressent une terri-
ble embuscade dans un poste retranché. — Liakos
a soif, et s'avance le sabre à la main; — il se baisse
pour boire, pour se rafraîchir; — et on lui tire
trois coups de fusil de file : l'un l'atteint au dos,
l'autre au milieu du corps, — et le troisième, le
plus mortel, à la poitrine. — Sa bouche se rem-
plit de sang, et ses lèvres du poison de la mort.
— Sa langue murmure des paroles; elle murmure
et dit :—«Où êtes-vous, mes braves? Fils de mon
« ame, où es-tu? — Vite! prenez mes pièces d'or,
« et mon haubert d'argent; — prenez mon sabre,
« ce sabre fameux; — et coupez-moi la tête, pour

» Πάρτε καὶ τὸ σπαθάκι μου τὸ πολυξακουσμένον·

» Κόψετε τὸ κεφάλι μου, νὰ μὴ τὸ κόψουν Τοῦρκοι,

» Καὶ τὸ πηγαίνουν 's τοῦ πασσᾶ, ψηλὰ εἰς τὸ διβάνι·

» Τὸ ἰδοῦν ἐχθροὶ καὶ χαίρουνται, οἱ φίλοι καὶ λυποῦνται·

» Τὸ ἰδῇ καὶ ἡ μαννοῦλά μου, κ' ἀπ' τὸν καϋμὸν παιθάνῃ."

« que les Turks ne me la coupent pas. — Ils la
« porteraient au pacha, et l'exposeraient au haut
« du palais : — mes ennemis la verraient et se ré-
« jouiraient ; mes amis (la verraient) et seraient
« attristés : — ma mère aussi la verrait, et en
« mourrait de douleur. »

# GEORGO-THOMOS.

### ARGUMENT.

Georgo-Thomos, surnommé je ne sais pourquoi le Spartiate, était un capitaine de Klephtes de l'Acarnanie méridionale. Pour indiquer de quel renom il jouissait, quel effroi il avait inspiré aux Turks, quelles étaient sa force, son audace et sa vitesse à la course, il suffira de dire qu'on le regardait comme un second Androutsos.

Ali Pacha avait juré de le soumettre ou de le faire périr; mais ses dervenagas ayant tous été battus l'un après l'autre par le Klephte, il lui fallut recourir à la ruse. Il avait alors auprès de lui l'archevêque de l'Arta, le célèbre Ignace, dont il ne pouvait se passer pour ses affaires, en même temps qu'il s'en défiait au point de ne pas lui permettre de s'éloigner un moment de Iannina, de sorte que l'archevêque avait passé plusieurs années sans pouvoir faire, dans son diocèse, la tournée annuelle d'usage parmi les prélats grecs. Mais tel était le désir d'Ali d'avoir Georgo-Thomos en son pouvoir, qu'il permit une fois à l'archevêque de faire sa visite épiscopale, à la seule condition qu'il verrait, en passant, le Klephte rebelle, et emploîrait tout son crédit pour l'engager à se rendre à Iannina, sous la garantie du serment qu'il faisait de ne point le tuer.

L'archevêque avait fait avertir Georgo-Thomas de la commission dont il était chargé, et ne savait pas si le Klephte l'éviterait ou voudrait le voir; mais il ne resta pas long-temps dans l'incertitude. A peine fut-il engagé dans les solitudes du Macrynoros, sous l'escorte de quinze ou vingt Souliotes, qu'il voit un homme de la mine la plus fière, et de l'air le plus assuré, se dresser tout-à-coup devant lui, et saisir la bride de son cheval, en signalant de la main aux Souliotes trois ou quatre cents Klephtes, postés sur une éminence voisine, et prêts à exterminer quiconque oserait faire un geste hostile contre lui : cet homme était Georgo-Thomas. Il fut respectueux dans sa conférence avec l'Archevêque; mais nulle raison ne put le décider à se mettre à la discrétion d'Ali.

Celui-ci ne se tint pas pour vaincu. Karaïskos, capitaine d'Armatoles, alors en paix avec lui, se trouvait être l'ami intime de Georgo-Thomas. Le vizir le mande à Iannina, en lui enjoignant d'amener avec lui son fils (le général Karaïskos, qui combat aujourd'hui pour l'indépendance de la Grèce). L'Armatole obéit; il arrive à Iannina, et se présente avec son fils au vizir. Celui-ci lui dit : « Aide-moi à me venger de Georgo-Thomas, ou je fais couper la tête à ton fils, que je garde en mon pouvoir jusqu'à ce que je sois content de toi. » Karaïskos se décida à sauver son fils. Il retourne chez lui, invite, comme il y était accoutumé, Georgo-Thomas à venir le voir : celui-ci accourt, il trouve chez son ami les assassins gagés par le pacha, et tombe égorgé sur la place. A quelque temps de là, Karaïskos fut empoisonné.

# ARGUMENT.

La chanson suivante a pour argument un des combats livrés par Isouph Arabe à Georgo-Thomos. Les derniers vers de la pièce semblent indiquer que celui-ci périt dans le combat. En ce cas, la pièce serait en contradiction avec les faits que je viens de raconter, et de raconter avec confiance, les tenant de bon lieu. Il est plus probable de supposer que le Rhapsode, auteur de la chanson, n'a rien voulu dire de plus, sinon que Georgo-Thomos fut en danger de périr, mais ne périt pas en effet, dans la rencontre dont il s'agit.

## Βʹ.

## ΤΟΥ ΓΕΩΡΓΟΘΩΜΟΥ,

Ἕνα πουλάκι ξέϐγαινε μέσα ἀπὸ τὸν Βάλτον,
'Μέρα καὶ νύκτα περπατεῖ, νύκτα καὶ 'μέρα λέγει·
« Θεέ, ποῦ νά 'ϐρω τὴν κλεφτιὰν, τὸν Γεῶργον τὸν Σπαρτιώτην;
» Ἔχω δυὸ λόγια νὰ τὸν 'πῶ, πῶς θὲ νὰ τὸν σκοτώσουν. »—
« Ποῦ τό 'μαθες, πουλάκι μου, πῶς θὲ νὰ μὲ σκοτώσουν; »--
« Ἐψὲς ἤμουν 'ς τὰ Ἰάννινα, 'ς τὴν πόρταν τοῦ βεζίρη,
» Πολλὰ σκιέτια πήγαινεν ὁ Ἰάννης Γαραγούνης·
« Ἄδικ', ἀφέντη μ', ἄδικο! ἀπὸ τὸν Γεωργοθῶμον!
» Τὰ πρόϐατά σου ἔκοψε, κ' ἡμᾶς ἐπῆρε σκλάϐους! » —
« Νὰ κάμῃς σάμπρι, Ἰάννη μου, πέντ' ἕξη, δέκα 'μέραις,
» Κ' ἐγὼ τὸν φέρω ζωντανὸν, τοῦ πέρνω τὸ κεφάλι. »—
« Ἰσοὺφ Ἀράπη, φώναξε, κρυφὰ τὸν κουϐεντιάζει·
» Τὸν Γεωργοθῶμον ζωντανὸν· σοῦ πέρνω τὸ κεφάλι. »
Ἰσοὺφ Ἀράπης κίνησε μὲ δεκατρεῖς χιλιάδαις·
Σὰν ἔπιασαν τὸν πόλεμον, τρεῖς 'μέραις καὶ τρεῖς νύχταις,
Πέφτουν τουφέκια σὰν βροχὴ, μολύϐια σὰν χαλάζι.

## II.

# GEORGO-THOMOS.

Un petit oiseau est sorti du milieu de Valtos; — nuit et jour il va; nuit et jour il dit : — « Mon « Dieu! où trouverai-je les Klephtes de Georgo-« Thomos? — J'ai deux mots à lui dire : l'on veut « l'exterminer. » — « D'où le sais-tu, oiseau, que « l'on veut m'exterminer? » — « Hier, j'étais à Ian-« nina, à la porte du vizir; — et Jean Garagonis « ( est venu ), apportant maintes réclamations : «— Un délit, ô mon maître, un délit de Georgo-« Thomos! — Il a taillé tes troupeaux en pièces; « et nous, il nous a faits prisonniers. » — « Pa-« tience, Garagounis, patience quinze ou seize « jours ; — et je tiens Georgo-Thomos vivant ; et « je lui fais couper la tête. » — Ali appelle Isouph Arabe; il lui parle en secret : — « Georgo-Thomos « vivant, (Isouph!) ou je te fais trancher la tête. » —Isouph Arabe s'est mis en marche, avec treize mille ( hommes ) : — ils commencent le combat : ( ils combattent ) trois jours et trois nuits; — les coups de fusil tombent comme pluie; les balles

## ΤΟΥ ΓΕΩΡΓΟΘΩΜΟΥ.

Τὸν Γεωργοθῶμον λάβωσαν εἰς τὸ δεξὶ τὸ χέρι.
Ὁ Γεωργοθῶμος φώναξε μέσα ἀπὸ τοὺς Τούκους·
« Ποῦ εἶσθε, παλληκάρια μου, ὀλίγα κ' ἀνδρειωμένα;
» Πετᾶτε τὰ τουφέκια σας, σύρετε τὰ σπαθιά σας·
» Γιουροῦσι μέσα κάμετε, πάρτε μου τὸ κεφάλι,
» Νὰ μὴν τὸ πάρῃ ἡ Τουρκιὰ, Ἰσούφαγας ὁ σκύλλος. »

comme grêle; — et Georgo-Thomos s'écrie du milieu des Turks : — « Où êtes-vous, mes vail-
« lants Pallikares? — Jetez vos fusils, prenez vos
« sabres : — fondez sur les Turks, et coupez-moi
« la tête, — afin qu'Isouph Aga, ce chien d'Arabe,
« ne me la coupe pas. »

# LE CAPITAINE AMOUREUX.

### ARGUMENT.

La chanson qui suit n'offre rien de particulier ni de saillant dans l'exécution; mais elle est remarquable par le fait même qui y a donné lieu. Elle peut servir de preuve à ce que j'ai dit ailleurs des ménagements que les capitaines étaient obligés de garder vis-à-vis leurs pallikares, et de la réserve qu'ils devaient mettre dans leurs rapports avec les femmes. Pour des Klephtes, un capitaine amoureux ne pouvait être qu'un fort mauvais chef; et, sur ce point, il n'y avait rien de moins chevaleresque que leur sentiment. J'ai déja dit quelque chose à ce sujet dans l'introduction, et j'ai obtenu depuis là-dessus des notions plus précises et fort curieuses, mais qui prendraient ici trop de place.

## Γ'.

# Ο ΚΑΠΕΤΑΝΟΣ ΑΓΑΠΗΤΙΚΟΣ.

« Νικόλα, κάτσε φρόνιμα, σὰν καπετάνος ποῦ εἶσαι·
» Μὴν τὰ μαλόνῃς τὰ παιδιὰ, καὶ μὴν τὰ παραβρίζῃς.
» Ἔβαλαν τὴν κακὴν βουλὴν, καὶ θὲ νὰ σὲ σκοτώσουν.» —
« Ποιὸς τὰ λογιάζει τὰ παιδιά; καὶ ποιὸς τὰ χαμπερίζει;
» Πότε νὰ ἔρθ' ἡ ἄνοιξη, νά 'ρθῃ τὸ καλοκαῖρι,
» Νά 'βγω 'ς τὰ ξερολίβαδα, καὶ 'ς τὰ παλαιὰ λιμέρια,
» Νὰ πάγω καὶ νὰ πανδρευθῶ, νὰ πάρω μιὰν κοντούλαν,
» Νὰ τὴν ἐντύσω 'ς τὸ φλωρὶ, καὶ 'ς τὸ μαργαριτάρι!» —
Τὰ παλληκάρια τ' ἄκουσαν, πολὺ τοὺς κακοφάνη·
Τρεῖς τουφεκιαῖς τὸν δώσανε, ταῖς τρεῖς φαρμακωμέναις·
« Βαρεῖτέ τον τὸν κερατᾶν· Βαρεῖτέ τον τὸν πούστην!
» Ἀπὸ μᾶς πῆρε τὰ φλωριὰ, νὰ πανδρευθῇ τὴν ῥούσσαν.
» Ἡ ῥούσσα εἶναι πιστολιὰ, καὶ τὸ σπαθὶ κοντούλα.»

# III.

# LE CAPITAINE AMOUREUX.

« Nicolas, comporte-toi prudemment, en ca-
« pitaine que tu es; — ne querelle point avec tes
« enfants; ne les pousse point à bout par des in-
« sultes; — (car) ils ont formé un mauvais projet,
« le projet de te tuer. » — « Eh qui donc leur tient
« des propos à mes enfants? Qui leur fait des rap-
« ports? — (Mais n'importe) : sitôt que vient le
« printemps, le mois de mai, l'été, — je sors (pour
« retourner) dans le Xérolivadi, aux *liméris* accou-
« tumés : — j'y vais me marier; j'y vais prendre
« une (blonde) mignonne, — que je vêtirai d'or et
« de perles. » — Les Pallikares entendent ce (dis-
cours); ils en sont fort courroucés; — et lui tirent
trois coups de fusil, tous les trois mortels. — « A
« bas le coquin! à bas l'impudique, — qui nous
« soustrait les pièces d'or, et veut prendre une
« blondine (mignonne)! — Notre blondine, c'est
« le sabre; notre mignonne, c'est le pistolet. »

# LE TRISTE MESSAGE,
## ET
# LES PALLIKARES MALTRAITÉS.

### ARGUMENT.

Je réunis sous un même argument deux pièces sur chacune desquelles je n'ai que peu de chose à dire.

Le tour de composition tout lyrique et le ton de mollesse sentimentale de la première semblent indiquer qu'elle n'a point été faite pour des montagnards, ni dans les montagnes; et c'est pour cela même que je la mets ici, comme un exemple de plus de la différence de style qui se fait sentir dans les chansons klephtiques, à raison de la diversité des lieux auxquels elles appartiennent. L'argument de cette pièce autorise à présumer qu'elle a été composée en Livadie; et c'est, en effet, là que l'a entendue et apprise le Grec sous la dictée duquel elle a été écrite.

Quant à la seconde pièce, elle diffère on ne peut davantage de la précédente par le ton et le style. Je regrette de ne point connaître les particularités du fait auquel elle se rapporte; mais en en prenant le sujet dans sa généralité, et abstraction faite des individus et des lieux, il est on ne peut plus simple et plus clair. Ce sont des **Pallikares** qui se plaignent de la cruauté et des violences de leur capitaine envers eux; et il serait difficile de n'être pas frappé du tour original et de l'énergique naïveté de leurs plaintes. Le second hémistiche du 9$^e$ vers est un trait plein de vigueur, que je n'ai pu faire sentir en français qu'en le paraphrasant un peu.

## Δ'.

# ΤΟ ΠΙΚΡΟΝ ΜΑΝΤΑΤΟΝ.

« Κοιμᾶτ' ἡ καπετάνισσα, νύμφη τοῦ Κοντογιάννη,
» Μὲς τὰ χρυσᾶ παπλώματα, μὲς τοὺς χρυσοῦς σελτέδαις.
» Νὰ τὴν ξυπνίσω σκιάζομαι, νὰ τῆς τὸ 'πῶ φοβοῦμαι·
» Νὰ μάσω μοσκοκάρυδα, νὰ τὴν πετροβολήσω·
» Ἴσως τὴν παρ' ἡ μυρωδιὰ, ἴσως τὴν ἐξυπνίση. » —
Κ' ἀπὸ τὸν μόσκον τὸν πολὺν, κ' ἀπ' τὰ πολλὰ καρύδια
Σηκώθ' ἡ καπετάνισσα, καὶ μὲ γλυκορωτάει·
« Τίνα μαντάτα μοῦ 'φερες ἀπὸ τοὺς καπετάνους; » —
« Πικρὰ μαντάτα σοῦ 'φερα ἀπὸ τοὺς καπετάνους·
» Τὸν Νικολάκην ἔπιασαν, τὸν Κωνσταντῆν βαρέσαν. » —
« Ποῦ εἶσαι μαννούλα; πρόφθασε, πιάσε μου τὸ κεφάλι,
» Καὶ δές' το μου σφικτὰ σφικτὰ, γιὰ νὰ μυριολογήσω.
» Καὶ ποιὸν νὰ κλάψω ἀπ' τοὺς δυό; ποιὸν νὰ μυριολογήσω;
» Νὰ κλάψω γιὰ τὸν Κωνσταντῆν, τὸν δόλιον Νικολάκην·
« Ἦταν μπαϊράκια ϛὰ βουνὰ, καὶ φλάμπουρα ϛοὺς κάμπους. »

IV.

# LE TRISTE MESSAGE.

« Elle dort la femme du capitaine, la bru de Kontoghianis, — (elle dort) dans des couvertures d'or, dans des draps (brodés) d'or. — Je crains de la réveiller, je tremble de lui dire la (nouvelle). — Je prendrai des noix muscades, et les lui jetterai : — peut-être le parfum la saisira, peut-être il la réveillera. » — A force de (parfum) et de noix muscades, — elle s'éveille et m'interroge d'une voix douce : — « Quelles nouvelles m'apportes-tu des capitaines ? » — « Tristes sont les nouvelles que je t'apporte : — Nicolas est pris, Constantin blessé. » — « Oh ! ma mère, où es-tu ? (viens), soutiens-moi la tête, — et lie-la-moi serré, serré, que je fasse des myriologues. — Mais lequel des deux pleurer ? sur lequel des deux me lamenter ? — Ah ! je les pleurerai (tous les deux à la fois) Constantin et le pauvre Nicolas, — qui étaient deux étendards sur les montagnes, deux drapeaux dans les plaines ! »

## Ε΄.

## ΑΠΙΣΤΙΑ ΤΟΥ ΚΑΠΕΤΑΝΟΥ.

Τὰ παλληκάρια τὰ καλὰ συντρόφοι τὰ σκοτόνουν,
Χωρὶς κανένα φταίξιμον νὰ φταίξουν τὰ καϊμένα!
Ὁ καπετάνος, τὸ σκυλὶ (ἡ γῆ νὰ μὴν τὸν φάγῃ!)
Πέρνει τὰ κεφαλάκια τους, καὶ ῥίχνει τὰ κορμιὰ τους.
᾽Σ τὸ σταυροδρόμι τὰ πετοῦν, κορμιὰ χωρὶς κεφάλι·
Κ᾽ ὅσοι διαβάτες κ᾽ ἂν περνοῦν, κάθονται, κ᾽ ἐρωτοῦνε·
« Παιδιά, ποῦ ᾽ν᾽ τὰ γελέκια σας; ποῦ εἶναι τ᾽ ἄρματά σας;»–
« Δὲν λὲς ποῦ ᾽ν᾽ τὰ κεφάλια μας; μόν λὲς ποῦ ᾽ν᾽ τ᾽ ἄρματά μας;
» Συντρόφοι πῆραν τ᾽ ἄρματα, καὶ τά ᾽καμαν χαράτσι·
» Κ᾽ ὁ καπετάνος, τὸ σκυλὶ, (ἡ γῆ νὰ μὴν τὸν φάγῃ!)
» Μᾶς πῆρε τὰ κεφάλια μας, κ᾽ ἔρριξε τὰ κορμιά μας.»

# V.

# LA PERFIDIE DU CAPITAINE.

Les braves qui ne craignent pas l'ennemi succombent sous les coups de leurs compagnons, — sans avoir failli en rien, les malheureux! — Leur capitaine, ce chien dont puisse la terre ne point consumer (le cadavre), — leur tranche la tête, et jette leurs corps, — leurs corps sans tête par les chemins; — et chaque voyageur qui passe s'arrête pour les questionner : — « O braves, où sont vos vêtements? O braves, où sont vos armes? » — « ( Eh quoi )! tu ne nous demandes pas où sont nos têtes, mais seulement où sont nos armes? — Nos armes, nos compagnons les ont prises, et les ont vendues pour payer le tribut des esclaves : — et nos têtes, ( c'est ) notre capitaine, ce chien dont puisse la terre ne point consumer (le cadavre), — (qui) nous les a tranchées, et (qui) a jeté nos corps (par les chemins). »

# LA PRISE DE CONSTANTINOPLE.

## ARGUMENT.

Ce n'est pas pour son mérite poétique que je publie cette chanson : je ne lui en vois guère d'autre que celui de renfermer deux ou trois vers qui ont été imités, ou, pour mieux dire, parodiés avec un rare bonheur une des plus belles pièces de ce recueil, dans celle intitulée *Le Mont Olympe*. Mais elle est intéressante à d'autres égards : d'abord par son ancienneté ; car si, dans sa forme actuelle, elle ne remonte pas à l'époque de la prise de Constantinople, il y a beaucoup d'apparence qu'elle n'est que l'imitation, l'écho, pour ainsi dire, de quelqu'un des chants populaires qu'inspira aux Grecs contemporains cette catastrophe nationale. Elle est plus intéressante encore comme indice et comme expression d'une espérance patriotique que trois siècles et demi d'oppression turke n'ont pu éteindre chez les Grecs, de l'espérance de rentrer un jour, avec le secours des Francs, en possession de Constantinople et de tous les pays de langue grecque. Les événements actuels de la Grèce, quelle qu'en doive être l'issue, semblent plus propres à confirmer qu'à détruire cette espérance ; il y a seulement apparence que l'idée du secours des Francs n'y entrera plus pour rien.

Cette chanson est connue dans toutes les parties de la Grèce ; je n'en ai cependant eu qu'une seule copie, qui pourrait bien n'être ni complète, ni fort exacte.

## ϛ´.

# ΑΛΩΣΙΣ
## ΤΗΣ ΚΩΝΣΤΑΝΤΙΝΟΥΠΟΛΕΩΣ.

Πῆραν τὴν πόλιν, πῆραν την! πῆραν τὴν Σαλονίκην!
Πῆραν καὶ τὴν Ἁγιὰν Σοφιὰν, τὸ μέγα μοναστῆρι,
Ποῦ εἶχε τριακόσια σήμαντρα, κ' ἑξῆντα δυὸ καμπάναις
Κάθε καμπάνα καὶ παππᾶς, κάθε παππᾶς καὶ διάκος.
Σιμὰ νὰ 'βγοῦν τὰ ἅγια, κ' ὁ βασιλεᾶς τοῦ κόσμου,
Φωνὴ τοὺς ἦρθ' ἐξ οὐρανοῦ, ἀγγέλων ἀπ' τὸ στόμα·
« Ἀφῆτ' αὐτὴν τὴν ψαλμῳδιὰν, νὰ χαμηλώσουν τ' ἅγια·
» Καὶ στεῖλτε λόγον 'ςὴν Φραγκιὰν, νὰ ἔρθουν νὰ τὰ πιάσουν,
» Νὰ πάρουν τὸν χρυσὸν σταυρὸν, καὶ τ' ἅγιον εὐαγγέλιον,
» Καὶ τὴν ἁγίαν τράπεζαν, νὰ μὴ τὴν ἀμολύνουν. » —
Σὰν τ' ἄκουσεν ἡ Δέσποινα, δακρύζουν ἡ εἰκόνες·
« Σώπα, κυρία Δέσποινα, μὴν κλαίῃς, μὴ δακρύζῃς·
» Πάλε μὲ χρόνους, μὲ καιροὺς, πάλε δικά σου εἶναι. » —

## VI.

## LA PRISE DE CONSTANTINOPLE.

Les (Turks) ont pris Constantinople; ils l'ont prise; ils ont pris Thessalonique; — ils ont pris aussi Sainte-Sophie, le grand monastère, — qui a trois cents clochettes, et soixante-deux cloches; — et pour chaque cloche un prêtre, pour chaque prêtre un diacre. — Au moment où le Saint-Sacrement, où le roi du monde sortait (du sanctuaire), — une voix du ciel descendit par la bouche des anges : — « Cessez la psalmodie, reposez le Saint-Sacrement sur l'autel; — et envoyez un message au pays des Franks, pour que les Franks viennent le prendre, — pour qu'ils viennent prendre la croix d'or, le saint évangile, — et la table de l'autel, afin que les (Turks) ne la souillent pas. » — Quand la Vierge entendit cette (voix), toutes ses images se mirent à pleurer. — « Calme-toi, ô Vierge, ne te lamente pas, ne pleure pas; — avec les ans, avec le temps, (toutes ces choses) seront de nouveau à toi. »

# LA MORT
# DE KITSOS BOTSARIS.

## ARGUMENT.

Le Kitsos Botsaris dont il s'agit dans cette pièce est le même que le chef Souliote de ce nom, dont j'ai eu beaucoup à parler dans l'esquisse des guerres de Souli avec Ali pacha. Échappé, comme par miracle, au massacre de ses compatriotes à Zalongos et à Vrestinitsa, Kitsos Botsaris se réfugia à Corfou, où il entra au service d'abord des Russes et puis des Français, avec le grade de colonel. Il vécut paisible, chéri et honoré de ses nouveaux compagnons d'armes jusqu'en 1813. Vers cette époque, Ali pacha, qui n'avait jamais renoncé au projet ni à l'espoir de le perdre, lui fit faire la proposition de rentrer à son service, avec le titre de capitaine général des Souliotes, proposition qu'il accompagna des protestations les plus flatteuses, des promesses les plus brillantes, et de l'offre de toutes les garanties imaginables. Kitsos connaissait trop Ali pour croire sérieusement à ses paroles : mais il s'ennuyait à Corfou de la tranquillité monotone de son existence. L'aspect des montagnes natales qui s'élevaient là devant lui, et vers

lesquelles il avait les yeux incessamment tournés, lui remplissait le cœur de regrets et de mélancolie; et son désir le plus constant et le plus profond était de retourner vivre dans ces chères montagnes. On croit aussi que l'envie de recouvrer beaucoup d'argent qu'il avait enfoui ou prêté, n'était pas étrangère aux motifs qui lui faisaient souhaiter de revenir sur le continent.

Kitsos Botsaris consulta sur le parti à prendre un général qui l'aimait et le distinguait beaucoup; tout ce que pouvait faire le général, c'était de lui rappeler les perfidies sans nombre d'Ali pacha. Mais le malheureux Souliote était entraîné par quelque chose de plus fort que la crainte qu'il avait d'Ali; il partit, suivi de quelques compagnons et de son fils Markos. Arrivé à l'Arta, il se logea pour une nuit chez un cordonnier, qui reçut aussitôt l'ordre de ne point fermer sa porte et de se taire. Ce cordonnier n'était pas un héros; il se tut et laissa sa porte ouverte. Les assassins commissionnés par le pacha entrèrent sans bruit, surprirent Botsaris à table, et le tuèrent sans difficulté.

Sa mort donna lieu à plusieurs chansons, dont la suivante est la plus connue. Elle n'a rien de saillant; mais entre diverses copies que j'en ai eues, il s'en trouve une qui la donne telle que la chantent les habitants de Tournavos, en Thessalie, au pied du mont Olympe. C'est celle que j'ai suivie (à deux variantes près que j'ai renfermées entre deux crochets), dans l'intention d'offrir ici un échantillon exact du dialecte des montagnards de l'Olympe, au moins dans le voisinage de

Tournavos. Je tiens cette copie d'un ecclésiastique de cette ville, excellent homme et fort instruit, à qui une profonde connaissance du grec ancien n'a point inspiré de mépris pour l'idiome vivant de son pays.

## Ζ΄.

# ΘΑΝΑΤΟΣ
### ΤΟΥ ΚΙΤΣΟΥ ΜΠΟΤΣΑΡΗ.

Τρία πουλάκια κάθουνταν 'ς τῆς Ἄρτας τὸ γιοφύρι,
Τό 'να τηράει τὰ Ἰάννινα, τ' ἄλλο κατὰ τὸ Σοῦλι,
Τὸ τρίτον, τὸ καλήτερον, μυργιολογάει καὶ λέγει·
Ὁ Μπότσαρης ἐκίνησε 'ς τὰ Ἰάννινα νὰ πάγῃ,
Γιὰ νὰ βουλλώσῃ μπουγιορτὶ, 'ς τὸ Βουργαρὲλ νὰ πάγῃ,
Γιὰ νὰ μαζώξῃ τ' ἄσπρα του ὁποῦ εἶχε δανεισμένα·
Κ' ἀπὸ τὴν Ἄρταν διάβηκε κονάκι νὰ τοῦ κάμουν·
Κ' εὐθὺς κονάκι τῶκαμαν 'ς τοῦ παπουτσῆ τοῦ Ῥίζου,
[Κ' ἐκεῖ τραπέζι βάλανε ψωμὶ γιὰ νὰ δειπνήσουν].
Τρία τουφέκια τῶῤῥιξαν, τὰ τρί' ἀῤῥάδ' ἀῤῥάδα.
Τό 'να τὸν πέρει 'ς τὸ πλευρὸν, τ' ἄλλο μέσα τὰ στήθη,
Τὸ τρίτον, τὸ φαρμακερὸν, τὸν πέρει μὲς τὸ στόμα.
Τὸ στόμα αἷμα γιόμωσε, καὶ κοιλαδεῖ καὶ λέγει·
«[Καθῆστε, παλληκάρια μου, καὶ σὺ, βρὲ ψυχουιέ μου,
«Τί τοῦτο δὲν εἶναι γιὰ σᾶς·] πάρτε μου τὸ κεφάλι,
«Νὰ μὴ τὸ πάρῃ ἡ τουρκιὰ, τὸ πάγῃ 'ς τοῦ βεζίρη·
»Τὸ ἰδοῦν ὀχθροὶ καὶ χαίρουνται, οἱ φίλοι, καὶ λυποῦνται.»

## VII.

## LA MORT DE KITSOS BOTSARIS.

Trois oiseaux se sont posés sur le pont de l'Arta. — L'un regarde devers Iannina ; l'autre devers Souli ; — et le troisième, le plus compatissant, se lamente et dit : — « Botsaris s'est mis en marche pour aller à Iannina, — faire sceller un Boïourdi, pour se rendre à Bourgarel, — et recueillir son argent, l'argent qu'il a prêté. — Il passe à l'Arta pour être hébergé ; — il est hébergé dans la maison de Rizo, le cordonnier. — [On dresse la table ; on lui sert à manger ; — et tandis qu'il mange], on lui tire trois coups de fusil de file. — L'un l'atteint au côté ; l'autre au milieu de la poitrine ; — et le troisième, le plus mortel, à la tête. — Sa bouche s'emplit de sang ; il murmure des paroles, et dit : — « Tenez-vous tranquilles,
« mes braves, et toi, — mon fils : ce n'est pas vous
« que cela regardait ; mais coupez-moi la tête,
« — pour que les Turks ne me la coupent pas, et
« ne la portent pas au vizir : — mes ennemis la ver-
« raient et se réjouiraient ; mes amis (la verraient)
« et seraient attristés. »

# LA DÉLIBÉRATION D'ALI PACHA.

### ARGUMENT.

Encore une pièce dont tout l'intérêt est purement historique : elle représente Ali pacha délibérant avec ses deux fils, Mouktar et Véli, sur le parti à prendre pour résister au Grand-Seigneur qui vient de lui déclarer la guerre, et se décidant à recourir au secours des Grecs, à quelque prix qu'ils veuillent le mettre. Cette pièce fut composée à l'instant même de l'événement qui en fait le sujet, avec l'intention de rendre exactement la substance et le résultat des discours tenus en cette occasion par le pacha de Iannina ; et ce qui achève d'en faire une vraie curiosité historique, c'est qu'elle est l'ouvrage d'un fils d'Ali, de Salil pacha. Ce jeune homme qui, par la douceur et l'amabilité de ses mœurs, démentait généreusement son père et ses frères, avait fait de bonnes études, et savait très-bien le grec ancien. Aussi trouve-t-on dans cette pièce des hellénismes qui auront facilement échappé à un étudiant tout plein encore de ses auteurs classiques : elle abonde d'ailleurs en termes turks, de sorte que l'idiome populaire de la Grèce y est forcé et altéré en tout sens.

Du reste, je soupçonne l'unique copie que j'aie eu de cette pièce de n'être pas fort correcte. Il s'y trouve un vers ( le 20$^e$ ), que j'ai traduit à l'aventure, ne le comprenant pas. J'en crois le texte altéré, mais je n'ai pas su le corriger.

## Η΄.

## ΤΟΥ ΑΛΗ ΠΑΣΑ.

Σουλτὰν Μαχμούτης πρόσταξε σεφέρι τοῦ Βεζίρη·
Κράζει τοὺς Βεζιράδαις του, τοὺς ἔκαμε χαζίρι,
Καὶ τοὺς προστάζει αὐστηρὰ νὰ πᾶν καὶ νὰ τὸν κλείσουν
Κ' ἂν δὲν τοῦ κάμουν τίποτες, πίσω νὰ μὴ γυρίσουν.
Ἀλῆ πασσᾶς σὰν τ' ἄκουσε, πολὺ τοῦ κακοφάνη.
Συλλογισμένος στέκεται, καὶ τὸ κεφάλι πιάνει.
« Μουχτὰρ πασσᾶ, Βελῆ πασσᾶ, » στέλνει, καὶ τοὺς φωνάζει,
Μέσα 'σ τὸν Παντοκράτορα κρυφὰ τοὺς κοβεντιάζει·
« Παιδιά μου, βλέπετε καλὰ καὶ, πάρετε ἰπρέτι·
» Ὁ βασιλεᾶς μ' ὠργίσθηκε, μὲ πῆρε σὲ γαζέπι. » —
« Μπαμπάμας, χρειὰν μὴν ἔχῃς σύ· στάσου καλά, στοχάσου,
» Τὸ βιὸ ποῦ ἔχομεν πολὺ γιὰ κάθε σιγουριά σου. » —
« Ἐγὼ 'σ τὸ βιὸ δὲν πείθομαι, οὐδὲ καὶ 'σ τὸ ἀσκέρι·
» Ἀλλ' ἡ ἐλπίς μου στέκεται εἰς τῶν Γραικῶν τὸ χέρι·
» Αὐτοὶ ἀνδρεῖοι, τολμηροί, πιστοὶ καὶ ῥωμαλέοι,
» Καὶ χωριστὰ εὑρίσκονται σὲ μὲ χοσμικιαρέοι·
» Μὲ μὲ πάντα πολέμησαν μ' ἡρωϊσμὸν μεγάλον,

## VIII.

## LA DÉLIBÉRATION D'ALI PACHA.

Le sultan Mahmoud a donné l'ordre de marcher contre le vizir (Ali) : — il convoque ses vizirs, il leur fait faire leurs apprêts. — Il leur enjoint rigoureusement d'aller assiéger Ali, — et de ne point revenir s'ils n'ont rien fait contre lui. — En apprenant cela, Ali pacha est fort contristé. — Il porte ses mains à la tête, et se met à réfléchir : — il mande Mouktar et Véli pachas; il leur parle, — et les entretient secrètement dans son palais : — « Mes enfants, considérez (ce qui m'arrive), et prenez-en exemple. — L'empereur s'est courroucé contre moi; je suis tombé dans sa disgrace. » — « Notre père, tu n'as point lieu d'être en souci ; tranquillise-toi, et réfléchis : — les grandes richesses que nous possédons te mettent en sûreté. » — « (Mes enfants), je ne cherche point un appui dans nos richesses, ni dans (notre) armée : — toute mon espérance est dans le secours des Grecs : — ils sont braves, entreprenants, fidèles et vigoureux, — particulièrement ceux qui sont sous ma domination. — Ils ont toujours combattu

» Κ' ἀκόμη χάλια πολεμοῦν 'ς τ' Ἄγραφα, καὶ 'ς τὸν Βάλτον,
» Κ' ἀκόμη δὲν ὑπόταξα μήτε σχεδὸν τὸ τρίτον.
» Ἀπὸ τὸν τύπον ἔχομεν γιὰ νὰ μᾶς δώσουν τρίτον.
» Πρέπει λοιπὸν νὰ δώσωμεν συγχώριαν μεγάλη,
» Ἐλευθερίαν ἐν ταὐτῷ, ὡς ἔκαμαν οἱ Γάλλοι.
» Γιατὶ τὸ γένος τῶν Γραικῶν εἶναι καθὼς τῶν Γάλλων·
» Κ' ὅποιος θαῤῥεύ' ὑποταγὴν, λάθος ἔχει μεγάλον·
» Εἴδετε τὸ παράδειγμα ἐκείνων τῶν Σουλιώτων,
» Ὄχι μονάχα τῶν ἀνδρῶν, ἀλλὰ τῶν γυναικῶν των·
» Θάνατον ἐπροτίμησαν αὐτοὶ ἀπ' τὴν σκλαβία,
» Μ' ὅλον ὁποῦ τοὺς ἔταξα ἄρματα καὶ φλωρία. » —

contre moi avec un grand héroïsme;— et ils combattent jusqu'à présent à Agrapha, et dans le Valtos: —à peine en ai-je soumis le tiers; — et avec eux nous pourrions gagner un territoire trois fois plus grand que le nôtre. — Il faut donc les traiter avec faveur; et (leur donner) la liberté comme aux Français. — Car telle est la nation des Français, telle est celle des Grecs;— et quiconque se flatte de les subjuguer, est dans une grande erreur. — Voyez l'exemple des Souliotes, non-seulement des hommes, mais des femmes: — ils ont tous préféré la mort à la servitude, — quoique je leur promisse des armes et de l'or. »

# GEORGE SKATOVERGA.

## ARGUMENT.

Il n'y avait pas proprement en Crète d'Armatoles ni de Klephtes organisés comme dans la Grèce continentale(1); mais il n'était pas rare d'y rencontrer soit un à un, soit par petites troupes de trois ou quatre, des Grecs qui, contraints par les iniquités et les vexations des Turks à se mettre en guerre contre le pouvoir, menaient une vie errante et aventureuse, tantôt réfugiés dans les montagnes, parmi les pâtres, tantôt cachés dans les villes ou dans les villages, et toujours aux aguets des occasions de se venger. J'ai entendu raconter de quelques-uns de ces aventuriers proscrits des traits d'audace et de courage qui n'auraient pas été désavoués par les Klephtes les plus intrépides. Il y en avait trois au commencement de ce siècle, qui faisaient beaucoup de bruit aux environs de Kanda. Réunis par des ressentiments communs, et pour venger la mort de plusieurs de leurs proches égorgés par les beys et les agas du pays, ils étaient devenus la terreur des Turks, et l'on porte à

---

(1) L'auteur se trompe : les Sphatiotes et les Abadiotes représentaient les Armatoles.

816 le nombre de ceux qu'ils avaient tués en combattant, ou par surprise.

Le George dont il s'agit dans la pièce suivante est un des derniers et des plus fameux de ces espèces de Klephtes crétois. Le sobriquet grossier de *Skatoverga* lui fut donné par les Turks, pour marquer l'horreur et l'appréhension qu'ils en avaient. Celles de ses actions racontées dans la pièce datent de l'année 1806.

Quant au mérite de cette pièce, on verra tout de suite qu'il ne tient point à la poésie de la composition ni du style. C'est un récit méthodique, calme et détaillé, fait dans l'unique intention de donner une notion exacte, complète et précise du fait qu'il embrasse. C'est dans ce style et ce ton de chronique que j'ai vu et recueilli plusieurs autres chansons, composées par des Grecs insulaires ou asiatiques : elles sont précieuses quand l'événement auquel elles ont rapport est de quelque importance pour l'histoire, et comporte d'être minutieusement détaillé.

Dans celle-ci, ce qu'il y a de plus intéressant, c'est de pouvoir être présentée comme un échantillon considérable et sûr, du dialecte actuel de l'île de Crète. L'auteur est un pâtre qui se nomme, qui avoue ne savoir pas lire, et avoir composé cette chanson, pour se distraire dans la solitude, et pour ne pas laisser tomber dans l'oubli un événement et un nom auxquels il croit devoir s'intéresser comme Crétois.

## Θ'.

# ΙΣΤΟΡΙΑ

## ΤΟΥ ΓΕΩΡΓΗ ΤΟΥ ΣΚΑΤΟΒΕΡΓΑ.

Ὅποιος καλ' ἀφουκράζεται, πάλι καλὰ δηγᾶται,
Ἂν φθάνῃ τὸ κεφάλι του καλὰ νὰ τὰ θυμᾶται.
Ἔτσι ἀφουκράστηκα κ' ἐγὼ, κ' ἔκαμα Γεωργιάδα,
Τοῦ Γεώργη τοῦ Σκατόβεργα ἀπὸ τὴν Πεδιάδα.
Τὰ γράμματα δὲν ἤξευρα, κ'ὶ νὰ μὴ τὴν ξεχάσω,
Τραγοῦδι τοῦ τὴν ἔκαμα, καλὰ νὰ τὴν φυλάξω.
Εἰς τὸν Μοχὸν γεννήθηκεν ἀπὸ γονιὸν χωριάτη,
Δίχως νὰ ξεύρῃ γράμματα, πτωχὸν καὶ ζευγολάτη.
Μ' αὐτὸς σὰν ἀνεθράφηκεν, ἐπῆγεν εἰς τὸ Κάστρο,
Ὀγλίγωρος καὶ ξυπνητὸς σὰν τῆς αὐγῆς τὸ ἄστρο.
'Σ τὴ ξενιτειὰ μεγάλωσε, κ' ἔγινε παλληκάρι,
'Σ τὴ δύναμι κ' ἀποκοτιὰ εἶχε μεγάλη χάρι.
Τοῦρκος καθὼς τὸν πείραζεν, ἔσερνε τὸ μαχαῖρι,
Κ' εἰς τὸ φουκάρι τό 'βανε μὲ ματωμένο χέρι.
Τούρκους πολλοὺς ἐσκότωσε, κ' εἶχε μεγάλη φήμη,
Θά 'χει κ' εἰς τὸν παράδεισον αἰώνια τὴν μνήμη.

## IX.

# HISTOIRE

## DE GEORGE SKATOVERGA.

Celui qui bien écoute, bien aussi raconte, — s'il lui arrive de bien rappeler (les faits) dans sa tête. — Et moi aussi j'ai écouté, et j'ai fait une Georgide, — sur George Skatoverga de la plaine. — Comme je ne sais point lire, pour ne point oublier cette histoire, j'en ai fait une chanson, afin d'en bien conserver le souvenir. — George naquit au (village de) Mochos, de grossiers paysans. — Pauvre terrassier, il n'apprit point à lire; — et quand il fut plus avancé en âge, il se rendit dans la forteresse (de Kanda), — déja vif et éveillé comme l'astre du matin. — Il grandit dans les pays étrangers, et devint un pallikare, — ayant en partage beaucoup de force et d'audace. — Dès qu'un Turk le provoquait, il tirait son poignard, — et le remettait au fourreau d'une main ensanglantée. — Il tua plusieurs Turks, de quoi il eut un grand renom; — et aussi aura-t-il en paradis une gloire éternelle. — Plusieurs fois

Πολλαῖς φοραῖς ἐγλύτωσε, κ' ἔφυγ' ἀπὸ τὸ δίκτυ,
Μὰ μιά φορ' ἀπὸ ταῖς πολλαῖς 'σ τὸ κάτεργον ἐρρίκτη.
Κ' ἐκεῖ μέσα τὸ ἄκουσε τὸ θλιβερὸ μαντάτο,
Πῶς ὁ Ἀρίφης Μόχογλους, ἐδῶ 'σ τὴν Κρήτη κάτω,
Τσὴ κοπελιαῖς ἐμάζωξε μπροστά του νὰ χορέψουν,
Κ' εἰς τοὺς γονιούς του μήνυσε τὴν κόρη τως νὰ πέψουν.
Κ' ἀφ' ὁ χορὸς ἐσχόλασε, θέλει νὰ τὴν κρατήσῃ,
'Σ τὸ στρῶμά του νὰ κοιμηθῇ, καὶ νὰ τὴν ἀτιμίσῃ.
Μ' αὐτὴ πολλ' ἀντιστέκεται, καὶ φεύγ' ἀποῦ τὴ πόρτα,
Κ' αὐτὸ τὸ στρῶμα τὸ χρυσὸ ἔθεκεν εἰς τὰ χόρτα.
Ἀρίφης ἦρθε τὸ ταχύ, 'σ τὸ πατρικό της σπῆτι,
Καὶ βρίχνει τὸν πατέρα της ποῦ 'πλεκεν ἕνα δίκτυ.
Κ' εἰς ἀγγαριὰ τὸν ἔπεψε, κ' ἐβίαζε τὴν κόρη·
Μ' ἄρματα τὴν φοβέριζε, νὰ φύγῃ δὲν ἐμπόρει.
Σὰν εἶδε τὴν στενοχωριά, κάτω τὸν καταφέρνει,
Τ' ἄρματ' ἀπὸ τὴ μέση του 'σ τὰ χέρια της τὰ πέρνει·
Αὐτὴ τὸν ἐφοβέριζε, κι' αὐτὸς γιὰ μιᾶς τῆς τάζει,
Μὲ ὅρκο 'σ τὸν προφήτη του πῶς δὲν τήνε πειράζει.
Τότες αὐτὴ τὸν ἄφησε, καὶ τ' ἄρματα τοῦ δίδει·
Κ' ὁ ἄπιστος τὴν σκότωσε σὰν λυσσαμένο φίδι.
Κ' ὁ κύρης της ἐπρόφταξε, κ' ἐμπαίνωντας 'σ τὴ πόρτα,
Καὶ βλέπωντας τὴν κόρη του, "τί εἶν' αὐτά;" ἐρώτα.
Σκοτώνει καὶ τὸν κύρη της, κ' ἄλλους ἐκεῖ γυρεύγει,

il s'était échappé, et tiré du filet; — mais une fois entre autres, il fut jeté dans une galère; — et ce fut là qu'il apprit la triste nouvelle, — comment Ariph Mochoglou, ici, dans la plaine de Crète, avait rassemblé de jeunes filles, pour danser devant lui, — et avait ordonné à ses parents de lui envoyer aussi leur fille. — Quand la danse eut cessé, Ariph voulut faire violence à celle-ci : — ( il voulut ) la faire coucher dans son lit, et la déshonorer. — Mais elle résista fortement, s'esquiva par la porte; — et son lit de foin lui fut un lit d'or. — Ariph vint le matin chez elle, et trouva son père qui tricotait un filet. — Il envoya celui-ci en corvée, et voulut forcer la fille, — l'effrayant avec ses armes, et l'empêchant de fuir. — Quand elle se voit en telle extrémité, elle renverse le (Turk) à terre, — lui enlève ses armes de la ceinture, — le menace; et le Turk lui promet soudain, — en lui jurant par son prophète, qu'il ne la tourmentera plus. — Elle le laisse alors, et lui rend ses armes; — mais l'infidèle, comme un serpent furieux, la tue. — Le père arrive, franchissant la porte; — et voyant sa fille: « Qu'est-ce que cela? » demande-t-il. — Le Turk le tue aussi; cherche d'autres personnes à égorger; — et n'en trouvant pas, il se retire dans la ville. — Voilà ce que George apprit dans sa ga-

Καὶ ἄλλους μὴν εὑρίσκωντας, μέσα 'ς τὸ κάστρο φεύγει.
Αὐτὰ ὁ Γεώργης τά 'μαθε 'ς τὸ κάτεργο τῆς πόλης,
Κ' ὅ, τι ἠμπόρεσ' ἔκαμε, κ' ἐλευθερώθη μόλις.
Μαζόνωντας βοήθειαν ἀπὸ τοὺς πατριώτας,
Ἄρματ' ἀγόρασε καλά· καὶ ἀπὸ 'κεῖ κινῶντας,
'Σ τῆς Κρήτης μας ἐσίμωσε τὰ κάτω γυρογιάλια,
Σὲ μιὰ σκάλα πολλὰ μικρὴν, ὁποῦ τὴν λένε Μάλια.
Τρέχει γιὰ μιᾶς 'ς τὸ σπῆτι του, τὸ μνῆμα ξεσκεπάζει,
Κ' ἀπὸ τὸ χῶμα τοῦ πατρὸς ἕνα μολύβι βγάζει.
Μ' αὐτὸ γεμίζει τ' ἄρμα του, κάθεται 'ς τὸ τραπέζι,
Τὴν λύρα του καὶ πιστολιαῖς μέρα καὶ νύκτα παίζει.
Ὁ Μόχογλους ὡς τ' ἄκουσεν, ἦρθε νὰ τὸν σκοτώσῃ·
'Σ τὸ σπῆτί του τοῦ μήνυσε νὰ πᾷ τὸν ἀνταμώσει.
Ὁ Γεώργης τ' ἀποκρίθηκεν, ὅτι τόνε κατέχει,
Κ' ἂς ἔρθ' αὐτὸς νὰ τὸν εὑρῇ, καὶ νὰ τοῦ 'πῇ ὅ, τ' ἔχει.
Τότε Ἀρίφης πέρνωντας δώδεκα ἄλλους Τούρκους,
Γιὰ νὰ τοῦ βοηθήσουνε, τοὺς ἔφερε καὶ τούτους.
Τὸν βρίχνουν ποῦ χαροκοπᾷ μετὰ τοῦ ἀδελφοῦ του·
Τὸν λένε, ὅτι γιὰ νὰ πιοῦν ἤρθασιν ἐπὶ τούτου.
Εἰς τὸ τραπέζι κάθησαν, κ' ἡ μάννα του τοὺς κέρνα,
Κ' ἄλλο κρασὶ τὴν ἔπεψαν νὰ φέρ' ἀπ' τὴν ταβέρνα.
Τότε Ἀρίφης ῥώτησε τὸν Γεώργη, ἂν τὸν ξεύρῃ,
Καὶ ὅτι, ἂν τὸν ἀγαπᾷ, νὰ πιῇ καὶ νὰ τὸν εὕρῃ.

lère à Constantinople. — Il fit tous ses efforts; et à peine fut-il délivré, — que, recueillant les secours de ses compatriotes, — il acheta de bonnes armes; et partant de là, — il gagna les basses côtes de notre Crète, — par un tout petit port, que l'on nomme Malia. — Il court sur-le-champ à sa maison; ouvre le tombeau de son père, — et des restes de celui-ci, il retire une balle, — dont il charge son arme; après quoi il va s'asseoir à table, jouant nuit et jour de la lyre, et s'exerçait au pistolet. — Dès que Mochoglou en est informé, il vient pour le tuer : — il envoie chez lui lui dire de venir à sa rencontre; — mais George lui fait répondre qu'il connaît (sa maison); — et qu'il peut venir lui-même le trouver, pour lui dire ce qu'il veut. — Ariph alors prend douze autres Turks avec lui, — et les emmène pour l'aider. — Ils trouvent George qui se divertit avec son frère, — et lui disent qu'ils sont venus pour boire aussi. — Ils s'asseyent à table; la mère (de George) leur verse à boire; — puis ils l'envoient à la taverne chercher d'autre vin. — Dans l'intervalle, Ariph demande à George s'il le connaît, — (et lui dit) que s'il l'aime, il aille le trouver pour boire. — George lui répond : « Me convient-il de t'aimer, quand je ne vois à la maison ni mon père, ni ma sœur? » — « C'est moi qui les ai tués, pauvre fou,

Ὁ Γεώργης τὸν ἐρώτησεν, ἀγάπη τ' ἂν τοῦ πρέπῃ,
Καὶ ὅτι κύρην κ' ἀδερφὴν 'ς τὸ σπῆτί τως δὲν βλέπει.
« Ἐγὼ, μωρέ, τοὺς σκότωσα, κ' ἐσένα θὰ σκοτώσω.
» Τὸ χάρισμα, ποῦ σοῦ 'πρεπεν, ἦρθα νὰ σοῦ τὸ δώσω. »
Ὁ Γεώργης τοῦ τὴν ἔπαιξε μ' ἐκεῖνο τὸ μολύβι,
Ποῦ 'βγαλ' ἀπὸ τὸν κύρη του, καὶ τοῦ τὸ ἀνταμείβει.
Ὁ Γεώργης τοῦ πυροβολᾷ κατὰ καρδιὰ καὶ ἄλλη,
Κ' ὁ λύχνος τως ἐσβύστηκεν ἀπὸ τὴν παραζάλη.
Ἀπὸ τὸν τόπον του πηδᾷ μαχαιροπελεκῶντας,
Κ' ἑπτὰ, ὀκτὼ ἐλάβωσεν ἀπὸ τοὺς συνελθόντας.
Μὰ κ' αὐτουνοῦ ὁ ἀδελφὸς 'ς τὸν πόδα ἐλαβώθη,
Κ' ἀπὸ τὴν χέρα τὸν τραβᾷ, καὶ ἔξω τὸν ἀμπώθει.
'Σ τὸν ὠμόν του τὸν ἄρπαξε, κ' ἀπ' ἄλλην πόρτα φεύγει
Ὄξω 'ς τὰ δάση καὶ βουνὰ περιπατεῖ νὰ ἔβγῃ.
Ἀρίφης κ' ἄλλοι τέσσερες ἐκ' ἔδωκαν τὰ κῶλα,
Ὅπου ὁ κύρης κ' ἀδερφὴ τὰ στερηθῆκαν ὅλα.
'Σ τὴν Ἔφεσον ἐπήγανε, κ' ἀφ' ἀδερφὸς ἰατρεύθη,
Ὁ Γεώργης πάλι θέλησε 'ς τὸ σπῆτί τως νὰ ἔρθῃ.
Τό 'μαθ' ὁ Χατσῆ Μουσταφᾶς, πάλιν ἀνδρεῖος ἄλλος,
Ὀνομαστὸς καὶ ξακουστὸς, φονιᾶς πολλὰ μεγάλος.
Μιὰ μέρα τὸν ἐπρόσμενε 'ς τὸ δρόμον ἐπὶ τούτου,
Μ' ἕναν Ἀράπη σκλάβον του, καὶ δοῦλον ἄλλου Τούρκου.
Καλὰ τὸν διπλοχαιρετᾷ, κ' ἐκεῖ ὁποῦ τὸν ηὗρε,

HISTOIRE DE GEORGE SKATOVERGA. 365

et qui vais te tuer aussi, toi. » — « Et moi, je suis venu pour te donner la récompense qui te convient. » — Et là-dessus George lui tire cette même balle, qu'il a retirée du corps de son père, — et la restitue ainsi à qui elle appartient ; — puis il lui en lâche une seconde dans le cœur. — La lampe s'éteint dans le tumulte. — George s'élance de sa place, s'escrimant de son poignard. — Il blesse sept ou huit de ceux qui l'assaillent ; — mais son frère est blessé au pied ; — il le tire par la main, le pousse dehors, — le charge sur ses épaules, — s'échappe par une autre porte, — et marche pour gagner les bois et les montagnes. — Ariph et quatre autres tombèrent morts, — là même où avaient été assassinés le père et la sœur. — George alla à Éphèse ; et quand son frère fut guéri, il se décida à revenir dans sa maison. — On en informa Chatzi Moustapha, un autre Turk vaillant, — un autre grand tueur fameux et renommé. — Un jour il attendit George sur le chemin, — avec un esclave arabe, et le serviteur d'un autre Turk. — Il le salue gracieusement, et lui dit que, puisqu'il l'a rencontré, — il veut l'emmener chez lui se divertir. — Moustapha marche devant, George le suit : — l'Arabe vient après ; le serviteur turk est le dernier. — L'Arabe avait ordre de tirer sur George, — et le Turk de lui lâcher en même

Νὰ πᾶν νὰ ξεφαντώσουνε 's τὸ σπῆτι τὸν ἐπῆρε.

Ὁ Μουσταφᾶς πάει μπροστὰ, κ' ὁ Γεώργης καταπόδι,

Καὶ ὁ Ἀράπης ὕστερα, κ' ὁ δοῦλος τὸ κατόπι:

Ἀράπης εἶχε προσταγὴν νὰ τοῦ πυροβολήσῃ,

Καὶ δεύτερην μεσόπλατα γιὰ μιᾶς νὰ τοῦ καπνίσῃ.

Τὸ σήκωμα τοῦ πιστολιοῦ ὁ Γεώργης ἀπεικάζει,

Γιὰ μιᾶς εἰς τὴν πιστόλα του τὴ χέρα του τὴν βάζει,

Κ' ὡς ποῦ νὰ στρέψῃς νὰ ἰδῇς, τὸν εἶχεν ἐξαπλώσει,

Κ' εἰς τοῦ εὐγά του τὴν καρδιὰ δεύτερην εἶχε δώσει.

Ὁ ἄλλος δοῦλος ἔφυγε, κ' ὁ Γεώργης ἐλαβώθη,

Ἀπ' τὸν Ἀράπη 's τὴν ἀρχὴ 's τὸ μπράτσον ἐπληγώθ'

'Σ τὴν Ἔφεσον ἐγύρισε νὰ ἰατρευθ' ἡ πληγή του·

Κ' ἐκεῖ τὸν ἐφαρμάκωσαν, κ' ἔχασε τὴ ζωή του.

Ἐγὼ λοιπὸν τοῦ ἔκαμα αὐτὴ τὴν ἱστορία,

Καὶ παίζω την 's τὴν λύρα μου διὰ παρηγορία·

Γιατ' ὅποιος ξεύρει νὰ μιλῇ μὲ γνῶσι καὶ μὲ χάρι,

Κάνει μιὰ λυπηρὴ καρδιὰ, παρηγοριὰ νὰ πάρῃ.

Υἱὸς τοῦ παππᾶ Ἱερώνυμου, Σετιανὸς Μανόλης,

Χαρκιώτης εἶν' ὁ ποιητὴς τῆς ἱστορίας ὅλης.

temps un coup de feu dans le dos. — Mais George s'aperçoit de leur mouvement pour lever le pistolet; — déja il a le sien à la main; — et dans le temps que vous auriez mis à vous tourner, vous auriez vu l'Arabe étendu à terre; — et en se retirant, George, d'un second coup, atteint l'Aga au cœur. — Le serviteur turk s'enfuit; mais George était blessé; — il avait été d'abord atteint au bras par l'Arabe. — Il retourna à Éphèse pour faire guérir sa blessure; — mais il y fut empoisonné, et y perdit la vie. — J'ai donc composé cette histoire; — et je la joue sur ma lyre, pour mon divertissement: — car quiconque sait parler avec agrément et avec raison, — peut faire qu'un cœur attristé reçoive des consolations. — C'est Manuel de Seti, fils du Pappas Hiéronyme, — Charciote, qui est l'auteur de toute cette histoire.

# SECONDE PARTIE.

## CHANSONS ROMANESQUES.

## L'ÉPOUSE INFIDÈLE.

### ARGUMENT.

La pièce suivante est très-populaire en Livadie. C'est une historiette ou plutôt une fiction, que relève son mérite poétique. Elle se distingue particulièrement par un tour de composition très-vif.

## Α'.

## ΤΗΣ ΑΠΙΣΤΟΥ ΓΥΝΑΙΚΟΣ.

'Σ τὴν ἀποπέρα γειτονιὰν, 'σ τὴν παραπάνω ῥούγαν,
Μιὰ λυγηρὴ κοιμάτανε 'σ τ' ἀνδρός της ταῖς ἀγκάλαις·
Καὶ ὕπνος δὲν τῆς ἔρχονταν, καὶ ὕπνος δὲν τῆς πάγει·
Ὅλο τ' ἀνδρός της ἔλεγεν, ὅλο τ' ἀνδρός της λέγει·
« Βαρυὰ κοιμᾶσαι, Κωνσταντῆ· ὕπνον βαρὺν ποῦ κάμνεις!
» Καὶ τὰ καράβι' ἀρμένισαν, κ' ἡ συντροφιά σου πάγει. » —
« Ἄφσε μ' ἀκόμα, λυγηρὴ, ὕπνον νὰ πάρ' ὀλίγον·
» Πολὺ μὲ βιάζεις, λυγηρή· πολὺ μὲ βιάζεις, κόρη·
» Κάποιον ἄλλον ἀγαπᾷς, κ' ἄλλον θέλεις νὰ πάρῃς. » —
« Ἀνίσως ἄλλον ἀγαπῶ, κ' ἄλλον θέλω νὰ πάρω,
» Σπαθὶ βαστᾷς 'ς τὴν μέσην σου, κόψε μου τὸ κεφάλι,
» Νὰ ματωθοῦν τὰ ῥοῦχά μου, κ' ἐσένα τὸ σπαθί σου. » —
Ὁ Κώστας καβαλλίκεψε, καὶ πάγει δυ' ὥραις δρόμον·
Τὸ καλαμάρ' ἀστόχησε, γυρίζει νὰ τὸ πάρῃ.
Βρίσκει ταῖς πόρταις του κλειστιαῖς, βαρεὰ μανταλωμέναις·
Βρίσκει κ' αὐτὴν τὴν λυγηρὴν, ὁποῦ κοιμᾶται μ' ἄλλον.

I.

# L'ÉPOUSE INFIDÈLE.

Dans le quartier de l'autre côté, dans la rue d'en haut, — une belle reposait entre les bras de son mari; — mais le sommeil ne la prenait pas, le sommeil ne la prend pas. — Elle adresse la parole à son mari; elle lui dit : — « (Que) tu dors profondément, Constantin! que ton sommeil est profond! — Et cependant les vaisseaux font voile; et tes compagnons partent! » — « Laisse-moi, mon amour, faire encore un petit somme : — tu me presses fort, ô ma belle; tu me presses trop : — tu aimes quelque autre : tu veux en prendre un autre. » — « Si j'en aime quelque autre, si j'en veux prendre un autre, — tu portes un sabre à ta ceinture, coupe-moi la tête; — et que mes vêtements soient teints de sang, comme ton sabre. » — Constantin monte à cheval; il chemine deux heures; — mais il a oublié son écritoire, et revient pour la prendre. — Il trouve les portes fermées, fortement verrouillées; — il trouve sa belle couchée avec un autre. — « Or sus! lève-toi, la belle, et

« Σήκου ἀπάνω, λυγηρὴ, νὰ ἰδοῦμε, ποιὸς σ' ἀρέσει,
» Ποιὸς εἶναι ἐμμορφώτερος καὶ ἄξιον παλληκάρι. » —
« 'Σ τὴν ἐμμορφιὰν καὶ 'ς τὸ σπαθὶ ἄξιος ἡ ἀφεντιά σου·
» 'Σ τὸ φίλημα, 'σ τ' ἀγκάλιασμα ἄξιος ἡ ἀφεντιά του. » —
Καὶ τὸ σπαθί του ἔϐγαλε, λιανὰ λιανὰ τὴν κάμνει·
Ἰδὲς κορμὶ ἀγγελικὸν, γυναῖκα δίχως πίστιν.

voyons quel est celui des deux qui te plaît; — lequel (des deux) est le plus beau et le plus brave? » — « En beauté et au combat, c'est toi qui l'emportes : — au baiser, à l'embrasser, c'est l'autre. » — Constantin tire son sabre, et taille sa femme en pièces. — C'était un corps d'ange, mais une femme sans foi.

# LE MARIAGE IMPROMPTU,

ET

# LA RÉCONCILIATION IMPRÉVUE.

## ARGUMENT.

Je réunis ici deux chansons qui se ressemblent beaucoup, non-seulement par le fond, mais par divers détails. La première est surtout piquante par le dénoûment, d'autant moins prévu, que la narration est plus précipitée.

La seconde, dont le style et le ton me paraissent annoncer plus d'ancienneté, est aussi plus riche en détails naïfs et pittoresques. Il faut savoir, pour l'intelligence de l'avant-dernier vers, et de tous ceux de ce recueil où se trouvera la même allusion, qu'il est ou fut d'usage, en plusieurs endroits de la Grèce, de distribuer, dans la célébration des noces, des châtaignes et des noix aux assistants.

J'ignore, et rien n'indique à quelle partie de la Grèce appartiennent ces deux pièces. Je sais seulement que la seconde est connue dans plusieurs îles de l'Archipel; et que l'autre l'était à Scio : c'est dans le dialecte de cette île qu'elle m'a été donnée, et que je la publie.

## Β'.

## Ο ΑΞΑΦΝΟΣ ΓΑΜΟΣ.

Ὅσον ἐκάθουν κ' ἤπλεκα τοῦ Κύρκου μου γατάνι,
Τοῦ Κύρκου καὶ τ' ἀφέντη μου καὶ τ' ἀγαπητικοῦ μου,
Χρυσὸ πουλάκι ἤκατσε εἰς τὸ ξυλόχτενό μου.
Δὲν ἐκοιλάδιε σὰν πουλὶ, σὰν κοιλαδοῦν τ' ἀηδόνια,
Μόνο κοιλάδιε κ' ἤλεγε μ' ἀνθρώπινη λαλίτσα·
« Ἐσὺ, γατάνι, πλέκεσαι, κ' ὁ Κύρκος σου βλογᾶται,
» Βλογᾶτ', ἀρραβωνιάζεται, κ' ἄλλην γυναῖκα πέρνει ! »—
Κουβάριν ἐκουβάριαζα, καὶ 'ς τὴν γωνιὰν τὸ ῥίχτω,
Κ' ἀνοίγω τὸ παράθυρον, τὸ κατακλειδωμένον·
Βλέπω τον, καὶ κατήβαινε 'ς τοὺς κάμπους καβαλλάρης.
Ἂν τὸν εἰπῶ κληματιανὸν, τὸ κλῆμα κόμπους ἔχει,
Ἂν τὸν εἰπῶ βασιλικὸν, ἀπ' τὴν κοπριὰν ἐβγαίνει.
Κάλλιο νὰ εἰπῶ τὰ πρέπια του, καὶ τὰ καθολικά του.
« Καλῶς τοῦ μόσχου τὸ κλαδὶ, τοῦ σχοίνου τὸ βαβοῦλι !
» Ποῦ πᾶς ἐσὺ καὶ ἔνδυσαι 'ς τὸ φλῶρι, 'ς τὸ ἀσῆμι ; »—
« Ἐγὼ, κόρ', ὑπανδρεύομαι, κ' ἄλλην γυναῖκα πέρνω·

## II.

# LE MARIAGE IMPROMPTU.

Tandis que j'étais assise à tresser un cordon pour Kyrkos, — pour Kyrkos, mon seigneur et mon ami, — un oiseau (à plumage) d'or vint se poser sur mon peigne de bois. — Il ne chantait pas comme un oiseau, comme chantent les rossignols; — il chantait et parlait en langue humaine : — « Tu tresses un cordon (pour Kyrkos), et Kyrkos se marie! — il est fiancé, il se marie, il prend une autre belle. » — Le peloton que je pelotonnais, je le jette dans un coin; — la fenêtre qui était fermée, je cours l'ouvrir; — et je vois Kyrkos qui vient à cheval par la campagne. — (Comment le saluer?) Le nommerai-je branche de vigne? une branche de vigne a des nœuds. — Le nommerai-je basilic? le basilic naît sous le fumier. — Mieux vaut lui dire ce qui ne convient qu'à lui, ses qualités propres : — « Bonjour, branche de musc! (bonjour!) plante de jonc fleurie, — où vas-tu, (ainsi paré), ainsi vêtu d'argent et d'or? » — « Je me marie, ma belle; je prends une autre femme : — et s'il te plaît, si tu l'agrées,

## Ο ΑΞΑΦΝΟΣ ΓΑΜΟΣ.

» Κ' ἂν θέλῃς, κ' ἂν ὀρέγεσαι, κόπιασε κ' εἰς τὸ γάμον,
» Νὰ πιάσῃς καὶ τὰ στέφανα, νὰ γένῃς καὶ κουμπάρα. »—
« Κόρη, πολὺ κακόπαθες, κόρη, τρελλάδα ἔχεις. »—
« Ἐγὼ μηδὲ κακόπαθα, μηδὲ τρελλάδα ἔχω·
» Ὁ ἀγαπός πανδρεύεται, κ' ἄλλην γυναῖκα πέρνει,
» Κ' εἰπέ μου, ἂν ὀρέγωμαι νὰ πάγω καὶ 'ς τὸν γάμον,
» Νὰ πιάσω καὶ τὰ στέφανα, νὰ γένω καὶ κουμπάρα. »—
« Βάλε τὸν ἥλιον πρόσωπον, καὶ τὸ φεγγάρι στῆθος,
» Καὶ τοῦ κοράκου τὸ φτερὸν βάλε γατανοφρύδι. »—
Ὡσὰν ἡ μιὰ τὸ ἔλεγε, τὸ ἔκαμεν ἡ ἄλλη·
Παππᾶς τὴν εἶδε, κ' ἤσφαλε, διάκος, κ' ἀποξεχάθη,
Καὶ τὰ μικρὰ διακόπουλα ἔχασαν τὰ χαρτιά τους.
« Ψάλε, παππᾶ, σὰν ἔψαλλες, διάκο, σὰν ἐλειτούργεις,
» Κ' ἐσεῖς, μικρὰ διακόπουλα, εὕρετε τὰ χαρτιά σας·
» Παππᾶ, ἂν ἤσαι χριστιανός, κ' ἂν ἤσαι βαφτισμένος,
» Πκράγυρε τὰ στέφανα, βάλε τα τῆς κουμπάρας. »

viens à ma noce; — tu tiendras la couronne ( de l'épouse); tu seras la commère. » — ( Elle court chez son amie lui dire la nouvelle: ) — « La belle, tu seras malade; la belle, tu extravagues.» — «Je ne suis point malade, je n'extravague point : — mon ami se marie; il prend une autre femme ; — il m'a demandé si je voulais aller à sa noce , — pour porter la couronne, pour être la commère. » — « ( Vite, la belle, pare-toi ): fais de ton visage le soleil, de ton sein la lune; — et de l'aile du corbeau fais-toi des sourcils. »— Ce qu'a dit l'une, l'autre l'a fait. — Le papas voit la (belle commère ), et officie tout de travers; le diacre ( la regarde), il reste ébahi ; — et les jeunes clercs perdent leur feuillet. — « Chante donc, ô papas, comme tu chantais; diacre, officie donc, comme tu officiais ; — et vous, jeunes clercs, retrouvez votre feuillet. — Mais si tu es chrétien, ô papas, si tu es baptisé, — change ( une des ) couronnes de place : mets-la sur la tête de la commère.»

Α΄.

## ΟΙ ΑΓΑΠΗΤΙΚΟΙ.

Μιὰ λυγηρὴ βαρέ' ἀρρωστᾷ γιὰ 'νὸς ἀγούρ' ἀγάπην,
Γιὰ 'νὸς ἀγούρου καὶ ξανθοῦ, κ' ἔχει περίσσα πάθη·
Καὶ τρεῖς καλὲς συντρόφισσες πᾶν τὴν παρηγορήσουν·
Ἡ μιὰ κρατεῖ βασιλικὸν, ἄλλη κρατεῖ ἀπίδι,
Κ' ὁποῦ τὴν ἀγαπᾷ καλὰ, τὰ δάκρυα 'ς τὸ μαντύλι.
Ἡ μιὰ τήνε κατηγορεῖ, κ' ἡ ἄλλη τὴν ὑβρίζει·
« Δὲν ἀγαπήσαμεν κ' ἡμεῖς ἀγάπην σὰν κ' ἐσένα;
» Μά 'χαμεν σιδερῆν καρδιὰν, συκότια μαραμμένα. » —
Κ' ὁποῦ τὴν ἀγαπᾷ καλὰ, γλήγωρ' ἀπολογεῖται·
« Ἐσεῖς, κ' ἂν ἀγαπήσετε, μαῦρ' ἦτον, κ' ἄσχημ' ἦτον·
» Μὰ τούτη κ' ἂν ἀγάπησεν, ἀγγελομμάτης ἦτον. » —
« Κόρη, σὰν μοῦ τὸν ἐπαινᾷς, πᾶς νὰ μοῦ τόνε φέρης; » —
« Βράσ' ἄλουσι καὶ λοῦσέ με, μὲ κτένι κτενισέ με,
» Πλέξε μου τὰ μαλλάκια μου, νὰ πᾷ, νὰ σοῦ τὸν φέρω. » —
« Λούω σε καὶ κτενίζω σε· φοβοῦμαι μὴ τὸν πάρῃς. » —

## III.

# LA RÉCONCILIATION.

Une belle gisait grièvement malade d'amour pour un jeune homme,—pour un jeune blond; et grande était sa souffrance. — Trois belles de ses compagnes s'en vont la consoler :—l'une tient (à la main) un basilic, l'autre une poire;—et la troisième, celle qui vraiment la chérit, un mouchoir trempé de larmes. — La première la gronde, la seconde la raille : —«N'avons-nous pas aimé aussi nous deux, aimé d'amour, tout comme toi? — Mais nous avons le cœur ferré, et le foie sec.»—(La troisième), celle qui vraiment la chérit, (leur) répond au plus vite : — «Si vous avez aimé vous deux, c'était (quelque) homme noir et laid;— et notre compagne, si elle aime, aime un jeune homme aux yeux d'ange.»—«Chère compagne, puisque tu loues celui (que j'aime), voudrais-tu bien aller me le chercher?»—«Fais-moi chauffer de l'eau, et baigne-moi; lave-moi et peigne-moi, —tresse-moi les cheveux, et j'irai te le chercher.» —«Si je te lave, si je te peigne, je crains que tu ne me l'enlèves.»—«Oh! non, si Dieu m'aide, (chère

## ΟΙ ΑΓΑΠΗΤΙΚΟΙ.

« Ὄχι, νὰ ζῶ! συντρόφισσα, δὲν εἶμαι ἀπ' ἐκείναις. » —
« Πάρε τὰ ὄρη πίσω σου, καὶ τὰ βουνὰ ἐμπρός σου·
» Σὰν 'δῇς παντιέραν πράσινην, ἐκ' εἶν' τὰ γονικά του. » —
Πέρνει τὰ ὄρη πίσω της, καὶ τὰ βουνὰ ἐμπρός της·
Βλέπει παντιέραν πράσινην, βρίσκει τὰ γονικά του·
Βλέπει τον κ' ἔτρωγ', ἔπινε, μ' ἄρχοντας καὶ παροίκους,
Καὶ εἶχε τόσαις ἀπ' ἐδῶ, καὶ τόσαις ἀπ' ἐκεῖθε,
Καὶ δὲν τὸν περιφθάσανε, μὸν ἐρωτᾷ κ' ἐκείνην·
« Πές μου, νὰ ζήσῃς! λυγηρή, ποῦ πᾷς, καὶ ποῦ διαβαίνεις; » -
« Ἐσ' ἔχεις τόσαις ἀπ' ἐδῶ, καὶ τόσαις ἀπ' ἐκεῖθε,
» Καὶ δὲν σὲ περιφθάνουσι, μόν' ἐρωτᾷς κ' ἐμένα;
» Μὰ μιὰ ποῦ εὐλογήθηκες, κ' ἔβαλες τὸ στεφάνι,
» Μάλιστα ποῦ εἶναι κ'εὔμορφη, πῶς τὴν ἀποξεχάνεις; » —
» Γιὰ ποιὰν μὲ λέγεις, λυγηρή; γιὰ ποιὰν μὲ συντυχαίνεις;
» Γιὰ μιὰν ξανθὴν καὶ μιὰν λιγνήν, μιὰν χαμηλοβλεποῦσαν;
» Ὁποῦ γελᾷ, καὶ πέφτουνε τὰ ῥόδα 'ς τὴν ποδιάν της; » —
« Ἀφ' οὗ λοιπὸν τὴν ἐπαινεῖς, πῶς τὴν ἀποξεχάνεις; » —
« Εἰπάσου τὰ 'παινέματα, νὰ 'πῶ καὶ τὰ ψεγάδια·
» Ἂν τὴν φιλήσω, γόζεται, ἂν τὴν τσιμπήσω, κλαίει·
» Κ' ἂν πιάσω τὰ βυζάκια της, τῆς μάννας της τὸ λέγει. » —

## LA RÉCONCILIATION.

compagne), je ne suis point de ces (perfides-là). » — « (Eh bien donc), laisse derrière toi les montagnes, prends les collines devant toi : — et là où tu verras une bannière verte, là est la terre natale de mon ami. » — La (messagère) laisse les montagnes derrière elle ; elle prend les collines devant soi ; — elle aperçoit une bannière verte ; elle a trouvé la terre natale du jeune homme : — elle le trouve (lui-même) mangeant, buvant avec des Archontes et des voisins. — Il a maintes belles par-ci, maintes belles par-là ; — et ce n'est point encore assez pour lui : il questionne la (messagère) : — « Dis-moi, la belle, et Dieu te soit propice, où vas-tu, et d'où viens-tu ? » — « (Eh quoi !) tu as tant de belles par-ci, tant de belles par-là, — et ce n'est point encore assez pour toi ? Tu me questionnes aussi ? — Mais celle que tu as épousée, à qui tu as mis la couronne, — la belle entre toutes, comment peux-tu l'oublier ? » — « Laquelle veux-tu dire, ma belle ? de laquelle parles-tu ? — Est-ce de la blonde à la taille élancée, aux yeux regardant la terre, — qui, quand elle sourit, fait pleuvoir les roses dans son tablier ? » — « (C'est d'elle-même) ; et puisque tu la loues, comment peux-tu l'oublier ? » — « Je t'ai dit les éloges, je te dirai les reproches : — si je la baise, elle gronde ; si je l'agace, elle pleure ; — et si je lui presse la taille, elle va le dire à sa mère. » — « Allons ! viens, beau jeune

« Ἔλα! πᾶμε, φεγγίτη μου, κ' ἐγὼ μένω ἐγγύτρα. » —
« Ἂν κάμ' ὁ κόρακας ἀετὸν, κ' ἡ πέρδικα ἱεράκι,
» Καὶ ἡ σταφίδα ἰασουμὶ, θὰ κάμωμεν ἀγάπην. » —
Πέρνει, καὶ πᾷ, καὶ λέγει της τὰ πικραμμένα λόγια.
Σὰν πέρδικα μυριολογᾷ, σὰν περιστέρα κλαίει,
Σιγὰ, σιγὰ σηκόνεται, 'ς τὸ παραθύρ' ἐβγαίνει·
Βλέπει τον, κ' ἐκατέβαινε 'ς τοὺς κάμπους καβαλλάρης.
Μὲς τὰ χρυσᾶ βενέτικα, 'ς τὰ μαῦρα βουτημένος,
Καὶ μὲς τὰ κατακόκκινα πύργος θεμελιωμένος.
Τὰ κουτουνιά τ' ἀστράπτασι ποῦ ἦτον τ' ἀντεριά του,
Καὶ τὰ σγουρά του τὰ μαλλιὰ, τὸν ἥλιον λαμπυρίζουν.
« Ἂν τὸν εἰπῶ κληματοβέργαν, τὸ κλῆμα κόμπους ἔχει·
» Κ' ἂν τὸν εἰπῶ λυγόβεργαν, βέργα 'ναι, καὶ λυγίζει·
» Κ' ἂν τὸν εἰπῶ βασιλικὸν, ἀπ' τὴν κοπριὰν ἐβγαίνει·
» Κ' ἂν τὸν εἰπῶ χήρας υἱὸν, ἴσως κακοφανῇ του.
» Νὰ τοῦ εἰπ' ὅ,τι πρέπει του, κ' ὅ,τι πρεπούμενόν του·
« Βέργα μου, ἀσημίτης μου, σπαθί μου διαμαντένιο,
» Πρασινοπτέρουγ' ἀετὲ, ποῦ πᾷς νὰ κυνηγήσῃς; » —
« Ἐμένα μ' ὑπανδρεύουνται κάτω 'ς τὸ σταυροδρόμι·
» Κ' ἂν θὲς καὶ καταδέχεσαι, ἔλα καὶ σὺ 'ς τὸν γάμον,

homme, je te réponds d'elle (pour l'avenir). » — «(Non, non), la belle; quand le corbeau engendrera l'aigle, la perdrix l'épervier; — quand le (grain du) raisin produira du jasmin, elle et moi nous ferons (de nouveau) l'amour. »— La (messagère) s'en retourne; elle répète ces dures paroles (à son amie);—et la pauvrette se désole comme une perdrix, elle gémit comme une colombe. — Elle se lève tout doucement, s'en va à la fenêtre, — et aperçoit son ami qui vient à cheval par la campagne, — serré dans un pourpoint noir, (brodé) en or de Venise, — et sous (son manteau de) pourpre (majestueux comme) une tour solide.—L'étoffe de sa tunique jette des éclairs;—et ses blonds cheveux font resplendir le soleil. —(En le voyant, elle se dit en elle-même : « Par quel nom le saluer?)— L'appellerai-je branche de vigne? la branche de vigne a des nœuds. — Le nommerai-je roseau? le roseau n'est que roseau, et plie (à tout vent). — Le nommerai-je basilic? le basilic naît du fumier; — et si je le nomme fils de veuve, peut-être qu'il s'en fâchera. — Je le nommerai donc comme il convient, comme il lui sied : — (Bonjour), roseau d'argent, épée de diamant; — aigle aux ailes vertes, où vas-tu ainsi à la chasse? » — « On me marie, (la belle, on me marie), là-bas, à la croisée des deux chemins; — et si tu le veux, si tu l'agrées, viens

» Νὰ πιάσῃς καὶ τὰ στέφανα, να γένῃς καὶ κουμπάρα.»—

« Αὐτοῦ ποῦ πᾷς νὰ κοιμηθῇς, καὶ μ' ἄλλην νεὰν νὰ μείνῃς,

» Τὰ κάλλη μου θυμήσου τα, ταῖς εὐμορφιαῖς μου 'πέ της·

» Ταῖς ἀγνωσιαῖς μου ταῖς πολλαῖς μὴν τῆς ταῖς φανερώσῃς·

» Ἦτον τὰ χείλη μου νερὸν, τὸ στόμα μου πηγάδι,

» Κ' ἔπεφτες 'σ τὸν παράδεισον, λούλουδ' ἐκεῖ νὰ κόβῃς.»—

« Ἐκεῖ ἂς ξωδιάσουν τὰ καρυδιὰ, κ' ἂς χαλασθοῦν οἱ γάμοι·

» Κ' ἔλα, κ' ἡμεῖς, κοκόνα μου, νὰ κάμωμεν ἀγάπην.»

aussi toi à ma noce : — tu porteras la couronne (de l'épouse); tu seras la commère. » — « ( Dans la chambre) où tu vas dormir, où tu vas demeurer avec une autre (épouse);— ressouviens-toi de mes appas; et parle-lui de ma beauté; mais ne lui découvre pas mes folies : — ne lui dis pas que mes lèvres étaient de l'eau, ma bouche une fontaine; — mon sein un jardin, et mon amour extrême : — ( ne lui dis pas) que tu as bu de cette eau ; qu'à cette fontaine tu as puisé, — et qu'en ce jardin tu es descendu cueillir des fleurs. » — « Distribue qui voudra des noix là-bas : adieu le mariage (de là-bas). — Viens, ma douce dame, viens, faisons (de nouveau) l'amour. »

sa loi, il prit place. — « Tu prendras mon compte à l'épouse ; te sers le chevrier. . . . Dans d'autres, l'ai tenue, lejour de la v. . . . . . et me contredisent ; » — recommanda, en lui r. . . pant, et puels-jet de ma beauté, sijen ne crois qu'en mes filles ? — ne fut que pas que mes enfants de l'ami, bas chocla une fortune ; mon père m'a jeté, de grand amour extrême : me fit de sa part que je ne lui dejette soi, va setre laudane fin es posas, — et qu'en ce jardin . . . . . . . . . . oncle kartronde. — « De bons qui voudra des iroir là-bas : adieu, beaume de-la-bas. — Viens, ma douce maie, viens, sur (le bourreau) l'amour. »

# LE MUSICIEN ET L'ESPRIT,

ET

# LA FILLE JUIVE ET LA PERDRIX.

## ARGUMENT.

J'ai parlé dans l'introduction de ces esprits ou génies locaux (Στοιχειά), que les Grecs d'aujourd'hui se représentent sous diverses formes, et croient présider aux différens objets de la nature. Le dragon qui figure dans la première des deux chansons suivantes est un de ces esprits qu'il faut supposer le gardien de la campagne à travers laquelle se promène le chanteur qui l'a éveillé. L'intention du poète a été d'attribuer à ce chanteur le pouvoir, en quelque sorte magique, de captiver et d'émouvoir la nature entière. La pièce est originale et curieuse, comme toutes celles qui se rattachent à quelqu'une des superstitions populaires de la Grèce.

Celle qui vient après, sous le titre de *la Fille juive et la Perdrix*, est une espèce d'apologue plein de grâce et de délicatesse.

Δ'.

# ΤΟΥ ΜΟΥΣΙΚΟΥ

## ΚΑΙ ΤΟΥ ΣΤΟΙΧΕΙΟΥ.

Ἐψὲς χιόνι ψιχάδιζε, κ' ὁ Ἰάννης ἐτραγούδα·
Τόσον τραγούδιε γλυκὰ, καὶ νόστιμα κοιλάδει,
Τοῦ πῆρ' ἀέρας τὴν φωνὴν, 'ς τοῦ δράκοντος τὴν φέρει.
Ἐϐγῆκ' ὁ Δράκος, κ' εἶπέ του· «Ἰάννη, θὲ νὰ σὲ φάγω.»—
«Γιατὶ, Δράκο, γιατὶ, θηριὸ, γιατὶ θὰ μὲ σκοτώσῃς;»—
«Γιατὶ διαϐαίνεις πάρωρα, καὶ τραγουδᾶς πανούργα·
» Ξυπνᾷς τ' ἀδόνι' ἀπ' ταῖς φωλιαῖς, καὶ τὰ πουλί' ἀπ' τοὺς
κάμπους·
» Ξυπνᾷς κ' ἐμὲ τὸν Δράκοντα μὲ τὴν Δρακόντισσάν μου.»—
«Ἄφες με, Δράκο, νὰ διαϐῶ, ἄφες με νὰ περάσω·
» Τραπέζιν ἔχ' ὁ ϐασιλεᾶς, καὶ μ' ἔχει καλεσμένον·
» Μ' ἔχει γιὰ πρῶτον μουσικὸν, πρῶτον τραγουδιστήν του.»

IV.

# LE MUSICIEN

## ET L'ESPRIT.

Hier il neigeait menu, et Jean s'en venait chantant; — il chantait si doucement; il fredonnait si agréablement, — que l'air enleva ses accents et les porta à l'esprit (voisin). — L'esprit sortit (de sa retraite), et dit au (chanteur:) « Jean, je vais te dévorer. » — « Pourquoi, (esprit,) pourquoi, dragon, pourquoi veux-tu me mettre à mort? » — « Parce que tu chemines trop tard, et que tu chantes (des airs) pleins d'artifice: — tu réveilles les rossignols dans leurs nids, les oiseaux dans les champs; — et tu me réveilles aussi moi dragon, et mon épouse. » — « (Oh!) dragon, laisse-moi passer; (esprit,) laisse-moi aller. — Le roi donne cette nuit un festin (où) il m'a invité; — car il m'a pris pour son premier musicien, pour son premier chanteur. »

# Ε΄.

# ΤΗΣ ΕΒΡΑΙΟΠΟΥΛΑΣ
## ΚΑΙ ΤΗΣ ΠΕΡΔΙΚΑΣ.

Μιὰ Ἑβραιοποῦλα θέριζε, καὶ ἦτον βαρεμένη·
Ὡραῖς ὡραῖς ἐθέριζε, κ' ὡραῖς ἐκοιλοπόνα.
Καὶ 'ς τὸ δεμάτ' ἀκούμπησε, χρυσὸν υἱὸν τὸν κάμνει,
Καὶ 'ς τὴν ποδιὰν τὸν ἔβαλε, νὰ πᾷ τὸν ῥεματήσῃ.
Μιὰ πέρδικα τὴν ἀπαντᾷ, μιὰ πέρδικα τῆς λέγει·
" Μωρὴ σκύλλα, μῶρ' ἄνομη, Ἑβραιὰ μαγαρισμένη,
" Ἐγώ 'χω δεκοχτὼ πουλιὰ, καὶ πάσχω νὰ τὰ θρέψω·
" Κ' ἐσ' ἔχεις τὸν χρυσὸν υἱὸν, καὶ πᾷς τὸν ῥεματήσῃς!"

# V.

# LA FILLE JUIVE

## ET LA PERDRIX.

Une fille juive était grosse, et travaillait à la moisson : — par moments elle moissonnait ; et par moments elle sentait le mal d'enfant. — Elle s'appuie sur une gerbe, et met au monde un fils (beau) comme l'or. — Elle le prend dans son tablier, et s'en va le détruire. — Mais une perdrix la rencontre, une perdrix qui lui dit : — « Folle chienne, méchante folle, impure Juive, — j'ai douze poussins, et je pâtis pour les nourrir ; — et toi, qui n'as qu'un fils (beau) comme l'or, tu t'en vas le détruire ! »

# LA BELLE CANTATRICE.

## ARGUMENT.

Le ton général et certains traits du fragment qui suit le font reconnaître pour l'ouvrage d'une muse insulaire. C'est surtout à cause du sentiment patriotique qu'il exprime, et qui semble l'avoir inspiré, qu'il m'a paru mériter d'être conservé. La guerre de mer à laquelle l'auteur fait allusion doit être celle du major Lambros, dont j'ai dit quelques mots ailleurs. On devine sans doute que, dans les vers de la fin qui manquent, la belle et plaintive chanteuse retrouve sur la galère qui s'est arrêtée pour l'écouter, l'époux qu'elle croyait perdu. Ce fragment a d'ailleurs le mérite de rappeler un trait saillant des mœurs nationales : il atteste l'usage où sont les femmes grecques de chanter pendant un temps indéfini des myriologues sur ceux de leurs proches qu'elles ont perdus, soit dans le lieu natal, soit dans les pays étrangers.

## Ε΄.

# ΤΗΣ ΚΑΛΗΣ ΤΡΑΓΟΥΔΙΣΤΡΑΣ.

Κάτω 'ς τὸν γιαλὸν, κάτω 'ς τὸ περιγιάλι,
Κόρη ἔπλυνε τ' ἀνδρός της τὸ μαντύλι,
Κ' ἐτραγούδιε τὸ παραπόνεμά της.
Κ' ἔϐγαλ' ὁ γιαλὸς τὸν σιγαλὸν ἀέρα,
Κ' ἔτσ' ἐσήκωσε τὸ γυροφούστανόν της,
Κ' ἔτσ' ἐφάνηκε τὸ ποδαστραγαλόν της.
Ἔλαμψ' ὁ γιαλὸς, ἔλαμψ' ὁ κόσμος ὅλος·
Κάτεργα περνοῦν, γαλιῶτ' ἀρματωμένη,
Καὶ τοὺς θάμπωσεν ὅλους ἡ εὐμορφιά της·
Κ' εὐθὺς ἔπαυσεν ἀπ' τὸ νὰ τραγουδάῃ.
Τότ' ὁ ναύκληρος τὴν διπλοχαιρετάει,
Τὸ τραγοῦδί της λέγει ν' ἀκολουθάῃ.
Κ' ἡ κόρη λέγει του· « ἐγὼ δὲν τραγουδοῦσα,
« Μὰ τὸν ἄνδρα μου πικρὰ μυριολογοῦσα,
» Ὁποῦ μὲ παράτησε γιὰ τὴν πατρίδα·
» Εἰς τὴν μάχην ἔτρεξε μὲ τὴν ἐλπίδα,
» 'Σ ταῖς ἀγκάλαις μου νὰ ξαναεπιστρέψῃ,
» Καὶ μὲ στέφανον νὰ τόνε στεφανώσω.

## VI.

# LA BELLE CANTATRICE.

En bas sur le rivage, en bas sur la rive, — une belle lavait le mouchoir de son mari, — tout en chantant ses peines. — Sur le rivage se leva un doux zéphyr, — qui releva un peu le tour du jupon de la belle, — et découvrit la cheville de son pied. — Le rivage brilla, le monde entier brilla : — des galères passaient, (passait) une galiote armée ; — elles furent éblouies des charmes de la belle ; — et la belle aussitôt cessa de chanter. — Le capitaine alors la salue ; — et lui dit de continuer sa chanson. — Elle lui répond : « Je ne « chantais pas, — je disais tristement un myriologue « sur mon époux. — Il me quitta pour la patrie ; « — il courut combattre, avec l'espoir — de re- « venir dans mes bras, — et que je lui mettrais « une couronne (sur le front). — Mais dix ans

» Χρόνοι δέκα πέρασαν, ποτὲ μαντάτον
» Ἄνθρωπος κανεὶς δὲν μ' ἔφερε γιὰ ταῦτον.
» Καὶ ἀκόμη δυὸ τὸν καρτερῶ νὰ ἔλθῃ,
» Κ' ὕστερα λοιπὸν κ' ἐγὼ καλογερεύω.
Ὁ ναύκληρὸς λέγει την· « πῶς ἦτον τ' ὄνομά του;
» Ἴσως νὰ τὸν γνώρισα εἰς τὸ στράτευμά του.

. . . . . . . . . . . . . . . . . . . . . . . . . . .

« sont passés, et jamais de nouvelle : — pas un
« homme ne m'a apporté (de nouvelles) de lui.
« — J'attendrai encore deux ans qu'il revienne;
« — mais après ce temps, je me fais religieuse. »
— Le capitaine lui dit : « Quel était le nom de
« ton époux ? — Peut-être l'ai-je connu à la
« guerre............................

# LA VOIX DU TOMBEAU.

## ARGUMENT.

Voici une des pièces de ce recueil les plus originales pour le sentiment et l'idée, et les plus belles pour la diction. C'est l'expression solennelle et poétique d'un besoin d'imagination dont ce recueil offre bien d'autres indices plus ou moins frappants; je veux dire du besoin de supposer aux créatures humaines dans le tombeau, les affections et les passions de la vie. On rapprochera sans doute cette pièce d'une autre que l'on aura facilement remarquée dans le premier recueil, intitulée *le refus de Charon*, et à laquelle elle mérite de servir de pendant.

## Ζ΄.

# Η ΒΟΗ ΤΟΥ ΜΝΗΜΑΤΟΣ.

Σάββατον ὅλον πίναμε, τὴν κυριακ' ὅλ' ἡμέρα,
Καὶ τὴν δευτέραν τὸ πουρνὸν ἐσώθη τὸ κρασί μας.
Ὁ καπετάνος μ' ἔστειλε νὰ πάω, κρασὶ νὰ φέρω·
Ξένος ἐγὼ καὶ ἄμαθος δὲν ἤξερα τὸν δρόμον,
Κ' ἐπῆρα στράταις 'ξώστραταις καὶ ξένα μονοπάτια.
Τὸ μονοπάτι μ' ἔβγαλε σὲ μιὰν ψηλὴν ῥαχοῦλαν·
Ἦταν γεμάτη μνήματα, ὅλ' ἀπὸ παλληκάρια.
Ἕν μνῆμα ἦταν μοναχόν, ξέχωρον ἀπὸ τ' ἄλλα·
Δὲν εἶδα, καὶ τὸ πάτησα ἀπάνω 'ς τὸ κεφάλι·
Βοὴν ἀκούω καὶ βροντὴν ἀπὸ τὸν κάτω κόσμον.
« Τί ἔχεις, μνῆμα, καὶ βογγᾷς, καὶ βαραναστενάζεις;
» Μήνα τὸ χῶμα σοῦ βαρεῖ; μήνα ἡ μαύρη πλάκα; » —
« Οὐδὲ τὸ χῶμα μοῦ βαρεῖ, οὐδὲ ἡ μαύρη πλάκα,
» Μὸν τό 'χω μάραν κ' ἐντροπὴν, κ' ἕναν καϋμὸν μεγάλον,
» Τὸ πῶς μὲ καταφρόνεσες, μ' ἐπάτησες 'ς τὸ κεφάλι.
» Τάχα δὲν ἤμουν κ' ἐγὼ νέος; δὲν ἤμουν παλληκάρι;
» Δὲν ἐπερπάτησα κ' ἐγὼ τὴν νύχτα μὲ φεγγάρι; »

## VII.

# LA VOIX DU TOMBEAU.

Nous avions bu tout le samedi, le dimanche tout le jour, — et le lundi matin tout notre vin était fini. — Le capitaine m'envoya pour en chercher. — Étranger et sans information, je ne savais pas le chemin : — je prends (la première) route, des routes détournées, des sentiers écartés ; — et ces sentiers me mènent à une haute colline, — couverte de tombeaux, tous tombeaux de braves. — Il y en avait un qui était seul, à part des autres. — Je ne le voyais pas ; je marche dessus, (je lui marche) sur la tête. — Et j'entends une voix, comme un tonnerre du monde où sont les morts. — « Qu'as-tu donc, ô tombeau, que tu mugis, que tu gémis si fort ? — La terre t'oppresse-t-elle, ou la noire pierre plate ? » — « La terre ne m'oppresse point, ni la noire pierre plate. — Ce qui est pour moi un chagrin et un affront, (ce qui est pour moi) une grande peine, — c'est que tu m'as traité avec mépris, que tu m'as marché sur la tête. — N'ai-je donc pas été aussi un jeune homme, un brave ? — N'ai-je donc pas aussi moi cheminé de nuit, au clair de la lune ? »

# LE MONT DE FORÊTS.

Avez-vous, pendant le rapide, le silencieux passage et le balbutiement, tant soit peu distrait, des équivoques interviews pour ça choses, — étranger et pas infatué alors, je ne sais pas le discret ! — Jy pense. Le troublement des ronces d'étonnées, les sombres charmes, et ques ventres, ne suspire à une haute chaire, ouverte de tombeaux, tous tombeaux libérés. — Il y en avait un qui était seul, à part les autres. — Je ne le voyais pas, je suis-là debout instantanément, et il m'y entends-me tout, comme un imposée du mode où sont les morts. — Qu'as-tu donc, ô tombeau, que tu croyes, que tu crois si fort ? — La terre t'oppresse ? — elle ne te laisse guère place ? — a-t-il terre ne t'oppresse point, car je suis bien pierre plate, — Oh ! qui est pour mort un char n'a-t-il au affront, (ce qui n'y fort m'est une grande forme, — c'est que la ne tenir avec singulier, que te suis marche au char. — Pourquoi donc pas-tu ainsi, tu gémis point, puis-je sais ? — Ah ! je t'en ai, remplis, au-dedans d'opprobre, je me suis au clair de la lune.

# LE VOYAGE NOCTURNE.

## ARGUMENT.

La chanson qui suit rappellera sans doute par plus d'un endroit, et même par l'idée morale qui peut se rattacher à la fiction qui en fait l'argument, la célèbre romance de *Lenore* par Bürger. Le dénoûment en est fondé sur une croyance superstitieuse, assez répandue en Grèce, que l'apparition des morts aux vivants est pour ceux-ci un présage de leur fin prochaine. Le début de la pièce est un peu embarrassé; mais la seconde moitié en est pleine de vivacité, et il s'y trouve de ces traits originaux et frappants qu'une imagination cultivée ne rencontre guère, et que l'imagination populaire ne va cependant jamais chercher bien loin; de ces traits dont on est embarrassé à décider si c'est le titre de naïfs ou de profonds qui leur conviendrait le mieux.

La pièce est une de celles qui m'ont été données dans le dialecte de Scio, et que je me suis proposé de publier exactement telles que je les ai reçues, et que les chantent les femmes et les enfants.

## Η΄.

# Η ΝΥΚΤΕΡΙΝΗ ΠΕΡΠΑΤΗΣΙΑ.

« Μάννα, μὲ τοὺς ἐννεά σου υἱοὺς, καὶ μὲ τὴν μιά σου κόρη,
» 'Σ τὰ σκοτεινὰ τὴν ἥλουγες, 'σ τὸ φέγγος τὴν ἐπλέκες,
» Τὴν ἐσφιχτοκορδέλιαζες ἔξω 'σ τὸ φεγγαράκι,
» Ὁποῦ σοῦ στεῖλα προξενιὰν ἀπαὶ τὴ Βαβυλώνη,
» Δός τηνε, μάννα, δός τηνε, τὴν Ἀρετὴ 'σ τὰ ξένα,
» Νὰ 'χω κ' ἐγὼ παρηγοριὰ 'σ τὴν στράτα ποῦ διαβαίνω.» —
« Φρένιμος εἶσαι, Κωσταντῆ, μ' ἄσχημ' ἀπηλογήθης·
» Ἂν τύχῃ πίκρα γὴ χαρὰ, ποιὸς θὰ μοῦ τήνε φέρει;» —
Τὸν θεὸ τῆς βάζει ἐγγυτὴν, καὶ τοὺς ἁγίους μαρτύρους,
Ἂν τύχῃ πίκρα γὴ χαρὰ, νὰ πᾷ νὰ τῆς τὴν φέρῃ.
Κ' ἔρχεται χρόνος δύσεφτος, καὶ οἱ ἐννεὰ πεθάνα.
'Σ τοῦ Κωσταντίνου τὸ θαφτὸ ἀνέσπα τὰ μαλλιά της·
« Σήκου, Κωσταντινάκη μου· τὴν Ἀρετή μου θέλω·
» Τὸν θεό μου βάλες ἐγγυτὴ, καὶ τοὺς ἁγίους μαρτύρους,
» Ἂν τύχῃ πίκρα γὴ χαρὰ, νὰ πᾷς νὰ μοῦ τὴν φέρῃς.» —
Καὶ μέσα τὰ μεσάνυκτα πάγει νὰ τῆς τὴν φέρει·

# VIII.

# LE VOYAGE NOCTURNE.

« O ma mère, mère de neuf fils et d'une seule fille, — (d'une fille) que tu baignes en lieu obscur, que tu peignes à la lumière, — et que tu laces serré dehors, au clair de la lune ; — puisqu'on te la demande de Bagdad, (puisqu'on te la demande) en mariage, — (cette fille), ton Arété, accorde-la, ma mère, envoie-la dans le pays étranger, — pour que je trouve (quelque) agrément, en chemin, quand je voyage. » — « Tu es sensé, Constantin ; (tu es sensé, mon fils) ; mais (cette fois) tu raisonnes follement : — qui m'amènera ma fille (de si loin), pour me dire, la joie ou le chagrin qu'elle aura ? » — Et Constantin alors donne à sa mère Dieu et les saints Martyrs pour garants, — de lui amener sa fille, joie ou chagrin qu'elle ait. — (Un an se passe,) le second vient ; les neuf (frères) meurent ; — et sur le corps de Constantin la mère s'arrache les cheveux : — « Oh ! lève-toi, Constantin, mon (fils) ; lève-toi ; je veux (voir) mon Arété ; — tu m'as donné Dieu et les saints Martyrs pour garants, — de me l'amener, joie ou chagrin qu'elle

## Η ΝΥΚΤΕΡΙΝΗ ΠΕΡΠΑΤΗΣΙΑ.

Βρίσκει την καὶ χτενίζουταν ἔξω 'ς τὸ φεγγαράκι·
« Γιά! ἔλα, Ἀρετοῦλά μας· κυράνα μας σὲ θέλει. »—
« Ἀλλοίμον'! ἀδελφάκι μου, καὶ τί 'ναι τούτ' ἡ ὥρα;
» Ἂν ἡ χαρὰ 'ς τὸ σπῆτί μας, νὰ βάλω τὰ χρυσᾶ μου,
» Κ' ἂν πίκρα, ἀδελφάκι μου, νὰ ἔρθ' ὡς καθὼς εἶμαι. »—
« Μηδὲ πίκρα, μηδὲ χαρά, ἔλα καθὼς ὁποῦ 'σαι. »—
'Σ τὴ στράταν ὁποῦ διάβαιναν, 'σ τὴ στράτα ποῦ πηγαίνα,
Ἀκοῦν πουλιὰ καὶ κοιλαδοῦν, ἀκοῦν πουλιὰ καὶ λένε·
« Γιά! 'δὲς κοπέλαν εὔμορφην νὰ σύρν' ἀπαιθαμμένον! »—
« Ἄκουε, Κωσταντάκη μου, καὶ τὰ πουλιὰ τί λένε; »—
« Πουλάκια 'ναι κ' ἂς κοιλαδοῦν, πουλάκια 'ναι κ' ἂς λένε. »—
« Φοβοῦμαι σ', ἀδελφάκι μου, καὶ λιβανιαῖς μυρίζεις. »—
« Ἐχτὲ βραδὺς ἐπήγαμεν ἔξω 'ς τὸν ἁγιοϊάννη,
» Κ' ἐθύμιασέ μας ὁ παππᾶς μὲ τὸ πολὺ λιβάνι.
» Ἄνοιξε, μάννα, μ' ἄνοιξε, καὶ νὰ τὴν Ἀρετή σου! »—
« Ἂν ἦσαι ἱερός, διάβαινε, κ' ἂν ἦσαι ἱερος διάβα·
» Καϋμένη Ἀρετοῦλα μου λείπει μακρυὰ 'ς τὰ ξένα. »—
« Ἄνοιξε, μάννα μ', ἄνοιξε, κ' ἐγώ εἰμ' ὁ Κωσταντῆς σου·
» Τὸν θεό σου βάλα ἐγγυτή, καὶ τοὺς ἁγιοὺς μαρτύρους,
» Ἂν τύχῃ πίκρα γὴ χαρά, νὰ πᾶ νὰ σοῦ τὴν φέρω. »—
Κ' ὥστε ν' ἀνοίξῃ τὴν πόρτα της, ἐξέβγεν ἡ ψυχή της.

eût. » — Et sur le minuit Constantin s'en va chercher sa sœur. — Il la trouve dehors, se peignant au clair de la lune : — « Vite! viens, Arété; notre mère te demande. » — « Ah! mon frère, qu'y a-t-il donc? Est-ce l'heure (de se mettre en chemin)? — Est-on joyeux à la maison? Je mettrai mes habits dorés : — y est-on triste? j'irai comme je suis. » — « Ni joyeux, ni triste, (ma sœur), viens comme tu es. » — « Et dans la route, tandis qu'ils vont, dans la route, tandis qu'ils cheminent, — ils entendent les oiseaux chanter, ils entendent les oiseaux dire : — « Voyez donc cette belle fille qui conduit un mort! » — « Oh! entends-tu, Constantin, les oiseaux ce qu'ils disent? » — « Ce sont oiseaux, laisse-les chanter; ce sont oiselets, laisse-les dire. » — « Oh! j'ai peur de toi, mon frère; tu sens l'encens. » — « C'est que nous avons été hier soir à l'église de Saint-Jean, et que le papas nous a encensés, (nous a donné) force encens. — Ouvre, ma mère, ouvre; voilà ton Arété! » — « Si tu es bien intentionné, passe ton chemin; si tu es bien intentionné, éloigne-toi : — mon Arété est absente, (elle est) loin d'ici, dans la terre étrangère. » — « Ouvre, ouvre, ma mère, je suis ton fils Constantin, — qui t'ai donné Dieu et les saints Martyrs pour garants, — de t'amener Arété, chagrin ou joie qu'elle eût. » — La mère alors ouvre la porte; et l'ame lui sort (du corps).

# LA CRUCHE CASSÉE,
# IMPRÉCATION D'UN AMANT,
# LE SOUS-DIACRE,
### ET
# LES TÉMOINS DE L'AMOUR.

## ARGUMENT.

Ici viennent quatre chansonnettes des plus agréables ou des plus piquantes que j'aie pu trouver parmi les plus courtes de celles qui sont propres aux îles de la Grèce. La première est une chanson de danse fort gaie, et qui paraîtra des plus originales ou des plus folâtres. Les trois autres ont leur élégance et leur agrément; et il y a, ce me semble, quelque chose de gracieux et de délicat dans l'idée, ou, pour mieux dire, dans la fantaisie de la dernière.

Θ΄.

# ΤΟ ΣΤΑΜΝΙ ΤΣΑΚΙΣΜΕΝΟΝ.

« Σὰν πᾷς, Μαροῦ μου, 'ς τὸ νερὸ,

» Πές μου κ' ἐμένα τὸν καιρὸ,

» Νὰ στέκω, νὰ σὲ καρτερῶ,

» Νὰ σοῦ τσακίσω τὸ σταμνὶ,

» Νὰ πᾷς 'ς τὴν μάννα σ' ἀδειανή. » —

« Κόρη μου, ποῦ εἶναι τὸ σταμνί; » —

« Μάννα μου, στραβοπάτησα,

» Κ' ἔπεσα, καὶ τὸ τσάκισα. » —

« Δὲν εἶναι στραβοπάτημα,

» Μὸν εἶναι σφιχταγκάλιασμα. »

## IX.

# LA CRUCHE CASSÉE.

« Chère Marion, quand tu vas à l'eau, — dis-moi à quelle heure. — Je serai sur pied, je t'attendrai; — et te casserai ta cruche, — afin que tu t'en retournes vide à ta mère. » — « Ma fille, où est ta cruche? » — « Ma mère, j'ai fait un faux pas, — je suis tombée et l'ai cassée. » — « Ah! il n'y a point là de faux pas, — mais bien plutôt quelque étroite embrassade ! »

## Ι'.

# Η ΚΑΤΑΡΑ ΤΟΥ ΑΓΑΠΗΤΙΚΟΥ.

«Διαβαίν' ἀπὸ τὴν πόρταν σου, σὲ βλέπω χολιασμένη,
» Κ' εἰς τὸ δεξιό σου μάγουλον ἤσουν ἀκουμπισμένη·
» Μέσ' ἡ καρδιά μου λάκτισεν, ὅσον νὰ σ' ἐρωτήσω,
» Τί πίκρα ἔχεις 'ς τὴν καρδιά, νὰ σὲ παρηγορήσω.» —
» Τί μ' ἐρωτάεις, ἄπιστε; τάχα δὲν τὸ ἠξεύρεις,
» Τὸ ὅτι μ' ἀπαρνήθηκες, καὶ ἄλλην πᾶς νὰ εὕρῃς;»
«Ποιὸς τό εἶπε, περιστέρα μου, ποιὸς τό εἶπε, κρύα μου βρύση;
» Ὅποιος τό εἶπε, κοκόνα μου, νὰ μὴν ὀκτωμερίσῃ.
» Ἂν τό εἶπε τ' ἄστρον, νὰ χαθῇ, κ' ὁ ἥλιος νὰ θαμπώσῃ·
» Κ' ἂν τό εἶπε κόρ' ἀνύπανδρη, ἄνδρα μὴν ἀνταμώσῃ!»

## X.

# IMPRÉCATION D'UN AMANT.

« Je passe devant ta porte, et te vois fâchée : — (je te vois) la tête penchée sur la joue droite ; — et le cœur me bat à te demander — quelle est ta peine, afin de te consoler. » — « Pourquoi m'interroger, infidèle ? Ne le sais-tu pas ( ce que j'ai ) ? — Ne m'as-tu pas abandonnée, et ne cherches-tu pas une autre (amie) ? » — « Qui te l'a dit, ô ma perdrix ? qui te l'a dit, ô ma fraîche fontaine ? — Oh ! puisse, celui qui te l'a dit, ne pas vivre une semaine ! — Si c'est une étoile qui te l'a dit, qu'elle périsse ! — si c'est le soleil, qu'il s'obscurcisse ! — si c'est une jeune fille, qu'elle ne trouve point d'époux. »

## ΙΑ΄.

## ΤΟΥ ΑΝΑΓΝΩΣΤΗ.

Μιὰ κορὴ 'ς τὸ παραθύρι, κ' ἀναγνώστης 'ς τὸ κελλὶ,
Ζαχαρόπετρα τῆς ῥίχνει, καὶ 'ς τὸ στῆθος τὴν βαρεῖ.
« Κάτσε φρόνιμ', ἀναγνώστη, μὴ τὸ μάθ' ἡ γειτονιὰ,
» Καὶ τὸ εἰποῦνε τοῦ Δεσπότη, καὶ σοῦ κόψῃ τὰ μαλλιά. » —
« Τὰ μαλλιά μου κ' ἂν τὰ κόψῃ, τὸ φεσάκι μου φορῶ,
» Τὴν κοπέλλ', ὅπ' ἀγαπάω, θὰ τήνε στεφανωθῶ. »

## ΙΑ΄.

## Ο ΕΡΩΤΑΣ ΦΑΝΕΡΩΜΕΝΟΣ

« Κόρη, ὄντας φιλιώμαστον, νύκτα ἦτον· ποιὸς μᾶς εἶδε; » -
Μᾶς εἶδ' ἡ νύκτα κ' ἡ αὐγὴ, τ' ἄστρον καὶ τὸ φεγγάρι·
Καὶ τ' ἄστρον ἐχαμήλωσε, τῆς θάλασσας τὸ εἶπε·
Θάλασσα τὸ εἶπε τοῦ κουπιοῦ, καὶ τὸ κουπὶ τοῦ ναύτη,
Κ' ὁ ναύτης τὸ τραγούδησε 'ς τῆς λυγηρῆς τὴν πόρτα.

## XI.
# LE SOUS-DIACRE.

Une fillette (est) à sa fenêtre, un sous-diacre dans sa cellule : — le sous-diacre lance à la fillette, en guise de pierres, des morceaux de sucre; et l'atteint à la poitrine. — « Tiens-toi tranquille, sous-diacre; les voisins pourraient te voir; — on le dirait à l'archevêque, qui te ferait couper les cheveux. » — « Si l'archevêque me fait couper les cheveux, je prendrai mon bonnet ; — et la fillette que j'aime, je l'épouserai. »

## XII.
# LES TÉMOINS DE L'AMOUR.

« Quand nous nous sommes embrassés, ma belle, il était nuit ; qui nous a vus? » — « (Qui nous a vus?) la nuit et l'aurore, les étoiles et la lune. — Une étoile est descendue, et l'a dit à la mer : — la mer l'a dit à la rame; la rame au matelot; — et le matelot l'a chanté à la porte de sa belle. »

# TROISIÈME PARTIE.

## CHANSONS DOMESTIQUES.

## LE DÉPART D'UN ÉPOUX,
### ET
## LA RECONNAISSANCE.

### ARGUMENT.

Voici deux chansons de celles qui peuvent être comprises sous la dénomination générale de chansons de départ, en prenant cette dénomination avec un peu de latitude. Le sujet de la première, ce sont les adieux réciproques d'un mari et d'une femme : les six premiers vers sont censés être prononcés par celle-ci. La réponse du mari n'est point complète; je n'en donne que les deux premiers vers : il en manque probablement quatre autres. Je ne me rappelle point exactement où cette pièce a été entendue par le Grec de qui j'en ai reçu la copie; je crois que c'est en Épire.

La seconde est originale, et de la simplicité la plus gracieuse et la plus délicate. C'est un époux partant pour la terre étrangère qui est supposé dire les deux premiers vers à l'instant même de son départ. Dans la suite de la pièce, on le suppose de retour après une longue absence, et frappant de nuit à la porte de sa demeure. Sa femme, qui ne le reconnaît pas d'abord, ne le reçoit qu'après lui avoir fait diverses questions pour s'assurer que c'est bien lui. Cette pièce, probablement assez ancienne, est crétoise et en dialecte crétois.

## Α΄.

## ΤΟΥ ΜΙΣΕΥΜΟΥ.

« Ὁ μισευμὸς εἶναι κακὸ, τὸ « ἔχε ' γιὰ » φαρμάκι,
» Καὶ τὸ καλόν σου γύρισμα ὅλο φιλιὰ κ' ἀγάπη.
» Ἐμίσευσες καὶ μ' ἄφηκες ἕνα ὑαλὶ φαρμάκι,
» Νὰ γεύωμαι καὶ νὰ δειπνῶ, ὅσον νὰ πᾷς καὶ νά 'ρθῃς,
» Τὴν πλάκαν ὅπου 'πάτησες, κ' ἐμβῆκες εἰς τὴν βάρκα,
» Θέλω νὰ πᾶ νὰ τὴν εὑρῶ, νὰ τὴν γεμίσω δάκρυα.»
« Μισεύω καὶ σ' ἀφίνω 'γιὰ, σ' ἀφίνω κ' ἀμανάτι,
» Τὰ δυῶ βυζιὰ τοῦ κόρφου σου ἄλλος νὰ μὴν τὰ πιάσῃ.

. . . . . . . . . . . . . . . . . . . . . . . . . . . . . . .

I.

# CHANSON DE DÉPART.

« Ton départ est un malheur; ton adieu est une mort; — mais ton retour sera tout bien, toute tendresse et tout amour. — Tu pars et tu me laisses un flacon d'amer poison, — (à boire) à mon repas du matin, à mon repas du soir, tout le temps que tu resteras a aller, à revenir. — La pierre où tu auras posé le pied, pour entrer dans la barque, — j'irai, je la chercherai; je la couvrirai de larmes. » — « Je pars et te laisse mes adieux; je te laisse ma foi; — (garde-moi) les deux mamelles de ton sein; que nul autre ne les prenne. »....

## Β'.

# ΑΝΑΓΝΩΡΙΣΜΟΣ.

«Πίνω το, μάννα, τὸ κρασὶ, πίνω το νὰ μεθύσω,
» Πίνω το νὰ ξενιτευθῶ, καὶ πάλι νὰ γυρίσω.» —
«Ἄνοιξε, θύρα τῆς ξανθῆς, θύρα τῆς μαυρομμάτας.» —
«Ποιὸς εἶσ' ἐσύ; καὶ πῶς σὲ λέν; πῶς λένε τ' ὄνομά σου;» -
«Ἐγώ 'μαι ποῦ σὲ τά φερνα τὰ μῆλα 'ς τὸ μαντῆλι,
» Τὰ μῆλα, τὰ ῥοδάκινα, καὶ τὸ γλυκὸ σταφύλι·
» Ἐγώ 'μαι ποῦ τὰ φίλησά τὰ κόκκινά σου χείλη.» —
«Πέ μου σημάδι τῆς αὐλῆς, ν' ἀνοίξω νά 'μπης μέσα.» —
«Ἔχεις μηλεὰν ςὴν θύραν σου, καὶ κλῆμα ςὴν αὐλήν σου,
» Κάνει σταφύλι ῥαζακὶ, κάνει κρασὶ μοσκάτο,
» Κ' ὅποιος τὸ πιῆ, δροσίζεται, καὶ πάλ' ἀναζητᾶ το.» —
«Ψώματα λὲς, μαριόλου υἱὲ, κ' ἡ γειτονιὰ σοῦ τά εἶπε,
» Πέ μου σημάδι τοῦ σπητιοῦ, ν' ἀνοίξω νά 'μπης μέσα.» —
«Χρυσῆ κανδῆλα κρέμεται 'ς τὴν μέσην τοῦ ὀντᾶ σου·
» Φέγγει σου καὶ γυμνώνεσαι, κ' ἐβγάνεις τὰ κουμπιά σου.» -
«Ψώματα λὲς, μαριόλου υἱὲ, κ' ἡ γειτονιὰ σοῦ τά εἶπε·

## II.

# LA RECONNAISSANCE.

« Je le bois, ma mère, je bois ce vin pour m'enivrer ; — je le bois à mon départ avec le désir de retourner. —

« Ouvre-toi, porte (de la belle), porte de la blonde aux yeux noirs. » — « Qui es-tu ? Comment t'appelles-tu ? Quel est le nom que l'on te donne ? » — « Je suis celui qui t'apportais des pommes dans mon mouchoir, — des pommes, des pêches, du raisin doux : — je suis celui qui baisais tes lèvres vermeilles. » — « Pour que je t'ouvre, pour que tu entres, donne-moi quelque indice de ma cour. » — « A ta porte est un pommier, dans ta cour est une vigne : — cette (vigne) donne un raisin blanc ; ( ce raisin ) un vin muscat ; — et ce ( vin ) quiconque en boit est restauré, et en demande encore. » — « Tu me trompes, fils de matois, quelqu'un du voisinage t'aura dit cela : — pour que je t'ouvre, pour que tu entres, donne-moi quelque indice de ma maison. » — « Au milieu de ta chambre pend une lampe d'or ; — elle t'éclaire quand tu te déshabilles, quand tu ôtes tes boutons. » — « Tu me

» Πέ μου σημάδι τοῦ κορμιοῦ, ν' ἀνοίξω νά 'μπῃς μέσα. » —
« Ἔχεις ἐλαιὰ 'ς τὸ μάγουλον, κ' ἐλαιὰ 'ς τὴν ἀμασχάλην,
» Κ' ἀνάμεσα 'ς τὰ δυὸ βυζιά, τ' ἄστρη μὲ τὸ φεγγάρι. » -
« Τρέξετε, βάϊες, τρέξετε, κ' ἀνοίξετε ταῖς θύραις.

trompes, fils de matois; quelqu'un du voisinage t'aura dit cela; — pour que je t'ouvre, pour que tu entres, dis-moi quelque marque de ma personne. » — « Tu as un signe sur la joue, un autre sur l'épaule; — et entre tes deux mamelles (brillent) les astres et la lune. » — « Courez, servantes, courez; ouvrez toutes les portes. »

# CHANSONS DE BERCEAU.

## ARGUMENT.

Quand je parlai, dans l'introduction, des chansons des mères et des nourrices grecques pour endormir les enfants, je n'en avais aucun échantillon à offrir au lecteur. J'en ai depuis recueilli un assez grand nombre, tant du continent que des îles; et j'en donne ici les quatre où il m'a paru qu'il y avait le plus d'agrément et de variété. C'est assez, je crois, pour donner une idée de presque toutes les pièces de ce genre, et de l'exaltation gracieuse de fantaisie et de tendresse qui en fait le principal caractère. Chacun de ces quatre morceaux peut être considéré comme une espèce de type sur lequel il en a été composé une multitude d'autres. Le premier et le quatrième sont de l'île de Scio, le second et le troisième de celle de Cypre.

Le quatrième est le plus original de tous, celui où il y a le plus d'imagination; et l'on pourrait ajouter le plus de paganisme dans les idées. Toutes ces personnifications du sommeil et du vent, du soleil et des astres, sont entièrement dans l'esprit de l'antique mythologie grecque, si même elles n'en sont pas des réminiscences expresses. Dans le troisième morceau, les saints ont été pieusement substitués aux agents naturels personnifiés.

J'oubliais de dire que les Grecs donnent aux chansons de l'espèce dont il s'agit ici, le nom de Νανναρίσματα. Νανναρίζω signifie chanter pour endormir un enfant. C'est de là que les Italiens ont appelé *Nanne* leurs chansons de nourrices.

### Γ΄.
## ΝΑΝΝΑΡΙΣΜΑ.

Νάννι! θὰ ἔρθ᾽ ἡ μάννα σου ἀφ᾽ τὸ δαφνοπόταμο,
Κ᾽ ἀπαὶ τὸ γλυκὸ νερό, νὰ σοῦ φέρῃ πούλουδα,
Πούλουδα τριαντάφυλλα, καὶ μοσκογαρούφαλα.

### Δ΄.
## ΑΛΛΟ.

Ναννὰ, ναννὰ τὸ υἱοῦδί μου,
Καὶ τὸ παλληκαρούδί μου.
Κοιμήσου, υἱοῦδί μ᾽ ἀκριβό,
Κ᾽ ἔχω νὰ σοῦ χαρίσω
Τὴν Ἀλεξάνδρεια ζάχαρι,
Καὶ τὸ Μισίρι ρύζι,
Καὶ τὴν Κωνσταντινούπολιν,
Τρεῖς χρόνους νὰ ὁρίζῃς·
Κ᾽ ἀκόμη ἄλλα τρία χωρία,
Τρία μοναστηράκια·
᾽Σ ταῖς χώραις σου κ᾽ εἰς τὰ χωριὰ
Νὰ πᾷς νὰ σεργιανίσῃς,
᾽Σ τὰ τρία μοναστήρια σου
Νὰ πᾷς νὰ προσκυνήσῃς.

III.

# CHANT DE BERCEAU.

Dodo! dodo! en attendant que ta mère revienne de la rivière des lauriers. — (Des bords) de sa belle eau elle t'apportera des fleurs; — (toute sorte) de fleurs, des roses et des œillets musqués.

IV.

# AUTRE.

Dodo! dodo! mon fils, — mon petit homme. — Dors, mon petit cher fils : — j'ai de (belles) choses à te donner, — Alexandrie pour ton sucre, — le Caire pour ton ris, — et Constantinople — pour y faire trois ans tes volontés. — (Tu auras) de plus trois villages, — et trois petits monastères; — les villages (avec leurs) champs, — pour aller t'y promener; — et les trois petits monastères, — pour y aller prier.

## ΝΑΝΝΑΡΙΣΜΑ.
### Ε'.
### ΑΛΛΟ.

Ἅγια Μαρίνα, κοίμισ' το,

Κ' ἅγια Σοφιὰ, ναννούρισ' το,

Ἔπαρ' το, πέρα γύρισ' το,

Νὰ 'δῆ τὰ δένδρη πῶς ἀνθοῦν,

Καὶ τὰ πουλιὰ πῶς κοιλαδοῦν·

Καὶ πάλε στράφου, φέρε το,

Μὴν τὸ γυρέψ' ὁ κύρης του,

Καὶ δείρῃ τοὺς βαΐλους του·

Μὴ τὸ γυρέψ' ἡ μάννα του,

Καὶ κλάψῃ, καὶ χολικιασθῆ,

Καὶ πικραθῇ τὸ γάλα της.

## V.

## AUTRE.

Sainte-Marine, couche (l'enfant), — Sainte-Sophie, chante-lui pour l'endormir, — et emporte-le, promène-le, — pour qu'il sache comment fleurissent les arbres, — comment chantent les oiseaux. — Puis reviens, ramène-le-moi, — afin que son père ne le cherche pas, — et ne batte pas ses serviteurs; — afin que sa mère ne le cherche pas; — elle pleurerait, elle serait malade, — et son lait deviendrait amer.

## ΝΑΝΝΑΡΙΣΜΑ.

### ϛ'.

### ΑΛΛΟ.

Νὰ μοῦ τὸ πάρῃς, ὕπνε μου, τρεῖς βίγλαις θὰ τοῦ βάλω·

Τρεῖς βίγλαις, τρεῖς βιγλάτοραις κ' οἱ τρεῖς ἀνδρειωμένοι·

Βάλλω τὸν ἥλιον 'ς τὰ βουνὰ, τὸν ἀετὸν 'ς τοὺς κάμπους,

Τὸν κὺρ Βορεὰ, τὸν δροσερὸν, ἀνάμεσα πελάγου.

Ὁ ἥλιος ἐβασίλεψεν, ἀετὸς ἀπεκοιμήθη,

Κ' ὁ κὺρ Βορεὰς, ὁ δροσερὸς, 'ς τῆς μάννας του ὑπάγει.

« Υἱέ μου, ποῦ ἤσουν χθές, προχθές; ποῦ ἤσουν τὴν ἄλλην νύχτα

» Μήνα μὲ τ' ἄστρη μάλονες; μήνα μὲ τὸ φεγγάρι;

» Μήνα μὲ τὸν αὐγερινὸν, ποῦ εἴμεστ' ἀγαπημένοι; » —

« Μήτε μὲ τ' ἄστρη μάλονα, μήτε μὲ τὸ φεγγάρι,

» Μήτε μὲ τὸν αὐγερινὸν, ποῦ εἴστ' ἀγαπημένοι·

» Χρυσὸν υἱὸν ἐβίγλιζα 'ς τὴν ἀργυρῆ του κούνια. »

## IV.

## AUTRE.

« Sommeil, emporte-moi mon fils : je lui ai
« donné trois sentinelles, — trois sentinelles, trois
« gardiens, tous les trois (puissants et) forts. —
« Je lui ai donné pour gardiens, sur les mon-
« tagnes, le soleil; dans les plaines, l'aigle; — et
« sur la mer, Borée, le frais. » — Le soleil se coucha, l'aigle s'endormit; — et Borée le frais alla chez sa mère. — « Mon fils, où étais-tu hier ? où étais-tu avant-hier ? où étais-tu la nuit d'avant ? — Étais-tu en querelle avec les étoiles ou avec la lune, — ou bien avec Orion, (quoique) nous soyons amis ensemble ? » — « Je n'ai point été en querelle avec les étoiles, ni avec la lune, — ni avec Orion, (puisque) vous êtes amis ensemble. — J'ai veillé dans son berceau d'argent un enfant (beau comme) l'or. »

# ΔΙΟΝΥΣΙΟΥ ΣΑΛΩΜΟΥ

## ΖΑΚΥΝΘΙΟΥ

### ΥΜΝΟΣ ΕΙΣ ΤΗΝ ΕΛΕΥΘΕΡΙΑΝ.

---

# DITHYRAMBE

## SUR LA LIBERTÉ,

### PAR DIONYSIOS SALOMOS

#### DE ZANTE.

ΔΙΟΝΥΣΙΟΥ ΣΑΛΩΜΟΥ

ΠΟΙΗΜΑΤΑ

ΗΧΟΣ ΕΙΣ ΤΟΝ ΒΑΡΣΟΥΓΙΑ

DITIRAMBE

SUR L'AVENIR

DES BEAUX ARTS EN GRÈCE

# AVERTISSEMENT.

La pièce suivante est étrangère aux chants populaires de la Grèce. Elle a été composée en mai dernier par M. D. Salômos, très-jeune poète, plein d'érudition, et doué d'une imagination brillante, à qui la Grèce est redevable de poésies légères, et l'Italie, de sonnets improvisés et d'odes lyriques. Ces morceaux, ainsi que son Dithyrambe sur la Liberté, doivent faire concevoir à sa patrie et aux amis des lettres les plus belles espérances.

M. Fauriel était absent lorsque nous avons reçu de la Grèce cette dernière composition, qui se distingue par des sentiments nobles, généreux et souvent sublimes, exprimés avec la dignité convenable au sujet. Nous l'avons ajoutée à la fin de son recueil, afin d'offrir au lecteur le moyen de comparer cette poésie populaire, si intéressante par sa grace naturelle et sa piquante originalité, avec celle des Grecs formés à l'école des grands modèles de l'antiquité. Nous en devons la traduction à M. Stanislas Julien, avantageusement connu par une élégante version française du poëme grec de Coluthus sur *l'Enlèvement d'Hélène*, et de *la Lyre patriotique de la Grèce*, par Kalvos de Zante (1).

---

(1) 1 vol. in-18. Paris, chez Peytieux, galerie Delorme, n° 13; Delaunay, Ponthieu, Ladvocat, au Palais-Royal. Prix, 1 fr. 50 cent.

# ΥΜΝΟΣ

## ΕΙΣ ΤΗΝ ΕΛΕΥΘΕΡΙΑΝ.

> Libertà vo cantando, ch' è si cara,
> Come sa chi per lei vita rifiuta.
> DANTE.

1. Σὲ γνωρίζω ἀπὸ τὴν κόψι
Τοῦ σπαθιοῦ τὴν τρομερὴ,
Σὲ γνωρίζω ἀπὸ τὴν ὄψι,
Ποῦ μὲ βία μετράει τὴν γῆ.

2. Ἀπ' τὰ κόκκαλα βγαλμένη
Τῶν Ἑλλήνων τὰ ἱερὰ,
Καὶ σὰν πρῶτα ἀνδρειωμένη,
Χαῖρε, ὢ χαῖρε, Ἐλευθεριά!

3. Ἐκεῖ μέσα ἐκατοικοῦσες,
Πικραμένη, ἐντροπαλὴ,
Κ' ἕνα στόμα ἀκαρτεροῦσες,
Ἔλα πάλι, νὰ σοῦ 'πῆ.

4. Ἄργιε νἄλθη ἐκείνη ἡ 'μέρα,
Καὶ ἦταν ὅλα σιωπηλὰ,
Γιατὶ τἄσκιαζε ἡ φοβέρα,
Καὶ τὰ πλάκονε ἡ σκλαβιά.

# DITHYRAMBE

## SUR LA LIBERTÉ.

> Je chante la liberté, qui est si chère (à l'homme) :
> il le sait, celui qui pour elle renonce à la vie!
> — DANTE.

1. Je te reconnais au tranchant de ton glaive redoutable; je te reconnais à ce regard rapide dont tu mesures la terre.

2. Sortie des ossements sacrés des Hellènes, et forte de ton antique énergie, je te salue, je te salue, ô Liberté!

3. Depuis long-temps tu gisais dans la poudre, couverte de honte, abreuvée d'amertume, et tu attendais qu'une voix généreuse te dît : « *Sors de la tombe!* »

4. Combien il tardait ce jour tant desiré! Partout régnait un morne silence; les cœurs étaient glacés de crainte, et comprimés par l'esclavage.

5. Δυστυχής! παρηγορία
Μόνη σοῦ ἔμενε νὰ λὲς
Περασμένα μεγαλεῖα,
Καὶ διηγῶντάς τα νὰ κλαῖς.

6. Καὶ ἀκαρτέρει, καὶ ἀκαρτέρει
Φιλελεύθερην λαλιὰ,
Ἕνα ἐκτύπαε τἄλλο χέρι
Ἀπὸ τὴν ἀπελπησιὰ,

7. Κ' ἔλεες· πότε ἄ! πότε βγάνω
Τὸ κεφάλι ἀπὸ τς' ἐρμιαῖς;
Καὶ ἀποκρίνοντο ἀπὸ πάνω
Κλάψαις, ἄλυσσες, φωναῖς.

8. Τότε ἐσήκονες τὸ βλέμμα
Μὲς τὰ κλαύματα θολὸ,
Καὶ εἰς τὸ ροῦχό σου ἔσταζ' αἷμα,
Πλῆθος αἷμα ἑλληνικό.

9. Μὲ τὰ ροῦχα αἱματωμένα,
Ξέρω, ὅτι ἔβγαινες κρυφὰ,
Νὰ γυρέυῃς εἰς τὰ ξένα
Ἄλλα χέρια δυνατά.

10. Μοναχὴ τὸν δρόμο ἐπῆρες,
Ἐξαναλθες μοναχή·
Δὲν εἶν' εὔκολαις ἡ θύραις,
Ἐὰν ἡ χρεία ταῖς κουρταλῇ.

11. Ἄλλος σοῦ ἔκλαψε εἰς τὰ στήθια,
Ἀλλ' ἀνάσασιν καμμιὰ
Ἄλλος σοῦ ἔταξε βοήθεια,
Καὶ σὲ γέλασε φρικτά.

5. Malheureuse ! il ne te restait que la triste consolation de redire tes grandeurs passées, de les redire d'une voix entrecoupée de sanglots.

6. De jour en jour tu attendais le cri de l'indépendance, et tu te meurtrissais le sein dans ton désespoir.

7. Tu te disais : Ah ! quand repousserai-je de ma tête le poids de l'infortune ! Et, d'en-haut, l'on te répondait par des pleurs, des gémissements et des chaînes.

8. Alors tu élevais ton regard obscurci par les larmes ; et sur ta robe découlaient des flots de sang, le sang des Grecs !

9. Sous un vêtement ensanglanté, tu sortis, je le sais, d'un pas furtif et silencieux, pour aller mendier l'assistance des nations étrangères.

10. Seule tu as entrepris ce voyage pénible, seule tu es revenue : qu'il est difficile d'ouvrir les portes où frappe la main de la misère !

11. L'un versa dans ton sein quelques larmes généreuses, mais nulle consolation. L'autre vingt fois te promit du secours, et te rendit victime d'une horrible déception.

12. Ἄλλοι, ὤϊμέ! 'ς τὴν συμφορά σου
Ὁποῦ ἐχαίροντο πολὺ,
Σύρε ναὔρῃς τὰ παιδιά σου,
Σύρε, ἔλέγαν οἱ σκληροί.

13. Φεύγει ὀπίσω τὸ ποδάρι,
Καὶ ὀλογλίγωρο πατεῖ
Ἢ τὴν πέτρα, ἢ τὸ χορτάρι,
Ποῦ τὴν δόξα σοῦ ἐνθυμεῖ.

14. Ταπεινότατη σοῦ γέρνει
Ἡ τρισάθλια κεφαλὴ,
Σὰν πτωχοῦ ποῦ θυροδέρνει,
Κ' εἶναι βάρος του ἡ ζωή.

15. Ναί· ἀλλὰ τώρα ἀντιπαλεύει
Κάθε τέκνο σου μὲ ὁρμὴ,
Ποῦ ἀκατάπαυστα γυρεύει
Ἢ τὴν νίκη, ἢ τὴν θανή.

16. Ἀπ' τὰ κόκκαλα βγαλμένη
Τῶν Ἑλλήνων τὰ ἱερὰ,
Καὶ σὰν πρῶτα ἀνδρειωμένη,
Χαῖρε, ὢ χαῖρε, Ἐλευθεριά!

17. Μόλις εἶδε τὴν ὁρμήν σου
Ὁ οὐρανὸς, ποῦ γιὰ τς' ἐχθροὺς,
Εἰς τὴν γῆν τὴν μητρικήν σου
Ἔτρεφ' ἄνθια καὶ καρποὺς,

18. Ἐγαλήνευσε· καὶ ἐχύθη
Καταχθόνια μία βοὴ,
Καὶ τοῦ Ρήγα σου ἀπεκρίθη
Πολεμόκραχτη (1) ἡ φωνή.

12. D'autres, hélas! ravis de tes malheurs, s'écriaient : *Va chercher tes enfants . . Va*, disaient les cruels!

13. Tu recules d'horreur, et, d'un pas rapide, tu vas fouler la pierre ou le gazon qui porte encore les traces immortelles de ta gloire.

14. Tu inclines languissamment ta tête chargée de douleurs, comme le malheureux qui heurte à la porte de l'opulence, et pour qui la vie n'est qu'un pénible fardeau.

15. Oui : mais maintenant pleins d'une noble ardeur, tous tes enfants combattent en héros, et cherchent avec un infatigable courage la victoire ou la mort.

16. « Sortie des ossements sacrés des Hellènes, « et forte de ton antique énergie, je te salue, je « te salue, ô Liberté! »

17. A peine le ciel voit-il tes efforts magnanimes; ce ciel qui, sur le sol où tu reçus le jour, faisait croître pour tes ennemis des fleurs et des fruits;

18. Il brille pur et serein, et du sein de la terre s'échappe une voix formidable à laquelle répondent les accents belliqueux de Rhigas (1).

19. Ὅλοι οἱ τόποι σου σ' ἐκράξαν,
Χαιρετῶντάς σε θερμὰ,
Καὶ τὰ στόματα ἐφωνάξαν
Ὅσα αἰσθάνετο ἡ καρδιά.

20. Ἐφωνάξανε ὡς τ' ἀστέρια
Τοῦ Ἰωνίου καὶ τὰ νησιὰ,
Καὶ ἐσηκώσανε τὰ χέρια
Γιὰ νὰ δείξουνε χαρὰ,

21. Μ' ὅλον ποῦναι ἀλυσσωμένο
Τὸ καθένα τεχνικὰ,
Κ' εἰς τὸ μέτωπον γραμμένο
Ἔχει ψεῦτρα ἐλευθεριά.

22. Γκαρδιακὰ χαροποιήθη
Καὶ τοῦ Βάσιγκτων ἡ γῆ,
Καὶ τὰ σίδερα ἐνθυμήθη
Ποῦ τὴν ἔδεναν καὶ αὐτή.

23. Ἀπ' τὸν πύργον του φωνάζει,
Σὰ νὰ λέῃ, σὲ χαιρετῶ,
Καὶ τὴν χήτην του τινάζει
Τὸ Λεοντάρι τὸ Ἰσπανό.

24. Ἐλαφιάσθη τῆς Ἀγγλίας
Τὸ θηρίο, καὶ σέρνει εὐθὺς
Κατὰ τ' ἄκρα τῆς Ρουσίας
Τὰ μουγκρίσματα τς' ὀργῆς.

25. Εἰς τὸ κίνημά του δείχνει,
Πῶς τὰ μέλη εἶν' δυνατά·
Καὶ 'ς τοῦ Αἰγαίου τὸ κῦμα ῥίχνει
Μιὰ σπιθόβολη ματιά.

19. Toutes tes contrées te saluent par de vives acclamations, et les bouches épanchent avec enthousiasme les brûlants transports du cœur.

20. Les îles de la mer Ionienne frappent l'air de leurs cris, et élèvent les mains en signe d'allégresse :

21. Quoique chacune d'elles soit chargée de fers rivés avec art, et porte sur le front le sceau d'une liberté mensongère.

22. La patrie de Washington s'est émue jusqu'au fond de l'ame, et s'est rappelé les chaînes qui l'avaient accablée.

23. Le Lion (1) espagnol rugit du haut de sa tour, comme s'il disait « je te salue »; et il agite son horrible crinière.

24. Le Léopard de l'Angleterre frissonne de crainte, et, tout à coup, porte vers les confins de la Russie sa colère menaçante.

25. Il montre, à l'impétuosité de ses mouvements, sa force redoutable, et lance sur les flots de la mer Égée un regard étincelant.

---

(1) Les armes d'Autriche sont *un aigle à deux têtes;* celles d'Espagne *deux châteaux et deux lions écartelés*, et celles d'Angleterre *trois léopards*.

26. Σὲ ξανοίγει ἀπὸ τὰ νέφη
Καὶ τὸ μάτι τοῦ Ἀετοῦ,
Ποῦ φτερὰ καὶ νύχια θρέφει
Μὲ τὰ σπλάγχνα τοῦ Ἰταλοῦ,

27. Καὶ 'σ ἐσὲ καταγυρμένος,
Γιατὶ πάντα σὲ μισεῖ,
Ἔκρωζ' ἔκρωζε ὁ σκασμένος,
Νὰ σὲ βλάψῃ, ἂν ἠμπορῇ.

28. Ἄλλο ἐσὺ δὲν συλλογιέσαι
Πάρεξ ποῦ θὰ πρωτοπᾷς·
Δὲν 'μιλεῖς, καὶ δὲν κουνιέσαι
'Σ ταῖς βρυσίαις ὁποῦ ἀγροικᾷς,

29. Σὰν τὸν βράχον, ὁποῦ ἀφίνει
Κάθε ἀκάθαρτο νερὸ
Εἰς τὰ πόδια του νὰ χύνῃ
Εὐκολόσβυστον ἀφρὸ,

30. Ὁποῦ ἀφίνει ἀνεμοζάλη,
Καὶ χαλάζι, καὶ βροχὴ,
Νὰ τοῦ δέρνουν τὴν μεγάλη,
Τὴν αἰώνιαν κορυφή.

31. Δυστυχιά του, ὢ δυστυχιά του
Ὁποιανοῦ θέλει βρεθῇ
'Σ τὸ μαχαῖρί σου ἀποκάτου,
Καὶ 'σ ἐκεῖνο ἀντισταθῇ.

32. Τὸ θηρίο π' ἀνανογιέται,
Πῶς τοῦ λείπουν τὰ μικρὰ,
Περιορίζεται, πετιέται,
Αἷμα ἀνθρώπινο διψᾷ·

26. Il te découvre aussi du haut des nues, l'œil perçant de l'Aigle qui nourrit ses serres et ses ailes des entrailles de l'Italie.

27. Acharné contre toi par une haine éternelle, le monstre fait entendre sans relâche sa voix glapissante, et épuise tous les moyens de te nuire.

28. Mais toi, tu ne songes qu'à trouver un théâtre pour tes premiers exploits, et dédaignant de répondre, tu écoutes sans t'émouvoir ses torrents de blasphèmes.

29. De même un vaste rocher laisse l'impur flot des mers inonder son pied inébranlable d'une impuissante écume.

30. De même il laisse la pluie, la grêle et la tempête battre follement son immense, son éternel sommet.

31. Malheur, malheur à celui qui, tombé sous ton glaive, voudra t'opposer une opiniâtre résistance!

32. Dès que la lionne s'aperçoit de l'absence de ses nourrissons, elle rôde, elle s'élance, elle a soif de sang humain.

33. Τρέχει, τρέχει ὅλα τὰ δάση,
Τὰ λαγκάδια, τὰ βουνὰ,
Καὶ ὅπου φθάσῃ, ὅπου περάσῃ,
Φρίκη, θάνατος, ἐρμιά.

34. Ἐρμιὰ, θάνατος, καὶ φρίκη
Ὅπου ἐπέρασες κ' ἐσύ·
Ξίφος ἔξω ἀπὸ τὴν θήκη,
Πλέον ἀνδρείαν σοῦ προξενεῖ.

35. Ἰδοὺ ἐμπρός σου ὁ τοῖχος στέκει
Τῆς ἀθλίας Τριπολιτζᾶς·
Τώρα τρόμου ἀστροπελέκι
Νὰ τῆς ῥίψῃς 'πιθυμᾷς.

36. Μεγαλόψυχο τὸ μάτι
Δείχνει, πάντα ὅπῶς νικεῖ,
Καὶ ἂς εἶν' ἄρματα γεμάτη,
Καὶ πολέμιαν χλαλοή.

37. Σοῦ προβαίνουνε καὶ τρίζουν,
Γιὰ νὰ ἰδῇς πῶς εἶν' πολλὰ·
Δὲν ἀκοῦς ποῦ φοβερίζουν
Ἄνδρες μύριοι καὶ παιδιά (2);

38. Λίγα μάτια, λίγα στόματα
Θὰ σᾶς μείνουνε ἀνοιχτὰ,
Γιὰ νὰ κλαύσετε τὰ σώματα,
Ποῦ θὲ ναὕρῃ ἡ συμφορά.

39. Καταβαίνουνε, καὶ ἀνάφτει·
Τοῦ πολέμου ἀναλαμπὴ·
Τὸ τουφέκι ἀνάβει, ἀστράφτει,
Λάμπει, κόφτει τὸ σπαθί

33. Elle court, elle vole à travers les bocages, les vallons, les collines, et promène en tous lieux l'horreur, la solitude et la mort.

34. La mort, la solitude et l'horreur signalent aussi ton passage, et le cimeterre hors du fourreau ne fait qu'enflammer ta valeur.

35. Mais déja s'élèvent devant toi les murs de la malheureuse Tripolitza, déja tu brûles de les abattre sous les foudres de la terreur.

36. On voit, à ton œil magnanime, que tu es sûre de la victoire, quoiqu'elle renferme des milliers de soldats, et toutes les ressources de la guerre.

37. Leur marche imposante, leurs vastes frémissements annoncent une multitude sans nombre; entends-tu les menaces intarissables des hommes et des enfants (2)?

38. « — A peine vous restera-t-il (infidèles) quelques yeux, quelques bouches pour pleurer et plaindre les tristes victimes de la guerre. »

39. L'ennemi s'avance; Bellone allume ses foudres grondantes, le fusil brille, et lance l'éclair, le glaive étincelle et promène la mort dans les rangs.

ΥΜΝΟΣ ΕΙΣ ΤΗΝ ΕΛΕΥΘΕΡΙΑΝ.

40. Γιατὶ ἡ μάη ἐστάθη ὀλίγη;
Λίγα τὰ αἵματα γιατί;
Τὸν ἐχθρὸν θωρῶ νὰ φύγῃ,
Καὶ 'ς τὸ κάστρο ν' ἀναιδῇ (3).

41. Μέτρα... εἶν' ἄπειροι οἱ φευγάτοι,
Ὁποῦ φεύγωντας δειλιοῦν·
Τὰ λαβώματα 'ς τὴν πλάτη
Δέχοντ', ὥστε γ' ἀναιδοῦν.

42. Ἐκεῖ μέσα ἀκαρτερεῖτε
Τὴν ἀφεύγατη φθορά·
Νὰ, σᾶς φθάνει· ἀποκριθῆτε
'Σ τῆς νυκτὸς τὴ σκοτινιά (4).

43. Ἀποκρίνονται, καὶ ἡ μάχη
Ἔτζι ἀρχίζει, ὁποῦ μακρυὰ
Ἀπὸ ῥάχη ἐκεῖ σὲ ῥάχη
Ἀντιβουΐζε φοβερά.

44. Ἀκούω κούφια τὰ τουφέκια,
Ἀκούω σμίξιμο σπαθιῶν,
Ἀκούω ξύλα, ἀκούω πελέκια,
Ἀκούω τρίξιμο δοντιῶν.

45. Ἆ! τί νύκτα ἦταν ἐκείνη,
Ποῦ τὴν τρέμει ὁ λογισμός;
Ἄλλος ὕπνος δὲν ἐγίνη
Πάρεξ θάνατου πικρός.

46. Τῆς σκηνῆς ἡ ὥρα, ὁ τόπος,
Ἡι κραυγαῖς, ἡ ταραχὴ,
Ὁ σκληρόψυχος ὁ τρόπος
Τοῦ πολέμου, καὶ οἱ καπνοὶ

40. Pourquoi le combat a-t-il été si court? Pourquoi a-t-on versé si peu de sang? Je vois l'ennemi s'enfuir et monter en désordre à la forteresse(3).

41. Compte... ils sont innombrables, les fuyards qui, entraînés par la crainte, se laissent couvrir de honteuses blessures jusqu'au pied de leur citadelle.

42. « Allez-y attendre votre mort inévitable. La « voici... elle vous presse, elle vous frappe : ré- « pondez dans l'ombre de la nuit (4). »

43. Ils répondent; le carnage commence avec un nouvel acharnement, et l'écho des collines lointaines répète avec effroi le tumulte de la mêlée.

44. J'entends le bruit sourd des tubes homicides, j'entends le choc des épées, j'entends le fracas des poutres, j'entends les coups de hache, j'entends les grincements de dents.

45. Ah! qu'elle était terrible cette nuit dont le souvenir seul porte le frisson dans l'ame! Elle menait à sa suite le sommeil; mais c'était le cruel sommeil de la mort.

46. L'heure, le lieu de la scène, les cris, le tumulte, la rage impitoyable des combattants, les torrents de fumée.—

47. Καὶ ἡ βρονταῖς, καὶ τὸ σκοτάδι
Ὁποῦ ἀντίσκοφτε ἡ φωτιὰ,
Ἐπαράσταιναν τὸν ἅδη
Ποῦ ἀκαρτέριε τὰ σκυλιά·

48. Τ' ἀκαρτέριε. — ἐφαίνοντ' ἴσκιοι
Ἀναρίθμητοι γυμνοὶ,
Κόραις, γέροντες, νεανίσκοι,
Βρέφη ἀκόμη εἰς τὸ βυζί.

49. Ὅλη μαύρη μυρμιγκιάζει,
Μαύρη ἡ ἐντάφια συντροφιὰ,
Σὰν τὸ ροῦχο ὁποῦ σκεπάζει
Τὰ κρεββάτια τὰ 'στερνά.

50. Τόσοι, τόσοι ἀνταμωμένοι
Ἐπετιοῦντο ἀπὸ τὴν γῆ,
Ὅσοι εἶν' ἄδικα σφαγμένοι
Ἀπὸ τούρκικην ὀργή.

51. Τόσα πέφτουνε τὰ θερι-
σμένα ἀστάχυα εἰς τοὺς ἀγρούς·
Σχεδὸν ὅλα ἐκειὰ τὰ μέρη
Ἐσκεπάζοντο ἀπ' αὐτούς.

52. Θαμποφέγγει κανέν' ἄστρο,
Καὶ ἀναδεύοντο μαζῆ,
Ἀναβαίνωντας τὸ κάστρο
Μὲ νεκρώσιμη σιωπή.

53. Ἔτζι χάμου εἰς τὴν πεδιάδα,
Μὲς τὸ δάσος τὸ πυκνὸ,
Ὅταν στέλνῃ μίαν ἀχνάδα

## DITHYRAMBE SUR LA LIBERTÉ. 453

47. Le fracas du bronze, et les ténèbres épaisses que sillonnaient d'affreux éclairs, représentaient l'enfer entr'ouvrant ses abîmes pour dévorer la race musulmane.

48. C'était l'enfer même... On vit paraître des milliers d'ombres hideusement dépouillées, des filles, des vieillards, des jeunes gens, des enfants encore à la mamelle.

49. On vit fourmiller, comme de noirs essaims, tout le cortège des morts, semblable au voile lugubre qui suit l'homme à sa dernière demeure.

50. La terre vomissait à flots pressés les mânes de tous ceux qui avaient été les victimes innocentes de la fureur des Turcs.

51. Aussi nombreux sont les épis que l'automne fait tomber sous la faux du moissonneur. Ils couvraient presque toutes les contrées d'alentour.

52. A la lueur d'un astre incertain et lugubre, ils se mêlent, ils se confondent, et montent à la citadelle entourés du silence de la mort.

53. Ainsi lorsque, dans la plaine, le pâle croissant des nuits laisse échapper parmi d'épais bocages sa lumière faible et douteuse;

54. Ἐὰν οἱ ἄνεμοι μὲς τ' ἄδεια
Τὰ κλαδιὰ μουγκοφυσοῦν,
Σειοῦνται, σειοῦνται τὰ μαυράδια,
Ὁποῦ οἱ κλόνοι ἀντικτυποῦν.

55. Μὲ τὰ μάτια τους γυρεύουν,
Ὅπου εἶν' αἵματα πηχτὰ,
Καὶ μὲς τ' αἵματα χορεύουν
Μὲ βρυχίσματα βραχνὰ,

56. Καὶ χορεύωντας μανίζουν
Εἰς τοὺς Ἕλληνας κοντὰ,
Καὶ τὰ στήθια τοὺς ἐγγίζουν
Μὲ τὰ χέρια τὰ ψυχρά.

57. Ἐκειὸ τό ἐγγισμα πηγαίνει
Βαθυὰ μὲς τὰ σωθικὰ,
Ὅθεν ὅλη ἡ λύπη βγαίνει,
Καὶ ἄκρα αἰσθάνονται ἀσπλαγχνιά.

58. Τότε αὐξαίνει τοῦ πολέμου
Ὁ χορὸς τρομακτικὰ,
Σὰν τὸ σκόρπισμα τοῦ ἀνέμου
'Σ τοῦ πελάου τὴν μοναξιά.

59. Κτυποῦν ὅλοι ἀπάνου κάτου·
Κάθε κτύπημα ποῦ εὐγεῖ
Εἶναι κτύπημα θανάτου,
Χωρὶς νὰ δευτερωθῇ.

60. Κάθε σῶμα ὑδρώνει, ῥέει·
Λὲς καὶ ἐκεῖθεν ἡ ψυχὴ,
Ἀπ' τὸ μῖσος ποῦ τὴν καίει
Πολεμάει νὰ πεταχθῇ.

54. Si le vent vient à frémir à travers les flexibles arbrisseaux, les ombres que réfléchissent les branches légères flottent dans une continuelle agitation.

55. D'un œil livide, ils cherchent les lieux où le sang s'est figé, et dansent avec des cris rauques et plaintifs sur la plaine abreuvée de carnage.

56. Au milieu de ces funèbres ébats, ils s'élancent dans les rangs des Grecs, et appuient sur leur sein une main sèche et glacée.

57. Ce toucher magique pénètre leurs entrailles, et en arrache la douce compassion pour y faire siéger une dureté impitoyable.

58. C'est alors que le combat s'allume avec une nouvelle fureur, comme lorsque l'aquilon vient troubler par ses ravages la sérénité des mers.

59. Une grêle de coups pleut de toutes parts; chaque blessure portée par un brave est une blessure à mort; une seconde serait inutile.

60. Chaque guerrier est inondé de sueur : on dirait que leur ame indignée brûle de rompre ses liens et de prendre son essor.

ΥΜΝΟΣ ΕΙΣ ΤΗΝ ΕΛΕΥΘΕΡΙΑΝ.

61.   Τῆς καρδίας κτυπίαις βροντᾶνε
Μὲς τὰ στήθια τους ἀργὰ,
Καὶ τὰ χέρια ὁποῦ χουμάνε
Περισσότερο εἶν' γοργά.

62.   Οὐρανὸς γι' αὐτοὺς δὲν εἶναι,
Οὐδὲ πέλαγο, οὐδὲ γῆ·
Γι' αὐτοὺς ὅλους τὸ πᾶν εἶναι
Μαζωμένο ἀντάμα ἐκεῖ.

63.   Τόση ἡ μάνητα καὶ ἡ ζάλη,
Ποῦ στοχάζεσαι, μὴ πῶς
Ἀπὸ μία μεριὰ καὶ ἀπ' ἄλλη
Δὲν μείνῃ ἕνας ζωντανός.

64.   Κύττα χέρια ἀπελπισμένα
Πῶς θερίζουνε ζωαῖς !
Χάμου πέφτουνε κομμένα
Χέρια, πόδια, κεφαλαῖς,

65.   Καὶ παλλάσκαις, καὶ σπαθία
Μὲ ὁλοσκόρπιτσα μυαλὰ,
Καὶ μὲ ὁλόσχιστα κρανία,
Σωθικὰ λαχταριστά.

66.   Προσοχὴ καμμία δὲν κάνει
Κανεὶς, ὄχι, εἰς τὴν σφαγή·
Πάνε πάντα ἐμπρός· Ὤ ! φθάνει,
Φθάνει· ἕως πότε οἱ σκοτομοί;

67.   Ποῖος ἀφίνει ἐκεῖ τὸν τόπο,
Πάρεξ ὅταν ξαπλωθῇ;
Δὲν αἰσθάνονται τὸν κόπο,
Καὶ λὲς κ' εἶναι εἰς τὴν ἀρχή.

61. Leur cœur palpite dans leur sein d'un mouvement lent et silencieux, mais leur bras n'en devient que plus agile et plus rapide.

62. Il n'est plus pour eux de ciel, de terre, de mer; tout l'univers est concentré dans le théâtre de leurs exploits.

63. A voir la fureur qui règne dans cette lutte orageuse, l'on dirait que, d'un côté et de l'autre, il ne restera pas un homme vivant.

64. Regarde : les bras désespérés sèment partout la mort, et la terre n'offre que des débris sanglants de mains, de pieds et de têtes,—

65. Des épées, des gibernes, des cerveaux épars, des crânes fracassés, et des poitrines palpitantes.

66. Les guerriers ne font aucune attention au massacre, et marchent toujours en avant. Arrêtez! arrêtez! jusqu'à quand serez-vous altérés de carnage!

67. Ils ne quittent leur poste qu'en tombant percés de coups, et se montrent si insensibles à la fatigue, qu'on dirait que l'action commence.

68. Ὠλιγόστευαν οἱ σκύλοι,
Καὶ ἀλλὰ ἐφώναζαν, ἀλλά·
Καὶ τῶν Χριστιανῶν τὰ χείλη
Φωτιὰ ἐφώναζαν, φωτιά.

69. Λεονταρόψυχα ἐκτυπιοῦντο,
Πάντα ἐφώναζαν φωτιὰ,
Καὶ οἱ μιαροὶ κατασκορπιοῦντο,
Πάντα σκούζωντας ἀλλά.

70. Παντοῦ φόβος, καὶ τρομάρα,
Καὶ φωναὶς, καὶ στεναγμοί·
Παντοῦ κλάψα, παντοῦ ἀντάρα,
Καὶ παντοῦ ξεψυχισμοί.

71. Ἦταν τόσοι! πλέον τὸ βόλι
Εἰς τ' αὐτιὰ δὲν τοὺς λαλεῖ·
Ὅλοι χάμου ἐκείττοντ' ὅλοι
Εἰς τὴν τέταρτην αὐγή.

72. Σὰν ποτάμι τὸ αἷμα ἐγίνη,
Καὶ κυλάει 'ς τὴν λαγκαδιὰ,
Καὶ τὸ ἀθῷον χόρτο πίνει,
Αἷμα ἀντὶς γιὰ τὴν δροσιά.

73. Τῆς αὐγῆς δροσάτο ἀέρι,
Δὲν φυσᾷς τώρα ἐσὺ πλιὸ
'Σ τῶν ψευδόπιστων τὸ ἀστέρι (5)·
Φύσα, φύσα εἰς τὸ Σταυρό.

74. Ἀπ' τὰ κόκκαλα βγαλμένη
Τῶν Ἑλλήνων τὰ ἱερὰ,
Καὶ σὰν πρῶτα ἀνδρειωμένη,
Χαῖρε, ὦ χαῖρε, Ἐλευθεριά!

68. Les infidèles devenus moins nombreux implorent en vain leur prophète, et les chrétiens leur répondent en murmurant l'arrêt de leur trépas.

69. Les Grecs braves comme des lions, se battaient en criant toujours *feu*, et la race impie des Turcs se dispersait devant eux en hurlant toujours *allah!*

70. Partout régnait la crainte et la terreur; partout rentrentissaient les cris, les pleurs et les sanglots; partout un épais brouillard couvrait des victimes expirantes.

71. Ils étaient si nombreux! Le plomb meurtrier ne résonnait plus à leurs oreilles glacées; tous, tous étaient étendus sans vie à la quatrième aurore.

72. Les flots de sang grossissent comme un fleuve, et roulent dans les vallons, et les prairies innocentes s'abreuvent de sang au lieu de rosée.

73. Doux zéphyrs, messagers de l'aurore, vous ne caressez plus le croissant des infidèles (5); agitez, agitez mollement la bannière du Christ.

74. « Sortie des ossements sacrés des Hellènes, « et forte de ton antique énergie, je te salue, je « te salue, ô Liberté! »

75. Τῆς Κορίνθου ἰδοὺ καὶ οἱ κάμποι·
Δὲν λάμπ' ἥλιος μοναχὰ
Εἰς τοὺς πλατάνους, δὲν λάμπει
Εἰς τ' ἀμπέλια, εἰς τὰ νερά.

76. Εἰς τὸν ἥσυχον αἰθέρα
Τώρα ἀθῶα δὲν ἀντηχεῖ
Τὰ λαλήματα ἡ φλογέρα,
Τὰ βελάσματα τὸ ἀρνί.

77. Τρέχουν ἄρματα χιλιάδες,
Σὰν τὸ κῦμα εἰς τὸ γιαλὸ·
Ἀλλ' οἱ ἀνδρεῖοι παλληκαράδες
Δὲν ψηφοῦν τὸν ἀριθμό.

78. Ὦ τρακόσιοι! σηκωθῆτε
Καὶ ξανάλθετε 'ς ἐμᾶς·
Τὰ παιδιά σας θέλ' ἰδεῖτε
Πόσο 'μοιάζουνε μὲ σᾶς.

79. Ὅλοι ἐκεῖνοι τὰ φοβοῦνται,
Καὶ μὲ πάτημα τυφλὸ
Εἰς τὴν Κόρινθο ἀποκλειοῦνται,
Κι' ὅλοι χάνουνται ἀπ' ἐδώ.

80. Στέλνει ὁ ἄγγελος τοῦ ὀλέθρου
Πεῖναν καὶ Θανατικὸ,
Ποῦ μὲ σχῆμα ἑνὸς σκελέθρου
Περπατοῦν ἀντάμα οἱ δυὸ.

81. Καὶ πεσμένα εἰς τὰ χορτάρια
Ἀπεθαίνανε παντοῦ
Τὰ θλιμμένα ἀπομεινάρια
Τῆς φυγῆς καὶ τοῦ χαμοῦ.

75. Déja je vois se dérouler devant moi les plaines de Corinthe. Le soleil ne brille pas seul à travers les platanes, il n'éclaire pas seul les ondes et les domaines de Bacchus.

76. Les airs tranquilles ne résonnent plus maintenant des sons innocents de la flûte et du joyeux bêlement des agneaux.

77. Des milliers de soldats accourent à pas pressés, comme les flots impétueux qui viennent envahir le rivage. Mais le nombre des ennemis n'effraie pas les braves.

78. O trois cents Spartiates! levez-vous, revenez parmi vos enfants : vous verrez combien ils ressemblent à leurs glorieux pères.

79. Tous les infidèles redoutant leur valeur, se précipitent en tumulte dans les murs de Corinthe, et disparaissent d'ici comme une ombre légère.

80. A la voix de l'ange exterminateur, la Famine et la Peste se promènent ensemble sous la forme d'un squelette livide et décharné.

81. La Mort frappe en tous lieux et jonche les campagnes flétries des misérables restes de la fuite et du carnage.

82. Καὶ ἐσὺ ἀθάνατη, ἐσὺ θεία,
Ποῦ ὅ, τι θέλεις ἠμπορεῖς,
Εἰς τὸν κάμπο, Ἐλευθερία,
'Ματωμένη περπατεῖς.

83. 'Σ τὴν σκιὰ χεροπιασμέναις (6)
'Σ τὴν σκιὰ βλέπω κ' ἐγὼ
Κρινοδάκτυλαις παρθέναις
Ὁποῦ κάνουνε χορό.

84. 'Σ τὸν χορὸ γλυκογυρίζουν
Ὡραῖα μάτια ἐρωτικὰ,
Καὶ εἰς τὴν αὖρα κυματίζουν
Μαῦρα, ὁλόχρυσα μαλιά.

85. Ἡ ψυχή μου ἀναγαλλιάζει,
Πῶς ὁ κόρφος κάθε μιᾶς
Γλυκοβύζαστο ἑτοιμάζει
Γάλα ἀνδρείας, καὶ ἐλευθεριᾶς.

86. Μὲς τὰ χόρτα τὰ λουλούδια,
Τὸ ποτῆρι δὲν βαστῶ,
Φιλελεύθερα τραγούδια
Σὰν τὸν Πίνδαρο ἐκφωνῶ.

87. Ἀπ' τὰ κόκκαλα βγαλμένη
Τῶν Ἑλλήνων τὰ ἱερὰ,
Καὶ σὰν πρῶτα ἀνδρειωμένη,
Χαῖρε, ὦ χαῖρε, Ἐλευθεριά!

88. 'Πῆγες εἰς τὸ Μισολόγγι
Τὴν ἡμέρα τοῦ Χριστοῦ,
'Μέρα ποῦ ἄνθισαν οἱ λόγχοι (7)
Γιὰ τὸ τέκνο τοῦ Θεοῦ.

82. Et toi, divine, immortelle Liberté, à qui rien n'est impossible, tu te promènes toute sanglante sur la plaine homicide.

83. Au sein de l'ombre, je vois (6) de jeunes filles plus blanches que les lis qui se tiennent par la main, et forment une danse légère.

84. Dans leurs joyeux mouvements, elles tournent avec grace leurs yeux brillants d'amour, et abandonnent au gré du zéphyr les boucles noires et dorées de leur chevelure.

85. Mon ame tressaille d'allégresse en pensant que leur sein virginal épure et prépare le lait généreux de la valeur et de la liberté.

86. Étendu sur la pelouse émaillée de fleurs, je ne puis soutenir ma coupe écumante, et, à l'exemple de Pindare, je mets mon bonheur à chanter la Liberté.

87. « Sortie des ossements sacrés des Hellènes, « et forte de ton antique énergie, je te salue, je « te salue, ô Liberté ! »

88. Tu entras dans Missolonghi le jour du Christ, le jour où les arbres du désert se couvrirent de fleurs (7) pour le Fils du Très-Haut.

89. Σοῦλθε ἐμπρὸς λαμποκοπῶντας,
Ἡ θρησκεία μ᾽ ἕνα σταυρὸ,
Καὶ τὸ δάκτυλο κινῶντας
Ὁποῦ ἀνεῖ τὸν οὐρανὸ,

90. 'Σ αὐτὸ, ἐφώναξε, τὸ χῶμα
Στάσου ὀλόρθη Ἐλευθεριὰ,
Καὶ φιλῶντάς σου τὸ στόμα,
Μπαίνει μὲς τὴν Ἐκκλησιά (8).

91. Εἰς τὴν τράπεζαν σιμόνει,
Καὶ τὸ σύγνεφο τὸ ἁχνὸ
Γύρω γύρω της πυκνόνει
Ποῦ σκορπάει τὸ θυμιατό.

92. Ἀργοικάει τὴν ψαλμῳδία,
Ὁποῦ ἐδίδαξεν αὐτή·
Βλέπει τὴν φωταγωγία
'Σ τοὺς ἁγίους ἐμπρὸς χυτή.

93. Ποιοὶ εἶν᾽ αὐτοὶ ποῦ πλησιάζουν
Μὲ πολλὴ ποδοβολὴ,
Κι᾽ ἅρματ᾽, ἅρματα ταράζουν;
Ἐπετάχτηκες ἐσύ.

94. Ἄ! τὸ φῶς ποῦ σὲ στολίζει,
Σὰν ἡλίου φεγγοβολὴ,
Καὶ μακρόθεν σπινθηρίζει,
Δὲν εἶναι, ὄχι, ἀπὸ τὴν γῆ·

95. Λάμψιν ἔχει ὅλη φλογώδη
Χεῖλος, μέτωπο, ὀφθαλμὸς,
Φῶς τὸ χέρι, φῶς τὸ πόδι,
Κι᾽ ὅλα γύρω σου εἶναι φῶς.

89. Devant toi la Religion marchait avec sa croix étincelante, et agitait d'un air majestueux cette main divine qui ouvre le ciel.

90. Viens, te dit-elle, Liberté chérie; tiens-toi debout sur ce rempart; et te donnant un doux baiser, elle entre dans le temple (8).

91. Elle s'approche de l'autel, et l'encens fumant de toutes parts se condense autour d'elle, et l'environne d'un nuage de parfums.

92. Elle entend les pieux cantiques qu'elle-même a composés; elle voit mille flambeaux répandre devant les saints des torrents de lumière.

93. Mais quels sont ces guerriers qui s'avancent avec un tumulte effrayant, et agitent leurs armes éblouissantes? — Tu franchis les degrés du temple...

94. Ah! cette lumière qui lance au loin de vives étincelles et te couronne de rayons aussi brillants que ceux du soleil, n'a point une origine terrestre.

95. Ton front, tes yeux, ta bouche répandent un éclat resplendissant; tes mains, tes pieds, tout ce qui t'entoure n'est qu'un faisceau de lumière.

ΥΜΝΟΣ ΕΙΣ ΤΗΝ ΕΛΕΥΘΕΡΙΑΝ.

96. Τὸ σπαθί σου ἀντισηκόνεις,
Τρία πατήματα πατᾷς,
Σὰν τὸν πύργο μεγαλόνεις,
Καὶ εἰς τὸ τέταρτο κτυπᾷς·

97. Μὲ φωνὴ ποῦ καταπείθει,
Προχωρῶντας, ὁμιλεῖς·
Σήμερ', ἄπιστοι, ἐγεννήθη,
Ναὶ, τοῦ κόσμου ὁ λυτρωτής.

98. Αὐτὸς λέγει... ἀφογκρασθῆτε·
Ἐγὼ εἶμ' Ἄλφα, Ὠμέγα ἐγώ· (9)
Πέστε· ποῦ θ' ἀποκρυφθῆτε
Ἐσεῖς ὅλοι, ἂν ὀργισθῶ;

99. Φλόγα ἀκοίμητην σᾶς βρέχω,
Ποῦ μ' αὐτὴν ἂν συγκριθῇ
Κείνη ἡ κάτω ὁποῦ σᾶς ἔχω,
Σὰν δροσιὰ θέλει βρεθῇ.

100. Κατατρώγει, ὡσὰν τὴν σχίζα,
Τόπους ἄμετρα ὑψηλούς,
Χώραις, ὄρη ἀπὸ τὴν ῥίζα,
Ζῶα, καὶ δένδρα, καὶ θνητούς,

101. Καὶ τὸ πᾶν τὸ κατακαίει,
Καὶ δὲν σώζεται πνοὴ,
Πάρεξ τοῦ ἀνέμου ποῦ πνέει
Μὲς τὴ στάχτη τὴ λεπτή.

102. Κάποιος ἤθελε ἐρωτήσει
Τοῦ θυμοῦ του εἶσαι ἀδελφή;
Ποῖος εἶν' ἄξιος νὰ νικήσῃ
Ἢ μὲ σὲ νὰ μετρηθῇ;

96. Tu lèves ton glaive redoutable, tu fais trois pas, et t'agrandissant comme une tour superbe, tu frappes au quatrième.

97. Tu t'avances, et d'une voix persuasive: «C'est « aujourd'hui, infidèles, c'est aujourd'hui qu'est né « le Sauveur du monde.

98. « Lui-même l'a dit. Écoutez: *Je suis le com-* « *mencement et la fin* (9). Prosternez-vous: où « trouverez-vous un asyle, si je m'arme de ma « colère?

99. « Je vais verser sur vous des feux impé- « rissables, qui vous feront regarder comme une « douce rosée ceux que je vous réserve au fond « des abîmes.

100. « Ils consument, ainsi qu'un aride éclat « de chêne, les monts jusqu'à leur racine, les ré- « gions d'une hauteur immense, les villes, les ani- « maux, les forêts et les hommes.

101. « Ils dévorent tout l'univers; et il n'en « reste pas un souffle, hors celui du vent funèbre « qui souffle sur ses cendres légères ».

102. On te demandera: Es-tu la fille de la co- lère divine? Quel mortel osera se flatter de te vaincre ou de se mesurer avec toi?

103. Ἡ γῆ αἰσθάνεται τὴν τόση
Τοῦ χεριοῦ σου ἀνδραγαθιὰ,
Ποῦ ὅλην θέλει θανατώσει
Τὴν Μισόχριστη σπορά.

104. Τὴν αἰσθάνονται, καὶ ἀφρίζουν
Τὰ νερὰ, καὶ τ' ἀγροικῶ
Δυνατὰ νὰ μουρμουρίζουν,
Σὰν νὰ 'ρυάζετο θηριό.

105. Κακοροίζικοι ποῦ πᾶτε
Τοῦ Ἀχελώου μὲς τὴν ῥοὴ (10),
Καὶ 'πιδέξια πολεμᾶτε
Ἀπὸ τὴν καταδρομὴ,

106. Νὰ ἀποφύγετε; τὸ κῦμα
Ἔγινε ὅλο φουσκωτό·
Ἐκεῖ εὑρήκατε τὸ μνῆμα,
Πρὶν νὰ εὑρῆτε ἀφανισμό.

107. Βλασφημάει, σκούζει, μουγκρίζει
Κάθε λάρυγκας ἐχθροῦ,
Καὶ τὸ ῥεῦμα γαργαρίζει
Ταῖς βλασφήμιαις τοῦ θυμοῦ.

108. Σφαλερὰ τετραποδίζουν
Πλῆθος ἄλογα, καὶ ὀρθὰ
Τρομασμένα χλυμιτρίζουν,
Καὶ πατοῦν εἰς τὰ κορμιά.

109. Ποῖος 'ς τὸ σύντροφον ἁπλόνει
Χέρι, ὡσὰν νὰ βοηθηθῇ·
Ποῖος τὴν σάρκα του δαγκόνει,
Ὅσο ὁποῦ νὰ νεκρωθῇ.

103. La terre sent la force de ton bras redoutable, qui doit moissonner toute la race musulmane.

104. La mer la reconnaît aussi ; elle écume, et, semblable au lion rugissant, épouvante l'oreille d'un sourd et vaste murmure.

105. Malheureux ! quelle fureur vous entraîne dans les flots de l'Achéloüs (10) ? Espérez-vous, par d'habiles efforts, vous dérober à la poursuite de vos ennemis ?

106. Tout-à-coup le fleuve a gonflé ses ondes, et vous y avez trouvé un tombeau avant de trouver le trépas.

107. Tous les ennemis hurlent, rugissent, blasphèment, et leur gorge où les flots s'engloutissent exhale avec un rauque bouillonnement de furieuses imprécations.

108. D'innombrables coursiers glissent et chancèlent, se dressent au milieu du torrent, hennissent de frayeur, et marchent sur le corps de leurs maîtres expirants.

109. L'un, comme s'il voulait trouver son salut, tend la main vers son compagnon ; l'autre se déchire lui-même et meurt en proie à sa propre fureur.

ΥΜΝΟΣ ΕΙΣ ΤΗΝ ΕΛΕΥΘΕΡΙΑΝ.

110. Κεφαλαῖς ἀπελπισμέναις,
Μὲ τὰ μάτια πεταχτὰ,
Κατὰ τ' ἄστρα σηκωμέναις
Γιὰ τὴν ὕστερη φορά.

111. Σβυέται, αὐξαίνωντας ἡ πρώτη
Τοῦ Ἀχελώου νεροσυρμὴ,
Τὸ χλυμίτρισμα, καὶ οἱ κρότοι,
Καὶ τοῦ ἀνθρώπου οἱ γογγυσμοί.

112. Ἔτζι ν' ἄκουα νὰ βουήξῃ
Τὸν βαθὺν Ὠκεανὸ,
Καὶ 'ς τὸ κῦμα του νὰ πνίξῃ
Κάθε σπέρμα Ἀγαρινό.

113. Καὶ ἐκεῖ ποῦναι ἡ Ἁγιὰ Σοφία,
Μὲς τοὺς λόφους τοὺς ἑπτὰ,
Ὅλα τ' ἄψυχα κορμία,
Βραχοσύντριφτα, γυμνὰ,

114. Σωριασμένα νὰ τὰ σπρώξῃ
Ἡ κατάρα τοῦ Θεοῦ,
Κ' ἀπεκεῖ νὰ τὰ μαζώξῃ
Ὁ ἀδελφὸς τοῦ Φεγγαριοῦ (11).

115. Κάθε πέτρα μνῆμα ἂς γένῃ,
Καὶ ἡ Θρησκεία, κ' Ἐλευθεριὰ
Μ' ἀργοπάτημα ἂς πηγαίνῃ
Μεταξύ τοὺς, καὶ ἂς μετρᾷ.

116. Ἕνα λείψανο ἀναιβαίνει
Τεντωτὸ, πιστομιτὸ,
Κι' ἄλλο ξάφνου καταιβαίνει,
Καὶ δὲν φαίνεται καὶ πλιὸ,

110. Combien de têtes désespérées, roulant des yeux hagards, s'élèvent vers le ciel pour la dernière fois !

111. L'Achéloüs augmente sa première impétuosité ; l'on n'entend plus de hennissements, de fracas, de soupirs, ni d'imprécations.

112. « Puissé-je entendre gronder ainsi le vaste « Océan, et le voir engloutir sous ses ondes toute « la race musulmane !

113. « Puisse la céleste vengeance pousser au « pied des sept collines où s'élève Sainte-Sophie « tous les corps nus, inanimés, et meurtris contre « les rochers ! —

114. « Puisse le Sultan (11) les voir tous hideu-« sement amoncelés, et venir lui-même recueillir « leur débris !

115. « Que chaque pierre devienne un tom-« beau ! que parmi eux la Religion et la Liberté « se promènent à pas lents et comptent les vic-« times ! »

116. Tantôt un cadavre ennemi s'élève tout gonflé au-dessus des eaux, tantôt un autre s'enfonce dans l'abîme et disparaît sans retour.

ΥΜΝΟΣ ΕΙΣ ΤΗΝ ΕΛΕΥΘΕΡΙΑΝ.

117. Καὶ χειρότερα ἀγριεύει
Καὶ φουσκόνει ὁ ποταμός·
Πάντα πάντα περισσεύει
Πολυφλοίσβισμα καὶ ἀφρός.

118. Ἄ! γιατὶ δὲν ἔχω τώρα
Τὴν φωνὴν τοῦ Μωϋσῆ;
Μεγαλόφωνα, τὴν ὥρα
Ὁποῦ ἐσβυοῦντο οἱ μισητοί,

119. Τὸν θεὸν εὐχαριστοῦσε
'Σ τοῦ πελάου τὴν λύσσα ἐμπρὸς,
Καὶ τὰ λόγια ἠχολογοῦσε
Ἀναρίθμητος λαός·

120. Ἀκλουθάει τὴν ἁρμονία
Ἡ ἀδελφὴ τοῦ Ἀαρὼν,
Ἡ προφήτισσα Μαρία,
Μ' ἕνα τύμπανο τερπνὸν (12),

121. Καὶ πηδοῦν ὅλαις ἡ κόραις
Μὲ τς' ἀγκάλαις ἀνοικταῖς,
Τραγουδῶντας, ἀνθοφόραις,
Μὲ τὰ τύμπανα κ' ἐκειαίς.

122. Σὲ γνωρίζω ἀπὸ τὴν κόψι
Τοῦ σπαθιοῦ τὴν τρομερὴ,
Σὲ γνωρίζω ἀπὸ τὴν ὄψι
Ποῦ μὲ βία μετράει τὴν γῆ.

123. Εἰς αὐτὴν, εἶν' ξακουσμένο,
Δὲν νικιέσαι ἐσὺ ποτέ·
Ὅμως, ὄχι, δὲν εἶν' ξένο
Καὶ τὸ πέλαγο γιὰ σέ.

117. Le fleuve se grossit et s'irrite toujours davantage; de plus en plus s'augmentent le bruissement et les monceaux d'écume.

118. Ah! que n'ai-je maintenant les accents de Moïse! Au moment où la mer engloutissait les infidèles, —

119. Il remercia Dieu d'une voix solennelle en présence des vagues mugissantes, et un peuple innombrable répétait ses actions de graces.

120. La sœur d'Aaron, la prophétesse Marie, accompagnait des sons harmonieux du tambour ces touchants concerts (12).

121. Toutes les jeunes vierges tenant aussi des tambours chantaient couronnées de fleurs, et frappaient la terre de leurs pas cadencés.

122. « Je te reconnais au tranchant de ton « glaive redoutable, je te reconnais à ce regard « rapide dont tu mesures la terre. »

123. Tous les humains savent que le continent ne te vit jamais trembler; la mer non plus ne t'est point étrangère.

124. Τὸ στοιχεῖον αὐτὸ ξαπλόνει
Κύματ' ἄπειρα εἰς τὴν γῆ,
Μὲ τὰ ὁποῖα τὴν περιζώνει,
Κ' εἶναι εἰκόνα σου λαμπρή.

125. Μὲ βρυχίσματα σαλεύει
Ποῦ τρομάζει ἡ ἀκοή·
Κάθε ξύλο κινδυνεύει
Καὶ λιμιόνα ἀναζητεῖ.

126. Φαίνετ' ἔπειτα ἡ γαλήνη
Καὶ τὸ λάμψιμο τοῦ ἡλιοῦ,
Καὶ τὰ χρώματα ἀναδίνει
Τοῦ γλαυκότατου οὐρανοῦ.

127. Δὲν νικιέσαι, εἶν' ξακουσμένο,
'Σ τὴν ξηρὰν ἐσὺ ποτέ·
Ὅμως, ὄχι, δὲν εἶν' ξένο
Καὶ τὸ πέλαγο γιὰ σέ.

128. Περνοῦν ἄπειρα τὰ ξάρτια,
Καὶ σὰν λόγγος στρυμωχτὰ
Τὰ τρεχούμενα κατάρτια,
Τὰ ὁλοφούσκωτα πανιά.

129. Σὺ ταῖς δύναμαίς σου σπρώχνεις,
Καὶ ἀγκαλὰ δὲν εἶν' πολλαὶς,
Πολεμῶντας, ἄλλα διώχνεις,
Ἄλλα πέρνεις, ἄλλα καῖς.

130. Μὲ ἐπιθύμια νὰ τηράζῃς
Δύο μεγάλα (13) σὲ θωρῶ,
Καὶ θανάσιμον τινάζεις
Ἐναντίον τους κεραυνό·

124. Ce fougueux élément étend sur la terre ses flots immenses, et l'entoure d'une humide ceinture; il est ta brillante image.

125. Il s'enfle, il s'agite avec un bruissement qui fait frémir l'oreille. Alors chaque vaisseau voit de près le danger et cherche son salut dans le port.

126. Bientôt le calme renaît, et de nouveau offre à l'œil charmé l'éclat du soleil et les riches couleurs de la voûte azurée.

127. «Tous les humains savent que le continent « ne te vit jamais trembler; la mer non plus ne « t'est point étrangère.»

128. Devant toi passent des milliers de vaisseaux, voguant à pleines voiles, et dont les mâts innombrables semblent couvrir la mer d'une vaste forêt.

129. Tu avances tes forces navales, et quoiqu'elles ne soient pas nombreuses, ton ardeur guerrière te suffit pour disperser les uns, pour prendre et brûler les autres.

130. Je te vois observer, d'un œil ardent, deux énormes vaisseaux (13), et lancer sur eux les foudres de la mort.

131. Πιάνει, αὐξαίνει, κοκκινίζει,
Καὶ σηκόνει μιὰ βροντὴ,
Καὶ τὸ πέλαο χρωματίζει
Μὲ αἱματόχροη βαφή.

132. Πνίγοντ' ὅλοι οἱ πολεμάρχοι,
Καὶ δὲν μνέσκει ἕνα κορμί·
Χάρου, σκιὰ τοῦ Πατριάρχη,
Ποῦ σ' ἐπέταξαν ἐκεῖ.

133. Ἐκρυφόσμιγαν οἱ φίλοι
Μὲ τς' ἐχθρούς τους τῆ Λαμπρὴ,
Καὶ τοὺς ἔτρεμαν τὰ χείλη,
Δίνωντάς τα εἰς τὸ φιλί.

134. Ἐκειὰς ταῖς δάφναις (14) ποῦ ἐσκορπίστε
Τώρα πλέον δὲν ταῖς πατεῖ,
Καὶ τὸ χέρι ὁποῦ ἐφιλῆστε
Πλέον, ἂ πλέον δὲν εὐλογεῖ.

135. Ὅλοι κλαῦστε, ἀποθαμμένος
Ὁ ἀρχηγὸς τῆς Ἐκκλησιᾶς·
Κλαῦστε, κλαῦστε, κρεμασμένος
Ὡσὰν νἄτανε φονιᾶς.

136. Ἔχει ὁλάνοικτο τὸ στόμα
Π' ὧραις πρῶτα εἶχε γευθῆ·
Τ' ἅγιον αἷμα, τ' ἅγιον σῶμα·
Λὲς πῶς θὲ νὰ ξαναβγῇ

137. Ἡ κατάρα ποῦ εἶχε ἀφήσει
Λίγο πρὶν νὰ ἀδικηθῇ
Εἰς ὁποῖον δὲν πολεμήσει,
Καὶ ἠμπορεῖ νὰ πολεμῇ.

131. Ce rapide tonnerre s'allume, s'étend, s'enflamme, éclate avec fracas, et colore la mer d'une teinte sanglante.

132. Tous les chefs périssent sans qu'un seul échappe au naufrage. Réjouis-toi, ombre vénérable du patriarche jeté dans les flots par les infidèles.

133. Les amis et les ennemis s'étaient secrètement rassemblés le jour de la résurrection du Christ, et d'une lèvre tremblante se donnaient mutuellement le baiser de paix.

134. Il ne les foule plus maintenant, ces verts lauriers (14) dont vous avez jonché son passage; elle ne vous bénit plus cette main auguste que vous avez baisée tant de fois.

135. Pleurez tous : l'Église a perdu son chef vénéré; pleurez, pleurez : il a subi l'infame supplice réservé aux assassins !

136. Il tient ouverte cette bouche sainte qui, peu d'heures auparavant, avait reçu le corps et le sang du Sauveur. On dirait qu'elle laisse échapper —

137. Les terribles malédictions que, quelques instants avant son indigne trépas, il avait lancées contre ceux qui, pouvant combattre, refuseraient de prendre les armes.

ΥΜΝΟΣ ΕΙΣ ΤΗΝ ΕΛΕΥΘΕΡΙΑΝ.

138. Τήν ἀκούω, βροντάει, δὲν παύει
Εἰς τὸ πέλαγο, εἰς τὴν γῆ,
Καὶ μουγκρίζοντας ἀνάβει
Τὴν αἰώνιαν ἀστραπή.

139. Ἡ καρδιὰ συχνοσπαράζει...
Πλὴν τί βλέπω; σοβαρὰ
Νὰ σωπάσω μὲ προστάζει
Μὲ τὸ δάκτυλο ἡ θεά.

140. Κυττάει γύρω εἰς τὴν Εὐρώπη
Τρεῖς φοραῖς μ' ἀνησυχιά·
Προσηλόνεται κατόπι
'Σ τὴν Ἑλλάδα, καὶ ἀρχινᾷ·

141. «Παλληκάρια μου! οἱ πόλεμοι
» Γιὰ σᾶς ὅλοι εἶναι χαρὰ,
» Καὶ τὸ γόνα σας δὲν τρέμει
» 'Σ τοὺς κινδύνους ἐμπροστά.

142. » Ἀπ' ἐσᾶς ἀπομακραίνει
» Κάθε δύναμι ἐχθρική·
» Ἀλλὰ ἀνίκητη μιὰ μένει
» Ποῦ ταῖς δάφναις σᾶς μαδεῖ,

143. » Μία, ποῦ ὅταν ὡσὰν λύκοι
» Ξαναρχόστενε ζεστοὶ,
» Κουρασμένοι ἀπὸ τὴν νίκη,
» Ἄχ! τὸν νοῦν σᾶς τυραννεῖ·

144. » Ἡ διχόνοια ποῦ βαστάει
» Ἕνα σκῆπτρο ἡ δολερή·
» Καθενὸς χαμογελάει,
» Πάρ το, λέγωντας, καὶ σύ.

138. Je l'entends : elle gronde, elle éclate sans cesse sur la mer et sur la terre, et avec un sourd murmure elle allume les foudres célestes.

139. Mon cœur palpite de crainte... Que vois-je! La déesse, d'un air sévère, me fait signe du doigt et m'impose silence.

140. Trois fois elle promène sur l'Europe ses regards inquiets, puis s'adresse à la Grèce, et commence en ces mots :

141. « O mes braves enfants! les combats ne « vous offrent que plaisir, et jamais vous ne pliez » un genou timide devant le danger.

142. « Loin de vous recule avec effroi toute puis- « sance ennemie; mais il en reste une que vous « n'avez pu vaincre, et qui flétrit vos lauriers.

143. « Une seule qui, lorsque vous revenez « bouillants comme des lions, et fatigués de la « victoire, vous tourmente, hélas! par son tyran- « nique empire :

144. « La Division, dont la main perfide tient « un sceptre éblouissant qu'elle offre à chacun « avec un doux sourire.

145.   » Κειὸ τὸ σκῆπτρο, ποῦ σᾶς δείχνει,
   » Ἔχ' ἀλήθεια ὡραία θωριά·
   » Μὴν τὸ πιάστε, γιατὶ ῥίχνει
   » Εἰσὲ δάκρυα θλιβερά.

146.   » Ἀπὸ στόμα, ὁποῦ φθονάει,
   » Παλληκάρια, ἂς μὴν 'ποθῇ,
   » Πῶς τὸ χέρι σας κτυπάει
   » Τοῦ ἀδελφοῦ τὴν κεφαλή.

147.   » Μὴν εἰποῦν 'ς τὸν στοχασμό τους
   » Τὰ ξένα ἔθνη ἀληθινά·
   » Ἐὰν μισοῦνται ἀνάμεσό τους,
   » Δὲν τοὺς πρέπει ἐλευθεριά.

148.   » Τέτοια ἀφήστενε φροντίδα·
   » Ὅλο τὸ αἷμα ὁποῦ χυθῇ
   » Γιὰ θρησκεία, καὶ γιὰ πατρίδα,
   » Ὅμοιαν ἔχει τὴν τιμή.

149.   » 'Σ τὸ αἷμα αὐτὸ, ποῦ δὲν πονεῖτε
   » Γιὰ πατρίδα, γιὰ θρησκειὰ,
   » Σᾶς ὁρκίζω, ἀγκαλιασθῆτε,
   » Σὰν ἀδέλφια 'γκαρδιακά.

150.   » Πόσον λείπει, στοχασθῆτε,
   » Πόσο ἀκόμη νὰ παρθῇ·
   » Πάντα ἡ νίκη, ἂν ἑνωθῆτε,
   » Πάντα ἐσᾶς θ' ἀκολουθεῖ.

151.   » Ὦ ἀκουσμένοι εἰς τὴν ἀνδρεία!...
   » Καταστῆστε ἕνα σταυρὸ,
   » Καὶ φωνάξετε μὲ μία·
   « Βασιλεῖς, κυττάξτ' ἐδώ.

145. « Ce sceptre qu'elle vous montre brille, il
« est vrai, d'un éclat séduisant; mais ne le touchez
« pas; il vous inonderait de larmes sanglantes!

146. « O magnanimes guerriers! ne permettez
« pas à l'Envie de dire que votre bras dénaturé
« frappe le sein d'un frère.

147. « Ne souffrez point que les nations étran-
« gères disent avec raison : *s'ils se détestent entre*
« *eux, ils sont indignes de la liberté.*

148. « Bannissez ces sinistres pensées : les héros
« qui s'immolent pour la religion et pour la patrie
« reçoivent la même récompense.

149. « Je vous en conjure par ce précieux sang
« que vous prodiguez pour la patrie et pour la
« religion, aimez-vous avec tendresse, embras-
« sez-vous comme des frères.

150. « Songez plutôt, songez à ce qui vous reste
« à conquérir : si vos cœurs sont unis, toujours
« la victoire marchera sur vos traces.

151. « O guerriers d'une immortelle valeur! ar-
« borez l'étendard de la croix, et criez d'une voix
« unanime : « Regardez ici, rois et potentats!

152. » Τὸ σημεῖον ποῦ προσκυνᾶτε
» Εἶναι τοῦτο, καὶ γι' αὐτὸ
» Ματωμένους μᾶς κυττᾶτε
» 'Σ τὸν ἀγῶνα τὸν σκληρό.

153. » Ἀκατάπαυστα τὸ 'βρίζουν
» Τὰ σκυλιὰ, καὶ τὸ πατοῦν,
» Καὶ τὰ τέκνα του ἀφανίζουν,
» Καὶ τὴν πίστι ἀναγελοῦν.

154. » Ἐξ' αἰτιᾶς του ἐσπάρθη, ἐχάθη
» Αἷμα ἀθῶο χριστιανικὸ,
» Ποῦ φωνάζει ἀπὸ τὰ βάθη
» Τῆς νυκτὸς· Νὰ 'κδικηθῶ.

155. » Δὲν ἀκοῦτε, ἐσεῖς εἰκόνες
» Τοῦ Θεοῦ, τέτοια φωνή;
» Τώρα ἐπέρασαν αἰῶνες,
» Καὶ δὲν ἔπαυσε στιγμή.

156. » Δὲν ἀκοῦτε; εἰς κάθε μέρος
» Σὰν τοῦ Ἀβὲλ καταβοᾶ·
» Δὲν εἶν' φύσημα τοῦ ἀέρος,
» Ποῦ σφυρίζει εἰς τὰ μαλιά.

157. » Τί θὰ κάμετε; θ' ἀφῆστε
» Νὰ ἀποκτήσωμεν ἐμεῖς
» Λευθερίαν, ἢ θὰ τὴν λύστε
» Ἐξ' αἰτίας πολιτικῆς;

158. » Τοῦτο ἀνίσως μελετᾶτε,
» Ἰδοὺ ἐμπρός σας τὸν σταυρό·
» Βασιλεῖς! ἐλᾶτε, ἐλᾶτε,
» Καὶ κτυπήσετε κ' ἐδώ. »

152. « Voici le signe sacré, objet de vos hom-
« mages ; c'est pour lui que, dans cette lutte
« cruelle, nous avons répandu le sang dont nous
« sommes couverts.

153. « L'impie musulman le foule aux pieds, et
« le charge d'éternelles injures; il égorge vos
« enfants, il insulte à votre foi.

154. « C'est pour cette croix auguste que des
« milliers de Chrétiens ont versé leur sang inno-
« cent qui crie vengeance du sein de la nuit.

155. « Ne l'entendez-vous pas, images du Très-
« Haut, cette voix déchirante? Les siècles ont passé,
« et elle ne s'est pas tue un seul instant.

156. « Ne l'entendez-vous pas? Elle retentit en
« tous lieux comme celle d'Abel! Ce n'est point le
« souffle de la brise légère qui soupire à travers
« le feuillage.

157. « Que ferez-vous? Nous laisserez-vous éta-
« blir la liberté, ou la détruirez-vous par des rai-
« sons politiques?

158. « Si tel est le but de vos projets, voici
« devant vous la croix : venez, accourez, rois et po-
« tentats; c'est ici que doivent frapper vos coups. »

# ΣΗΜΕΙΩΣΕΙΣ.

(1) Δεῦτε παῖδες τῶν Ἑλλήνων...

(2) Ἀρματώθηκαν τότε ὅλοι ἀπὸ δεκατέσσερους χρόνους καὶ ἀπάνου.

(3) Ἡ περιτειχισμένη Τριπολιτζὰ δὲν ἔχει κάστρον, καὶ εἰς τὸν τόπον τοῦ κάστρου ἐννοεῖ ὁ ποιητὴς τὴν μεγάλαν Τάπιαν τῆς πόλης.

(4) Ἀγκαλὰ καὶ ἦτον ἡμέρα, ὅταν ἐπάρθηκεν ἡ Τροπολιτζὰ, ὁ ποιητὴς ἀκολούθησε τὴν κοινὴν φήμην ὁποῦ τότε ἐσκορπίστηκεν, ὅτι τὸ πάρσιμό της ἐσυνέβηκε τρεῖς ὥραις ἔπειτα ἀπὸ τὰ μεσάνυχτα.

(5) Εἶναι γνωστὸν ὅτι τὸ φεγγάρι εὑρίσκεται τυπωμένον εἰς ταῖς Τουρκικαῖς σημαίαις.

(6) Ὁ λὸρδ Βάϊρων εἰς τὴν τρίτην ᾠδὴν τοῦ Don Juan, παρασταίνει ἕνα ποιητὴν Ἕλληνα, ὁποῦ ἀπελπισμένος καὶ παραπονεμένος διὰ τὴν σκλαβιὰν τῆς πατρίδος του, ἔχει ἐμπρός του ἕνα κρασοπότηρον, καὶ κοντὰ εἰς ἄλλα λέγει καὶ τὰ ἀκόλουθα λόγια· «.... ἡ γυναῖκές μας χορεύουν ἀποκάτου «ἀπὸ τὸν ἴσκιον —— βλέπω τὰ θέλγητρα τῶν ματιῶν τους· ἀλλὰ ὅταν συλ- «λογίζομαι, ὅτι θὰ γεννήσουν σκλάβους, γεμίζουν τὰ μάτιά μου δάκρυα.» Ἐπέρασε ἕνας χρόνος ἀφοῦ ἐγράφθηκε τοῦτος ὁ ὕμνος· ὁλοένα ὁ ποιητὴς ἑτοιμάζει ἕνα ποίημα γιὰ τὸν θάνατον τοῦ Λόρδ Βάϊρων.

(7) Ἀγαλλιάσθω ἔρημος, καὶ ἀνθήτω ὡς κρίνον. Ἡσαΐας Κεφ. λέ.

(8) Εἶναι ἀληθινὸν, ὅτι οἱ Τοῦρκοι ὥρμησαν ἐναντίον τοῦ Μισολογγιοῦ τὰ ξημερώματα αὐτῆς τῆς ἁγίας ἡμέρας· δὲν εἶναι ὅμως ἀληθινὸν, καθὼς τότε ἐκοινολογήθηκεν, ὅτι ἦτον ἀνοικταῖς καὶ ἡ ἐκκλησίαις· μάλιστα ἐκλείσθησαν ἐπίταυτοῦ διὰ νὰ ἔχουν οἱ Ἕλληνες ὅλην τὴν προσοχήν τους εἰς τὸν πόλεμον.

(9) «Καὶ εἶπέ μοι· γέγονε· ἐγώ εἰμι τὸ Α καὶ τὸ Ω, ἡ ἀρχὴ καὶ τὸ τέλος.» Ἀποκάλ. Ἰωάννου, Κεφ. κα΄.

# NOTES.

(1) *Allons, enfants de la Grèce...* (Début de l'ode patriotique de Rhigas.)

(2) Alors tout le monde prit les armes depuis quatorze ans et au-dessus.

(3) Tripolitza est entourée de murs; mais elle n'a pas de forteresse. Par le mot κάστρον, le poète entend la grande *Tabia* de la ville, qui est une espèce de citadelle.

(4) Quoiqu'il fît jour lors du sac de Tripolitza, le poète a suivi l'opinion commune répandue alors, qui était que la prise de cette ville eut lieu à trois heures après minuit.

(5) Tout le monde sait que le croissant de la lune est représenté sur les étendards des Turcs.

(6) Lord Byron, dans *Don Juan* (canto III, § LXXXVI, stanza 16), introduit un poète grec, qui tient une coupe, et dans le désespoir et la douleur que lui inspire l'esclavage de sa patrie, s'écrie entre autres choses :

> Our virgins dance beneath the shade. —
> I see their glorious black eyes shine;
> But gazing on each glowing maid,
> My own burning tear-drop laves,
> To think such breasts most suckle slaves.

> Nos jeunes vierges dansent sous l'ombrage. — Je vois leurs yeux noirs briller d'un vif éclat ; — mais tandis que j'admire leurs grâces séduisantes, — une larme brûlante roule sur mes joues, — en pensant que leur noble sein doit nourrir des esclaves.

Il y a un an que cet ouvrage est écrit. Depuis ce temps le poète prépare un chant funèbre sur la mort de lord Byron.

(7) Que le désert se réjouisse, qu'il fleurisse comme un lis. (Isaïe, ch. XXXV.)

(10) Τὰ περιστατικὰ τοῦ περάσματος τοῦ ποταμοῦ, τῆς μάχης τῶν Χριστουγενῶν καὶ τῆς πολιορκίας τοῦ Μισολογγιοῦ εὑρίσκονται καταστρωμένα εἰς τὴν ἱστορίαν τοῦ Σπυρίδωνος Τρικούπη, ἐγκαρδίου φίλου τοῦ ποιητῆ. Αὐτὴ ἡ ἱστορία γλίγωρα θέλει πλουτίσει καὶ τὴν γλῶσσάν μας καὶ τὴν φιλολογίαν μας.

(11) Εἶναι ἕνας ἀπὸ τοὺς τίτλους τοῦ Σουλτάνου.

(12) Ἔξοδος, Κεφ. ΙΕ´.

(13) Τὸ καύσιμο τῆς καραβέλλας τοῦ Καπετὰν πασᾶ καὶ ἑνὸς ἄλλου καραβίου κοντὰ εἰς τὴν Τένεδον, ταῖς 29 Ὀκτωμβρίου.

(14) Οἱ χριστιανοὶ τῆς Ἀνατολικῆς ἐκκλησίας συνειθίζουν νὰ σπαίρνουν δάφναις εἰς ταῖς ἐκκλησίαις τὴν ἡμέραν τοῦ Πάσχα.

---

Ὅταν ἐπρωτοδιαβάσθηκε τὸ ποίημα, κάποιοι εἶπαν· Κρίμα! ὑψηλὰ νοήματα καὶ στίχοι σφαλμένοι! Γιὰ νὰ δεχθῶ τὴν πρώτην, ἀκαρτερῶ νὰ δικαιολογήσουν τὴν δεύτερη παρατήρησι. Μὰ τὸν Δία ποῦ ἐσάστησα! Αὔριο θέλει ἔρθει καὶ κάνένας νὰ μοῦ δείξη τ' ἀλφαβητάρι μὲ τὸ κονδύλι 'ς τὸ χέρι· ἀλλὰ ἐγὼ τοῦ τὸ πέρνω, καὶ ἀπηθόνω τὴν ἄκρην του εἰς τὰ μεγάλα ὀνόματα τοῦ Δάντη, καὶ τοῦ Πετράρχη, τοῦ Ἀριόστου, καὶ τοῦ Τάσσου, καὶ εἰς τὰ ὀνόματα ὅσων στιχουργῶντας τοὺς ἀκολούθησαν, καὶ τοῦ λέγω· Δᾶβε τὴν καλωσύνην, Διδάσκαλε, νὰ γύρης τ' αὐτιά σου ἐδῶ πάνου, καὶ μέτρα. Κάθε συλλαβὴ εἶναι ἕνα πόδι, καὶ γιὰ 'μᾶς καὶ γιὰ αὐτούς, ὁποῖος καὶ ἂν ἦναι ὁ στίχος· ὅμως ἐσὺ δὲν ἠξεύρεις νὰ τὰ μετρᾶς. Τὸ φωνῆεν μὲ τὸ ὁποῖον τελειώνει ἡ λέξι, χάνεται εἰς τὸ φωνῆεν μὲ τὸ ὁποῖον ἡ ἀκόλουθη ἀρχινᾶ. Ὅμως τὸ προφέρω, ἐπειδὴ ἔτζι μὲ συμβουλεύει ἡ τέχνη τῆς ἀληθινῆς ἁρμονίας. Τὸ ια (βία) τὸ εει (ρέει) τὸ αϊ (Μάϊ) καὶ τὰ ἑξῆς ὅταν δὲν εἶναι εἰς τὸ τέλος τοῦ στίχου, δὲν κάνουν παρὰ μία συλλαβή. Τὸ τιμή εἶναι ὁμοιοτέλευτο μὲ τὸ πολλοί, τὸ κακὸς μὲ τὸ τυφλός, τὸ ἐχθὲς μὲ τὸ πολλαῖς. Τοῦτοι οἱ κανόνες ἔχουν κάποιαις ἐξαίρεσαις, ταῖς ὁποίαις ὁποῖος ἔχει καλὰ θρεμμένη μὲ τοὺς Κλασσικοὺς τὴν ψυχήν του βάνει εἰς ἔργον, χωρὶς τόσο νὰ συλλογίζεται, εἰς τὴν ἰδίαν στιγμὴν εἰς τὴν ὁποίαν μορφόνει τὴν ὕλη. Πίστευσέ μου, διδάσκαλε, ἡ ἁρμονία τοῦ στίχου, δὲν εἶναι πρᾶγμα ὅλο μηχανικό, ἀλλὰ εἶναι ξεχύλισμα τῆς ψυχῆς· μ' ὅλον τοῦτο ἂν φθάσης νὰ μοῦ ἀποδείξης, ὅτι σφάλλω

(8) Il est vrai que les Turks s'avancèrent contre Missolonghi à la pointe du jour de Pâques; mais il n'est pas vrai, comme le bruit s'en répandit alors, que les églises fussent ouvertes. Elles furent au contraire fermées, afin que les Grecs ne songeassent qu'à combattre.

(9) Il me dit : « Je suis l'alpha et l'omega, le commencement et la fin. » ( Apocalyp. ch. xxi. )

(10) Les circonstances du passage du fleuve, du combat qui eut lieu le jour de Noël, et du siége de Missolonghi, se trouvent répandues dans l'histoire de Spyridon Tricoupis, ami intime du poète. Cette histoire enrichira bientôt notre langue et notre littérature.

(11) ( Il y a dans le grec *le frère de la Lune* ). C'est un des titres du sultan.

(12) Exod. ch. XV.

(13) L'incendie de la frégate du capitan-pacha, et d'un autre vaisseau, près de Ténédos, le 29 octobre.

(14) Les Chrétiens de l'église d'Orient ont coutume de répandre des lauriers dans les églises le jour de Pâques.

---

*Nota.* Nous n'avons pas cru devoir traduire la note suivante, qui ne roule que sur la métrique grecque, et qui par conséquent ne serait d'aucun intérêt pour les lecteurs français.

τοὺς στίχους, θέλει γράψω τῶν Ἰταλῶν καὶ τῶν Ἰσπανῶν, νὰ τοὺς δώσω τὴν εἴδησιν, ὅτι τοὺς ἔσφαλαν ἕως τώρα καὶ αὐτοί, καὶ μὴ φοβᾶσαι νὰ σοῦ πάρω γιὰ τὴν ἐφεύρεσιν τὸ βραβεῖον, γιατὶ θέλει σὲ μελετήσω — Ἀλλὰ ποῖος σοῦ εἶπε νὰ τζακίσῃς τὴν λέξι θερι- σμένα; ( Στρ. 51 ) — Ποῖος μοῦ τόπε; τὸ ἀπόκρυφο τῆς τέχνης μου, καὶ τὸ παράδειγμα τῶν μεγάλων. Ἄμετρα εἶναι τὰ παραδείγματα τέτοιας λογῆς, καὶ θέλει σοῦ τὰ ἀναφέρω ὅλα ἕνα ἕνα, ὅταν ἀνανοηθῶ, πῶς ἔχω καιρὸν νὰ χάσω. Ὁ Πίνδαρος ἔχει τζακισμέναις κάμμία χιλιάδα λέξαις· οἱ τραγικοὶ 'ς τοὺς χοροὺς ἐτζάκισαν ἀρκεταῖς καὶ αὐτοί, καὶ ὁ Ὀράτζιος τοὺς ἐμιμήθηκε. Τὸ παράδειγμα τοῦ Ἀριόστου

> Ne men ti raccomando la mia Fiordi-
> Ma dir non potè ligi ; et qui finio.  (Canto 40)

ἀναλεῖ τὴν εἰκόνα, καὶ περιέχει πάθος λύπης. Τὸ παράδειγμα τοῦ Πινδάρου

> Ἰδοῖσα δ' ὀξεῖ' Ἐριννὺς
> πέφνεν ἕ οἷ σὺν ἀλλαλο-
> φονίᾳ γένος ἀρήϊον.   (Ὀλύμπ. Εἶδ. β', στίχ. 73).

ἀναλεῖ τὴν εἰκόνα, καὶ περιέχει πάθος τρομάρας. Τὸ παράδειγμα τοῦ Δάντη

> Cosi quelle carole differente-
> mente danzando, della sua ricchezza
> Mi si facean stimar veloci e lente.   ( Parad. Canto 24.)

εἶναι τέτοιο, ὁποῦ ἂν τὸ διαβάσῃς μὲ ἐκείναις ταῖς ἄλλαις θείαις ζωγραφίαις, καὶ καταλάβῃς, ὅτι τέτοιαις δὲν ταῖς κάνει κανένας, ἴσως ἠμπορεῖ, Διδάσκαλε, νὰ φιλιωθοῦμε· καὶ ἡ φιλία θέλει βαστάξει, ὅσο νὰ σοῦ κάμω μία παρατήρησι εἰς τὸν Πίνδαρο. Ἡ λέξη ὅλον (Ὀλύμπ. Εἶδ. β', στίχ. 55) βρίσκεται τζακισμένη· γιὰ ὁποῖο δίκαιο ἢ μουσικῆς, ἢ ἄλλο, ἐπαρακινήθηκεν ὁ Πίνδαρος νὰ τὴν τζακίσῃ, τὸ πρῶτο δίκαιο τὸ εἶχε ἡ φύσι τῆς λέξης, ἡ ὁποία ἂν τζακισθῇ, ἐναντιώνεται μὲ τὴν ἰδέαν ποῦ παρασταίνει. Σὲ βλέπω καὶ φρίττεις, καὶ ἑτοιμάζεσαι νὰ μαδίσῃς τὰ μαλλιά σου ὡσὰν τὸ Θ τοῦ Λουκιανοῦ (Δίκη φωνηέντων), ἀλλὰ ἡσύχασε, γιατὶ ὁ Πίνδαρος μ' ὅλον τοῦτο μένει πάντα ὁ ἴδιος γιὰ καθέναν· ὁ ἴδιος γιὰ μὲ, ὁποῦ βρίσκω τὴν τέχνην ὅπου εἶναι, ὁ ἴδιος γιὰ σὲ, ὁποῦ ξανοίγεις ταῖς ὀξείαις ὅπου δὲν λείπουν.... βλέπω ἕνα χαμόγελο εἰς τὰ χείλη των ὅμως· ἀλλὰ δὲν τὸ κάνουν τόσο πικρὸ, γιατὶ βέβαια θυμοῦνται τὰ δικά τους

# TABLE
## DES MATIÈRES.

La prise de Bérat.................... page. 1
La soumission de Gardiki.................. 6
Hymne de guerre de Rhigas................. 15
La mort de Diakos...................... 31
La mort de Georgakis et de Pharmakis........ 39
La prise de Tripolitza et la captivité de Kiamil-Bey. 54
Fragment : les deux esclaves grecs et la dame turke, et la femme de Constant............ 65

SECONDE PARTIE. — CHANSONS ROMANESQUES.

L'esprit du fleuve...................... 77
La biche et le soleil..................... 83
Le pâtre et Charon..................... 87
La jeune fille voyageuse.................. 95
Le matelot............................ 101
La jeune fille et Charon.................. 109
Les deux frères........................ 117
Le départ de l'hôte..................... 125
Manuel et le janissaire, et Vevros et son cheval. 129
L'enlèvement.......................... 137
Le pallikare devant la fenêtre de sa belle, et les souhaits............................. 147
Jeannette et le Langouret, et le sommeil du pallikare................................ 157

# TABLE DES MATIÈRES.

Les adieux et fragment allégorique............ 165
L'imprécation.................................. 173
L'amant ensorcelé.............................. 179
La mère Moréate................................ 185
Le Grec sur la terre étrangère................. 193
Les plaintes d'un fils maltraité............... 199
Le fils éloigné de sa mère..................... 207
Adieux d'Érotocritos à son père................ 213
Les dernières recommandations d'un amant....... 219
Le refus de Charon............................. 225

## TROISIÈME PARTIE. — CHANSONS DOMESTIQUES.

Chansons nuptiales............................. 233
Chansons pour diverses fêtes de l'année........ 245
Myriologues.................................... 259

## QUATRIÈME PARTIE. — CHANSONS ROMANESQUES.

Distiques...................................... 267
Distiques recueillis à Rhodes par M. A. F. Didot. 292

## SUPPLÉMENT.

Préface........................................ 305
La mort de Liakos.............................. 313
Georgo-Thomos.................................. 321
Le capitaine amoureux.......................... 329
Le triste message et les pallikares maltraités. 332
La prise de Constantinople..................... 337
La mort de Kitsos Botsaris..................... 341
La délibération d'Ali Pacha.................... 347

# TABLE DES MATIÈRES.

| | |
|---|---:|
| George Skatoverga | 355 |
| L'épouse infidèle | 369 |
| Le mariage impromptu et la réconciliation imprévue | 375 |
| Le musicien et l'esprit, et la fille juive et la perdrix | 389 |
| La belle cantatrice | 395 |
| La voix du tombeau | 401 |
| Le voyage nocturne | 405 |
| La cruche cassée, imprécation d'un amant, le sous-diacre, et les témoins de l'amour | 411 |
| Le départ d'un époux, et la reconnaissance | 419 |
| Chansons de berceau | 427 |
| Dithyrambe sur la liberté | 435 |

FIN DU TOME SECOND ET DERNIER.

## ERRATA DU PREMIER VOLUME.

*Disc. prélimin.* Page xxx, ligne 23, Chansons, *lisez* Chants.
*Id.* Page lxxxv, ligne 4, font, *lisez* sont.
*Id.* Page cii, ligne 6, ne reste pas, *lisez* on a des données qui ne laissent pas.
*Id.* Page cvii, ligne 20, hyporchenes, *lisez* hyporchèmes.
*Id.* Page cix, ligne dernière, leur curiosité, *lisez* générosité.
*Id.* Page cxxxviii, ligne 14. Dialogue, *lisez* Monologue.
Page 136, ligne 17, impatience, *lisez* importance.

www.Ingramcontent.com/pod-product-compliance
Lightning Source LLC
Chambersburg PA
CBHW051345220526
45469CB00001B/113